BAROCKDRAMA

17世纪德国巴洛克戏剧研究

王 珏 著

华东师范大学出版社

·上海·

华东师范大学出版社六点分社　策划

2022年中央高校基本科研业务费专项资金资助
"十七世纪德国巴洛克戏剧的政治哲学思想研究"（2022MS057）

目 录

导　论

一、本研究的问题意识

　　17 世纪德国巴洛克戏剧是人文主义晚期到启蒙以前在德国上演的戏剧,有教学剧、耶稣会戏剧、流动剧团剧、雅剧、歌唱剧及歌剧等。[①] 本书研究的巴洛克戏剧是耶稣会戏剧(das Jesuiten-drama)和雅剧(das Kunstdrama)。17 世纪上半叶,耶稣会戏剧和雅剧相互竞争、相互影响,[②]共同铸就了德国巴洛克戏剧的辉煌。

　　17 世纪的欧洲在政治秩序、政治形态和政体形式上发生了剧烈变革。从政治秩序来看,罗马教宗在属灵领域和属世领域的双重至上权力秩序已成明日黄花,教宗作为属灵领域的宗教领袖和

[①]　参见安书祉:《德国文学史》(第一卷),南京:译林出版社,2006 年,第 269 页。这一时期的戏剧,按语言来划分,分为拉丁语戏剧和德语戏剧;按宗教来划分,分为宗教剧和世俗剧;按演出方式来划分,分为流动剧团剧和宫廷剧;按演出地点来划分,分为宫廷剧和教学剧;按教派来划分,分为新教的教学剧和罗马公教的教学剧。关于巴洛克戏剧的分类,另见王建:《德国近代戏剧的兴起》,北京:北京大学出版社,2015 年,第 37-38 页,第 82-128 页。

[②]　Wilfried Barner: *Barockrhetorik. Untersuchungen zu ihren geschichtlichen Grundlagen.* Tübingen 2002, S. 365.

属世领域的政治领袖的双重权威性地位遭到了质疑,其对世俗政治权力所施加的影响力逐渐减弱。从政治形态来看,"基督教王国正在分裂为教会和国家"①。换言之,中世纪的神圣与世俗、国家与教会的统一风光不再,西欧各国内部渐次兴起一种独立于教会的世俗国家政治样态。从政体形式来看,西欧各国逐渐完成了从中世纪神权政制向近现代世俗国家政制的过渡。英国从中世纪封建等级制过渡到近代议会君主制,法国由中世纪封建等级制转型为近代绝对君主制,荷兰从中世纪封建等级制转变为近代联省共和制,西班牙和葡萄牙也完成了由中世纪封建等级制到近代绝对君主制的转变。

与西欧各国对比,神圣罗马帝国的政治状况相对落后且复杂。帝国内外主要存在着两大政治势力之间的对抗,同时也是两种不同信仰、不同教派和不同政治观念之间的对抗。在天主教方面,教宗的权威性地位依然得到普遍承认,教宗依然以其领袖身份对世俗君主施加影响;在新教方面,世俗君主在各邦国内部实行绝对君主制(Absolute Monarchie)②统治,发展独立于教会的世俗国家政治样态。不同政治势力之间的对抗导致神圣罗马帝国未能像其他西欧国家一样完成从中世纪神权政制到近现代世俗国家政制的转变。

17 世纪是绝对君主制在欧洲各国逐步确立的时期,同时也是欧洲社会各阶层对此拥有不同反应、思想意识发生巨大变化的时

① 埃里克·沃格林:《政治观念史稿(卷 4):文艺复兴与宗教改革》,孔新峰译,上海:华东师范大学出版社,2016 年,第 34 页。

② "绝对君主制"(Absolute Monarchie),也译作"专制君主制"。绝对主义(Absolutismus),也译作"专制主义""绝对君权""中央集权""君主集权"等。本书采用"绝对君主制""绝对君权"及"绝对主义"的译法。关于"绝对君主制"的译法,参见郑红:《从国王的权力到国家的权力——近代西欧绝对主义思潮研究》,北京:社会科学文献出版社,2015 年,第 3-18 页;另见佩里·安德森:《绝对主义国家的系谱》,刘北成等译,上海:上海人民出版社,2016 年,中译者序言,第 1-2 页。

期。当时在欧洲,几乎每个著名的学者无不关注着世俗政治权力的发展,对教会与世俗政治权力等权力要素之间的关系表示自己的看法和态度。他们围绕教会与世俗政治权力的关系等问题展开了广泛和深入的探讨,由此产生了不同的政治观念派别。从此,不同政治观念派别针对权力问题的探讨与辩论,诸如教权与君权的关系、君权的起源与性质、抵抗权及政治理智等,不仅在神学、法学、政治等领域被深入地展开,而且在文学中被生动地呈现。身处教会与世俗政治权力等权力要素旋流之中的德国文人学者回应时代关切问题,取材政治历史事件,创作政治历史剧。通过在戏剧中型塑理想的君主形象,他们表达了各自的政治观点,为君主提供镜鉴。

尼古拉斯·冯·阿旺西尼(Nicolaus von Avancini,1611—1686 年),耶稣会士、神学家和教育家,17 世纪耶稣会戏剧的代表作家之一。阿旺西尼共创作过四部帝王剧:《萨克森对话》《帝国合约》《凯撒的元老院》以及《虔诚的胜利》。[1] 帝王剧,拉丁语为 ludi caesarei,德语为 Kaiserliche Spiele,即有关帝王宫廷政治生活的戏剧。[2] 在这四部帝王剧中,阿旺西尼以展示帝王将相的宫廷政治生活、探讨政治神学和政治哲学问题为创作的核心旨趣。若要论及阿旺西尼最具代表性的一部帝王剧,还属《虔诚的胜利》。[3] 该剧不仅是"耶稣会戏剧发展盛期帝王剧的代表作",而且"其戏剧艺术达到了耶稣会戏剧舞台艺术的顶峰"。[4] 在戏剧中,阿旺西尼

[1] 以下列出阿旺西尼帝王剧的原名和创作时间:《萨克森对话》(Saxonia conversa,1647)、《帝国合约》(Pax imperii,1650)、《凯撒的元老院》(Curae Caesarum,1653)。《虔诚的胜利》,全名为《虔诚的胜利或君士坦丁大帝战胜僭主马克森提乌斯》(Der Sieg der Pietas oder Konstantins des Grossen Sieg über den Tyrannen Maxentius),以下简称《虔诚的胜利》。

[2] 参见 Nicolaus Avancini: *Pietas victrix. Der Sieg der Pietas.* Hrsg. v. Lothar Mundt und Ulrich Seelbach. Tübingen 2002,S. 12.

[3] 参见 Willi Flemming: *Das Ordensdrama.* Leipzig 1930,S. 7.

[4] Angela Kabiersch: *Nicolaus Avancini S. J. und das Wiener Jesuitentheater 1640—1685.* Wien 1972,S. 10.

选取欧洲历史上第一位基督教君主——君士坦丁作为塑造对象，
将君士坦丁塑造成基督教君主的典范。在戏剧终场，阿旺西尼不
仅对信仰罗马公教的哈布斯堡家族统治者进行了赞颂，而且倾尽
各种艺术表现手法，展示了国家与教会统一的政治统治模式的辉
煌。阿旺西尼将该剧敬呈给哈布斯堡家族统治者利奥波德一世
（Leopold I），并将该剧搬上维也纳宫廷舞台。

安德里亚斯·格吕菲乌斯（Andreas Gryphius，1616—1664
年）是 17 世纪德国巴洛克文学中的重要剧作家，被称为"德国的索
福克勒斯"。① 他受过人文主义的古典教育，创作过多部政治历史
大剧，分别是《拜占庭皇帝利奥五世》《格鲁吉亚女王卡塔琳娜》《查
理·斯图亚特》及《帕皮尼亚努斯》。② 其中，《拜占庭皇帝利奥五
世》《格鲁吉亚女王卡塔琳娜》及《帕皮尼亚努斯》取材于过去的历
史和中世纪传奇，《查理·斯图亚特》取材于当时发生的但具有普
遍意义的政治事件：1649 年独立派首领克伦威尔（Oliver Crom-
well）将英格兰国王查理一世（Carolus I）送上断头台并废除君主
制政体。格吕菲乌斯取材同时代发生的政治事件，"在事件发生的
次年便投入了创作并立即付梓"。③ 在剧中，格吕菲乌斯为读者和

① Christian Hoffmann v. Hoffmannswaldau: *Deutsche Übersetzungen Und Getichte. Mit bewilligung dess Autoris*. In Bresslau / Verlegts Esaias Fellgibel Buchhändl. Daselbst / 1679, S. XXV im Vorwort.

② 《拜占庭皇帝利奥五世》，原名为《利奥·阿美尼乌斯》（Leo Armenius，1646），全名为《亚美尼亚人利奥或弑君：一部悲剧》（Leo Armenius oder Fürsten-Mord. Trawer-Spiel/genant）。《格鲁吉亚女王卡塔琳娜》，原名为《格鲁吉亚的卡塔琳娜》（Catharina von Georgien，1647），全名为《格鲁吉亚的卡塔琳娜或经受住考验的坚韧：一部悲剧》（Catharina von Georgien oder Bewehrete Beständigkei. Trauer-Spiel）。《帕皮尼亚努斯》（Papinianus，1657），全名《豁达的法学家或临终的帕皮尼亚努斯：一部悲剧》（Großmüttiger Rechts-Gelehrter / Oder Sterbender Aemilius Paulus Papinianus. Trauer-Spiel）。

③ Mary E. Gilbert: Carolus Stuardus by Andreas Gryphius. A Contemporary Tragedy on the Execution of Charles I.. In: *German Life and Letters*, N. S. 3 (1949/50), p. 83.

观众展示了查理效法基督殉难、为"君主的神圣权利"殉难的殉道者形象。由此看来,与阿旺西尼相同,格吕菲乌斯在戏剧中着重塑造君主,展示了理想的君主形象。与阿旺西尼《虔诚的胜利》不同的是,《查理·斯图亚特》是格吕菲乌斯献给新教世俗君主的一部作品,其中所体现的君主形象以及君权观念与耶稣会士不尽相同。

达尼埃尔·卡斯帕尔·冯·罗恩施坦(Daniel Casper von Lohenstein,1635—1683年)是17世纪德国巴洛克文学中另一位重要剧作家,被誉为"德国的塞涅卡"。[①] 他与格吕菲乌斯的戏剧被称为"德语最完美的呈现","为德语作为一门语言提供了最佳的范本"。[②] 罗恩施坦也创作过多部戏剧,其戏剧作品按地理和历史标准划分可分为三类:一为"土耳其悲剧",有《易卜拉欣·帕夏》和《易卜拉欣·苏尔丹》;二为"罗马悲剧",有《阿格里皮娜》和《埃琵喀丽斯》;三为"非洲悲剧",有《克里奥帕特拉》和《索福尼斯伯》。[③] 其中,《克里奥帕特拉》被视为除格吕菲乌斯戏剧以外所有巴洛克戏剧中最具影响力的一部作品。[④] 同阿旺西尼、格吕菲乌斯一样,罗恩施坦在剧中通过对历史人物进行塑造,融入他对时代政治问题的理解。在取材上,罗恩施坦以古罗马历史上亚克兴海战后安东尼和克里奥帕特拉被屋大维打败这一历史事件为题材进行创

① Christian Gryphius: Auch Kleinod dieser Stadt! Auch theurer Lohenstein! In: *In Funere Praenobilis Strenuique Viri. Domini Danielis Caspari a Lohenstein, Haereditarii in Kittlau, Reisau und Roszkowice*, S. 8-13, hier S. 11.

② Daniel Georg Morhof: Unterricht von der Teutschen Sprache und Poesie / Deren Ursprung / Fortgang und Lehrsätzen / Sampt dessen Teutschen Getichten / jetto von neuem vermehret und verbessert / und nach deß seel. Autoris eigenen Exemplare übersehen / zum andern mahle / von den Erben / herauß gegeben. Lübeck und Frankfurt / in Verlegung Johann Wiedemeyers /1700 Neudruck herausgegeben von Henning Boetius. Bad Homburg v. d. H. 1969, S. 351, 216.

③ 《易卜拉欣·帕夏》(Ibrahim Bassa,1650)、《阿格里皮娜》(Agrippina,1665)、《埃琵喀丽斯》(Epicharis,1665)、《易卜拉欣·苏尔丹》(Ibrahim Sultan,1673)、《索福尼斯伯》(Sophonisbe,1680)。

④ 参见 Bernhard Asmuth: Daniel Casper von Lohenstein. Stuttgart 1971,S. 14.

作。与阿旺西尼、格吕菲乌斯相同,罗恩施坦在《克里奥帕特拉》中以塑造君主形象为主,展示了安东尼、克里奥帕特拉和屋大维三种不同的君主形象。然而,罗恩施坦在君主形象的塑造与君权观念的表达上,与阿旺西尼、格吕菲乌斯有着很大的区别。

由此可见,这三部剧作具有诸多共性:一是皆为宫廷剧,呈现了帝王将相的宫廷政治生活;二是均以君主为主要的塑造对象,展示了剧作家理想的君主形象;三是都探讨君权问题,表达了剧作家对君权问题的理解。然而,由于受到出身背景、宗教信仰、从政经历和政治处境等因素的影响,三位剧作家在戏剧的选材、君主形象的塑造、戏剧形式的使用以及君权观念的表达上,各有独特性。

阿旺西尼生于信奉罗马公教[1]的贵族家庭,全家都是罗马公教信徒;他是耶稣会的组织者和管理者,教阶做到耶稣会会长"日耳曼事物助理";阿旺西尼主要为帝国皇帝、教会诸侯和信仰罗马公教的宫廷政治精英写作,其作品的影响范围主要集中在罗马公教领地和耶稣会学校中。格吕菲乌斯生于信奉路德教的市民家庭,其父是牧师;他不仅创作诗歌、戏剧等文学作品,同时也在新教世俗邦国中担任法律顾问;格吕菲乌斯主要为信仰路德教世俗邦国君主和宫廷政治精英写作,其作品影响范围主要集中在路德教领地和路德教的人文高中。罗恩施坦生于市民等级家庭,其父是皇家税务官;罗恩施坦不仅是诗人、小说家、剧作家,而且还担任过信仰路德教的世俗君主的行政顾问和法律顾问,不仅如此,他还被任命为信仰罗马公教的哈布斯堡家族统治者的皇家顾问;罗恩施坦主要为市议员写作,但也曾多次为帝国皇帝写作。

基于上述分析,本书选取德国巴洛克戏剧中较有代表性的三位剧作家塑造君主形象和探讨君权问题的戏剧——阿旺西尼的《虔诚的胜利》、格吕菲乌斯的《查理·斯图亚特》和罗恩施坦的

① 　罗马公教一般指天主教。天主教的全称为"罗马天主教会",亦称"罗马公教"。

《克里奥帕特拉》作为研究对象，不仅是因为三位作家及其作品在德国巴洛克时期较有代表性，更是因为三位剧作家活跃的时代及其作品产生的时代，是帝国从中世纪神权政制向近现代世俗国家政制过渡的重要历史阶段，他们作品中关切的政治神学、政治哲学以及法哲学问题反映了同时代智识者们的深切旨趣，正如魏德曼所言：

> 1600 年以来，随着亚里士多德政治学在大学中地位的逐渐提高，新时期的文学开始针对马基雅维利、博丹、路德、利普修斯及苏亚雷斯的政治理论进行探讨。这一时期文学的深切旨趣在于，探究如何加强或保障君权。这个问题的本质在于，探讨君权的起源与性质(社会契约还是君权神授)、君权民授、国家与教会的关系、错误和正确的国家理性、帝国宪法的本质、皇帝的地位、君主德性等。与君权相关的所有问题，都在这个时期的宫廷历史小说和悲剧中，得到了广泛和深入探讨。①

教权与君权的关系、君权的起源与性质、抵抗权、政治理智②等与君权相关的问题，不仅是近代早期政治语汇的中心议题，而且是三位剧作家在戏剧创作时关注的焦点。本书以此为出发点，尝试探究三位剧作家戏剧中与君权有关的主导论题，挖掘德国巴洛克戏剧的戏剧形式与君权观念之间的内在逻辑关联。

① Conrad Wiedemann: Barockdichtung in Deutschland, in: Klaus von See (Hrsg.): *Neues Handbuch der Literaturwissenschaft*. Bd. 10. Frankfurt 1972, S. 182.

② 又作"国家理性"，拉丁文是 ratio status，德文是 Staatsräson 或 Staatsvernunft，也可译为"政治智谋""政治机智""审慎"或"审时度势"，表示能够根据具体情况明智地、审慎地做出判断。根据上下文，也可译为"理智"或"政治权谋"等。在下文行文中，有时需要根据汉语上下文的语境，在"政治理智""国家理性""政治智谋""审慎"以及"审时度势"之间进行调整，届时不一一列出。

二、国内外研究现状及本研究的意义

国内外研究综述有四个部分,分别聚焦于耶稣会戏剧、耶稣会士阿旺西尼、雅剧作家格吕菲乌斯以及罗恩施坦的研究现状及存在的问题。笔者将结合论题,重点关注并梳理国内外学界在巴洛克戏剧政治向度上的研究现状,并在最后阐述本研究的意义。

(一)耶稣会戏剧

德国学界第一位将目光聚焦于耶稣会戏剧的是德国思想家及文学家约翰·戈特弗里德·赫尔德(Johann Gottfried Herder,1744—1803 年)。赫尔德指出,应该有人"用无派别的视角对耶稣会士的作品分期分域研究,并撰写一部耶稣会士的文学史"。[①] 然而在 19 世纪末以前,耶稣会戏剧并没有得到其应有的重视。19世纪末起,德国研究者开始在各地方人文中学年鉴中收集与耶稣会戏剧相关的研究资料。自此以后,耶稣会戏剧的研究才在基础文献方面有了重大的进展。目前德国已有的学术研究成果主要集中在以下几个方面。

一是耶稣会戏剧史方面,代表性的研究成果有以下四部。首次全面介绍和梳理耶稣会戏剧史的是赛德勒的《耶稣会喜剧和修道院戏剧史的研究与贡献》。[②] 该书的重要观点是,耶稣会戏剧的发展中心在罗马,在罗马上演的耶稣会戏剧为所有地区

① Jean-Marie Valentin: Jesuiten-Literatur als gegenreformatorische Propaganda. In: *Zwischen Gegenreformation und Frühaufklärung. Späthumanismus. Barock.* Hrsg. v. Harald Steinhage. Rowohlt 1985, S. 172–205, hier S. 172.

② Jakob Zeidler: *Studien und Beiträge zur Geschichte der Jesuitenkomödie und des Klosterdramas.* Hamburg 1891.

上演的耶稣会戏剧树立了样板。① 但是,赛德勒并没有对耶稣会
戏剧进行分期分地域地梳理。第二、三部对耶稣会戏剧的研究
来自弗莱明的《德语地区的耶稣会戏剧史》②以及穆勒的《从巴
洛克早期(1555 年)至巴洛克盛期(1665 年)德语地区的耶稣会
戏剧》。③ 两位研究者不仅全景式地勾勒了耶稣会戏剧发展的轮
廓,而且也不乏对耶稣会戏剧各个发展阶段特征的梳理。两位
研究者均认为,耶稣会戏剧在精神层面上具有共同性。穆勒指
出,"所有的耶稣会戏剧都被赋予宣传罗马公教信仰的功能属
性"。④ 弗莱明表明,"所有的耶稣会戏剧都被打上了罗马公教
信仰和观念的烙印"。⑤ 两位研究者的区别在于,穆勒的研究以
一手文献为基础,而弗莱明的研究以二手文献为基础。第四部
关于耶稣会戏剧史的研究来自瓦伦丁的《1554 年至 1680 年德
语地区的耶稣会戏剧》。⑥ 瓦伦丁以萨罗塔《德语地区的耶稣会
戏剧》⑦和莱德尔《16 世纪的拉丁语修会剧》⑧的研究为基础,对

① 同上,第 16 页。
② Willi Flemming: Geschichte des Jesuitentheaters in den Landen deutscher
　Zunge. In: *Schriften der Gesellschaft für Theatergeschichte*, Bd. 32, Berlin
　1923.
③ Johannes Müller: *Das Jesuitendrama in den Ländern deutscher Zunge vom An-*
　fang (1555) bis zum Hochbarock (1665). 2 Bde. Augsburg 1930.
④ 同上,第 6 页。
⑤ Willi Flemming: Geschichte des Jesuitentheaters in den Landen deutscher
　Zunge. In: *Schriften der Gesellschaft für Theatergeschichte*, Bd. 32, Berlin
　1923, S. 1.
⑥ Jean-Marie Valentin: *Le théâtre des Jésuites dans les pays de langue allemande*
　(*1554—1680*). 3 Bde. Bern 1978.
⑦ Elida Maria Szarota: *Das Jesuitendrama im deutschen Sprachgebiet. Eine Perio-*
　chen-Edition. I. Bd: Vita humana und Transzendenz. Teil 1. München 1979;
　Elida Maria Szarota: *Das oberdeutsche Jesuitendrama. Eine Periochen-Edition. Texte*
　und Kommentar. 4 Tle. in 2 Bdn. München 1979—1980.
⑧ Fidel Rädle: *Lateinische Ordensdramen des XVI. Jahrhunderts, mit deutschen*
　Übersetzungen. Hrsg. von. Fidel Rädle. Berlin 1978.

耶稣会戏剧的手稿和内容简介进行了系统地整理。不仅如此,瓦伦丁还从神学、哲学、政治和历史等多个维度对耶稣会戏剧进行了扼要的概述,梳理了耶稣会戏剧发展的起源、脉络以及在文学史上的地位和影响等,著述甫一问世便赢得了学界的广泛关注。除上述研究之外,金德曼在《欧洲戏剧史》中对耶稣会戏剧在全欧的发展状况进行了简要的概述。[①] 另有沙伊德的《德语地区的拉丁语耶稣会戏剧》[②],该研究篇幅较短,是对德语地区拉丁语耶稣会戏剧的简略介绍。

二是从地域角度对耶稣会戏剧的研究。耶稣会士在地域空间中构建了自己的文学空间,创作了大量富有地域色彩的剧作。巴尔曼的《下莱茵修会省耶稣会戏剧》[③]、阿德尔的《奥地利的耶稣会戏剧》[④]与《维也纳耶稣会戏剧和欧洲巴洛克戏剧》[⑤]、哈斯的《英格尔施塔特的耶稣会戏剧》[⑥]、哈达莫斯基的《维也纳耶稣会学校的戏剧(1555 年至 1761 年)》[⑦]以及德罗茨的《克拉根福耶稣会人文中学的教学剧和修会剧》[⑧]等分别结合奥地利、萨尔兹堡、英格尔施塔特、维也纳以及克拉根福等地区的地域文化,对耶稣会戏剧在各地区的发展状况进行了概述。

① Heinz Kindermann: *Theatergeschichte Europas*. III. Salzburg 1967.

② Nikolaus Scheid: Das lateinische Jesuitendrama im deutschen Sprachgebiet. In Günther Müller (Hrsg.). *Literaturwissenschaftliches Jahrbuch der Görres-Gesellschaft*. Berlin 1930, S. 1-96.

③ Paul Bahlmann: *Jesuiten-Dramen der niederrheinischen Ordensprovinz*. Leipzig 1896.

④ Kurt Adel: *Das Jesuitendrama in Österreich*. Wien 1957.

⑤ Kurt Adel: *Das Wiener Jesuitentheater und die europäische Barockdramatik*. Wien 1960.

⑥ Carl Max Haas: *Das Theater der Jesuiten in Ingolstadt*. Emsdetten 1958.

⑦ Franz Hadamowsky: *Das Theater in den Schulen der Societas Jesu in Wien (1555—1761)*. Wien; Köln; Weimar;Böhlau, 1991.

⑧ Kurt Wolfgang Drozd: *Schul-und Ordenstheater am Collegium S. J. Klagenfurt (1604—1773)*. Klagenfurt 1965.

　　三是关于耶稣会戏剧与反宗教改革运动关系的研究。鲍尔《信仰斗争时代的耶稣会修辞学》①中关注耶稣会戏剧的修辞形式，阐释并分析了耶稣会戏剧的修辞形式在教派斗争中的影响与功能。这部作品是为数不多的关于耶稣会戏剧的修辞形式的专题研究。正如鲍尔在引言中所写，"本研究的任务是立足于人文主义时期的教育理念，考察耶稣会士语文教科书中的教派斗争特征"。②鲍尔指出，耶稣会士在学校的修辞教学中扮演着重要的角色，"他们将修辞课堂视为宣传信仰的阵地，让修辞课堂成为服务教派斗争的手段"。③鲍尔从古希腊罗马时期的修辞术出发，对耶稣会戏剧中的修辞手法与反宗教改革运动之间的紧密关联进行了深入剖析。第二部关于耶稣会戏剧与反宗教改革运动关系的研究，来自维默尔的《耶稣会戏剧：教学法与庆典》。④维默尔将研究视角集中于 16 世纪耶稣会诞生之初至耶稣会解体前的这段时期，从埃及约瑟夫题材入手，考察这一时期内耶稣会戏剧中出现的约瑟夫形象的变化，由此揭示了不同时期的耶稣会戏剧的特征。维默尔指出，耶稣会戏剧从最初是一种服务于修辞教学的手段，逐渐发展成为一种为哈布斯堡皇帝歌功颂德和证明皇权合法性的媒介。⑤除了以上两部专项研究，瓦伦丁的《耶稣会文学作为反宗教改革的政治宣传》⑥、莱德尔的《耶稣会戏剧的反宗教改革责任》⑦、《反宗教改

①　Barbara Bauer：*Jesuitische "ars rhetorica" im Zeitalter der Glaubenskämpfe*. Frankfurt a. M. 1986.

②　同上，第 15 页。

③　同上，第 16 页。

④　Ruprecht Wimmer：*Jesuitentheater. Didaktik und Fest*. Frankfurt a. M. 1982.

⑤　同上，第 16–18 页。

⑥　Jean-Marie Valentin：Jesuiten-Literatur als gegenreformatorische Propaganda. In：Steinhagen Harald（Hrsg.），*Zwischen Gegenreformation und Frühaufklärung：Späthumanismus，Barock*. Rowohlt 1985，S. 172–205.

⑦　Fidel Rädle：Das Jesuitendrama in der Pflicht der Gegenreformation. In：Jean-Marie Valentin（Hrsg.）*Gegenreformation und Literatur. Beiträge zur interdisziplinären Erforschung der katholischen Reformbewegung*. Amsterdam 1979，S. 167–199.

革的人文主义》①和《戏剧作为布道》②、萨罗塔的《耶稣会戏剧舞
台上的改宗》③及巴尔纳的《作为修辞手段的耶稣会檄义和戏
剧》④等也是对耶稣会戏剧与罗马公教反宗教改革运动的关系的
研究。

　　四是关于耶稣会戏剧修辞、戏剧形式和戏剧理论的研究。该
类研究关注耶稣会戏剧的文学特征,揭示了耶稣会戏剧在除政治
宣传和传播信仰功能以外的文学审美功能。相关研究主要有萨罗
塔的《耶稣会戏剧作为大众传媒的先驱》、莱德尔的《神的严肃剧》、
瓦伦丁的《耶稣会戏剧与文学传统》和克鲁普的《感性的灵魂引
导》⑤等。

①　Fidel Rädle: Gegenreformatorischer Humanismus. Die Schul-und Theaterkultur der Jesuiten. In: Notker Hammerstein (Hgg.), *Späthumanismus. Studien über das Ende einer kulturhistorischen Epoche*, Göttingen 2000, S. 128-147.

②　Fidel Rädle: *Theater als Predigt. Formen religiöser Unterweisung in lateinischen Dramen der Reformation und Gegenreformation. In: Rottenburger Jahrbuch für Kirchengeschichte* 16, 1997, S. 41-60.

③　Elida Maria Szarota: Konversionen auf der Jesuitenbühne. Versuch einer Typologie. In: Jürgen Brummack u. a. (Red.), *Literaturwissenschaft und Geistesgeschichte. Festschrift für Richard Brinkmann*, Tübingen 1982, S. 63-82.

④　Wilfried Barner: Streitschriften und Theater der Jesuiten als rhetorische Medien. In: *Deutsche Barockliteratur und europäische Kultur. Zweites Jahrestreffen des Internationalen Arbeitskreises für deutsche Barockliteratur in der Herzog August Bibliothek Wolfenbütteler. 28-31. August 1976. Hrsg. v. Martin Bircher und Eberhard Mannack. Hamburg 1977.

⑤　这里仅列举几部重要的相关文献:Elida Maria Szarota: *Das Jesuitendrama als Vorläufer der modernen Massenmedien. Daphnis* 4, 1975, S. 129-143; Fidel Rädle: Gottes Ernstgemeintes Spiel. Überlegungen zum welttheatralischen Charakter des Jesuitendramas. In: *Theatrum Mundi*. S. 135-159. ; Jean-Marie Valentin: Das Jesuitendrama und die literarische Tradition. In: Martin Bircher (Hgg.): *Deutsche Barockliteratur und europäische Kultur: Herzog August Bibliothek Wolfenbütteler*, 28-31. August 1976. Hamburg 1977, S. 116-140; Sandra Krump: Sinnenhafte Seelenführung. Das Theater der Jesuiten im Spanungsfeld von Rhetorik, Pädagogik und ignatianischer Spiritualität. in: *Künste und Natur II. Wolfenbütteler Barockforschung Bd. 35*. Berlin 2000, S. 940.

以上是德国学界对耶稣会戏剧进行规模性和系统性研究的介绍。还有一些微观研究,例如耶稣会戏剧发展分期①、耶稣会戏剧思想背景②以及专门论述耶稣会戏剧剧作家及其作品的著作,在此仅列举几部重要的文献③。

综上,德国学界现有的关于耶稣会戏剧的研究虽涉及耶稣会戏剧发展史、耶稣会戏剧舞台形式、耶稣会戏剧修辞、耶稣会戏剧理论以及耶稣会戏剧与反宗教改革的关系,但是缺乏在近代早期政治秩序和政体形式大变革的背景下对耶稣会戏剧进行政治向度的研究,这是其一;其二,对耶稣会戏剧中的重要剧作家及其代表作品的专题研究尚有待启动;其三,与同时代雅剧的对比研究依旧是空白。比较德国,国内关于耶稣会戏剧的研究尚未真正开始,还没有关于 17 世纪耶稣会戏剧专题的论著或论文问世。

(二) 阿旺西尼

关于阿旺西尼的研究最早来自施拉格。施拉格的《中世纪维

① Elida Maria Szarota: *Versuch einer neuen Periodisierung des Jesuitendramas. Das Jesuitendrama der oberdeutschen Ordensprovinz.* In: *Daphnis* (1974), S. 158 - 177.

② H. Becher: *Die geistige Entwicklungsgeschichte des Jesuitendramas.* In: *Deutsche Vierteljahrsschrift für Literaturwissenschaft und Geistesgeschichte*, 1941 - 01 - 01, Vol. 19, S. 269

③ Peter Paul Lenhard: *Religiöse Weltanschauung und Didaktik im Jesuitendrama. Interpretationen zu den Schauspielen Jakob Bidermanns.* Frankfurt a. M. /Bern 1976; Helmut Gier: *Jakob Bidermann und sein "Cenodoxus". Der bedeutendste Dramatiker aus dem Jesuitenorden und sein erfolgreichstes Stück.* Regensburg 2005; Jakob Bidermann: *Cenodoxus.* Hrsg v. Rolf Tarot. Tübingen 1963; Max Wehrli: Bidermann-Cenodoxus. In: Benno von Wiese (Hrsg.): *Das deutsche Drama. Vom Barock bis zur Gegenwart.* Interpretation. Düsseldorf, 2 Bände 1642, Bd. 1, S. 13 - 34; Harad Burger: Jakob Bidermanns Belisarius: *Edition und Versuch einer Deutung.* Berlin 1966; Josef H. K. Schmidt: *Die Figur des ägyptischen Joseph bei Jakob Bidermann* (1578— 1639) *und Jakob Boehme* (1575—1624). Zürich 1967.

也纳概览》①中首次提到了阿旺西尼的戏剧《虔诚的胜利》，并肯定了这部作品在耶稣会戏剧中的重要地位。自此以后，学界对阿旺西尼的关注逐渐增多。韦勒②系统地梳理了耶稣会士在欧洲戏剧领域中的贡献，其中提及阿旺西尼。斯托格③在其整理的奥地利教会省耶稣会目录中也提到阿旺西尼。然而，以上的研究只是对阿旺西尼生平及其作品的笼统介绍。④第一部对阿旺西尼生平及其作品详细的介绍来自索莫沃格尔。⑤除了莫沃格尔以外，韦伦在《维也纳戏剧史》⑥中不仅对耶稣会戏剧在维也纳的发展状况进行了详细的梳理，并对耶稣会戏剧的舞台装置，例如边幕、音乐以及芭蕾舞等元素进行了系统的考察，其中对阿旺西尼及其戏剧作品的介绍较为丰富，但仍不属于关于阿旺西尼的专题研究。

对阿旺西尼生平和作品首次进行系统介绍的是沙伊德。在《阿旺西尼：一位 17 世纪奥地利作家》⑦中，沙伊德将阿旺西尼的

① J. C. Schlager: Wiener Skizzen aus dem Mittelalter. In: *Neue Folge*, Wien 1839.

② E. Weller: *Die Leistungen der Jesuiten auf dem Gebiet der dramatischen Kunst*. Bibliographisch dargestellt. In: Serapaeum Jg. 25-1864, 26-1865, 27-1866.

③ P. J. N. Stöger: *Scriptores Provinciae Austriae Societatis Jesu*. Wien 1856.

④ Willi Flemming: Nicolaus Avancinus. In: *Neue Deutsche Biographie 1*. Berlin 1953, S. 464-465; Franz Günter Sieveke: Nicolaus von Avancini. In: *Literaturlexikon. Autoren und Werke deutscher Sprache*. Hrsg. v. Walther Killy. Bd. 1. Gütersloh 1988, S. 260-261; Eugen Thurnher: Nikolaus Avancinus. Die Vollendung des Jesuitentheaters in Wien. In: *Stifte und Klöster. Entwicklung und Bedeutung im Kulturleben Südtirols*. Hrsg. v. Südtiroler Kulturinstitut. Bozen 1962, S. 250-269.

⑤ P. C. Sommervogel: *Bibliothèque de la Compagnie de Jésus*. Paris 1890.

⑥ A. V. Wellen: *Geschichte des Wiener Theaterwesens Band I*, Wien 1898. Das Theater 1529—1740; Separatabdruck aus: *Geschichte der Stadt Wien*, hrsg. von Altertumsverein Wien, 1917.

⑦ N. Scheid; P. N. Avancini S. J., ein österreichischer Dichter des 17. Jahrhunderts. In *VIII. Jahresbericht des öffentl. Privatgymnasiums an der Stella Matutina*, Feldkirch 1898/1899.

所有戏剧进行归类,分为寓意剧、圣经剧和历史剧三类。在《作为戏剧家的阿旺西尼》[①]中,沙伊德详细地介绍了阿旺西尼的生平及其主要作品,其中包括阿旺西尼创作的所有布道文、演讲词、利奥波德一世的编年体传记、戏剧及诗歌等,然而仍缺乏对具体问题的阐释与分析。

　　关于阿旺西尼的专题性研究,主要有以下两部。第一部是卡比尔施的《耶稣会士阿旺西尼和 1640 年至 1685 年的耶稣会戏剧》。[②] 卡比尔施主要从舞台风格、芭蕾舞、音乐、观众和导演等方面入手,对阿旺西尼所有在维也纳上演的戏剧从戏剧演出的视角进行了系统的考察。第二部是弗莱明的《阿旺西尼与托雷里》[③]。弗莱明在书中将阿旺西尼和 17 世纪著名舞台设计师托雷里(Giacomo Torelli)进行对比,揭示了当时意大利歌剧与耶稣会戏剧在舞台设计上的紧密联系。

　　总体来说,德国学界对阿旺西尼的研究还停留在基础的介绍层面。关于阿旺西尼《虔诚的胜利》的专项研究,以及剧中君主形象、戏剧形式与政治观念之间的关系,德国学者鲜有涉猎。国内尚无关于阿旺西尼及其戏剧作品的专题研究。

（三）格吕菲乌斯

　　格吕菲乌斯是巴洛克时期最为重要的剧作家,针对其所有戏剧作品,德国学者都予以了充分的关注。《格吕菲乌斯手册》已提供了详尽的关于格吕菲乌斯的研究成果。[④] 德国

① N. Scheid: P. N. Avancini S. J. als Dramatiker. In *XXII. Jahresbericht des öffentl. Privatgymnasiums an der Stella Matutina*. Feldkirch 1912/1913.

② Kabiersch Angela: *Nicolaus Avancini S. J. und das Wiener Jesuitentheater 1640—1685*. Wien 1972.

③ Willi Flemming: *Avaninus und Torelli*. In: *Maske und Kothurn* 10（1964）, S. 376-384.

④ 参见 Nicola Kaminski: *Gryphius-Handbuch*. Berlin 2016.

学者对格吕菲乌斯的研究涉及各个方面,例如格吕菲乌斯的
生平①、诗学②、修辞学③、戏剧学④、政治学⑤、伦理学⑥、法哲

① Marian Szyrocki: *Der junge Gryphius.* Berlin: Rütten &- Loening 1959; Marian
Szyrocki: *Andreas Gryphius. Sein Leben und Werk.* Tübingen 1964; Willi Flem-
ming: *Andreas Gryphius eine Monographie.* Stuttgart; Berlin; Köln; Mainz
1965; Eberhard Mannack: *Andreas Gryphius.* Stuttgart 1968; Nicola Kaminski:
Andreas Gryphius. Stuttgart 1998; Nicola Kaminski: *Gryphius-Handbuch.* Ber-
lin 2016.

② Hans-Jürgen Schings: Consolatio tragoediae. Zur Theorie des barocken Trauer-
spiels. In: Reinhold Grimm (Hrsg.): *Deutsche Dramentheorien. Beiträge zu ein-
er historischen Poetik des Dramas in Deutschland.* Frankfurt 1980, S. 1-44.

③ Dietrich Walter Jöns: *Das Sinnbild. Studien zur allegorischen Bildlichkeit bei
Andreas Gryphius.* Stuttgart 1966; Albrecht Schöne: *Emblematik und Drama im
Zeitalter des Barock.* 3. Aufl. München 1993.

④ Willi Flemming: *Andreas Gryphius und die Bühne.* Halle 1921; Günther Rühle:
*Die Träume und Geisterscheinungen in den Trauerspielen des Andreas Gryphius
und ihre Bedeutung für das Problem der Freiheit.* Frankfurt a. M. 1952; Wolters,
Peter: *Die szenische Form der Trauerspiele des Andreas Gryphius.* Diss. Frankfurt
a. M. 1958; Hermann Isler: *Carolus Stuardus. Von Wesen der barocken
Dramaturgie.* Basel 1966; Elida Maria Szarota: *Künstler, Grübler und Re-
bellen. Studien zum europäischen Märtyrerdrama des 17. Jahrhunderts.*
Bern / München 1967; Müller Othmar: *Drama und Bühne in den Trauer-
spielen von Andreas Gryphius und Daniel Casper von Lohenstein.* Diss. Zürich
1967.

⑤ Heinrich Hildebrandt: *Die Staatsauffassung der schlesischen Barockdramatiker
im Rahmen ihrer Zeit.* Diss. Rostock 1939; Peter Rühl: *Lipsius und Gryphius. Ein
Vergleich.* Diss. Berlin 1967; Gustav Clemens Schmelzeisen: *Staatsrechtliches in
den Trauerspielen des Andreas Gryphius.* In: *Archiv für Kulturgeschichte* 53
(1971) S. 93-126; Klaus Reichelt: *Barockdrama und Absolutismus. Studien zum
deutschen Drama zwischen 1650 und 1700.* Frankfurt und Bern 1981; Werner
Lenk: Absolutismus, staatspolitisches Denken, politisches Drama. Die Trauer-
spiele des Andreas Gryphius. In: Heinz Entner [u. a.] (Hrsg.): *Studien zur
deutschen Literatur im 17. Jahrhundert.* Berlin 1984. S. 252-351; Karl-Heinz
Habersetzer: *Politische Typologie und dramatische Exemplus.* Stuttgart: Met-
zler 1985.

⑥ Erika Geisenhof: *Die Darstellung der Leidenschaften in den Trauerspielen des
Andreas Gryphius.* 1957.

学①、历史哲学②以及教父神学③思想等。本书仅对格吕菲乌斯的《查理·斯图亚特》的研究现状进行扼要梳理,同时列举几种关于格吕菲乌斯及其戏剧《查理·斯图亚特》的经典研究文献。

自 20 世纪 20 年代以来,德国学界以不同的路径和方式,论及格吕菲乌斯悲剧《查理·斯图亚特》中体现的君权观念。④ 在所有关于该剧的研究中,薛讷的《预表塑造模式》⑤和贝尔格豪斯的《格吕菲乌斯悲剧〈查理·斯图亚特〉的原始材料》⑥是关于该剧的两部重要研究文献。两位学者针对格吕菲乌斯《查理·斯图亚特》到底是一部艺术剧还是一部政治倾向剧持有不同观点。薛讷从"后喻"(Post-Figuration)模式出发,对戏剧的基督受难结构进行阐释和分析。薛讷指出,格吕菲乌斯写作这部戏剧的意图并非干预现实政治,而是旨在传达普遍性的真理。⑦ 薛讷始终关注格吕菲乌斯作品的文学性特征,其研究思路影响了德国的很多学者。姚曼的《安德里亚斯·格吕菲乌斯:〈查理·斯

① Oliver Bach: *Zwischen Heilsgeschichte und säkularer Jurisprudenz. Politische Theologie in den Trauerspielen des Andreas Gryphius.* Berlin 2014.

② Wilhelm Voßkamp: *Untersuchungen zur Zeit-und Geschichtsauffassung im 17 Jahrhundert bei Gryphius und Lohenstein.* Bonn 1967.

③ Hans-Jürgen Schings: *Die patristische und die stoische Tradition bei Andreas Gryphius.* Köln 1966.

④ Gustav Klemens Schmelzeisen: *Staatsrechtliches in den Trauerspielen des Andreas Gryphius.* In: *Archiv für Kulturgeschichte* 53 (1971), S. 93-126.

⑤ Albrecht Schöne: Postfigurale Gestaltung. Andreas Gryphius. In: A. Sch.: *Säkularisation als sprachbildende Kraft*, Göttingen 1968;再版于 Gerhard Kaiser (Hrsg.): *Die Dramen des Andreaes Gryphius*, Stuttgart 1968, S. 117-169.

⑥ Günter Berghaus: *Andreas Gryphius' Carolus Stuardus-Formkunstwerk oder politisches Lehrstück?* In: *Daphnis*, Volume 13, Issue 1-2, S. 229-274; Günter Berghaus: *Die Quellen zu Andreas Gryphius Trauerspiel Carolus Stuardus.* Tübingen 1984.

⑦ Albrecht Schöne: Postfigurale Gestaltung. Andreas Gryphius. In: A. Sch.: *Säkularisation als sprachbildende Kraft*, Göttingen 1968, S. 56.

图亚特〉》①中遵循薛讷的研究路径,强调该剧的超验维度。与薛讷和姚晕不同,贝尔格豪斯坚持实证的研究方式,在充分挖掘原始材料的基础上,坚持政治思想史的研究方向,对格吕菲乌斯剧中的政治观念进行深度剖析。② 贝尔格豪斯质疑薛讷的后喻命题,反对薛讷将后喻塑造模式视为作家"最根本的形式理念"③。贝尔格豪斯搜集了事件发生后在德国发表的檄文、演说词以及诗歌等资料,在此基础上以历史学严格的实证方法来论证《查理·斯图亚特》是一部政治倾向剧的观点。受贝尔格豪斯影响,哈伯塞策在《政治类型与历史范例》④中结合格吕菲乌斯的政治经历,对《查理·斯图亚特》是一部政治倾向剧进行了论证。

关于格吕菲乌斯对绝对君权和绝对君主制政体的态度,德国学者莱谢尔特在研究中指出,格吕菲乌斯的戏剧表达了他支持绝对君主制的立场。⑤ 莱谢尔特还指出,格吕菲乌斯受新斯多葛主义哲学的影响,借鉴了新斯多葛派中的政治观点。但遗憾的是,莱谢尔特并没有将二者展开论述,而且缺乏结合文本的深入分析和阐释。除了莱谢尔特以外,希尔德布兰德对格吕菲乌斯的政治思想进行了研究。⑥ 这些研究虽然或多或少触及了"绝对君权"与格吕菲乌斯戏剧之间的关联,但是没有结合文本深入分析和阐

① Herbert Jaumann: Andreas Gryphius. Carolus Stuardus. In: *Dramen vom Barock bis zur Aufklärung*. Stuttgart 2000, S. 67-92.

② Günter Berghaus: *Die Quellen zu Andreas Gryphius Trauerspiel Carolus Stuardus*. Tübingen 1984.

③ 同上,第 153 页。

④ Karl Heinz Habersetzer: *Politische Typologie und historisches Exemplum. Studien zum historisch-ästhetischen Horizont des barocken Trauerspiels*. Stuttgart 1985.

⑤ Klaus Reichelt: *Barockdrama und Absolutismus. Studien zum deutschen Drama 1650—1700*. Frankfurt a. M. 1981. S. 4.

⑥ H. Hildebrandt: *Die Staatsauffassung der schlesischen Barockdramatiker im Rahmen ihrer Zeit*. Rostock 1939.

释格吕菲乌斯戏剧中触及与"绝对君权"相关的关键性概念,例如君权神授、人民权利及抵抗权利等,也没有将格吕菲乌斯的君权观念与同时代的耶稣会士和罗恩施坦进行比较。事实上,格吕菲乌斯的戏剧上承耶稣会戏剧,下启罗恩施坦的戏剧,因此在研究格吕菲乌斯的戏剧形式及其君权观念的过程中,若将其与耶稣会士和罗恩施坦进行对比,使得在研究推进的过程中显示出三者之间在戏剧形式和君权观念上的差异性,不仅有助于理解格吕菲乌斯戏剧形式和君权观念的独到之处,而且还有助于在整个 17世纪德国巴洛克戏剧创作的思想史的背景中,在帝国从中世纪神权政制向近现代世俗国家政制大变革的背景中,触摸三位作家作品中的君权思想在整个西方思想史上的脉动,以及戏剧形式的本质特征。

　　由此看来,德国学界对格吕菲乌斯戏剧作品的研究已经相当全面,包含其中的戏剧理论、修辞学、神学、政治学、法学等各个领域。但是,从君主形象入手,结合戏剧形式的分析,聚焦格吕菲乌斯剧中体现的君权观念,并与同时期的耶稣会士阿旺西尼与罗恩施坦进行比较,梳理三位剧作家在君主形象的塑造、戏剧形式的使用以及君权思想的表达之间的异同,德国学界目前还没有展开。迄今为止,国内还没有关于格吕菲乌斯戏剧的专题论著问世。

（四）罗恩施坦

　　历史上相关学者对罗恩施坦有许多评价。在 17 世纪同时代学者眼中,罗恩施坦及其作品在德语文学中拥有极高的地位,无人可与其相提并论;[1]巴洛克作家克诺尔(Christian Knorr)将罗恩

[1]　Alberto Martino: *Daniel Casper von Lohenstein. Geschichte seiner Rezeption. Bd. 1: 1661—1800.* Tübingen 1978, S. 264.

施坦封为德语文学之神①；巴洛克学者莱姆曼(Jacob Friderich Reimmann)将罗恩施坦称为继格吕菲乌斯和霍大曼斯瓦尔道以来最伟大的德语作家②；剧作家克里斯蒂安(Christian Gryphius)将罗恩施坦的戏剧视为榜样，称其戏剧可与塞涅卡比肩③。罗恩施坦的碑文上这样写道：

> 罗恩施坦在这里安息。他是德国的华冠，西里西亚的珍宝，阿斯特里最可爱的儿子，他是时代的凤凰，当他的阿尔米尼乌斯从灰烬中被发掘，他将在未来获得永生。④

然而在18世纪上半叶德国启蒙学者的眼中，罗恩施坦的戏剧是有伤风化的。其戏剧因大量的情欲和恐怖场景的描写为启蒙学者所诟病。启蒙早期重要文学批评家哥特舍得(Johann Christoph Gottsched)这样评价罗恩施坦："他遵循了意大利人好色的足迹，没有控制欲望的能力！"⑤瑞士语文学者博德默尔(Johann Jakob Bodmer)针对罗恩施坦的文风做出这样的评价："他

① Christian Knorr: Den empfundenen Verlust In allen rechtschaffnen Gemüther, in: *In Funere Praenobilis Strenuique Viri. Domini Danielis Caspari a Lohensteins*. S. 19-23, hier S. 20.

② Jacob Friderich Reimmann: *Versuch einer Einleitung in die Historiam Literariam derer Teutschen*. Hall im Magdeburgischen 1709. Zu finden in Regerischer Buchhandlung, Anm. S. 435. 转引自 Alberto Martino: *Daniel Casper von Lohenstein. Geschichte seiner Rezeption. Bd. 1: 1661—1800*. Tübingen 1978, S. 265。

③ Christian Gryphius: Auch Kleinod dieser Stadt! Auch theurer Lohenstein! in: *In Funere Praenobilis Strenuique Viri. Domini Danielis Caspari a Lohenstein, Haereditarii in Kittlau, Reisau und Roszkowice*, S. 8-13, hier S. 11. 文见 Christian Gryphius, Poetische Wälder: Frankfurt und Leipzig/Verlegts Christian Bauch. Anno 1698, S. 349-352。

④ 转引自 Alberto Martino: *Daniel Casper von Lohenstein. Geschichte seiner Rezeption. Bd. 1: 1661—1800*. Tübingen 1978, S. 265。

⑤ Johann Christoph Gottsched: *Versuch einer Critischen Dichtkunst*. Darmstadt 1962, S. 111f.

在比喻的词汇中种植比喻,编制永无止境的意义链条。在这个意义链条中,词语与其他词语相互连接,但是永不指明清晰的意义。"① 18 世纪德国启蒙学者对罗恩施坦的批判影响了 19 世纪学界对他的接受。浪漫派作家蒂克(Ludwig Tieck)认为,罗恩施坦在他的作品中"倾向于展示暴力和淫秽的场景","比意大利巴洛克诗人马里诺(Giambattista Marino)还要夸张、油腻、矫揉和浮华"。② 19 世纪德国历史学家格维努斯(Georg Gottfried Gervinus)认为,"这位作家降低了人民的鉴赏力"。③ 施密特称,"罗恩施坦是一位没有能力的作家","他只能靠色情场面来吸引观众的注意力"。④ 戈德克在文学史中也表示,罗恩施坦比霍夫曼斯瓦尔道更矫揉造作,"他在道德律例上是粗鲁的……其戏剧向观众展示了最野蛮的兽性"。⑤ 另有人称,罗恩施坦是"麻木和萎靡时代里一个毫无鉴赏力的怪物"。⑥

　　启蒙学者对罗恩施坦的批判在很长一段时间里影响了学界对罗恩施坦的认识。在 20 世纪的文学史书写中,人们仍可以看到一些对罗恩施坦的负面评价,例如谢尔在《德国文学史》中将以罗恩施坦为代表的"第二西里西亚派"定义为"毫无节制的作家":"处决、监狱场景、魂灵显现和暴力刑讯是他们的兴趣所在……他们用矫饰的语言和僵硬的亚历山大体,描绘强烈的感

① Johann Jakob Bodmer: Charakter der teutschen Gedicht. In: J. J. B. und Johann Jakob Breitinger. *Schriften zur Literatur*. Hrsg. v. Volker Meid. Stuttgart 1980, S. 60.

② 参见 L. Tieck: *Deutsches Theater*, 2. Bd., Berlin: Realschulbuch Handlung, 1817, S. 18. 参见 Erich Schmidt: "Artikel Lohenstein", in: *Allgemeine Deutsche Biographie*. Bd. 19. Leipzig 1884, S. 121.

③ 参见 Georg Gottfried Gervinus: *Geschichte der deutschen Dichtung*. Bd. III. Leipzig 1874, S. 565.

④ 参见 Erich Schmidt: "Artikel Lohenstein", in: *Allgemeine Deutsche Biographie*. Bd. 19, Leipzig 1884, S. 121.

⑤ Karl Goedeke: *Grundriss zur Geschichte der deutschen Dichtung*. Bd. 3. Dresden 1887, S. 269.

⑥ Felix Bobertag: *Zweite Schlesische Schule*. Bd. 1, Stuttgart 1890, S. 11, S. 21.

官印象。"①20 世纪的大部分研究者遵循了这一研究思路,探讨罗恩施坦剧中的语言风格和诗体形式。瓦尔特在研究中指出罗恩施坦语言的三种特征:压迫感、堆积感和夸张感。② 尤斯特在研究中关注罗恩施坦戏剧中的亚历山大体和隐喻。③ 这类研究虽然对罗恩施坦的语言风格和诗体形式进行了研究,但是并没有触及罗恩施坦戏剧语言风格和诗体形式的本质。

此外,受现代心理学的影响,一些研究者用现代心理学的研究方法来解释罗恩施坦戏剧中的情欲和恐怖场景,例如弗雷明《西里西亚雅剧》中将罗恩施坦定义为心理学家,称罗恩施坦向观众展示了"角色的行为动机"。④ 除弗雷明以外,卡茨在其研究中也使用了心理学的方法分析并阐释罗恩施坦戏剧中的人物形象,并将罗恩施坦定义为德语文学中的第一位心理学家。⑤ 肖费勒伯格、吉莱斯皮以及施塔赫尔也遵循这一研究路径,用现代心理分析法分析并阐释剧中的人物形象,以及色情和恐怖场景。⑥ 17 世纪剧作家罗恩施坦成为了现代人们眼中的"心理学的革命者"。⑦

① Wilhelm Scherer: *Geschichte der deutschen Literatur*. Berlin 1910, S. 389; Karl Schmidt: *Die Kritik am barocken Trauerspiel in der ersten Hälfte des 18. Jahrhunderts*. Diss. Köln 1967. S. 7-20.

② Martin Walter: *Der Stil in den Dramen Lohensteins*. Leipzig 1927, S. 31ff.

③ Klaus Günther Just: *Die Trauerspiele Lohensteins. Versuch einer Interpretation*. Berlin 1961, S. 79.

④ Willi Flemming: *Das schlesische Kunstdrama*. Leipzig 1930, S. 43.

⑤ Max Otto Katz: *Zur Weltanschauung Daniel Casper von Lohenstein*. Berlin 1933, S. 30.

⑥ Fritz Schaufelberger: *Das Tragische in Lohensteins Trauerspielen*. Leipzig 1945, S. 33f. ; Gerald Ernest Paul Gillespie: *Daniel Casper von Lohenstein's Historical Tragedies*. Columbus 1966, S. 25; Paul Stachel: *Seneca und das deutsche Renaissancedrama. Studien zur Literatur-und Stilgeschichte des 16. Und 17. Jahrhunderts*. Berlin 1907.

⑦ 参见 H. Fichte: Anmerkungen zu Lohensteins Agrippina. In: H. F.: *Homosexualität und Literatur I. Polemiken*. Frankfurt a. M. 1987, S. 141-192, hier S. 125, S. 157.

　　事实上,无论是德国启蒙学者对罗恩施坦的批判,还是用现代心理学的方法分析罗恩施坦剧中的人物形象、情欲和恐怖场景,都没有回归罗恩施坦创作的历史语境,触及罗恩施坦戏剧内容和形式的本质。卡尔库斯《情欲与暴行——罗恩施坦〈阿格里皮娜〉中的情绪观和情绪描写》①中指出,罗恩施坦戏剧语言的矫饰风格,以及戏剧中大量的情欲和恐怖场景描写,与他的情绪观(Affektlehre)和君权观念息息相关。卡尔库斯规避现代心理分析方法,强调罗恩施坦的情绪观是对古希腊罗马哲学思想的承袭,以及与 16 世纪西班牙学者的"政治理智"观念相结合的结果。卡尔库斯指出,罗恩施坦在戏剧中展示各种色情和恐怖场景不是为了向观众展示角色的心理特征,而是通过展示悲剧角色的各种不良情绪以及各种不良情绪造成的后果,警谕观众妥善处理情绪与理智的关系。在卡尔库斯看来,以古希腊罗马哲学思想和 16 世纪西班牙学者的政治行为理论为基础对罗恩施坦悲剧中情欲和恐怖场景进行的分析,才是研究罗恩施坦悲剧的正确方式。

　　其他有关罗恩施坦戏剧,已有的研究成果主要集中在以下几个方面:一是关于罗恩施坦生平的研究。② 穆勒的研究③为学界所认可,是学界第一部关于罗恩施坦生平和作品的系统性研究。

───────────

① 　Reinhart Meyer Kalkus: *Wollust und Grausamkeit. Affektlehren und Affektdarstellung in Lohensteins Dramatik am Beispiel von Agrippina.* Göttingen 1986.

② 　Conrad Müller: *Beiträge zum Leben und Dichten Daniel Caspers von Lohenstein.* Breslau 1882; Bernhard Asmuth: *Daniel Casper von Lohenstein.* Stuttgart 1971; L. s Leben. In: *Die Welt des D. C. v. L.* Hrsg. von Peter Kleinschmidt u. a. Köln: Wienand 1978, S. 70-77; Klaus Günther Just: D. C. v. L. Leben und Werk. In: *Türkische Trauerspiele*; Ibrahim Bassa; *Ibrahim Sultan.* Stuttgart: Hiersemann 1953; Lubos Arno: *Das schlesische Barocktheater. Daniel Casper von Lohenstein.* In: *Jahrbuch der schlesischen Friedrich-Wilhelms-Universität zur Breslau.* Bd. V 1960. S. 97-122.

③ 　Conrad Müller: *Beiträge zum Leben und Dichten Daniel Caspers von Lohenstein.* Breslau 1882.

伯博拉格①在对罗恩施坦的生平研究中将他定义为"毫无鉴赏力"的作家,这种评价没有跳出 18 世纪德国启蒙学者对罗恩施坦"鉴赏力批判"的框架。二是关于罗恩施坦戏剧诗学的研究,主要有以下两部作品。施塔赫尔《塞涅卡和德语文艺复兴戏剧》②中揭示了塞涅卡对德语巴洛克戏剧的影响。但是施塔赫尔的局限性在于,他也使用了现代心理学的方法阐释并分析罗恩施坦的作品。尤雷茨卡在《罗恩施坦的戏剧形式》③中分析罗恩施坦戏剧中的徽志形式,④而在这一方面薛讷⑤已做过充分地研究。另有关于罗恩施坦在巴洛克时期和启蒙时期的接受,马提诺⑥的研究充分且翔实。

从政治角度研究罗恩施坦的《克里奥帕特拉》主要有以下几位学者:希尔德布兰特、伦丁、凯泽尔和慕拉克。希尔德布兰特⑦关注罗恩施坦戏剧中的绝对君权和抵抗权问题,但是他未涉及另一个重要的问题,即"政治理智"。伦丁⑧在研究中指出,与"理想主义者"格吕菲乌斯相反,罗恩施坦是一名"政治现实主义者"和"马基雅维利主义者"⑨,其戏剧展现了"一个无视伦理、无视理想和无情的政治游戏的世界"⑩。

① Felix Bobertag: *Die Zweite Schlesische Schule*. Bd. 1. Berlin 1890,S. 89.

② Paul Stachel: *Seneca und das deutsche Renaissancedrama. Studien zur Literatur- und Stilgeschichte des 16. Und 17. Jahrhunderts*. Berlin 1907.

③ Joerg C. Juretzka: *Zur Dramatik Daniel Caspers von Lohenstein*. Meisenheim a. Glan 1976.

④ 同上,第 165 页。

⑤ Albrecht Schöne: *Emblematik und Drama im Zeitalter des Barock*. München 1993,S. 225.

⑥ Alberto Martino: *Daniel Casper von Lohenstein. Geschichte seiner Rezeption*. Bd. 1: 1661—1800. Tübingen 1978.

⑦ H. Hildebrandt: *Die Staatsauffassung der schlesischen Barockdramatiker im Rahmen ihrer Zeit*. Rostock 1939.

⑧ Erik Lunding: *Das schlesische Kunstdrama*. Kopenhagen 1940.

⑨ 同上,第 103 页。

⑩ 同上,第 109 页。

凯泽尔①反对伦丁的观点,认为罗恩施坦戏剧中的主人公并不是
"只追求政治实用主义的政治人"②。凯泽尔以罗恩施坦的《索福
尼斯伯》为例,从"机运"概念出发,探讨主人公索福尼斯伯的悲剧
性所在。凯泽尔的主要观点是:同格吕菲乌斯戏剧中的主人公一
样,索福尼斯伯不只是追求世俗利益的政客,而是追求超验性的意
义与价值。但是,其在道德上的过失导致其不能摆脱机运的束缚,
从而成为一个悲剧人物。③ 慕拉克④关注罗恩施坦政治思想的来
源。慕拉克反对希尔德布兰特的观点,即罗恩施坦的戏剧创作主
要受信仰路德教的文人学者影响。慕拉克指出,罗恩施坦的悲剧
皆为哈布斯堡家族而作,"无论是在思想还是在君权观念上,他都
更接近西班牙学者"。⑤

　　总体而言,德国学者对罗恩施坦及其戏剧作品已经做了相当
深入的研究。比较而言,国内对罗恩施坦的研究尚处于介绍和概
述阶段。关于罗恩施坦的生平与作品介绍,仅见于安书祉的《德国
文学史》第一卷⑥和王建的《德国近代戏剧的兴起》⑦。

　　综上所述,目前国内外对三位剧作家及其作品的研究存在以
下几个不足:一是从君主形象入手,考察剧作家的君权观念的研究
较少,虽然个别研究涉及格吕菲乌斯和罗恩施坦的政治观念,但都

① Wolfgang Kayser: *Lohensteins Sophonisbe als geschichtliche Tragödie*. In: *Germanisch-Romanische Monatsschrift* 29(1941) S. 20-39.

② 同上,第 31 页。

③ Wolfgang Kayser: *Lohensteins Sophonisbe als geschichtliche Tragödie*. In: *Germanisch-Romanische Monatsschrift* 29(1941) S. 20-39, hier S. 31-32.

④ Karl-Heinz Mulagk: *Phänomene des politischen Menschen im 17. Jahrhundert. Propädeutische Studien zum Werk Lohensteins unter besonderer Berücksichtigung Diego Saavedra Fajardos und Baltasar Gracián*, Berlin 1973.

⑤ 同上,第 21 页。

⑥ 安书祉:《德国文学史》(第一卷),南京:译林出版社,2006 年,第 282-284 页。

⑦ 王建:《德国近代戏剧的兴起》,北京:北京大学出版社,2015 年,第 70-72 页。

不是从君主形象入手对剧作本身展开具体和深入的分析与阐释；二是国外学界的比较研究多集中在两位剧作家之间的比较，尤其是集中在格吕菲乌斯与罗恩施坦的比较研究上，针对信奉路德教的格吕菲乌斯与信奉罗马公教的阿旺西尼的比较研究较少，而把阿旺西尼、格吕菲乌斯和罗恩施坦三位剧作家进行比较的研究呈现为空白；三是已有的研究多侧重于对语言风格、诗体形式以及戏剧形式单一维度的研究，均未能将巴洛克戏剧的修辞和政治视为一个整体，在政治语境中考察三位剧作家所使用的戏剧形式和修辞手法，以及戏剧形式与君权思想的内在联系；四是缺乏基于教派斗争背景对耶稣会士阿旺西尼、路德教的格吕菲乌斯和出身市民等级罗恩施坦的戏剧进行深入的分析与阐释。

　　基于以上梳理，本书将对耶稣会士创作的耶稣会戏剧和由文人学者创作的雅剧进行研究，从中择选出最具代表性的三位剧作家及其作品，即阿旺西尼的《虔诚的胜利》、格吕菲乌斯的《查理·斯图亚特》及罗恩施坦的《克里奥帕特拉》作为研究对象，从君主形象入手，结合戏剧形式的解读，聚焦剧中所体现的君权观念，分析并阐释三位剧作家在君主形象的塑造、戏剧形式的使用以及君权观念的表达上的不同，填补国内外德国巴洛克戏剧研究的空白。

　　本书力求在文本构建的政治语境中，探究德国巴洛克戏剧中的戏剧形式和君权观念的内在逻辑关联，不仅有助于理解德国巴洛克戏剧形式的本质特征，而且为理解近代早期欧洲政治大变局背景下与君权相关的政治神学和政治哲学问题提供了生动、具体且典型的参照。

三、本书篇章结构

　　本书以语文学和文学解释学为主要方法，采用文本与政治语境相结合的研究方式，对三部戏剧的君主形象、戏剧形式和君权观

念进行比较分析。主体分三章,即第一章阿旺西尼的《虔诚的胜利》,第二章格吕菲乌斯的《查理·斯图亚特》,以及第三章罗恩施坦的《克里奥帕特拉》。最后结语部分综合三章的考察,总结性说明三部戏剧在君主形象、戏剧形式和君权观念上的区别。

　　第一章阐释并分析阿旺西尼《虔诚的胜利》中的君主形象、戏剧形式与君权观念,共四节。第一节首先梳理《虔诚的胜利》创作的历史背景,即三十年战争前后神圣罗马帝国和法兰西王国、奥斯曼帝国之间展开的权力博弈。不仅如此,帝国内部各教派势力斗争不断,体现在罗马公教和新教就君权问题展开的政治观念对垒。阿旺西尼的《虔诚的胜利》是他在中世纪神权政制模式衰微之际对教权与君权关系的思考。第二节阐释并分析阿旺西尼戏剧中所探讨的君权思想的渊源与脉络。由于阿旺西尼是从耶稣会士的神学思想出发,所以本书在探讨阿旺西尼君权观念之前,首先追溯对阿旺西尼的君权观念产生巨大影响的贝拉明、马里安纳及苏亚雷斯著作中的相关思想,梳理并重点阐释和分析贝拉明、马里安纳及苏亚雷斯有关君权的理论。本节基于耶稣会士贝拉明、马里安纳及苏亚雷斯的法学和神学著作,考察在近代早期绝对君主制政体发展之初,耶稣会士是如何秉持"间接权力说""反君权神授说""诛杀暴君说"来反对绝对君权观念的发展,以及如何捍卫中世纪罗马公教传统政治观念的,进而尝试阐发"温和的教权至上观念"对于阿旺西尼君权思想的意义与影响。第三节阐释和分析《虔诚的胜利》中的君主形象。首先,介绍《虔诚的胜利》剧情梗概。其次,以《虔诚的胜利》中的关键词"虔诚"为中心,考察并追溯"虔诚"在中世纪神权政制模式形成之初的内涵,尝试展现"虔诚"概念的深刻意蕴,并且在此基础上探讨"虔诚"在 17 世纪的全新涵义。再次,对《虔诚的胜利》中的君主形象进行剖析。通过对君士坦丁"虔诚"和马克森提乌斯"不虔"两种君主形象进行比较,进一步揭示"虔诚"在阿旺西尼剧中的深刻意蕴,即君士坦丁的虔诚,表现为他认同教权

高于世俗君权。本节最后试图阐发,阿旺西尼之所以选择君士坦丁作为戏剧主人公,原因正是看重该历史人物所承载的历史意义,即君士坦丁拥有在"教权至上"观念逐渐趋向衰微之际,被重新塑造为拥护"教权至上"代言人的可能性。第四节分析《虔诚的胜利》的戏剧形式,展示耶稣会戏剧形式及其与君权观念之间关系的深度探究,尝试阐发耶稣会戏剧形式与阿旺西尼君权观念表达的联系。本节追溯中世纪道德剧中的寓意剧形式和对比技术,结合耶稣会戏剧理论,探究耶稣会戏剧形式与阿旺西尼君权观念之间的内在逻辑关联。

第二章阐释并分析格吕菲乌斯《查理·斯图亚特》中的君主形象、戏剧形式与君权观念,共四节。第一节从"格吕菲乌斯与绝对君权观念"的角度再现格吕菲乌斯的生平经历,展现格吕菲乌斯信仰路德教的家庭环境及西里西亚格沃古夫的政治处境,揭示格吕菲乌斯出生和晚年活跃的西里西亚地区存在着罗马公教信仰和路德教信仰并存的现象,展现同时代学者对格吕菲乌斯君权思想的多重影响。第二节阐释并分析格吕菲乌斯戏剧中所探讨的君权思想的渊源与脉络。作为格吕菲乌斯君权观念的源头之一,路德关于俗世政权与教权及这两者关系的思考十分重要,这也是本节探讨格吕菲乌斯君权观念的出发点。因此,本节基于路德的著述文本,论述路德的绝对君权观念,考察路德如何通过"君权神授说""两国说"和"反诛杀暴君说"来构建绝对君权理论体系,进而尝试阐发其对于格吕菲乌斯君权思想的重要意义,由此转入对于路德宗信徒的格吕菲乌斯戏剧中的君权思想的探讨。第三节阐释和分析《查理·斯图亚特》中的君主形象。首先介绍《查理·斯图亚特》的剧情梗概,接着从"效法基督"的塑造模式入手,考察保王派在查理一世被弑后创作的作品中是如何运用"效法基督"的塑造模式对查理一世进行塑造的。通过对比查理作为"基督的效法者"和克伦威尔作为"弑君派"两种不同的统治者形象,进而阐发"效法基督"

塑造模式在表达格吕菲乌斯君权观念上的意义,说明"效法基督"的寓意是格吕菲乌斯文学拟制根源的观点。继而聚焦《查理·斯图亚特》的"坚韧"概念,对剧中的君主形象进行解读,尝试展现新斯多葛主义哲学重要概念"坚韧"之深刻意蕴,阐发"坚韧"概念与格吕菲乌斯君权观念表达的深刻联系,进而揭示并阐释格吕菲乌斯的君权思想。第四节分析《查理·斯图亚特》的殉道剧形式,展示殉道剧形式及其与君权观念之间关系的深度探究。本节以奥皮茨的戏剧理论为开端,追溯其代表作《德意志诗学》中的悲剧理论,系统梳理并重点阐释和分析巴洛克悲剧理论,此基础上揭示剧作家的创作主旨,探究巴洛克戏剧理论与君权思想之间的内在逻辑关联。

　　第三章阐释并分析罗恩施坦《克里奥帕特拉》中的君主形象、戏剧形式与君权观念,共四节。第一节从"市民等级在新教和罗马公教领地"的角度,介绍罗恩施坦出身市民等级的家庭环境、从政经历以及西里西亚布雷斯劳的教派斗争状况,在此基础上重点关注罗恩施坦跻身新教世俗诸侯和罗马公教哈布斯堡皇帝之间这一夹缝处境下其君权思想的特征,进而指出罗恩施坦的君权思想拥有折中主义的特征,而且从其政治实践和政治经验来看,罗恩施坦本身就是拥有"政治理智"的典范。第二节分析罗恩施坦"政治理智"观念的来源。由于罗恩施坦是从他所接受的古典教育出发研究君权问题的,所以本书在探讨罗恩施坦的君权观念之前,首先追溯对罗恩施坦君权思想产生巨大影响的利普修斯、格拉西安和法哈多的君权思想。本节基于利普修斯、格拉西安和法哈多的著作文本,考察三者如何通过"政治理智"学说来构建各自的政治理论体系,并由此说明,罗恩施坦在君权观念上与三者有着相同之处,从罗恩施坦的戏剧中能看到一脉相承的痕迹,进而说明"政治理智"概念是把握罗恩施坦《克里奥帕特拉》的关键所在。第三节关注《克里奥帕特拉》的君主形象。首先介绍《克里奥帕特拉》剧情梗

概。其次,以该剧关键词"政治理智"为中心,考察"政治理智"在罗恩施坦其他作品中的含义。再次,结合"政治理智"概念对《克里奥帕特拉》的君主形象进行剖析。通过对比克里奥帕特拉、屋大维和安东尼三种不同的君主形象,进一步阐述"政治理智"的内涵,即克里奥帕特拉的"政治理智"是邦国和帝国在向近现代世俗国家政制过渡过程中统治者应具备的治国之术。随后,本节将借助罗恩施坦的其他悲剧来对其"政治理智"观念进行佐证。最后总结性地表明,罗恩施坦之所以选择克里奥帕特拉作为戏剧主人公,正是看重了该历史人物对邦国和帝国统治者在政治行为方面所具有的指导意义。第四节关注《克里奥帕特拉》的戏剧形式。本节尝试说明,与其他两位剧作家不同,罗恩施坦关注历史人物在历史空间中所采取的具体的政治行动。通过为观众展示历史空间中政治行动的具体示范,演绎各种政治行为背后的情绪,罗恩施坦的《克里奥帕特拉》为君主的政治行为指导和情感教育提供了镜鉴,实现了戏剧的教育功能。

第一章 阿旺西尼的《虔诚的胜利》

一、阿旺西尼生平及背景

阿旺西尼创作《虔诚的胜利》时,神圣罗马帝国无论在帝国外部,还是在帝国内部,都存在着不同政治势力之间的对抗。在帝国外部,"德意志三十年战争"(1618—1648 年)后,奥斯曼帝国对神圣罗马帝国统治的威胁逐渐加大。德意志三十年战争,是天主教和新教之间的战争,同时也是欧洲各王国争夺权力范围的战争。1663 年起,奥斯曼帝国对哈布斯堡家族统治进行施压。[①] 为此,哈布斯堡家族的利奥波德一世采取一系列防范外敌措施,抵御奥斯曼帝国异教文化的入侵。然而,法王路易十四加入了支持奥斯曼帝国的阵营,与奥斯曼帝国统治者共同对抗哈布斯堡家族的统治。对路易十四而言,他在欧洲实现霸权最大的竞争对手是哈布斯堡家族的利奥波德一世。对路易十四而言,支持奥斯曼帝国入侵维也纳,一方面出于宗教

① Norbert Conrads: Schlesien und die Türkengefahr. In: *Schlesien in der Frühmoderne. Zur politischen und geistigen Kultur eines Habsburgischen Landes*. Hrsg. v. Joachim Bahlcke. Köln u. a. 2009, S. 108-119.

目的,即削弱教会在欧洲属世事务上的影响力,另一方面是为了阻止哈布斯堡家族统治者进一步实现在欧洲的霸权。哈布斯堡家族的利奥波德一世面临着来自奥斯曼帝国和法兰西王国的双重威胁。

　　帝国内部同样存在着两大政治势力之间的对抗,同时也是两种不同信仰、不同教派和不同政治观念之间的对抗。哈布斯堡家族统治者信仰罗马公教,而帝国内部西里西亚地区的各邦国君主大多是路德教信徒。整个帝国内部被分裂为新教和罗马公教两大阵营。新教与罗马公教的分道扬镳,以马丁·路德(Martin Luther)发表的《九十五条论纲》为肇端。自路德发动宗教改革运动以来,宗教与君权问题交织在一起,相互联系并且相互影响。宗教各派系的主张在君权问题上呈现出不同的发展趋势,形成了教派立场与君权观念相互交织的复杂局面。具体而言,有的宗教派别支持近现代世俗国家政制,倡导脱离教宗的绝对君权。与之相反,罗马公教反对绝对君权,致力于恢复教宗的领袖地位。由于宗教改革运动对罗马教宗的权威造成了巨大的冲击,罗马教会筹划反宗教改革(Gegenreformation)的举措,于1540年建立耶稣会,并任命依纳爵·罗耀拉(Ignatius Loyola)担任耶稣会总会长。如沃格林所言:"欧洲的精神统一是耶稣会士所关注的问题。"[①]耶稣会建立的目标即是恢复教宗的领袖地位。作为罗马公教反宗教改革运动的坚实壁垒,耶稣会士的第四誓约就是毫不质疑地服从教宗,阻止世俗邦国君主在邦国内部实行脱离于教会的绝对统治,遏制世俗邦国君主发展独立于教会的世俗国家样态。阿旺西尼就是耶稣会重新争夺由新教占领的属灵领地战役中的重要一员。

① 埃里克·沃格林:《政治观念史稿(卷5):宗教与现代性的兴起》,上海:华东师范大学出版社,2009年,第73页。

1611 年,阿旺西尼出生于瑞士特里安(Trient)附近布雷兹(Brez)的一个贵族家庭,其祖先是特里安望族,全家信奉罗马公教。1627 年,阿旺西尼继承家族传统,前往格拉茨(Graz)的耶稣会学校接受教育,攻读当时学校规定的"七艺"。16 岁时,阿旺西尼便完成了学校规定的所有考核,成为耶稣会一员。此后,他服从修会规定,先在特里安的人文高中担任语法老师,后在阿格拉姆和卢布尔雅那①担任修辞学老师。1664 年起,他开始了晋升之路。他不仅担任过帕绍、维也纳和格拉茨大学的校长,而且担任过波西米亚的视察员。1676 年至 1680 年,阿旺西尼担任奥地利教省大主持。作为奥地利教省代表,他曾参加过耶稣会努瓦耶勒(Noyelles)第十二届耶稣会修会领袖选举活动,辅佐努瓦耶勒修会领袖在罗马发挥其影响力。1682 年,阿旺西尼成为罗马耶稣会"日耳曼事务助理"。总体来说,阿旺西尼为官做到教廷所在地罗马,是耶稣会中较有影响力的政治家。

三十年战争后,帝国的精神基础开始动摇,教宗在属灵领域的至上权威逐渐减弱。由于巴伐利亚宫廷在反宗教改革运动中表现得踟蹰不定,耶稣会士把目光从巴伐利亚宫廷转移到维也纳宫廷的哈布斯堡家族统治者身上。② 同诸多耶稣会士在皇室担任告解神父、传教士、牧灵神父及皇子太傅一样,③阿旺西尼为哈布斯堡家族统治者写作,目的是对统治者进行教育,坚定统治者的信仰。④ 如上文所述,阿旺西尼曾为利奥波德一世创作《虔诚的胜

① 原名为莱巴赫(Leibach)。

② Johannes Müller: *Das Jesuitendrama in den Ländern deutscher Zunge vom Anfang（1555）bis zum Hochbarock （1665）*. 2 Bde. Augsburg 1930, hier Bd. 1, S. 45.

③ 参见 Bernhard Duhr: *Geschichte der Jesuiten in den Ländern deutscher Zunge*. 4 Bände. Band II. Freiburg 1913, S. 282。

④ Heinrich Boehmer: *Die Jesuiten*. Auf Grund der Vorarbeiten von H. Lebe neu hrsg. von K. D. Schmidt. Stuttgart 1957, S. 116.

利》。除了《虔诚的胜利》以外,阿旺西尼还曾为其他哈布斯堡家族统治者创作过三部帝王剧,即 1647 年为费迪南德四世(Ferdinand IV)加冕匈牙利国王而作的《萨克森对话》、1650 年为庆祝威斯特伐利亚合约通过而作的《帝国合约》及 1653 年为费迪南德四世当选帝国皇帝而作的《凯撒的元老院》。① 除上述四部帝王剧外,阿旺西尼还曾为利奥波德一世创作过颂词,对利奥波德一世的统治进行了赞颂。②

　　对人文主义时期以降的文人志士而言,在政治领域对公众施加影响力的最佳方式,便是采用雄辩术(Rhetorik)。耶稣会士继承人文主义理念,将戏剧视为提高雄辩术的重要途径。罗耀拉曾提出,戏剧是宣传信仰、救赎灵魂以及影响社会的主要手段。③ 耶稣会教育体系的系统论著《教学大纲》(*Ratio studiorum*)也曾明确提出,戏剧在反宗教改革中扮演着不可忽视的角色:"戏剧可以避免不良行为的产生,降低犯罪几率,通过展示圣徒的典范,让读者和观众效仿之,从而达到德性上的完美。"④耶稣会士大力提倡戏剧阅读与戏剧表演,因为在他们看来,戏剧是敦风化俗的重要手段,并不会败坏风尚,只会有益于灵魂教益。对耶稣会士来说,戏剧表演是"学习动机"(incitamenta studiorum)的一部分,因为"如果在拉丁语课堂上没有戏

① Lothar Mundt: *Nicolaus Avancini S. J. Pietas victrix*. Tübingen 2002, S. 16.

② Wächter Dünnhaupt: *Personalbibliographien*, Tl. 1 (1990), *Avancini* Nr. 17. 1 und 17. 2.

③ Fidel Rädle: *Theater als Predigt. Formen religiöser Unterweisung in lateinischen Dramen der Reformation und Gegenreformation*. In: *Rottenburger Jahrbuch für Kirchengeschichte* 16(1997), S. 41-60, hier S. 42.

④ 拉丁文原文为:"In detestationem malorum morum, pravarum consuetudinum, ad fugandam occasionem peccandi, ad stadium maius virtutum. Ad imitationem Sanctorum..."引自 13. Regel für den Rektor. 参见 K. v. Reinhardstötter: *Zur Geschichte des Jesuitendramas in München*. In: *Jahrbuch für Münchener Geschichte*. 3. 1889, S. 78。

剧表演的话,那将是非常枯燥和无聊的"。① 在戏剧教学过程中,
耶稣会士以维护"经典文学"(bonae litterae)为依托,通过让学生
阅读经典的戏剧作品,提高学生的雄辩术。不仅如此,耶稣会士
提倡学生自己创作并表演戏剧来提高雄辩术。然而需要强调的
是,耶稣会士不单重视学生在雄辩术上的造诣,而且有意识地在
雄辩术的教学中融入神学关照。耶稣会士创作戏剧和表演戏
剧,最终以宣传公教信仰为旨规,这是他们在反宗教改革运动中
的关切。② 学生通过阅读和表演戏剧来提高雄辩术,而提高雄辩
术的目的在于抑制并超越新教。换言之,耶稣会士以戏剧教学
为契机,在戏剧教学中以提高雄辩术为手段,最终的旨趣在于布
道。阿旺西尼贯彻罗耀拉的教育理念,重视戏剧的创作与表演。
他不仅提倡学生们通过学习经典的拉丁语戏剧作品来提高雄辩
术,而且他自己也将戏剧的创作与上演视为宣传罗马公教信仰
的重要手段。③

如前文所述,17 世纪欧洲各国逐渐发展绝对君主制,法王路
易十四将绝对君权发展到顶峰。伊利亚斯曾在《文明的进程》中指
出,路易十四在凡尔赛宫廷的统治缔造了绝对君主制的典范。④
从 17 世纪中叶至 18 世纪末,无论是在君主形象的塑造、皇室建筑

① 拉丁文原文是:"Nec dramata aequo diutius intermittantur; friget emnim poesis
sine theatro". 参见 *Ratio atque Institutio Studiorum Societatis Jesu* (1586 1591
1599). (Monumenta Paedagogica Societatis Jesu. Nova editio penitua retracta,
Vol. 5). Ed. Ladislaus Lukács S. J. Romae 1986,S. 241. 转引自 Wilfried Barner:
Barockrhetorik. Untersuchungen zu ihren geschichtlichen Grundlagen. Tübingen
2002,S. 130。

② Ruprecht Wimmer:Die Bühne als Kanzel. Das Jesuitentheater des 16. Jahrhun-
derts. In:Hildegard Küster (Hrsg.):*Das 1. Jahrhundert. Europäische Renais-
sance*. Regensburg 1995,S. 149–166.

③ Nikolaus Scheid:*P. Nikolaus Avancini S. J., ein Österreichischer Dichter des
17. Jahrhunderts*. Feldkirch 1899,S. 14.

④ Norbert Elias:*Über den Prozeß der Zivilisation*. Bd. 2. Stuttgart 1992,S.
159ff.

风格的确立,还是在宫廷庆典的展示等方面,路易十四几乎成为欧洲所有君主效仿的对象。在节日庆典中,凡尔赛宫廷通过化装舞会、烟火、雪橇以及划船比赛等诸多展示形式,展示绝对君主统治的辉煌。① 利奥波德一世也十分重视宫廷节庆文化。自17世纪40年代起,耶稣会士成为维也纳宫廷节庆的主要举办者,影响并主导了哈布斯堡宫廷的文化生活。其中,耶稣会士创作的耶稣会戏剧是展示哈布斯堡宫廷文化的重要手段之一。② 耶稣会士在戏剧表演中借鉴各类表现形式,骑术、体操、烟花以及意大利歌剧中的音乐及芭蕾舞蹈等各类形式,展示哈布斯堡统治的辉煌。③ 在耶稣会士看来,戏剧不是局限于文本、枯燥无味的案头剧(das Lesedrama),而是极尽豪华、演出规模巨大的视听艺术作品,是包罗万象的整体艺术(das Gesamtkunstwerk)。1640年,在费迪南德三世(Ferdinand III)的支持下,阿旺西尼将其戏剧《圣方济各·沙勿略》(Franciscus Xaverius)搬上维也纳舞台。④ 在戏剧上演时,阿旺西尼从舞台装饰、效果(海洋、飞行器、光影效果、声音、火、血及动物等)、道具及服装等全方位入手,打造耶稣会的豪华舞台。⑤ 如果说这一阶段的耶稣会戏剧是一种整体艺术,那么阿旺西尼的戏剧就是这种整体艺术的典范。德国研究者弗莱明这样评价阿旺西尼:

① Rainer A. Müller: *Der Fürstenhof in der Frühen Neuzeit*. Berlin 2004, S. 54f.

② 同上。

③ Richard Alewyn: *Das große Welttheater. Die Epoche der höfischen Feste in Dokument und Deutung*. Hamburg 1959, S. 48ff.

④ 该剧是阿旺西尼为费迪南德三世所作,1640年在宫廷上演,1651年再次上演。参见 Angela Kabiersch: *Nicolaus Avancini S. J. und das Wiener Jesuitentheater 1640—1685*. Wien 1972, S. 27。

⑤ Willi Flemming: *Geschichte des Jesuitentheaters in den Landen deutscher Zunge*. Berlin 1923, S. 12.

　　阿旺西尼是巴洛克盛期的代表作家。在他的戏剧中，真实事件比灵魂活动更为重要。宏伟的政治场景充分地展示了宫廷的繁荣，陆地和海洋战场让历史变得真实无比。剧中的术士、飞翔的天使和魔鬼，符合那个时代人们对奇迹的嗜好。在剧中，人们常常能看到电闪雷鸣……所有的元素移动，让人恐惧，力量与运动、闪光与声音，无一不展示了巴洛克盛期的生活感受。①

　　阿旺西尼试图通过耶稣会特有的豪华舞台表现形式，在近代早期教权影响力走向衰微的时刻，重现中世纪罗马公教神权政制的辉煌。然而，阿旺西尼生活的时期是教宗至上权威逐渐减弱的时期，这种教宗的至上权威的减弱不仅体现在属灵领域中，而且发生在属世领域中。如萨拜因所言，"欧洲已经演变成了一个个民族国家，它们在属世事务方面都实施着有效的自治"。② 可以看到，随着近代早期政体形式与政治观念的剧烈变动，耶稣会士清楚地意识到，中世纪的"神权政制"逐渐被近现代"世俗国家政制"所替代：越来越多的世俗邦君捍卫的是世俗君主的至上权力，而不是教宗的至上权力。由此看来，恢复教宗在属灵领域和属世领域的双重至上权力的尝试变得越来越行不通。因此，耶稣会士把目光投向属灵领域，着重关注欧洲在精神上的统一。③ 然而，他们的终极目标是"通过普遍承认教宗的精神领袖地位而使这种统一在制度上体现出来"。④ 换言之，耶稣会士不仅要恢复教宗在属灵领域的

① Willi Flemming: *Geschichte des Jesuitentheaters in den Landen deutscher Zunge*. Berlin 1923，S. 12.
② 参见乔治·萨拜因：《政治学说史》（下卷），邓正来译，上海：上海人民出版社，2008年，第361页。
③ 埃里克·沃格林：《政治观念史稿（卷5）：宗教与现代性的兴起》，上海：华东师范大学出版社，2009年，第73页。
④ 同上，第73页。

至上权力,而且要恢复教宗在属世领域的至上权力,即教宗在属世
领域和属灵领域的双重至上地位。那么,近代早期的耶稣会士们
是如何通过理论的建构来重塑教宗在属灵领域和属世领域的双重
至上权威的呢?

二、耶稣会士的君权理论

17世纪是绝对主义思潮的鼎盛时期,其理论发展的端倪可回溯
至16世纪的路德。"倘若当初没有路德,就永远不可能有路易十
四。"[1]路德的绝对君权理论为新教世俗君主发展绝对君主制提供了
理论依据。然而从16世纪起,绝对主义思潮遇到了最大的对手——
罗马公教和加尔文教的宪政君权学说。二者共同认为,一切政治权柄
并非源自神授,而是源自人民或政治共同体。正如菲尔默在《父权制》
中所言,"一切统治者必须接受他们的臣民的弹劾权和免职权的约
束"。[2] 同加尔文教信徒一样,耶稣会士也反对绝对君权观念和绝对
主义原则的发展:"一些主要的耶稣会反宗教改革理论家简直就像日
内瓦学派的最热心的拥护者一样心甘情愿地捍卫民有主权理想。"[3]

近代早期耶稣会士的君权观念呈现出多方面的特征,比如反
绝对主义、托马斯主义、宪政主义以及帝国主义等。本书并没有采
用其中任何一种表述,基于两个考虑:一是以上任何一种表述都无
法囊括近代早期耶稣会士君权观念的全部特征,都难免偏于一隅;
二是以上任何一种表述都没有触及耶稣会士君权观念的本质。下

① 昆廷·斯金纳:《现代政治思想的基础》(下卷),奚瑞森/亚方译,南京:译林出版
　　社,2011年,第121页。

② 同上,第122页。

③ 同上,第122页。关于加尔文教的反绝对主义和罗马公教的反绝对主义思潮在近
　　代早期的亲缘性,参见乔治·萨拜因:《政治学说史》(下卷),邓正来译,上海:上海
　　人民出版社,2008年,第60页。

面略作说明。

第一,视耶稣会士为"托马斯主义者"的,主要是基于耶稣会士认同托马斯(Thomas Aquinas)政治社会观念的考虑。耶稣会士从托马斯的契约论出发,考察君权的起源与性质,以此反对路德的君权神授说。这一点,本书将在下面展开论述。然而,"托马斯主义"也只是表征了耶稣会士君权观念的一个侧面。第二,来看"帝国主义"的表述。无论是回溯托马斯的政治理论,还是在对中世纪"两种权力"学说修正的基础上论述教宗对世俗君主的"间接权力",耶稣会士发展君权理论的最终目的,是恢复教宗在属灵领域的至上权力,重建中世纪罗马公教的神圣普世帝国理想。与倾向于民族主义的罗马公教信徒和新教徒不同,耶稣会士倾向于罗马公教的神圣普世帝国理想,即帝国主义理想。因此,"帝国主义"的表述基本反映了耶稣会士在近代早期君权理论建构的旨趣。但是"帝国主义"又无法具体体现耶稣会士是如何论证教权与君权的关系的。第三,耶稣会士的"反绝对君权"或"反绝对主义"的立场,是毋庸置疑的。耶稣会士代表教宗的利益,致力于限制君权的进一步发展。但需要注意的是,如果使用"反绝对君权"一说作为近代早期耶稣会士君权观念的表述,那么就需要和加尔文教的"反绝对君权"进行区分。本书采用萨拜因的"温和的教权至上观念"[①]一说作为耶稣会士君权观念的表述,因为该说法与中世纪的"教权至上主义者"的"教权至上观念"是有一定区分度的,具体原因下文将进一步说明。

本章分两部分论述耶稣会士的君权观念。第一部分论述耶稣会士关于教宗的"间接权力说",选取耶稣会士贝拉明和莫里纳两位代表,论述两位耶稣会士是如何通过修正中世纪的"两种权力"理论发展教宗的"间接权力说"。第二部分首先论述耶稣会士关于

① 乔治·萨拜因:《政治学说史》(下卷),邓正来译,上海:上海人民出版社,2008年,第61页。

君权的起源与性质的观点,选取耶稣会士苏亚雷斯的政治著作,讨论苏亚雷斯是如何在托马斯的政治理论的基础上反对君权神授说的。最后,本书梳理耶稣会士的"诛杀暴君说",选取并分析马里安纳著作的相关论述,以此作为耶稣会士"反君权神授说"的佐证。

教宗的"间接权力说""反君权神授说"和"诛杀暴君说"是不可分割、相互杂糅和互为表里的,因此,本书部分论述难免会有相互重合或彼此交叉的部分。但是,为了对耶稣会士的君权观念有一个更清晰的认识,本书试从"间接权力说""反君权神授说"以及"诛杀暴君说"三个关键词入手,对耶稣会士的君权观念进行梳理。通过梳理耶稣会士君权观念,本书旨在阐明,耶稣会士理论建构的最终目的,是限制绝对君权的进一步发展,恢复教宗在属灵领域的至上权力,重建中世纪教宗精神领袖领导下的基督教共和国(respublica Christiana)。[1]

1."间接权力说"

"间接权力",拉丁文 potestas indirecta,指教宗拥有辖制属世事务的间接权力。这一表述首次出现在耶稣会士贝拉明(Robert Bellarmine S. J.,1542—1621年)[2]1586年在罗马神学院授课期间

[1] 埃里克·沃格林:《政治观念史稿(卷5):宗教与现代性的兴起》,上海:华东师范大学出版社,2009年,第68页。

[2] 贝拉明,枢机主教、反宗教改革者、教会导师以及教宗至上权拥护者。他生于托斯卡纳,意大利贵族出身。1560年加入耶稣会,1569年至1576年在鲁汶大学担任神学教授,1577年至1588年在罗马大学担任神学教授。在鲁汶大学担任神学教授期间,贝拉明创作了《异教徒概要》(*Index Haereticorum*)、《圣礼结论》(*Conclusiones de Sacramentis*)和《教会作家文学史》(*De Scriptoribus ecclesiasticis*)。1594年起,贝拉明接管那不勒斯耶稣会,1599年由教宗克雷芒八世提升为枢机主教。1621年,贝拉明去世。1930年,贝拉明被册封为圣徒。关于贝拉明生平,参见 Thomas Dietrich: *Die Theologie der Kirche bei Robert Bellarmin* (*1542—1621*). Paderborn 1999, S. 20-61; Friedrich Wilhelm Bautz: Robert Bellarmin. In: *Biographisch-Bibliographisches Kirchenlexikon*. Band 1. Hamm 1975. 2. Unveränderte Auflage Hamm 1990, S. 473-474。

创作的《基督信仰方面的论辩》(*Disputiationes de controversiis christianae fidei*)中。该著作是 17 世纪罗马公教神学著作中的要著之一,也是耶稣会士驳斥路德君权神授说的要著之一。该部著作是论战性的,具有强烈的战斗色彩。书中,贝拉明从中世纪教宗杰拉斯一世(Gelasian I)对"两种权力"(Duo sunt)的划分出发,论证教宗拥有辖制属世事务的"间接权力"。针对贝拉明的"间接权力说",苏格兰法理学家巴克莱(Wiliam Baclay)于 1589 年写作《论教宗权力》(De potestate papae),反对贝拉明的"间接权力说",捍卫君主的绝对权力。针对巴克莱的反驳,贝拉明于 1610 年发表《论教宗对属世事务之权力》(De potestate summi pontifices in rebus temporalibus),继续论证教宗拥有辖制属世事务的"间接权力"。在这一背景下,耶稣会士莫里纳也从杰拉斯一世的"两种权力"理论出发,发展教宗的"间接权力说"。由此看出,近代早期的耶稣会士主要通过回溯中世纪的"两种权力"理论发展教宗的"间接权力说",因此下文有必要首先对杰拉斯一世的"两种权力"理论进行概述。

　　教宗杰拉斯一世在 494 年致罗马皇帝阿纳斯塔修斯一世(Anastasius I)的信中首次提出"两种权力"的说法。杰拉斯一世在信中写道:"世界主要由两种权力统治,一种是主教神圣的权力,另一种是君主的权力。在这两种权力中,教士的责任更为重大,因为在神进行审判时,他们本身就将人类国王的状况向上帝有所交代……你必须做的事是服从而不是命令。"[1]杰拉斯一世表明,属世权力和属灵权力是两种不同的权力,由于教宗在属灵领域中拥有高于世俗君主的至上权力,因此君主有义务在宗教事务上服从主教的决定。[2]　然而,阿纳斯塔修斯的下一任皇帝拒绝这一观念,

① 参见 J. H. 伯恩斯:《剑桥中世纪政治思想史》(上),程志敏等译,北京:生活·读书·新知三联书店,2009 年,第 288 页。
② 同上,第 101 页。

提出皇帝集属世权力和属灵权力于一身的观点,即皇帝拥有属灵领域和属世领域的双重至上权力。在杰拉斯一世看来,把属灵权力和属世权力集于一身的做法,无异于一种异端行为。杰拉斯一世坚持认为,在涉及宗教事务时,即在属灵领域中,教宗拥有高于君主的至上权力。12世纪后半期,"两种权力"理论受到了教会神学家和法学家的充分关注。如伯恩斯所言,"教会法学家和神学家将'两种权力'理论系统化,使之成为一种公式,从而将各种各样独特的原则和经验融为对教会和世俗权力之间的关系的基本原则的普遍分析"。① 那么,近代早期的耶稣会士是如何在"两种权力"理论的基础上发展了教宗的"间接权力说"的呢?

　　来看贝拉明的《基督信仰方面的论辩》。贝拉明在该书中提出了教宗在属世事务上拥有至上权力的说法:

　　　　首先需要指出,依据神法,教宗不拥有辖制属世事务的直接权力。但是,由于教宗是属灵领域的领袖,因此教宗对属世事务拥有至上权力。②

　　贝拉明首先表明,教宗没有管辖属世事务的"直接权力"(potestas directa)。这一论点的理论基础来自杰拉斯一世对"两种权力"的划分,即"属世权力"和"属灵权力"是两种不同的权力。贝拉明认可君主在属世事务中拥有独立的权力,教宗没有辖制属世事务的"直接权力"。但是,贝拉明笔锋一转,表明教宗在属灵领域的领袖性质。在贝拉明看来,由于教宗是属灵领域的领袖,因此教宗对属世事务也拥有至上权力。为何教宗是属灵领域的领袖就拥有

① 参见 J. H. 伯恩斯:《剑桥中世纪政治思想史》(上),程志敏等译,北京:生活·读书·新知三联书店,2009年,第374页。

② 参见 Susanne Siegl-Mocavini: *John Barclays Argenis und ihr staatstheoretischer Kontext.* Tübingen 1999, S. 220。

对属世事务的至上权力呢？为了论证教宗拥有对属世事务的至上权力，贝拉明首先对教宗在属灵领域拥有至上权力的观点进行了论证。在《基督信仰方面的论辩》第三卷第五节中，贝拉明指出，教宗的权力完全是精神性的，教宗在属灵领域中拥有至上权力：

> 提问：教宗是全世界世俗君主的灵性领袖，然而他不能行使这项权力。回答：我们的教宗是整个属灵领域的领袖，不是全世界所有人的领袖，而是全世界所有基督徒的领袖。假设全世界都皈依一种信仰，教宗则拥有对全世界属灵领域的至上权力。①

贝拉明对教宗的权限进行了清晰的界定，即教宗在属灵事务中，也就是在宗教事务中，拥有高于君主的至上权力。然而这部分学说在"反教权至上者"看来存在一定的漏洞：其一，在基督教还未被确立为罗马国教时，君主并非基督徒，因此教宗是全世界的属灵领袖的说法并不成立；其二，即使基督教被确立为罗马国教，也并不能解释为何按照世俗万民法统治的君主突然转而臣服于神法。但是贝拉明指出，依照《圣经》②，教宗扮演着牧师的角色，因此教宗是全世界基督徒的精神领袖。虽然君主的任务是统治人类，但是在属灵事务上即在宗教和信仰问题上，君主是教宗的子民。因此，为了精神得救，世俗君主应服从于教宗，接受教宗的灵性指导，承认教宗在属灵领域的领袖地位，即教宗在属灵领域的至上权力。由此看来，为了论证教宗拥有属灵领域和属世领域双重至上权力的观点，贝拉明首先对教宗在属灵领域拥有至上权力的观点进行了论证。

① 参见 Susanne Siegl-Mocavini: *John Barclays Argenis und ihr staatstheoretischer Kontext*. Tübingen 1999，S. 220。

② 《圣经·新约·马太福音》第 28 章第 18-20 节；另见《圣经·新约·使徒行传》第 1 章第 8 节。文中所引《圣经》经文以《圣经和合本》为主，必要时参照《圣经思高本》。

随后,贝拉明从杰拉斯一世的"两种权力"出发,提出教宗的属灵权柄高于君主的属世权柄的观点:

> 杰拉斯一世在给阿纳斯塔修斯一世的信中提出两种权力的理论:"世界主要由两种权力统治,一种是主教神圣的权力,另一种是君主的权力。在这两者中,教士的责任更为重大,因为在神进行审判时,他们本身针对人类国王的状况要向上帝有所交代。①

贝拉明认可杰拉斯一世的说法,认为教宗的权力责任比世俗君主的更大。在贝拉明看来,虽然教宗在属世领域没有至上权力,但是由于教宗的属灵权柄高于世俗君主的属世权柄,因此教宗拥有管辖属世事务的"间接权力":"教宗虽然没有管辖属世事务的直接权力,但是他拥有管辖属世事务的间接权力。"②由此看来,与中世纪的教宗至上主义者不同,贝拉明并没有提出教宗对属世事务拥有"直接权力"的理论,而是提出教宗的"间接权力说"。贝拉明对教宗属灵权力的直接作用领域和间接作用领域进行区分:从直接作用领域来看,教宗的属灵权力主导属灵事务,在属灵领域教宗拥有高于君主的至上权力;从间接作用领域来看,由于世俗生活能够影响基督徒的灵性生活,因此君主应该接受教宗的灵性指导。贝拉明旨在表明,即使属世权柄不属于教宗,而属于君主,但是因为教宗拥有属灵领域的至上权力,并且属灵生活高于属世生活,那么教宗有权为了灵性生活即宗教的最高目的,对属世事务进行管辖,亦即是拥有辖制属世事务的"间接权力"。由此看来,贝拉明提出的"间接权力说"不过是为了论证教宗拥有辖制世俗事务的

① 参见 Susanne Siegl-Mocavini: *John Barclays Argenis und ihr staatstheoretischer Kontext*. Tübingen 1999, S. 222。

② 同上,第223页。

权力。

针对贝拉明的"间接权力说",巴克莱于 1589 年写作了《论教宗权力》。巴克莱在书中不仅反对教宗基于属灵权柄在等级上高于属世权柄的观点,而且反对教宗有权管辖属世事务的说法。针对巴克莱的言论,贝拉明于 1610 年发表了《论教宗对属世事务之权力》。贝拉明在书中借鉴了卜尼法斯八世(Bonifas VIII)在 1302 年发表的《一通圣谕》(Unam sanctam)中有关教宗拥有"全部权力"(plenitudo potestatis)的论述,即教宗无论在属世领域还是在属灵领域,都拥有至上权力。卜尼法斯八世在《一通圣谕》中宣称,教宗的属灵权力高于一切的属世权力:"兹昭示宣谕,任何人之欲得救均需服从罗马教宗。"[①]因此,在《论教宗对属世事务之权力》中,贝拉明借鉴了卜尼法斯八世关于教宗在属世领域和属灵领域均拥有至上权力的论断。贝拉明指出,当君主的权力变坏时,教宗有权对其进行审判:

> 我们通过《一通圣谕》来证明:我们被教导说,属世权力之剑受属灵权力之剑的指导。当属世权力变坏时,属灵权力可以对属世权力进行裁决。[②]

贝拉明表明,君主的属世权力之剑来源于教宗的属灵权力之剑,因此,君主要对教宗负责,教宗有权任命和罢黜君主。换言之,君主只有接受教宗的加冕仪式才能赋予其属世权力的合法性;当君主统治变坏时,教宗有权对其进行裁决和审判。贝拉明在这里表明的是教宗拥有辖制属世事务的至上权力的观念。贝拉明表

① 详见埃里克·沃格林:《政治观念史稿(卷 3):中世纪晚期》,上海:华东师范大学出版社,2009 年,第 40—44 页。

② 参见 Susanne Siegl-Mocavini: *John Barclays Argenis und ihr staatstheoretischer Kontext*. Tübingen 1999, S. 241.

示,如果君主"阻碍了属灵领域的幸福",那么他就可以被属灵领域的领袖——教宗罢黜.

> 如果属世政府破坏了属灵领域的幸福,世俗君主可以受到所有人的裁决,即使这样会带来暂时的损失;这表明,属世权柄受制于属灵权柄.[①]

在贝拉明看来,教宗不仅有权将君主逐出教会并废除其权力,而且能够免除臣民对其效忠的义务。贝拉明表明的正是教宗在属灵领域和属世领域都拥有至上权力的观念。在贝拉明看来,所有属世事务在属灵权力之下并为属灵权力而存在,属世权力应臣服于教宗的属灵权力,那么教宗就拥有属灵领域和属世领域的双重至上权力。

以上概括性地论述了贝拉明的教权观念。从上述可以看出,贝拉明早期没有使用教权至上主义者的"一元论"命题,而是更多倾向于一种"二元论"原则。贝拉明首先认可属灵权力和属世权力是两种不同权力的说法。虽然属灵权力与属世权力相互独立,但是由于属世生活能够影响基督徒的灵性生活并且属世事务在属灵事务之下并为宗教目的而存在,即教宗的属灵权力高于世俗君主的属世权力,教宗因此就拥有了辖制属世事务的"间接权力"。由此看来,贝拉明的这些论述本身谈不上有什么新意,他只是用他的理论"去支持一种也已修正了的旧有理论"。[②] 但是,他的特点在于为了得出教宗的至上权力的结论而采用的论证方法。事实上,贝拉明提出的关于教宗的"间接权力说"是以一种温和的方式论证了教宗在属灵领域和属世领域均拥有至上权力的观点。贝拉明不

① 参见 Susanne Siegl-Mocavini：*John Barclays Argenis und ihr staatstheoretischer Kontext*. Tübingen 1999, S. 241。

② 乔治·萨拜因：《政治学说史》(下卷),邓正来译,上海:上海人民出版社,2008 年,第 60 页。

过是通过教宗的"间接权力说",论证教宗在属世领域也拥有"至上权力",为教宗管辖属世事务提供了理论依据。

其次,来看耶稣会士路易斯·德·莫里纳(Luis de Molina,1535—1600年)的"间接权力说"。1602年,莫里纳将他在大学授课期间的讲义《论正义和法》(De iustitia et iure)出版,在书中探讨属灵权力与属世权力之间的关系。与贝拉明相同,莫里纳也遵循杰拉斯一世对"两种权力"的划分,强调属世权力和属灵权力是两种不同的权力,属世权力和属灵权力之间有明确的界限。不仅如此,莫里纳同样表明,由于君主统治的最终目标是以属灵权力的更高目标为发展导向的,因此属世权柄应服从属灵权柄,即是承认教宗有辖制属世事务的"间接权力"。[1] 除此之外,莫里纳还借鉴了教宗英诺森三世(Innocent III)对教宗权力和君主权力的类比,来说明教宗的属灵权力高于君主的属世权力的观点:

> 正如上帝在苍穹中创造了两束巨大的光,教会的苍穹也是如此……他创造了两个尊体,较大的那个如太阳控制白天一样控制灵魂,较小的那个如月亮控制夜晚一样控制身体;这是罗马教宗的权力和君主的权力。除此之外,由于月亮从太阳那里获得光辉,并且从大小、质量、位置和效果来说都不及于太阳,因此君主的权力来自教宗权力的辉煌。[2]

[1] 参见 Susanne Siegl-Mocavini: *John Barclays Argenis und ihr staatstheoretischer Kontext*. Tübingen 1999, S. 151。

[2] 原文为:"As god established two great lights in the firmament of the sky, so in the firmament of the universal church [...] He established two great dignities, the greater to rule souls as the sun rules the days, the lesser to tule bodies as the moon rules the nights; and these are the pontifical authority and the royal power. Moreover, as the moon derives her light from the sun and is inferior to it in size and quality in station and in effect, so the royal power derives from the pontifical authority the splendor of its dignity [...]" 参见 A. J. & R. W. Carlyle: *A History of Medieval Political Theory in the West*. London 1927, Vol. V, p. 518。

教宗英诺森三世将君主和教宗的关系类比为月亮和太阳的关系。通过这一类比,英诺森三世论证了教宗的属灵权力高于君主的属世权力的观点。莫里纳遵循了教宗英诺森三世的论证思路,认为君主的属世权力从属于教宗的属灵权力,由此得出教宗有辖制属世事务的"间接权力"的观点。

莫里纳还从法律的角度论证了教宗拥有属世领域的至上权力的观点。在《论正义和法》中,莫里纳对"精神司法权"(jurisdictionis spiritualis)和"世俗司法权"(jurisdictionis temporalis)进行区分。莫里纳指出,教宗拥有"精神司法权",君主拥有"世俗司法权",教宗的权力是依靠神法而存在的,君主的权力是依靠万民法(ius gentium)存在的。[1] 但是,莫里纳表明,神法高于万民法。[2] 换言之,"精神司法权"高于"世俗司法权"。莫里纳的言下之意是,虽然在属世领域中教士是公民,但是在属灵领域中,由于宗教影响着世俗统治,因此世俗统治处于精神(宗教)目的的统治之下。因此,为了实现属灵领域的最高目的,如果君主滥用权力,那么教宗有权审判他,废除他,废除其法律,因为"世俗司法权的最高权力也来源于教宗"。[3] 莫里纳在这里表明的正是教宗拥有辖制属世事务的至上权力的观点。在莫里纳看来,虽然"精神司法权"和"世俗司法权"是两种司法权,并且分别属于教宗和君主,但是"精神司法权"高于"世俗司法权","世俗司法权"的最终解释权也属于教宗。由此看来,莫里纳遵循杰拉斯一世"两种权力"的论证路径,对司法权进行区分的最终目的在于说明:其一,教宗的"精神司法权"高于世俗君主的"世俗司法权",因此教宗拥有改变世俗旧法、颁布新法的权力,拥有"世俗司法权"的最终解释权;其二,教宗不仅拥有"精

① 参见 Susanne Siegl-Mocavini: *John Barclays Argenis und ihr staatstheoretischer Kontext*. Tübingen 1999,S. 151。

② 同上。

③ 同上,第 152 页。

神司法权",并且拥有世俗司法权,即拥有"全部权力"(plenitudo potestatis)。教宗的"全部权力"表现为,他不仅能审判一切,而且又不被任何人审判,拥有属世领域和属灵领域的双重至上权力。

综上所述,早期的贝拉明和莫里纳从杰拉斯一世的"两种权力"理论出发,发展了教宗的"间接权力说",这种教宗的"间接权力说"区别于中世纪的"教权至上主义者"的教宗的"全部权力说",是一种"温和的教权至上观念"。在这套观念中,耶稣会士首先表明教宗对属世事务没有"直接权力"。这一部分的理论似乎排除了教宗干预属世事务的可能性。因此,耶稣会士贝拉明和莫里纳的"间接权力说"受到了罗马公教中"教权至上主义者"的诟病,例如贝拉明的"间接权力说"被教宗西斯都五世(Sixtus V)视为异端学说。教宗西斯都五世倡导教宗拥有"全部权力",即教宗在属灵领域和属世领域均具有至上权力的观念。西斯都五世的教宗的"全部权力说"来自卜尼法斯八世。卜尼法斯八世在《请聆听,我的儿》(Ausculta fili)中表达了其教宗在属灵领域和属世领域的至上权力的观点。尼法斯八世指出,在属世领域中,教宗有权任命和罢黜君主;在属灵领域中,教宗有权将君主开除教籍。[①] 12世纪的诸多神学家,例如圣维克多的雨果(Hugh von St. Victor)、明谷的圣伯尔纳(Bernard von Clairvaux)、赖兴斯贝格的格霍赫(Gerhoh von Reichersberg)及索尔兹伯利的约翰(Johann von Salisbury)等,都是"教权至上主义者"和教宗"全部权力说"的倡导者。他们以一种一元论的方式论证了教宗的至上权力。与这些教权至上主义者不同,早期的贝拉明和莫里纳坚持的是教宗杰拉斯一世"两种权力"的论证方法,提出教宗没有管辖属世事务的"直接权力",只有"间接权力"。但是,后期的贝拉明和莫里纳借鉴

① 参见 J. H. 伯恩斯:《剑桥中世纪政治思想史》(下),程志敏(等)译,北京:生活·读书·新知三联书店,2009 年,第 356、364、401 页等。

了"教权至上主义者"的"全部权力说",论证教宗也拥有辖制属世事务的"至上权力"的观点。由此看来,贝拉明和莫里纳自始至终并没有否认教宗的"至上权力",他们只是以一种二元论的论证方式论述了教宗的至上权力,形成了一种区别于 12 世纪神学家"教权至上观念"的一种"温和的教权至上观念"。耶稣会士贝拉明和莫里纳在早期发展的这种"温和的教权至上观念"有两个方面的意义:其一,这种理论首先肯定了君主拥有属世领域的权力,这有利于耶稣会士更多地被世俗君主接纳;其二,耶稣会士通过教宗的"间接权力说",为恢复教宗在属世领域的至上权力提供了可能。①正如萨拜因所指出的:

> 耶稣会士梦想着把那些版教者重新拉回来,并且梦想着通过承认属世事务独立性的这个事实来保住教宗在信奉基督教国家的社会中的某种属灵领袖的地位。②

但是有人曾这样评价耶稣会士关于教宗的"间接权力说",认为这一说法不过是一种吹毛求疵③,因为耶稣会士关于教宗的"间接权力说"的建构过程并没有什么新意,他们对恢复教宗"至上权力"所做出的努力都是基于中世纪的"两种权力"理论。事实上,耶稣会士这种"温和的教权至上观念"在 17 世纪绝对主义盛行的时

① 乔治·萨拜因:《政治学说史》(下卷),邓正来译,上海:上海人民出版社,2008 年,第 360 页。

② 原文为:"It was the dream of the Jesuits to win back the seceders and, by conceding the fact of independence in secular matters, to save for the pope a sort of spiritual leadership over a society of Christian states."H. Georg Sabine: *A History of Political Theory. New York*. 1950, p. 386f. 中译文,参见乔治·萨拜因:《政治学说史》(下卷),邓正来译,上海:上海人民出版社,2008 年,第 361 页。

③ 昆廷·斯金纳:《现代政治思想的基础》(下卷),希瑞森/亚方译,南京:译林出版社,2002 年版,第 148 页。

刻为提升教宗在属灵领域和属世领域的影响力贡献了一定的力量。

2. "反君权神授说"和"诛杀暴君说"

反君权神授，即反对君主拥有神圣的权利。在论述耶稣会士的"反君权神授说"之前，笔者认为有必要对"神圣的权利"的内涵与历史演变进行扼要的梳理。神圣的权利，德语是 Gottesgnadentum，从广义上指统治权力由上帝来任命。① 历史上，教宗与世俗君主均曾声称自己是拥有神圣权利的主体，自己的统治权力直接来自上帝。公元 4 世纪，罗马皇帝将基督教确立为国教，此后的罗马主教宣称自己拥有上帝的授权。公元 751 年丕平（Pippin der Jüngere）接受教宗扎加利（Zacharias）加冕成为国王，这一事件成为教宗与君主权力博弈的起源。从 9 世纪起，教宗宣称自己拥有神圣的权利。这种神圣的权利表现在：教宗只对上帝负责，不对君主负责，君主没有罢黜教宗的权利；君主只有接受教宗的加冕，才能成为合法的君主。但是从 11 世纪起，教宗的神圣权利逐渐受到了君主的挑战，以卡诺萨之辱等历史事件的发生最能说明这个问题。到了 16 世纪，路德发起了宗教改革运动，由此宣告了教权的日渐衰微和君权的不断壮大。路德从《罗马书》第十三章出发，论证了君主的权力是由上帝授予的，即君主拥有神圣的权利，君主只对上帝负责。在路德看来，教宗的权力不能扩展到属世领域，没有管辖属世事务的权力。并且，由于君主只对上帝负责，因此人民也没有积极抵抗君主的权利，只有对君主消极服从（das passive Widerstandsrecht）的义务。② 自路德提出君权神授说以来，欧洲出现了一股"反君权神授说"的潮流——罗马公教的耶稣会士和加

① *Lexikon für Theologie und Kirche*. Bd. 4. Freiburg 1995，S. 918-919.
② 《圣经·新约·罗马书》第 13 章第 1 节表明：凡掌权的都是神所命的。

尔文教信徒反对路德的"君权神授说",提倡"诛杀暴君说"
(Monarchomachen),也称为"抵抗权利说"(Widerstandsrechtsle-
hre)。"诛杀暴君说"或"抵抗权利说"最早源于路德在宗教改革过
程中对宗教信仰自由的要求,后来经过新教中的加尔文教信徒的
进一步发展,形成了"新教(加尔文教)的诛杀暴君说"(protestant-
ische Monarchomachen),并间接促进了"罗马公教(耶稣会士)的
诛杀暴君说"(katholische Monarchomachen)的发展。由此得出
两种"诛杀暴君说",即"新教(加尔文教)的诛杀暴君说"和"罗马公
教的诛杀暴君说"。"新教(加尔文教)的诛杀暴君说"的代表有加
尔文(J. Calvin)、霍特曼(F. Hotman)、布鲁图斯(S. J. Brutus)和
布坎南(G. Buchanan)等;"罗马公教的诛杀暴君说"的代表有耶
稣会士莫里纳(Luis de Molina S. J.)、苏亚雷斯(Francisco Suarez
S. J.)和马里安纳(Juan de Mariana S. J.)等。耶稣会士和加尔文
教信徒的"诛杀暴君说"的共同点在于:反对路德关于君权的性质
与起源的定义,即君权源自神授;提出人民有权利对沦为僭主的统
治者进行积极抵抗的观点。然而,耶稣会士的诛杀暴君说和加尔
文教的政治理论家的诛杀暴君说是有一定区别的,其区别主要在
于对教宗权限的界定。这里特别需要说明的是,本书研究的三位
剧作家并不信仰加尔文教,因此本书对加尔文教的"诛杀暴君说"
并不展开具体的论述。在个别戏剧文本涉及加尔文教信徒的君权
观念时,本书将进行扼要的介绍。综上可知,路德的"君权神授说"
和"消极抵抗说"同耶稣会士的"反君权神授说"和"诛杀暴君说"是
一组对立的君权观念。

　　耶稣会士弗兰西斯科·苏亚雷斯(Francisco Suarez,1548—1617
年)①的《为罗马公教信仰辩护》(*Defensio fidei Catholicae*)的创作

①　苏亚雷斯,耶稣会中声望较高的思想家。1548 年,苏亚雷斯出生于西班牙宫廷朝臣
　　家庭,1564 年加入耶稣会,1572 年在塞戈维亚大学讲授哲学,1575 年在塞戈维亚大
　　学神学教习。1596 年起在科英布拉大学执教,教授有关法学概念的课 (转下页注)

背景,是英格兰王詹姆斯一世(James I,1566—1625 年)1606 年发表的宣誓条例。条例中,詹姆斯一世反驳贝拉明和教宗本人对誓言的攻击,为君权神授观念进行辩护。在这篇宣誓条例中,詹姆斯一世主要表明了以下观念:国王的权力是由神授予的,因此他的权力拥有神圣性和绝对性;教宗对属世事务不具有"间接权力",无论是教宗还是罗马教会,都不具有罢黜国王的权利;国王既不能被教宗罢黜,也不能被臣民废黜,臣民不能对国王进行积极抵抗。詹姆斯一世的这份宣誓条例严重违背了罗马公教的正统信仰,被教宗保罗五世(Paul V)视为异端学说。[①]1607 年,耶稣会士苏亚雷斯撰写了《论威尼斯人侵犯了基督教会的豁免权》一书,反对詹姆斯一世倡导的君权神授和绝对君权观念。保罗五世大力赞赏苏亚雷斯的这部著作,称苏亚雷斯是"一位杰出和虔诚的博士"。[②] 1610年,苏亚雷斯写作《为罗马公教信仰辩护》,继续反驳詹姆斯一世宣誓条例中的言论。

　　我们来看一下苏亚雷斯《为罗马公教信仰辩护》中"反君权神授说"的论述。《为罗马公教信仰辩护》,原名《驳斥英国国教的错误——为罗马公教信仰辩护》(*Defensio fidei Catholicae adversus Anglicanae sectae errores*)。针对詹姆斯一世所认同的君主拥有由神授予的神圣权利,苏亚雷斯从"转移理论"(Translatio-Theorie)出发并指出,神将统治权委任给政治共同体(communi-

（接上页注）程。1580 年至 1585 年间,苏亚雷斯在罗马神学院任职,同贝拉明一同工作。1585 年至 1592 年,苏亚雷斯返回西班牙阿尔卡拉,1592 年至 1597 年在萨拉曼卡大学任教,1597 年至 1616 年在科因布拉大学任教。他一生著述宏富,拉丁文全集共有 26 卷,关于教权理论的主要代表作有 1610 年的《为罗马公教信仰辩护》和 1612 年的《论法律及作为立法者的上帝》(*De legibus ac Deo legislatore*)。关于苏亚雷斯生平,参见 Josof Soder: *Francisco Suarez und das Völkerrecht*. Frankfurt a. M. 1973。

① 参见 *The Political Works of James I.*, reprinted from the edition of 1616. With an introduction by Charles Howard Mcllwai. New York 1965, pp. 73-75。

② 参见余碧平:《中世纪文艺复兴时期哲学》,北京:人民出版社,2011 年,第 298 页。

tas),并非某一部分群体或某一个人。[1] 在苏亚雷斯看来,君权源自共同体,而非源自神。这种观念可追溯至中世纪托马斯的宪政理论。托马斯主张君主的权力来源于政治共同体即人民,君主的权力为全体人民所有。因此,人民拥有来自神授予的主权,不可侵犯;君主的权力是由人民委托而来的,人民将权力授予他,因此也能解除他的权力。因而,当君主权力违背共同体利益时,共同体就有权利捍卫自身的权利并可以把让渡给国王的权力重新收回。如果君主不愿意捍卫公共利益,滥用其权力以图私人之目的,那么他就是暴君,人民就有权利诛杀暴君。由此看来,为了反对路德关于君权直接源于神的说法,苏亚雷斯复活了托马斯的政治理论传统,在自然法基础上建立了世俗政治社会的理论,以驳斥路德的神授君权说。苏亚雷斯表明了两个观点:其一,君主的权力建立在自然法上,而不是来自神,并且在更直接的意义上,君主的权力源自其同人民所缔结的契约;其二,如果君主违背了同人民所缔结的契约,人民可以剥夺他的权力,而且教宗有权解除人民必须服从于君主的任务。

在 1612 年出版的《论法律及作为立法者的上帝》(*De legibus ac Deo legislatore*)中,苏亚雷斯继续探讨君权与人民权利的关系。苏亚雷斯指出,人民是政治主权的拥有者,是真正的"立法者",人民主权是由神授予的。[2] 苏亚雷斯提倡一种"受神恩宠的人民主权(Volkssouveränität)"。[3] 这种人民主权的意义在于,人民将他的立法权委托给君主,君主的权力源自其与人民所缔结的契约。因此,君主的权力应符合共同体的利益(bonum commune),而不是符合君主的私人利益。在苏亚雷斯看来,政治共同体是经过所有人的同意联合起来的政治集团,所有人的同意是政

① 参见 Susanne Siegl-Mocavini: *John Barclays Argenis und ihr staatstheoretischer Kontext*. Tübingen 1999, S. 153。

② 同上,第 154 页。

③ 同上。

治共同体和统治形式存在的原因和必要条件(conditio sine qua non)。① 倘若一位君主将其正义的权力绝对化,他的统治影响了共同体利益,那么作为真正拥有主权的共同体可以利用人民主权保卫自己,更换政治共同体的代表和统治形式:

> 如果国王实行暴政统治,而王国中没有其他补救措施来捍卫自己权利的话,整个共和国可以在公民的建议下,将国王从自然法中解除,这是合法的。②

苏亚雷斯以自然法观念为基础,将自然法视为君权的最终来源。其结果是,君权无论是在性质上还是在起源上都是世俗的。在苏亚雷斯看来,君权不是源自神授,而是自然的产物。但是在更直接的意义上,君权源于人民。如果君主不称职,人民可以剥夺他的权力。事实上,苏亚雷斯在这里表述的,正是耶稣会士的诛杀暴君观念,即只要君主违背了统治基础,变成暴君或僭主,那么人民就有权利抵抗君主。关于其他耶稣会士的"诛杀暴君说",本书主要选取耶稣会士马里安纳的政治著作进行分析。

西班牙耶稣会士胡安·德·马里安纳(Juan de Mariana, 1535—1624 年)③于 1599 年为西班牙国王菲利普三世(Philipp III)创作了《论国王与王国的制度》(De rege et regis institutione libri III)。书中,他主要探讨了如何对君主进行教育,因此这部作

① 参见 Susanne Siegl-Mocavini: *John Barclays Argenis und ihr staatstheoretischer Kontext*. Tübingen 1999, S. 154。

② 同上。

③ 马里安纳,1554 年加入耶稣会,主修神学。1561 年起,马里安纳分别在罗马学院、罗马耶稣会学校和西里西亚的耶稣会学校担任教师。1569 年至 1574 年,他在巴黎大学讲授托马斯的《神学大全》。1579 年起,马里安纳担任西班牙宗教裁判所顾问。关于马里安纳生平,参见 Klaus Herbers: Juan de Mariana. In: *Biographisch-Bibliographisches Kirchenlexikon*. Band 5. Herzberg 1993, S. 826-827。

品被视为一部君主镜鉴。① 除了探讨如何教育君主,马里安纳还讨论了人民是否有权利诛杀暴君。马里安纳在书中明确表明,在某些条件下,人民可以诛杀暴君。因此,当亨利四世(Heinrich IV)被暗杀时,该书于 1610 年立即被巴黎政府下令焚毁。

《论国王与王国的制度》的第六章题目为"是否可以弑暴君"(An tyrannum opprimere fas sit)。该章节明确表明了马里安纳的观念,即在某些条件下人民拥有对暴君的积极抵抗权。马里安纳也从"转移理论"出发,认为君权源自由人民组成的政治共同体,君主是根据人民向他转让权力的契约来行使其所有政治权力的。因此,君主要以符合神法与自然法的方式行使其权力。如果君主侵犯了人民的权利,那么人民就有权利反抗暴君。因此,人民在必要情况下拥有任命和废黜君主的权利:

> 政治共同体的国王,其权力来自共同体,因此国王有义务维护共同体的利益,如果国王只谋取统治者的私利,不能理性地统治,国王的权力就可以被共同体夺回。②

在第七章"是否用毒药诛杀暴君"(An licet tyrannum veneno occidere)中,马里安纳提出了诛杀暴君的具体方案,例如使用毒药的合法性、是否允许暴君自杀以及如何使用毒药等。③ 马里安纳

① G. Lewy: *Constitutionalism and Statecraft during the Golden Age of Spain. A study of the Political Philosophy of Juan de Mariana*, S. J. Genève 1960.

② 参见 Susanne Siegl-Mocavini: John Barclays Argenis und ihr staatstheoretischer Kontext. Tübingen 1999, S. 172。

③ 在第七章"是否用毒药诛杀暴君"中,马里安纳反对在暴君的饭菜中下毒,因为在 16 世纪的罗马公教神学家和教士看来,毒药不能进入消化道,用毒药诛杀暴君只能在暴君的体外(ex officio)进行,例如让其触摸致死的物体、呼吸有毒气体、或者往耳朵里灌毒药(哈姆雷特父亲的死法)。参见 Susanne Siegl-Mocavini: *John Barclays Argenis und ihr staatstheoretischer Kontext*. Tübingen 1999, S. 175。

用斯巴达的例子表明,斯巴达用一种不流血的机智方式赢得了胜利,而非通过流血的方式获取胜利。马里安纳提倡一种尽可能避免更多牺牲的弑君方式,例如设计阴谋和使用毒药等。

综上所述,耶稣会士贝拉明、莫里纳、苏亚雷斯和马里安纳以不同的方式反对君权的进一步扩大和绝对君权观念的进一步发展。几位耶稣会士生逢宗教改革和反宗教改革时期,他们面临的情形是教权影响力的不断式微以及君权影响力的不断上升。对耶稣会士来说,他们首要任务就是恢复教宗和主教们的权威,捍卫并提升教会在欧洲属世事务上的地位。① 无论是教宗的"间接权力说""反君权神授说"还是"诛杀暴君说",三者都服务于耶稣会士以下两个目标:一是限制以法兰西王国为代表的绝对君主制和绝对君权观念的进一步发展,提升教宗在欧洲属世事务上的地位;二是恢复教宗在属灵领域的领袖地位,让整个基督教国家联合起来,臣服于教会的领导,保护基督教国家的整体安全,对抗奥斯曼帝国异教文化的入侵;三是在承认世俗政权独立这一基本事实的基础上,恢复教宗在属灵领域的至上权力,并表明教宗拥有管辖属世事务的"间接权力",亦即教宗在属世领域的至上权力。

三、《虔诚的胜利》中的君主形象

1. 阿旺西尼《虔诚的胜利》情节概述

《虔诚的胜利》是阿旺西尼帝王剧中比较有代表性与影响力的作品。该剧 3000 诗行,收录于阿旺西尼《戏剧集》(*Poesis dra-*

① Jean-Marie Valentin: Jesuiten-Literatur als gegenreformatorische Propaganda. In: Harald Steinhagen (Hrsg.): *Zwischen Gegenreformation und Frühaufklärung*, *Späthumanismus*, *Barock*. Reinbek bei Hamburg 1985 (Deutsche Literatur: Eine Sozialgeschichte 3), S. 172–205.

matica)①的第二卷中,正文结尾附有铜版画手稿。从手稿得知,这部戏于1659年2月21日和22日由皇家耶稣会学院的师生在维也纳宫廷中上演。② 据修会编年史记载,戏剧上演当天,帝国境内各邦国贵族驾马车前往维也纳,观众数量和演出规模空前绝后:

> 该剧在皇帝当选为"君士坦丁大帝"后上演,并在上演的第二天就获得了巨大的反响。在戏剧上演当天,皇帝利奥波德一世、皇后艾丽奥诺拉以及尊贵的大公利奥波德·威廉和利奥波德·西吉斯蒙德首先入场,贵族和坐满贵族的马车随后入场。现场人数非常之多,以至于贵族回程的路被挤得水泄不通。整部戏剧豪华的布景和装置不仅吸引了奥地利各邦贵族,而且还有奥地利以外的贵族。他们不远千里纷至沓来,特前往维也纳,观看戏剧的上演。③

戏剧共五幕。真实人物有君士坦丁、马克森提乌斯、圣人尼古拉斯、执政官马克西姆斯、术士迪马斯、使节阿尔泰米乌斯、君士坦丁的儿子克里斯普斯、小君士坦丁、马克森提乌斯的儿子罗慕路

① 《戏剧集》囊括阿旺西尼为宫廷庆典和学校戏剧表演等活动创作的21部戏剧,以及6部由阿旺西尼翻译的戏剧作品。这21部阿旺西尼创作的戏剧,有的是他在维也纳大学读神学期间创作的,有的是在特里安、阿格拉姆和卢布尔雅那担任教师期间创作的。参见 Lothar Mundt: *Nicolaus Avancini S. J. Pietas victrix*. Tübingen 2002,S. 16。

② 拉丁语原文为:"Pietas victrix sive Flavius Constantinus Magnus de Haxentio Tyranno victor: Acta Viennae. Ludis Caesareis. Regni Leopoldo A Studiosa Juventute Caesarei Academici Collegij Societatis Jesu Mense Februatio. Anno 1659. Viennae Austriae... Natthaee Cosmerovij... 1 Bd. Fol. Mit 9 B Kupferstichen, bez. G. B. fecit." 参见 Lothar Mundt: *Nicolaus Avancini S. J. Pietas victrix*. Tübingen 2002, S. 16。

③ *Litterae annuae provinciae Austriae Societatis Jesu*(*1640—1685*),ad anum 1659,HSS-S Cod. 12. 056,fol 70;转引自 Angela Kabiersch: *Nicolaus Avancini S. J. und das Wiener Jesuitentheater 1640—1685*. Wien 1972, S. 186。

斯、马克西姆斯的儿子塞利乌斯、将军阿西拉斯以及执政官梅泰鲁斯等。寓意人物有"神意""虔诚""不虔""智慧""精干""胜利"以及"和平"等。正剧前有序幕。正剧梗概如下。

　　第一幕共七场,展示了君士坦丁和马克森提乌斯的梦境及主教尼古拉斯和执政官马克西姆斯对二者的梦境做出的解释。第一场展示了君士坦丁的梦境。他梦到自己战胜马克森提乌斯,进驻帝都罗马,达官显贵和普通民众夹道欢迎的场景。不仅如此,罗马保护神圣彼得和圣保罗还同时显身,声明君士坦丁蒙神垂顾,最终将战胜僭主马克森提乌斯。与安宁、喜悦和辉煌的气氛相对,马克森提乌斯的梦境被不安、恐惧和阴暗的氛围笼罩。他梦到以色列民众赤脚穿越红海,法老因迫害上帝的子民而覆灭。[①] 法老阴魂告诫他,不要毁灭上帝的子民。随后,主教尼古拉斯[②]为君士坦丁指点迷津,预言君士坦丁因信神而蒙神垂顾,最终将获得与马克森提乌斯斗争的胜利。君士坦丁以顺从神的旨意和接受主教灵性指导的形象登场,展示了他虔诚的形象。与君士坦丁不同,不信基督教的马克森提乌斯以高傲、沽名钓誉和虚伪狡诈的形象出场。执政官马克西姆斯对马克森提乌斯谎称其梦境是一种祥兆,但在随后的独白中他又表明其所言非实,他对马克森提乌斯运用了政治虚假术。在得知马克西姆斯的虚伪后,马克森提乌斯决定背弃基督教信仰,转向巫术。至此,一组对立的人物形象轮廓逐渐清晰:一方是信仰基督教、接受主教灵性指导以及拥有诸多美德的君士坦丁;另一方是不信基督教、求助巫术以及拥有诸多恶德的马克森提乌斯。第一幕最后以寓意剧结束,寓意剧中寓意人物"虔诚""不

①　以色列人在埃及遭迫害,摩西带领以色列人穿过红海,遭到法老的追击。参见《出埃及记》第 14 章第 5 至第 29 节。
②　圣尼古拉斯(Hl. Nikolaus),米拉城主教,古罗马时期基督教圣人。在罗马皇帝戴克里先执政期间,戴克里先施行迫害基督徒政策,尼古拉斯被监禁。君士坦丁登位后获释。

虔""智慧""精干"及"胜利"合唱。"虔诚"的君士坦丁和"不虔"的马克森提乌斯都在极力夺取"胜利",结果"虔诚"的君士坦丁依靠"智慧"和"勤勉"的帮助,夺取了"胜利","不虔"的马克森提乌斯则被枷锁锁住,成为失败的一方。

第二幕共九场,展示了双方的备战情况。出于政治共同体利益的考虑,君士坦丁不愿意轻易发动战争,不想造成无辜的伤亡。因此,君士坦丁派使节阿尔泰米乌斯前往马克森提乌斯军营,试图说服马克森提乌斯放弃在罗马的统治。但是,马克森提乌斯为了满足个人的统治欲,拒绝了君士坦丁的求和。尽管有很多不利的征兆,但为了表明必胜的信念,马克森提乌斯还是举办了竞技比赛,结果竞技比赛以失败告终,马克森提乌斯的雕像被一个飞过的天使摧毁。接下来,古罗马城堡朱庇特神殿遭遇火灾。惊慌失措的马克森提乌斯此时仍无法控制自己的野心,鼓动术士迪马斯兴巫术帮助他获得罗马统治权。君士坦丁得知马克森提乌斯拒绝求和后,便和阿耳忒弥乌斯及小君士坦丁等人就是否发动战争,是否在战争中使用计谋等问题进行了讨论。君士坦丁表明了自己的观念:不愿意损害政治共同体的利益,不愿意发动战争,也不愿意在战争中使用权术;但是,如果对僭主发动战争符合神意,那么,他将奉神之命,替天行道。与君士坦丁大帝从政治共同体利益出发的考虑不同,马克森提乌斯从不考虑罗马人民的安危,极力唆使术士前往君士坦丁兵营兴巫术,竭力夺取政权。借助妖术,地狱魔鬼成功潜入君士坦丁兵营,并磨灭了君士坦丁全军的士气。但是,君士坦丁得到了神的眷顾,他挥舞着十字旗把军队从恐慌中解救了出来。在"虔诚"和"不虔"的对峙中,第二幕以"不虔"被驱逐,"虔诚"大获全胜告终。

第三幕共八场,展示了君士坦丁和他的儿子克里斯普斯及小君士坦丁、马克森提乌斯和他的儿子罗慕路斯以及马克西姆斯和他的儿子塞利乌斯这三对父子的君臣关系。作为臣民,君士坦丁

的儿子克里斯普斯展现了他顺从君主、不求闻达和勤勉的美德。罗慕路斯在知晓父亲马克森提乌斯因无法克制自己的野心而终将走向灭亡时，毅然回到父亲的身边为其效劳。然而，此时的马克森提乌斯穷凶恶极，设计谋害儿子罗慕路斯。罗慕路斯发现父亲的诡计后并没有责怪父亲，而是选择了原谅，充分展现了他作为臣民顺从、勇敢和正直的美德。执政官马克西姆斯决定不再支持马克森提乌斯的僭主统治，遂派他的奴隶塞利乌斯给君士坦丁送信以示忠心，殊不知塞利乌斯却是他的儿子。马克森提乌斯发现执政官马克西姆斯与君士坦丁暗中通络后，决定处决马克西姆斯和塞利乌斯。塞利乌斯得知马克西姆斯是自己的父亲后，为了保全父亲性命，选择自杀。马克西姆斯不屑像马克森提乌斯一样，为了权力陷害自己的儿子，他想用自己的死换取儿子的性命。但是，马克森提乌斯却阻止了马克西姆斯的自杀行为，让他以更痛苦的方式死去。阿旺西尼通过三对父子的君臣关系的刻画，揭示了马克森提乌斯残暴的本性。第三幕以"虔诚"和"不虔"的决斗结束，最终"不虔"倒在地上。

　　第四幕共十一场，展示了僭主马克森提乌斯自取灭亡的过程。马克森提乌斯责令工人在台伯河上建造木桥，水仙、海神和工人在合唱中控诉马克森提乌斯的残暴本性，并预言不信基督教的马克森提乌斯终将自取灭亡。术士迪马斯通过观察彗星现象预言了马克森提乌斯的悲惨结局。马克森提乌斯从术士那里得知自己终将灭亡后，一气之下杀死了术士，并将他的尸体扔到了台伯河内。台伯河的水仙和海神不情愿如此这般，他们一起把术士的尸体挪到了岸边，术士的尸体最后被地狱鬼魂带到了阴间。接着，战争开始了。将军阿西拉斯和执政官梅泰鲁斯的对话昭告了君士坦丁首战告捷，马克森提乌斯父子陷入困境。此时的马克森提乌斯一改往日狂妄自大的本性，准备弃城而逃，还要让罗慕路斯杀死自己。但是此刻，克里斯普斯和小君士坦丁已分别从陆路和海路攻入罗马

城中。在罗慕路斯的劝说下,马克森提乌斯准备带领军队穿过木桥返回罗马城,与君士坦丁共存亡。不料,突如其来的洪水淹没了木桥,马克森提乌斯全军覆没。第四幕的结尾是由"虔诚""胜利""和平""智慧""精干""名誉一"以及"名誉二"等寓意人物组成的寓意剧,他们在合唱中预言君士坦丁将凯旋罗马。

第五幕共六场,这一幕自始至终都是在庆祝君士坦丁胜利的欢乐氛围中进行的。工人们为迎接君士坦丁进驻罗马城,建造了凯旋楼以示欢迎。作者阿旺西尼不失时机地指出:统治者应具备的首要美德是虔诚。君士坦丁的母亲圣人海伦娜从圣母玛利亚和天使那里得到了君士坦丁胜利的消息。圣母向海伦娜表示,佛拉维乌斯家族的君士坦丁将获得第一个基督的皇冠和权杖,并在罗马建造教堂,以礼拜基督。君士坦丁已经准备好接受主教的洗礼,并将一群渎神的祭司赶出罗马。在君士坦丁的统领下,神像被打破,十字架雕像在罗马矗立起来。君士坦丁大帝应罗马人民要求,立小君士坦丁为储君。小君士坦丁向父亲和长兄许诺,他将沿袭父亲的统治模式,继续将统治建立在十字架上。戏剧终场,小君士坦丁身着紫袍,接受主教加冕。至此,虔诚取得了世间争权斗争的最后胜利。

2."虔诚"概念解析

《虔诚的胜利》全称是《虔诚的胜利或君士坦丁大帝战胜僭主马克森提乌斯》。阿旺西尼沿袭了巴洛克剧作家惯用的双标题(正标题和副标题)创作模式来为戏剧命名,正标题是对世俗政治历史事件的抽象概括,副标题则是对世俗政治历史事件的具体描绘。这种"素材与主题对等的形式"[1],不仅还原了戏剧的主要情节,而

① Arnold Rothe: *Der Doppeltitel. Zu Form und Geschichte einer literarischen Konvention*. Mainz 1970, S. 25.

且传达了戏剧的主旨。正如哈尔斯多尔夫（Georg Philipp von Harsdörffer）在《诗的漏斗》（*Poetischer Trichter*）中所言："悲剧的题目……不仅要提供主角的信息，更要表达作者的理念。"[1]阿旺西尼不仅向读者展示了戏剧的主要情节，而且还表达了他的创作理念，即教导君主学习君士坦丁大帝的首要美德——"虔诚"。

阿旺西尼在戏剧中反复强调，"虔诚"是统治者应具备的首要美德。圣彼得在第一幕第一场君士坦丁的梦中对君士坦丁说："虔诚的凯撒会受到上帝的庇护，会获得圆满的命运，上帝会匡助他的事业。"[2]圣保罗对君士坦丁说："敬畏上帝的王族后裔永不毁灭。"[3]序幕中，神意也曾指出"虔诚"对统治者统治的重要性：

> 它（虔诚）是统治的支柱。它让皇冠长存。你们这些被上帝置于万民之首的人啊，学会将你们皇帝的宝座建立在这基础之上吧。当虔诚执掌权杖时，统治的福祉就得以确定，人民将生活幸福。[4]

阿旺西尼所提倡的"虔诚"具体指什么呢？在基督教历史上，"虔诚"又拥有什么样的内涵呢？虔诚，拉丁语是 pietas，德语是 Frömmigkeit，广义上指在宗教和道德上持守"纯正"的态度。[5] 在基督教历史上，"虔诚"被视为基督教君主的首要美德。如《罗马—日耳曼主教仪典书》（*Pontificale Romano-Germanieum*）中所记载的加冕礼祷告词所言：

[1]　Georg Philipp Harsdörffer：*Poetischer Trichter*. *II. Teil 11. Stunde*. Nürnberg 1648，S. 80.

[2]　Nicolaus Avancini：*Pietas victrix. Der Sieg der Pietas*. Hrsg. v. Lothar Mundt und Ulrich Seelbach. Tübingen 2002，第 19 页，第 137-138 行。

[3]　同上，第 21 页，第 200 行。

[4]　同上，第 13 页，第 58-62 行。

[5]　*Lexikon für Theologie und Kirche*. Bd. 8. Freiburg 1999，S. 290-291.

　　　主啊，我们谦卑地请求你：赐福于你的仆人、坐于王位之上的奥托，他相信你的仁慈；赐予他慷慨的帮助，使他在你的庇护下最为强大，获得你的恩典，战胜所有的敌人；请为他加冕正义之冠、虔诚之冕，他以此全心全意地相信你、服侍你，保护你神圣的教会并使之荣耀，公正地统治你交给他的人民，没有人以奸佞诡计误导他施行不义。①

　　据祷告词所言，"虔诚"表现为君主对基督教信仰的绝对信服，对神圣教会的全力保护，以及对人民实施公正的治理。也就是说，基督教君主应致力于巩固基督教信仰、革除异端、保护教会，以及维护上帝的正义。为此，在成为正式君主前，君主必须接受教会的涂油和加冕仪式。这种涂油和加冕仪式让君主成为"天主的受膏者"，成为基督在尘世的代理人，并且让君权与教权紧密联系在一起。

　　阿旺西尼所提倡的"虔诚"具体指什么呢？研究者柯罗斯指出，阿旺西尼戏剧中的"虔诚"，不是广义上持守宗教上的"纯正"，而是特指哈布斯堡家族统治者的首要美德，即"奥地利虔诚"（Pietas Austriaca oder Austriae）。② 这种"奥地利虔诚"，是上帝委派给"特殊帝国和基督教的任务"，实现哈布斯堡王朝建立者——鲁道夫一世（Rudolf I）的统治。③ 哈布斯堡家族的历代统治者深信，哈布斯堡家族是被神眷顾的家族，被上天赋予了为帝国和教会服事的使命。整个家族的福祉和荣耀，建基于忠诚地继承家族的遗产之上。"奥地利虔诚"贯穿于整个17世纪巴洛克时期，在耶稣会

① 约翰内斯·弗里德：《中世纪历史与文化》，李文丹译，北京：九州出版社，2020年，第94页。

② Anna Coreth: *Pietas Austriaca. Ursprung und Entwicklung barocker Frömmigkeit in Österreich*. München 1959, S. 56.

③ 同上，第90页。

士恢复教宗在中世纪属灵领域和属世领域至上地位的过程中起着至关重要的作用。那么,"奥地利虔诚"具有哪些特征,拥有什么样的内涵呢? 舍恩莱本在研究中指出,"奥地利虔诚"是奥地利哈布斯堡家族历代统治者统治的基石,主要由两部分组成:一是对圣事的重视;二是对圣母无染原罪的尊崇(Immaculata Concepta)。[1]

"奥地利虔诚"的第一种表现形式,是对罗马公教圣事的重视。对罗马公教圣事的重视,即承认教宗是所有罗马公教徒的精神领袖,接受教宗的灵性指导。谈到对圣事的重视,就必须提及一部作品,即《君主纲要》(*Princept in Compendio*)。《君主纲要》是佐理费迪南德二世(Ferdinand II)治世的法学家为其创作的君主镜鉴。[2] 研究者斯托姆伯格指出,这部君主镜鉴"是对君主施行优良统治所应遵守所有重要准则的归纳与总结"。[3] 书中对统治者提出的第一项要求,便是君主要重视礼拜。这里的礼拜不是普通意义上的礼拜,而是特指由罗马公教教会举行的礼拜仪式。罗马公教教会举行礼拜仪式的目的,在于减少异端的介入,促进罗马公教信仰的传播,让所有基督教世界的君主团结在一起,臣服于一个牧羊人,即教会。哈布斯堡家族的鲁道夫一世十分重视教会举行的礼拜仪式,是"奥地利虔诚"的典范。从鲁道夫起,哈布斯堡家族的

① Schönleben II 167: "Quae alias orbi insistebat Fortuna volubilis; firmata est Austriaco Tricolumnio. Fidei Catholicae zelus, Eucharistiae veneration, Immaculatae Conceptionis propugnatio, haec sunt quibus coepit assurgere Habspurgo-Austriacum Imperium; et hactenus sustentatum est firmamentis." 转引自 Anna Coreth: *Pietas Austriaca. Ursprung und Entwicklung barocker Frömmigkeit in Österreich*. München 1959, S. 16.

② 该作沿袭了 16 世纪以来君主镜鉴的传统,是一部讨论如何培养君主进行卓有成效的统治的论著。Sturmberger Hans: Der habsburgische Pronceps in Compendio und sein Fürstenbild. In: *Historica. Studien zum geschichtlichen Denken und Forschen*. Hrsg. v. Hugo Hantsch-Eric Vögelin-Franco Valsecchi. Freiburg, Basel, Wien 1965, S. 91-116.

③ Anna Coreth: *Pietas Austriaca. Ursprung und Entwicklung barocker Frömmigkeit in Österreich*. München 1959, S. 11.

诸多统治者宣示效法鲁道夫一世,重视由罗马公教举办的各类圣事活动。阿旺西尼曾在利奥波德一世的传记中记录了他定期祭拜祖先的活动:"鲁道夫,家族的建立者,他是整个世俗世界的奇迹,利奥波德一世每年都会祭拜他。"①

　　"奥地利虔诚"的第二种表现形式,是对圣母玛利亚的尊崇。这一尊崇,源自罗马公教对"圣母无染原罪"的阐释。在教父时期,圣母玛利亚通常与教会联系在一起:"圣母,只有你灭除了一切异端。"②16世纪和17世纪,欧洲盛行"圣母进教之佑"(auxilium christianorum)瞻礼,特别是罗马公教在勒班陀海战和白山战役获胜后,圣母在罗马公教反宗教改革和哈布斯堡家族反奥斯曼帝国入侵过程中扮演着越来越重要的角色。③ 圣母被视为基督教军队的保护者,能够协助基督教军队战胜异教徒。1661年11月8日,教宗亚历山大七世(Alexander VII)颁布通谕,声明圣母在始胎就不染原罪并确立"圣母进教之佑"瞻礼。至此,"圣母无染原罪"教义在罗马公教地区广为流传。"圣母无染原罪"的主要观点是:魔鬼在无染原罪的圣母玛利亚身上毫无用武之地,圣母玛利亚是童贞教会的预象。这种说法对教会的意义在于:既然魔鬼在无染原罪的玛利亚身上毫无用武之地,因此魔鬼绝无能力打败教会。在罗马公教反宗教改革过程中,耶稣会成为宣扬这一教义的主要力量。与罗马公教多米尼克会士对"圣母无染原罪"教义持保留意见不同,哈布斯堡家族在耶稣会士的引导下坚决捍卫"圣母无染原罪"教义。哈布斯堡皇帝费迪南德二世和费迪南德三世均视圣母

① Anna Coreth: *Pietas Austriaca. Ursprung und Entwicklung barocker Frömmigkeit in Österreich*. München 1959,S. 21.

② 拉丁语为 cunctas haereses sola interemisti. 参见 Hugo Rahner: *Maria und die Kirche*. Innsbruck 1951. 转引自 Anna Coreth: *Pietas Austriaca. Ursprung und Entwicklung barocker Frömmigkeit in Österreich*. München 1959,S. 43。

③ Anna Coreth: *Pietas Austriaca. Ursprung und Entwicklung barocker Frömmigkeit in Österreich*. München 1959,S. 44。

为哈布斯堡王朝的最高统帅和主保圣人。① 据费迪南德二世的告解神父、耶稣会士拉莫尔迈尼（Wilhelm Lamormaini）记载，费迪南德二世"视圣母为他的守护者，像一个孩子爱他的母亲一样，爱着圣母"。② 费迪南德三世践行其父思想，"将整个国土置于尊敬的圣母玛利亚的保护下，在城市广场中央建造圣母的雕像"。③ 除了费迪南德二世和费迪南德三世，利奥波德也视圣母为女皇或女王。1658 年，利奥波德在加冕为神圣罗马帝国皇帝之后，于同年 9 月 5 日在阿尔特廷（Altötting）节日庆典中"将玛利亚视为新登基皇室及其封地的天堂女皇，命令他的国土和子民在玛利亚的护佑下抵抗外敌，并诚挚地向尊敬的圣母祷告"。④ 由此可见，利奥波德一世继承了父辈和祖先的想法，将尊崇圣母的传统延续下来。

综上所述，笔者认为，无论是对罗马公教圣事礼仪的重视，还是对圣母的尊崇，这种"奥地利虔诚"的核心在于，承认教宗在属灵和属世事务上的领袖地位，即教宗的权力高于世俗君主的权力，这也正是以贝拉明为代表的耶稣会士提出的"教权至上"观念。事实上，这种"奥地利虔诚"与基督教早期的"虔诚"并无二致，二者共同认为，君主应该接受教宗的灵性指导，由教会实行加冕礼才能成为合法君主，即在君权与教权联合的基础上，承认教权高于君权，即"教权至上"。君权与教权的联合，最早可回溯到历史上的君士坦丁。从鲁道夫开始的哈布斯堡家族的历代统治者，均视自己为"再

① Anna Coreth: *Pietas Austriaca. Ursprung und Entwicklung barocker Frömmigkeit in Österreich*. München 1959, S. 49.

② 同上，第 50 页。

③ Josef Kurz: *Zur Geschichte der Mariensäule am Hof und der Andachten vor derselben*. Wien 1904, S. 7.

④ Gabriel Küpferle: *Historie von der weitberühmten unser lieben Frawen Capell zu Alten-Oeting in Nieder-Bayern*. Der andere Theil. München 1661. S. 91—95. 转引自 Anna Coreth: *Pietas Austriaca. Ursprung und Entwicklung barocker Frömmigkeit in Österreich*. München 1959, S. 54.

生的君士坦丁"(Constantinus redivivus)。事实上,阿旺西尼并非将哈布斯堡家族统治者与君士坦丁进行类比的第一人,第一位将二者进行类比的是 17 世纪的拉丁语作家、费迪南德三世的历史学家韦尔努莱乌斯(Nicolaus Vernulaeus)[1]。那么,为何为哈布斯堡家族创作的作家经常在作品中选取君士坦丁作为塑造对象呢?下面来看历史上的君士坦丁以及人们对他的评价。

3.《虔诚的胜利》中的君主形象

3.1 历史上的君士坦丁和马克森提乌斯

君士坦丁大帝(Flavius Valerius Aurelius Constantine)生于公元 275 年 2 月 27 日,卒于 337 年 5 月 22 日,是拜占庭帝国的首位君主,第一位基督教宗帝。他率先给予基督教合法地位并提供保护,有效地将其变成了统治帝国的工具;他加强绝对皇权统治,建立了以皇帝为核心的统治体制;他兴建新都君士坦丁堡,将帝国的中心转移至东地中海世界。

人们对君士坦丁的认识,大多来自历史学家尤西比乌斯的《君士坦丁传》。据尤西比乌斯撰述,"他选择基督教""赐予主教荣誉""建造教堂"以及"最诚挚地规劝崇敬上帝"等。[2] 具体来看,君士坦丁继位后一直遵循父亲的政策和路线,未对基督徒进行迫害,在其统治区域内恢复基督徒的地位和特权:"他拒绝在迫害基督徒的问题上追随戴克里先、马克西米利安和马克森提乌斯","他们包围和蹂躏了上帝的教会,彻底把它们毁坏,拆除了整座教堂;而他却使自己的双手免除了渎神的邪恶玷污,丝毫也不像他们"。[3] 除此

① 韦尔努莱乌斯于 1640 年创作了《奥地利统治者具有的奥古斯都美德之书》(Virtutum augustissimae gentis Austriacae libri tres)。参见 Anna Coreth: *Pietas Austriaca. Ursprung und Entwicklung barocker Frömmigkeit in Österreich.* Wien 1959, S. 36.

② 尤西比乌斯:《君士坦丁传》,林中泽译,北京:商务印书馆,2015 年。

③ 同上,第 173-174 页。

之外,君士坦丁所有事迹中,最为世人津津乐道的,便是下面这段描述:在与马克森提乌斯作战前的正午时分,上帝在空中给君士坦丁显出十字架异象,并以铭文告诫他"凭此印记,汝等必胜"。自此以后,君士坦丁便开始"研读《圣经》";进入罗马后,他高举十字架雕像及其铭文,"向所有人民宣布救主的印记,把这一印记放置在帝都的中间,以作为罗马官方的救世标志和整个帝国的守护神"。① 由此可见,在尤西比乌斯笔下,君士坦丁的形象被塑造成一个近乎完美的基督教君主,是"上帝的朋友和被保护者"②,"在各方面都拥有虔诚的美德"③等。

再来看马克森提乌斯。马克森提乌斯(Maxentius)生于 278年,卒于 312 年,是罗马帝国皇帝。马克森提乌斯在位期间,在意大利和非洲推行暴虐统治。312 年,是君士坦丁大帝率军攻入意大利,马克森提乌斯在米尔维安桥之战中兵败被杀。

在几乎所有的原始资料中,马克森提乌斯都以负面的形象示人,是异教徒和巫术的代言人。尤西比乌斯《君士坦丁大帝》第三十三、三十五和三十六章中有关于马克森提乌斯暴行的记录,其直接将其定义为"僭主"。④ 据其记载,马克森提乌斯"忙于从事可耻和亵渎的活动,以至于在其肮脏和丑恶的行为中,达到了无恶不作的程度"。⑤ 他不但在罗马有淫荡的行为,而且对罗马人民进行残酷的杀戮。更为严重的是,他为了对抗君士坦丁而施行巫术。在尤西比乌斯看来,"暴君罪行的顶点便是施行巫术"。⑥

① 尤西比乌斯:《君士坦丁传》,林中泽译,北京:商务印书馆,2015 年,第 195 页。
② 同上,第 200 页。
③ 同上,第 230 页。
④ 同上,第 20 页。
⑤ 同上,第 190 页。
⑥ 同上,第 192 页。

　　阿旺西尼在戏剧内容简介中列出了他所使用的原始材料：佐西默斯（Zosimos）的《罗马新史》（*Historia nova*）、奥勒留斯·维克多（Aurelius Victor）的《凯撒传》（*Liber de Caesaribus*）、拜占庭历史学家参托普洛斯（Nikephoros Kallistos Xanthopulos）的著作《尼科福留姆》（*Vide Nicephorum*）、凯撒利亚的尤西比乌斯（Eusebius）的《君士坦丁传》（*Vita Constantini*）和《教会史》（*Historia ecclesiastica*）、拉克坦提乌斯（Lactantius）的《论迫害者之死》（*De mortibus persecutorum*），以及 313 年在特里尔发现的一部赞颂君士坦丁战胜马克森提乌斯的颂扬文学《致罗马皇帝颂词》（*Panegyrici Latini IX（XII），Lobreden auf römische Kaiser*）等。[①]通过细读文本可以发现，阿旺西尼基本继承了以尤西比乌斯为代表的基督教历史学家对君士坦丁大帝和马克森提乌斯的解释方向，同时也融入了自己时代的问题意识。那么，阿旺西尼具体是如何塑造君士坦丁大帝和马克森提乌斯的呢？

3.2　阿旺西尼塑造的君士坦丁

　　阿旺西尼塑造了"虔诚"的君士坦丁和"不虔"的马克森提乌斯这两位统治者形象，主要基于基督教历史学家传承下来的对二者的解释方向，同时还借鉴了一部佚名作家于 313 年创作的颂扬作品的基本思路。这部颂扬作品名为《赞美拉丁十一位君主》（*Panegyrici Latini XI*），揭示了两位统治者的本质差异：

> 你，君士坦丁，你是虔诚的同伴，慷慨的象征……而马克森提乌斯，是不虔诚的，残暴的……[②]

① 　Elida Maria Szarota：*Das Jesuitendrama im deutschen Sprachgebiet. Eine Periochen-Edition*. Bd. 3. Berlin 1983，hier Bd. 2，S. 2188.

② 　Avancini，2002，第 16 页。

君士坦丁的"虔诚",首先表现为他皈依了基督教。君士坦丁第一次出场是在第一幕第一场的梦境中。梦中,凯旋罗马的君士坦丁走在凯旋队伍的前列。圣彼得和圣保罗相继出现在他面前,支持他对马克森提乌斯发动战争,并应诺他未来将会战胜僭主马克森提乌斯。在圣彼得和圣保罗的合唱场景中,君士坦丁被授予绣着基督的十字旗。君士坦丁表明自己将放弃多神教,皈依基督教:

> 朱庇特不是上帝,嗜血的战神玛斯不是上帝,阳光制造者太阳神福玻斯也不是上帝。不久前,我还带着很多熏香敬拜一位魔鬼。上帝在我的心中注入了更好的灵魂……基督教徒用圣香向他呼告,称呼他为基督。未来我将向他跪拜。①

君士坦丁表明了他对基督教的坚定信仰。在君士坦丁看来,罗马人的荣耀不是由异教诸神所赐,而是归功于上帝的恩典。不信仰基督教的罗马皇帝都遭受了悲惨的命运,只有信仰基督教才能得到上帝的眷顾。君士坦丁反复表明自己是坚定的基督教信徒:"认清楚作为基督徒的凯撒"②"世界将会忠诚地专心敬拜基督"③等。第二幕第七场和第八场,术士迪马斯佯装成君士坦丁潜入他的军队,用巫术制造恐怖气氛,从而导致军心散乱。此时,君士坦丁取出了十字旗对抗巫术,一举驱除巫术。君士坦丁认定"这件来自上天的礼物会让任何幻觉失效"④,会让部队重振雄风。在第三幕第一场中,魔鬼在君士坦丁的十字旗面前失去力量,纷纷逃

① Avancini, 2002,第 21 页,第 184-195 行。
② 同上,第 21 页,第 201 行。
③ 同上,第 39 页,第 458 行。
④ 同上,第 123 页,第 1653 行。

往阴间。进驻罗马时,君士坦丁下令"罗马应先践踏众神与冥府的巨兽,共同进献上帝的十字架"。[1] 在他的统帅下,异教神像被打破,令人崇敬的十字架在罗马矗立起来。君士坦丁向他的儿子表示:"我给这座十字架再附上一柄权杖,世界的权杖建立在十字架上。"[2]由此可见,阿旺西尼基本继承了基督教历史学家对君士坦丁的解释方向,将君士坦丁塑造为拥护基督教信仰的统治者。

第二,君士坦丁的虔诚,表现为他对罗马公教圣事的重视。正剧开始前,阿旺西尼设计了序幕。序幕中,寓意人物"神意"(providentia)宣"虔诚"(pietas)登上宝座,"不虔"(impietas)极力抵抗。"虔诚"心存敬畏,对"神意"说道:"您授予我统治的皇冠,馈赠我装饰额头的华饰,为我崇高的身体披上朱袍。"[3]这里"虔诚"表明的是中世纪传统的罗马公教政治统治模式,即君士坦丁所代表的"虔诚"依照神的旨意,接受教会的加冕,披上紫袍,从而使其权力合法化。这种罗马公教政治模式与 17 世纪绝对主义时期君权神授观念下的绝对君主制政体不同,其统治的核心在于,君主接受教会的涂油和加冕仪式才能成为合法君主。换言之,君主只有接受教宗的任命,只有通过教宗的权力授予形式将统治权力委任于他,才能让其统治具有合法性。这种皇权授予仪式表明,君主的权力来源于教宗,教宗有权委任世俗君主,也有权罢黜世俗君主,即表明教宗拥有辖制属世事务的至上权力。

第三,君士坦丁的虔诚,表现为他接受教宗的灵性指导,对教权至上的顺从。阿旺西尼是通过两组人物关系的刻画来表明这一观念的。首先是君士坦丁与圣彼得及圣保罗之间的关系,其次是君士坦丁和米拉主教之间的关系。首先来看君士坦丁与圣彼得及圣保罗的关系。在第一幕第一场,圣彼得向君士坦丁表明,

① Avancini,2002,第 267 页,第 3535 行。
② 同上,第 289 页,第 3843 行。
③ 同上,第 7 页,第 7-9 行。

"虔诚者没有不受奖励的,如果他为虔诚的基督信仰而战,上帝就会和他一道取胜"。① 圣保罗也向君士坦丁声明,"敬畏上帝的王族后裔永不毁灭"。② 圣彼得是耶稣十二门徒之一,他被认为是由耶稣基督所拣选的第一位教宗。圣保罗也是十二门徒之一,历史学家公认他是对早期教会发展贡献最大的使徒。阿旺西尼在这里让圣彼得和圣保罗作为君士坦丁的主保圣人,将君士坦丁塑造成接受教宗的灵性领导,认可教宗在属灵领域的领袖地位,以及顺从教权至上的君主。在第一幕第三场,阿旺西尼通过展示君士坦丁和米拉主教之间的对话及二者之间的关系,继续表明君士坦丁是顺从教权至上的君主。在第一幕第三场中,君士坦丁以接受主教尼古拉斯灵性指导的形象出场,向其询问发动战争正义与否。君士坦丁向米拉大主教尼古拉斯表明:"上帝将担忧尘世间事物运行的使命托付于你,命令你行使神父的职责。"③这说明米拉大主教尼古拉斯拥有由上帝授予的属灵权柄。这种属灵权柄不是源于人,而是直接源于上帝,因此,教宗的属灵权柄拥有神圣性和至上性,任何人没有罢黜教宗的权利,并且教宗拥有属灵领域的至上权力。通过展现君士坦丁接受主教尼古拉斯灵性指导的情节,阿旺西尼展示了君士坦丁大帝接受教宗灵性指导、顺从教权至上的君主形象。

第四,君士坦丁的虔诚,不仅表现为他皈依基督教,对罗马公教圣事的尊崇,接受教宗的灵性指导,而且还表现为他对圣母的尊崇。圣母玛利亚的形象出现在戏剧第五幕第四场,即君士坦丁的母亲海伦娜与圣母玛利亚对话的这一场。在这场中,海伦娜向圣母为君士坦丁代祷,圣母借天使之口向海伦娜说出了祥兆。这一场是整部戏剧的高潮,因为在这一场中,圣母预言了君士坦丁大帝

① Avancini,2002,第15页,第80行。

② 同上,第17页,第104行。

③ 同上, 第33页,第375-378行。

最终的胜利：

> 弗拉维乌斯家族将获得第一个基督的王冠和权杖，并在罗马建造虔敬的教堂。他已经准备好接受洗礼了，将一群渎神的祭祀即刻赶出罗马。[1]

圣母在这里表明，弗拉维乌斯家族的统治者将接受教宗的洗礼，成为合法统治者。圣母被君士坦丁大帝的母亲视为主保圣人，在剧中扮演着重要的角色。阿旺西尼借圣母之口，宣告神谕：哈布斯堡家族将帝祚绵延、世世代代统治万民。阿旺西尼在第五幕第四场引入圣母的形象，表达他作为耶稣会士捍卫罗马公教教义的观念，即圣母就是教会，圣母就是教会的典范，对圣母的崇拜就是对教会的崇拜。与路德教信徒不再把圣母奉为圣人，不再对圣母进行崇拜不同，耶稣会士阿旺西尼继承罗马公教教义，将中世纪乃至更早时期的圣母崇拜传统延续下来。

综上所述，阿旺西尼在戏剧中将君士坦丁大帝塑造为"虔诚"的君主。君士坦丁的虔诚，表现为他对基督教信仰的虔诚，对罗马公教圣事的尊崇，对教宗至上权力的顺从，即接受教宗涂油与加冕、接受教宗的灵性指导，以及对圣母玛利亚的尊崇。这种"虔诚"的核心在于，君士坦丁接受教权与君权的联合，并且在此基础之上认同教权高于君权，即"教权至上"。耶稣会士阿旺西尼选取基督教历史上第一位基督教君主——君士坦丁大帝作为塑造对象，也许正是看中了该历史人物所承载的历史意义，即在教宗权力影响力逐渐走向衰微之际，君士坦丁有被塑造为中世纪罗马公教政治传统的"教权至上"统治模式代言人的可能性。借助这个人物，阿旺西尼展示了帝国宗教一统的和平局面。在戏剧终场，阿旺西尼

[1]　Avancini，2002，第 271 页，第 3601-3605 行。

将君士坦丁类比为利奥波德一世,以此为利奥波德一世赢得帝国皇帝大选进行政治宣传。在阿旺西尼看来,无论是君士坦丁大帝,还是利奥波德一世,二者政权的合法性都源于对"教权至上"的顺从。阿旺西尼试图借君士坦丁这个人物表明,在近代早期绝对君主制和绝对君权盛行的时期,唯有中世纪罗马公教传统的教宗精神领袖领导下的基督教共同体模式,才能让整个基督教国家联合起来臣服于一个牧羊人,即臣服于教宗的灵性指导,抵御奥斯曼帝国异教文化的入侵。

剧中,阿旺西尼除了将君士坦丁大帝塑造为拥有"虔诚"美德的君主外,还将他塑造为拥有"仁慈""节制"和"英雄气概"等诸多符合正统基督教美德的君主。君士坦丁是拥有仁慈美德的统治者。第一幕最后一场,君士坦丁派将军阿尔忒弥乌斯去马克森提乌斯军营谈判,如果马克森提乌斯愿意交出城池,他愿意保全马克森提乌斯的性命。在君士坦丁看来,"战争的光荣不应该以任何人的生命为代价","对正义的统治者而言,仁慈是最为重要的华饰"。[①] 因此,尽管君士坦丁对马克森提乌斯发动战争是正义的,但是他仍愿意宽恕马克森提乌斯和他的子民,依然愿意用温柔的手去对待这些冒犯和伤害。君士坦丁大帝不仅仁慈宽厚,而且节制有度。君士坦丁表明,自己不愿因愤怒冲昏头脑发起一场毁灭性的战争打击。因为在他看来,他完全有理由出于愤怒发起对马克森提乌斯的进攻。但是,他选择用理智控制自己的情绪,用理智克制胸中的怒火,不让愤怒主宰自己的灵魂。正如阿尔忒弥乌斯所言:"用全部武力挫败对手持续的抵抗,和公民一起,将家园、寺庙、众神的祭坛连同众神自身都毁灭掉,堆成一个柴垛,这也许是公义的。但是,他约束自己胸中炽热的怒火。"[②]在一己私欲和公

① Avancini,2002,第 59 页,第 797-798 行。
② 同上,第 15-17 页,第 89-94 行。

益面前,君士坦丁选择克制一己私欲,将公益摆在首位,展现了他
节制有度的美德。君士坦丁不仅仁慈宽厚、节制有度,而且拥有英
雄气概。所谓英雄气概,即君士坦丁大帝不推崇在战争中使用诡
计。在第二幕第四场中,君士坦丁和阿尔忒弥乌斯、阿伯拉维乌斯
及瓦勒里乌斯等人进行战术探讨。将军阿伯拉维乌斯建议君士坦
丁对僭主发动战争,提倡以暴制暴,并在战争中使用一定的军事计
谋。阿尔忒弥乌斯的观点与阿伯拉维乌斯相反,他反对暴力,提倡
围城之战。瓦勒里乌斯同阿伯拉维乌斯一样,建议君士坦丁在战
争中使用一定的计谋。君士坦丁反对阿伯拉维乌斯和瓦勒里乌斯
的在战争中使用计谋的观点,因为在他看来,"这种事情不符合统
治者的身份"[1],"有损男子的气概与荣耀"[2]。君士坦丁认为,在
战场上使用诡计非君子所为,"用势均力敌的武力而不是用计谋,
才能保持英雄气概"。[3] 由此可见,君士坦丁重视英雄气概,因为
这种美德"能为帝国的福祉效劳"。[4]

　　更为重要的是,阿旺西尼在戏剧中将君士坦丁大帝塑造成世
俗政治共同体的代理人,是世俗政治共同体利益的代表。在第一
幕第一场中,君士坦丁表明自己是"上帝的政务代理人"[5]和"国家
的公仆"[6],"应做有益于帝国之事"[7]。君士坦丁表明,从自身的
角度,他并不渴望扩充统治范围,不愿用高傲的手镇压无辜者,更
不愿因一己贪婪使他人流血牺牲。如果通过城市贵族流血牺牲的
方式让他再获尊严,这会让他的内心更加痛苦。在君士坦丁看来,
"战争的光荣不应该以任何人的生命为代价,国王之手只能在最后

[1]　Avancini,2002,第 91 页,第 1237 行。

[2]　同上,第 91 页,第 1251 行。

[3]　同上,第 93 页,第 1256 行。

[4]　同上,第 93 页,第 1259 行。

[5]　同上,第 17 页,第 94 行。

[6]　同上,第 15 页,第 84 行。

[7]　同上,第 17 页,第 92 行。

时刻染上少量鲜血"。① 但是,"如果公共福祉急切要求动用刀剑,那么就不得不拔出刀剑"。② 由此可见,阿旺西尼在剧中将君士坦丁塑造为出于公益而不愿意轻易发动战争的统治者。对于这样一位出于公益被迫与僭主进行对抗的统治者,阿旺西尼赋予他完美的结局——君士坦丁大帝获得了与马克森提乌斯战争的胜利,其儿子小君士坦丁成为罗马的统治者,弗拉维乌斯家族的后代也得以永存。

在戏剧终场,阿旺西尼安排君士坦丁在罗马人的簇拥下凯旋进城。阿旺西尼对君士坦丁大帝顺从"教权至上"的统治进行了赞美与歌颂。圣母玛利亚口中的罗马帝国后来转移到德国,而且很长一段时间留在奥地利人手中。圣人海伦娜宣告利奥波德一世被赠予统治世界的宝座。在阿旺西尼心中,君士坦丁是为了维护上帝的正义、顺从"教权至上"以及依靠美德实行统治的人,他对教权至上的顺从被阿旺西尼视为基督教君主的典范。阿旺西尼通过对君士坦丁这个人物的塑造,表达了他恢复中世纪罗马公教"教权至上"统治模式的理想和诉求。

3.3 阿旺西尼塑造的马克森提乌斯

阿旺西尼将马克森提乌斯塑造为"不虔"的君主。马克森提乌斯的"不虔",首先表现为他对基督教信仰的不敬,崇拜异教诸神。在第二幕第二场中,马克森提乌斯举办竞技比赛,表示自己永远不会在雷神即上帝面前屈服,无所忌惮地对上帝宣战:"这个被奴隶一样的暴民想象出来的上帝……伸出你的拳头来战斗吧。从天上下来到战场上来。我将用我强大的力量击碎你的头。"③马克森提乌斯不仅不信神,而且忤逆神。他命人将他的雕

① Avancini,2002,第 59 页,第 797-799 行。
② 同上,第 15 页,第 86-87 行。
③ 同上,第 79 页, 第 1071-1075 行。

像搬过来,令所有臣民臣服于雕像之前,但不想他的雕像被天使摧毁。马克森提乌斯向天使扬言道:"我不想要任何仁慈的上帝,我也不要有利的征兆。我既不尊奉神灵,也不向上天乞求……如果我心中还存留一丝虔诚,我将用剑翻动它。"[1]马克森提乌斯坚定地表明他背弃基督教信仰的决心,昭然若揭地表示出对神的悖逆。随后的第三幕第二场,马克森提乌斯向术士迪马斯表明,罗马应该求告战神玛斯而不是基督。与君士坦丁大帝信神敬神不同,马克森提乌斯对神顽梗悖逆。在第三幕第七场中,阿旺西尼展示了马克森提乌斯祭拜战神玛斯的过程。祭祀中,马克森提乌斯向玛斯祷告,表示自己将心怀敬畏地对待战神玛斯,用伟大的心灵为玛斯效劳。然而,战神祭司沃卢姆努斯却发现了不利于马克森提乌斯的征兆,并劝告马克森提乌斯放弃与君士坦丁作战的计划,因为马克森提乌斯的行为违背了神的意志。面对祭司沃卢姆努斯的警告,马克森提乌斯仍然执迷不悟,不服从神意,表示自己将用拳头违背神的意志,让神屈服于他的武力之下。马克森提乌斯肆无忌惮地说道:"即便战争之父对我不利,即使上天拒绝我,我也将作战到底……我将用这些威胁将星辰和众神毁灭,让地球调转方向。神圣的人和世俗的人都将淹没在罪恶的鲜血中。"[2]阿旺西尼生动刻画了马克森提乌斯不信神、背弃神、忤逆神和亵渎神的形象。

马克森提乌斯的"不虔",还表现为他对教宗的不敬,忤逆教权至上。在第一幕第六场中,马克森提乌斯历尽冥路从洞穴走出后,遇到了教宗玛策禄的魂灵。据历史记载,出于对基督教的仇恨,马克森提乌斯曾迫害过教宗玛策禄。剧中,马克森提乌斯不改对基督教的仇恨,在遇到玛策禄的魂灵后仍准备进行杀戮。马

① Avancini,2002,第 81 页,第 1081-1087 行。

② 同上,第 181 页,第 2386-2393 行。

克森提乌斯对玛策禄吼道:"你这神秘的人活过来了,是想再死一遍吗?"①不想,马克森提乌斯因迫害玛策禄而无法得享安宁,表现得十分痛苦,声称有一把淌血的宝剑金光四射并刺向他。并且,他看到了台伯河里流淌着的鲜血裹挟着大量的尸体,听到了一群猫头鹰宣告死亡的叫声。在看到这些幻象后,马克森提乌斯的心灵被恐惧充斥。于是,他决定求助迪马斯,选择使用巫术来获得罗马统治权。在第一幕第六场中,马克森提乌斯向术士询问战争的结果,他表示如果术士能帮助他实现愿望,他将用这双手亲自为迪马斯宰杀一百头年轻健壮的公牛奉上他的祭坛。与君士坦丁信仰基督不同,马克森提乌斯视术士迪马斯为"统治的支柱和最高的幸运"。② 在第二幕第五场中,马克森提乌斯因竞技比赛征兆不利而六神无主,见此情景,术士召唤地狱阴灵来激励他。马克森提乌斯表示自己将放弃信仰基督,要把拥有巨大罪行的上帝从祭坛上驱逐下来。术士迪马斯则向马克森提乌斯承诺,"你将用这种方式取得胜利"③,这句话与君士坦丁在梦中看到的铭文"凭此印记,汝等必胜"遥相呼应。与君士坦丁信仰基督、重视基督教圣事不同,马克森提乌斯不信基督并求助于巫术。

综上所述,阿旺西尼在戏剧中塑造了马克森提乌斯不信基督、祭拜异教诸神、迫害教宗、忤逆教权至上及迷信巫术的统治者形象。阿旺西尼在戏剧中反复表明,"不虔",即不顺从"教权至上"或忤逆"教权至上"的统治者没有好的结局。序幕中神意对虔诚说,"如果他缺乏虔诚,统治权带来的福祉就无法稳固"④;在第一幕第一场中,圣保罗在梦中对君士坦丁说,"谁如果反抗上帝,压迫上帝忠实的臣民,就得意不了多久"⑤;第一幕第二场天使对法老的阴

① Avancini,2002,第 49 页,第 632 行。

② 同上,第 51 页,第 654 行。

③ 同上,第 99 页,第 1372 行。

④ 同上,第 9 页,第 18 行。

⑤ 同上,第 19 页,第 156-157 行。

魂说,"不信神者和虔诚者的命运是不会一样的。虔诚者赤脚穿过翻腾的巨浪,而复仇的涅柔斯将用汹涌的潮水将你们覆灭"①等。在戏剧终场,当马克森提乌斯命人架好浮桥准备渡河时,浮桥在军队行进时突然断裂,马克森提乌斯和他的侍从、军队全部坠入河中。马克森提乌斯在与君士坦丁的政权斗争中失败了,由此宣告了他短暂、易逝和虚无的政治命运。

再来看阿旺西尼是如何塑造马克森提乌斯的德性的。与君士坦丁仁慈、节制和具有英雄气概的形象相反,阿旺西尼将马克森提乌斯塑造成高傲、追名逐利和诡计多端的僭主。阿旺西尼在第二幕第二场竞技比赛和第三幕第七场祭拜玛斯中,集中刻画了马克森提乌斯高傲的形象。竞技比赛中,人们在场地中间竖立起一座弗拉维乌斯家族统帅君士坦丁的雕像,用来当射箭运动员的靶子。马克森提乌斯许诺:谁如果第一个射穿弗拉维乌斯家族统帅的眼睛,谁就会得到一件闪着金光、镶嵌着宝石的外套作为奖励。此时,君士坦丁的雕像被一个天使救走,马克森提乌斯的雕像被运进来,并被一个飞过的天使摧毁。马克森提乌斯气急败坏,狂妄地表示,自己将用拳头征服星星,与上帝战斗到底。马克森提乌斯的竞技比赛失败了,他的朱庇特神庙也遭遇火灾。得知朱庇特神庙失火后,马克森提乌斯更加嚣张地表示,他将用这只手战胜星辰,并让整个天空臣服于他的统治。② 迪马斯在得知竞技比赛失败、朱庇特神庙失火以及兴巫术无果之后,劝告马克森提乌斯最好为战神玛斯举行祭拜典礼,以此获得神灵的帮助。但是,马克森提乌斯认为自己无须求拜玛斯。马克森提乌斯将自己摆在与玛斯和朱庇特相同的地位,认为自己有能力让诸神就范,他嚣张地对迪马斯说道:"我命令玛

① Avancini,2002,第23页,第230-232行。

② 同上,第81页,第1076行。

斯和朱庇特,我自己本身也是玛斯和朱庇特。一只强大的手不需要这种恩赐。"①但是,为了顺应民众的愿望,马克森提乌斯最后还是答应了迪马斯的建议,为战神玛斯举行祭拜典礼。然而,在第三幕第七场祭拜战神玛斯过程中,战神祭司沃卢姆努斯却发现不利于马克森提乌斯的征兆。沃卢姆努斯劝马克森提乌斯放弃在罗马的统治权,但是马克森提乌斯依然顽钝固执,选择用自己的拳头违背神灵的意志。沃卢姆努斯暗自表明,谁如果想要战役有一个不好的结局,就应该毫无顾忌地用他的愤怒拒绝上天并对抗神灵。阿旺西尼借沃卢姆努斯之口预示马克森提乌斯因不信神和忤逆神终将失败的结局。高傲使得马克森提乌斯欲想取代战神玛斯和朱庇特,不屑众神当他的保护人,而自称为神,从而失去了神灵的恩宠和众神的保护。高傲的他试图战胜上帝,最终却走向灭亡。

马克森提乌斯不仅高傲,而且是追名逐利的代表。马克森提乌斯的追名逐利,表现为无法用理智控制自己的统治欲。与君士坦丁大帝节制有度不同,马克森提乌斯无法用理智控制自己的野心,最终导致暴行和不幸。在第二幕第四场中,将军阿尔忒弥乌斯指出马克森提乌斯追名逐利、居于荣利的本质:

> 统治欲一旦占据灵魂,灵魂就会被驱逐。沽名钓誉从来不知何为节制。他那被狂怒和高傲奴役的灵魂,正驱逐理性的思考。他曾经为统治付出代价,他永远不想成为奴隶。对他来说,丧失统治权是沉重的打击,离开罗马城是巨大的耻辱;交出统治的光环,对他来说是可耻的行径。沽名钓誉者无法接受任何与他并驾齐驱的人。②

① Avancini,2002,第141页,第1859行。
② 同上,第85页,第1139-1145行。

马克森提乌斯的野心是没有节制的。对马克森提乌斯来说,向君士坦丁交出统治权是一个很大的打击,放弃统治的荣耀让他感觉当众出丑。马克森提乌斯对名誉的渴求令他不允许任何人与他并驾齐驱。在第三幕第四场中,迪马斯用法厄同的比喻向罗慕路斯展示了马克森提乌斯追名逐利的结局,并教导罗慕路斯要学会克制自己的情绪:"愚蠢地追求声誉让人走向毁灭! 你们当中如果有人汲汲名誉,应当学着去追求一些适当的目标。愿望应该有所节制:如果它们超过一定的界限,就会通往毁灭的道路。每个人应当追求力所能及的东西。无节制的野心永远不会有好下场。"①迪马斯表明,如果马克森提乌斯能够像君士坦丁那样用理智克制统治欲,那么他就会做出有利于政治共同体的决策。但是实际上,与君士坦丁不同,马克森提乌斯是虚誉之辈,他不能用理智对统治欲加以制服和驯化。他的统治欲恣意泛滥,不能让他做出维护政治共同体利益的决策。马克森提乌斯在剧中多次表示,自己并不在意在军中服役的罗马市民的死亡,也不在意罗马城的衰败,以及罗马公民被大规模地残杀。与君士坦丁大帝致力于为政治共同体利益服务不同,马克森提乌斯不顾政治共同体的利益,任意挥舞权力之棒,一心只为满足一己私欲而发动战争。第三幕第七场祭拜玛斯后,马克森提乌斯得知自己终将失败时,他的僭主本性暴露无遗:

> 我将用这些威胁将星辰和众神毁灭,让地球调转方向。
> 神圣之人和世俗之人都将淹没在他罪恶的鲜血中。没有人能
> 找到拯救自己的避难所。妇女们、她们的丈夫、男孩、女孩及
> 婴儿,我将用战马铁蹄踏碎他们。没有人会只死一次。我将

① Avancini,2002,第 155 页,第 2073-2079 行。

强迫那些死去的人再死一次，毁灭那些已经被毁灭的人。滚吧，我很生气。①

马克森提乌斯不仅高傲、追名逐利，而且诡计多端。马克森提乌斯第一次出场是在第一幕的第二场，即马克森提乌斯在梦中灵游地府、历尽冥路后惊醒。与君士坦丁梦醒后的表现相反，马克森提乌斯心中充满恐惧、怀疑和猜忌。马克森提乌斯不断质疑哨兵的举动，表现出对其下属的不信任。在随后的第一幕第四场中，马克森提乌斯和马克西姆之间的对话也充分显示出马克森提乌斯的伪善与狡诈。马克西姆斯对马克森提乌斯阿谀奉承，声称弗拉维乌斯家族最后会走向灭亡。马克森提乌斯识破了马克西姆斯的伪善，但并没有揭穿其谎言。由此可见，为了实现各自的政治利益，二者皆虚发伪作之词，展现了奸狯狡诈之品。在第三幕第八场中，阿旺西尼通过展示马克西姆斯和塞利乌斯父子相认及相互奉献性命的过程，揭露了马克森提乌斯诡计多端和残忍不仁的本质。马克森提乌斯在发现马克西姆斯与君士坦丁暗中勾结后，决定处死马克西姆斯和其儿子塞利乌斯，让双方互相残杀。马克森提乌斯命令二者用标枪武装他们自己，谁如果先用标枪穿透另一个人的心脏，谁就可以活。塞利乌斯得知马克西姆斯是自己的父亲后选择自杀。马克西姆斯看到儿子为自己牺牲后，也决定结束自己的生命。但是，马克森提乌斯阻止马克西姆斯自杀，让马克西姆斯成为鸟的食物，让他在万般折磨中死去。阿旺西尼展示了马克森提乌斯残暴不仁和凶狠毒辣的本性。

综上所述，与君士坦丁顺从"教权至上"观念、代表世俗政治共同体利益，以及拥有诸多美德的君主形象相反，马克森提乌斯被阿旺西尼塑造为"忤逆教权至上"、违背世俗政治共同体利益，以及拥

① Avancini，2002，第 181 页，第 2386—2393 行。

有诸多恶德的僭主形象。通过刻画"虔诚"的君士坦丁大帝战胜"不虔"的马克森提乌斯的事件,阿旺西尼旨在表明,只有拥护罗马公教信仰,顺从教权至上、维护世俗政治共同体利益以及德性完美的君主,才能够获得俗世政权争夺最终的胜利。相反,反对罗马公教信仰、忤逆教权至上、违背世俗共同体利益以及德性鄙陋的僭主,只能沦为历史的虚无。由此可见,阿旺西尼的《虔诚的胜利》淋漓尽致地凸显了耶稣会士所倡导的"教权至上"的君权观念。

3.4　小结

综上可知,《虔诚的胜利》这部戏剧是为了迎合 1658 年帝国皇帝的大选而创作的。1657 年 4 月 2 日,神圣罗马帝国皇帝费迪南德三世逝世,帝国皇帝继承人费迪南德四世虽已于 1653 年就被选为帝国皇帝,但却于 1654 年先于其父辞世。因此,费迪南德四世的弟弟利奥波德成为哈布斯堡皇位的继承者。利奥波德一世在皇帝费迪南德三世和费迪南德四世辞世后所要面对的局面,与历史上的君士坦丁大帝十分相似。历史上,君士坦丁即位后需要进行改革,结束上一任统治者实施的迫害基督徒政策,试图将基督徒融入帝国统治范围内。在 324 年尼西亚大公会议和 335 年泰洛斯宗教会议后,君士坦丁的基督教事业才真正向前迈进了一步:

> 　　基督教问题,对从德西乌斯以来的历届皇帝来说,都是一个棘手的问题。如果想要解决这个问题,需要让基督徒融入社会和国家中,这种融入不能是半心半意的,而是要同所有其他宗教徒和罗马的追随者那样,完全地、真正地融入社会和国家之中。①

阿旺西尼关注信仰罗马公教的哈布斯堡家族统治者,罗马公

① Elisabeth Hermann-Otto: *Konstantin der Große*. Darmstadt 2007, S. 57.

教教会和哈布斯堡家族统治者的政治危机是促使他创作的主要原因。罗马公教教会和哈布斯堡家族的政治危机,一方面来自东部奥斯曼帝国异教文化的入侵,另一方面来自以西部法兰西国王路易十四为代表的绝对君权的不断壮大。在这样的背景下,利奥波德一世亟待解决的问题,就是宣扬罗马公教信仰和政治统治模式,恢复教宗在属灵领域的至上权力,提升教宗在属世事务上的影响力。因此,阿旺西尼在《虔诚的胜利》中主要刻画了两种君主形象,一个是君士坦丁大帝——顺从教权至上的君主,另一个是马克森提乌斯——忤逆教权至上的僭主。对帝国事业,君士坦丁和马克森提乌斯有不同的筹划:君士坦丁建立"以教宗精神领袖领导下的基督教共和国",而马克森提乌斯则经营"渎神的僭主制"。第一位统治者——君士坦丁大帝不仅是代表世俗政治共同体利益的君主,而且拥有"虔诚"美德统摄下的仁慈、节制和勇敢等基督教传统美德。第二位统治者——马克森提乌斯则是违背世俗政治共同体利益的僭主,是拥有高傲、追名逐利和伪善等恶德的阴谋家。对于两位代表不同政治模式的统治者,阿旺西尼在戏剧结尾做出了不同的处理:马克森提乌斯落入台伯河身亡,而君士坦丁大帝则获得了此世的凯旋。阿旺西尼在戏剧中对异教僭主马克森提乌斯的批判,事实上也是对异教奥斯曼帝国统治者的批判。由此看来,虽然阿旺西尼没有写过任何政治理论的作品,但是阿旺西尼认同近代早期耶稣会士贝拉明、苏亚雷斯和莫里纳的君权观念,在戏剧中宣扬耶稣会士倡导的"教权至上"观念,而且这种"教权至上"观念充分地体现在阿旺西尼对两位统治者的塑造中。

四、《虔诚的胜利》中的耶稣会戏剧形式

耶稣会戏剧始于 1555 年德国南部地区,结束于 1773 年耶稣会的解体。据不完全统计,在耶稣会存世的两百年间,耶稣会士共

创作了近千部戏剧。这些戏剧在不同的发展阶段拥有不同的形式特征。① 从戏剧形式来看,耶稣会士博采众长,通过借鉴各类戏剧形式,服务于信仰和政治宣传。早期耶稣会士经常使用的对话剧(Dialoge)形式,在剧中就某一个问题进行探讨,不设置任何情节,不展示任何情绪②;除了对话剧,耶稣会士还曾借鉴过歌舞剧(Revuestücke)和圣徒传记(Heiligenviten)形式;另外还有古希腊罗马戏剧、中世纪的寓意剧(allegorische Stücke)和人文主义时期的人文剧(Humanistendrama)等。正如研究者哈斯对耶稣会戏剧形式的总结:

> 耶稣会戏剧受古希腊罗马悲剧、喜剧,中世纪的神秘剧、大众剧、狂欢节剧的影响,另外还有受难剧、文艺复兴时期的戏剧、彼得拉克的史诗"胜利"以及人文主义时期的教学剧的影响。除此之外,还有意大利的即兴喜剧、英国的喜剧、卡尔德隆的戏剧以及意大利歌剧的影响等。简而言之,所有的艺术形式,不排除新教戏剧,都对耶稣会戏剧形式产生了影响。③

耶稣会士在耶稣会戏剧不同的发展阶段采用不同的戏剧形式,表达不同的主旨。耶稣会戏剧发展的第一个阶段大致是 1574 年至 1622 年,这一阶段戏剧的内容主要围绕罗马公教与新教之间的教派斗争展开,从素材的选取和形式的使用上以服务罗马公教信仰的宣传为主。第二阶段大约是 1622 年至 1648 年,即欧洲三十年战争

① Wuprecht Wimmer: *Jesuitentheater*. Frankfurt a. M. 1982, S. 21.

② Elida Maria Szarota: *Das Jesuitendrama im deutschen Sprachgebiet. Eine Periochen-Edition*. München 1979. S. 32.

③ Carl Max Haas: *Das Theater der Jesuiten in Ingolstadt*. Amstetten 1958, S. 11.

时期,这一时期的耶稣会戏剧在素材的选择上更加敏锐,主要采用对比结构,展示现实社会中不同教派政治观念上的对立状况。得益于巴伐利亚宫廷在三十年战争中扮演的重要角色,慕尼黑成为这一阶段耶稣会戏剧发展的中心。第三阶段大致是 1648 年至 1672 年,这一时期的耶稣会戏剧也探讨教派斗争问题,维也纳成为了这一时期耶稣会戏剧发展的中心。这一时期的耶稣会戏剧从早期的教学剧变成宫廷庆典剧,被赋予政治宣传的功能,主要反映哈布斯堡家族统治者的旨趣。17 世纪 70 年代起,奥斯曼帝国入侵哈布斯堡家族领地,因此这一阶段的耶稣会戏剧还探讨与奥斯曼帝国相关的问题。不仅如此,这一阶段的戏剧理论也发生了一定的变化。与早期耶稣会士继承人文主义者理念,将戏剧视为提高雄辩术的手段不同,这一阶段的耶稣会士更多效法意大利歌剧表现形式,致力于将耶稣会戏剧发展成一种整体艺术。第四阶段大致是从 1672 年至 1735 年,第五阶段大致是从 1735 年至 1773 年。本书主要探讨第三阶段的耶稣会戏剧,即 1648 年至 1672 年期间的耶稣会戏剧,对第四及第五阶段的耶稣会戏剧暂不展开论述。

《虔诚的胜利》全剧用拉丁语写成,由题目、内容简介、序幕、正剧、幕间剧及结尾画组成,基本继承了文艺复兴时期人文剧的结构形式。每幕之间以寓意人物的合唱,即寓意剧,作连接。在情节结构和人物设置方面,阿旺西尼使用了对比技术,将情节设计成神圣与世俗对立的故事框架,将人物分为基督教信徒和异教徒两大对立阵营。在舞台表现形式上,阿旺西尼借鉴了意大利歌剧形式,利用各种元素来展示君士坦丁统治的辉煌。那么,阿旺西尼在戏剧中使用的寓意修辞手法、对比技术以及豪华的舞台形式是如何服务其"教权至上"观念的?

1. 寓意剧

研究耶稣会戏剧,"寓意"或"寓意剧"(Allegorie)这一概念是

无法回避的。寓意是 17 世纪耶稣会戏剧中比较常见的一种修辞手法。寓意剧的前身是中世纪的道德剧(Moralitat)。[1] 在道德剧中,神意、正义及恩宠等基督教概念通常会以拟人化的形象出现在戏剧中,与邪恶力量进行对抗。14 世纪以后,寓意的修辞手法得到了广泛的传播和应用,人们试图通过寓意的修辞手法形象地把握人类与上帝、此岸与彼岸、世俗和神圣之间的关系。16 世纪文艺复兴运动以来,意大利的人文主义学者重新挖掘古典神话素材,将神话形象和寓意形象搬上舞台。人文主义者策尔蒂斯(Conrad Celtis)在其 1501 年创作的戏剧《戴安娜》(*Ludus Dianae*)中将戴安娜和宁芙女神进行寓意化的处理,寓意的修辞手法由此传播到了德语地区。

在耶稣会戏剧中,与基督教相关的思想观念,无不是以寓意形象或寓意剧为基础与此岸世界产生联系的。耶稣会戏剧中的寓意通常分为两种。第一种是在序幕和幕间剧中出现的寓意形象,这些寓意形象将抽象的概念拟人化,将人物和基督教概念,例如神意、神爱、神的惩罚及神的正义等结合起来,在超验的层面思考并解释世俗历史政治事件。第二种是借助《圣经》或神话故事,通过寓意形象对人世间舞台上发生的历史政治事件展开评论和解释,为戏剧的意义层面赢得超验之维。[2] 耶稣会偏爱寓意的修辞手法原因有二:其一,耶稣会戏剧是用拉丁语写成的,这妨碍了耶稣会戏剧在民众中的传播。寓意的修辞手法不仅为不懂拉丁语的观众解释了戏剧的内容主旨,而且用形象化的方式吸引了更多普通观众的视线,能够更好地实现耶稣会戏剧布道和政治宣传的功能;其二,寓意是描绘和展示人类灵魂状态的工具。也就是说,寓意的修

[1]　Johannes Müller: *Das Jesuitendrama in den Ländern deutscher Zunge vom Anfang (1555) bis zum Hochbarock (1665)*. 2 Bde. Augsburg 1930, hier Bd. 1, S. 23.

[2]　Elida Maria Szarota: *Das Jesuitendrama im deutschen Sprachgebiet. Eine Periochen-Edition*. München 1979, S. 32.

辞手法能够用形象化的方式为观众解释戏剧中的主人公、他的同伴、地狱魂灵以及各种善、恶力量的灵魂状况。① 正如研究者穆勒所言,"耶稣会戏剧主要展示主人公的情绪和灵魂状况。所有的外部情节均为反映心灵内部的情绪与灵魂服务"。② 通过寓意形象或寓意剧的形式,耶稣会戏剧能让观众建立对善与恶、美德与罪行、天堂与地狱等和基督教有关的概念的认识,加强戏剧与观众之间的联系,让观众能够直接感受到舞台中的寓意形象在对他说:这关乎你(tua res agitur)。概言之,寓意的修辞手法能够建立神圣力量与其寓意形象之间的根本联系,能够在寓意中使神圣力量具体化。因此,对寓意形象和寓意剧的分析是把握耶稣会戏剧思想和戏剧形式的重要途径之一。

在耶稣会戏剧作品中,耶稣会士常会使用一些寓意形象来提醒读者和观众注意整部戏剧的主旨和内涵。比如在《爱慕虚荣的人》(Cenodoxus)中,比德曼用"自爱"(Philautia)、"伪善"(Hypocrisis)、"虚荣者的守护神"(Cenodoxophylax)和"良心"(Conscientia)等寓意形象,考验巴黎博士的生死抉择。在戏剧终场我们看到,即使正义力量做出了很多努力,但是"自爱"和"伪善"两个寓意人物仍然牢牢操控着博士的灵魂,引诱博士成为高傲的人。又如在阿旺西尼的帝王剧《凯撒的元老院》序幕中,阿旺西尼向观众展示了皇帝狄奥多西的守护神和僭主尤金纽斯的守护神之间的斗争,即"虔诚""正义"与"恐惧""野心"之间的斗争。又如在阿旺西尼的《拜突里亚的解放》(Bethulia liberate)和《索萨·诺夫格》(Sosa naufragus)中,一些常见的概念如"恐惧""忧

① Elida Maria Szarota: *Das Jesuitendrama im deutschen Sprachgebiet. Eine Periochen-Edition*. München 1979, S. 32.

② Johannes Müller: *Das Jesuitendrama in den Ländern deutscher Zunge vom Anfang (1555) bis zum Hochbarock (1665)*. 2 Bde. Augsburg 1930, hier Bd. 1, S. 57.

伤""希望""喜悦""贪婪""野心"及"凯旋"等也常常由演员装扮登场,以此来强化作品的寓意性。除此之外,还有一些宗教概念,例如"恩典""神爱""神义""神的惩罚""永恒""时间""虚空""尘世之爱""死神"及"病魔"等①,诸如此类的寓意形象在耶稣会戏剧中反复出现。

在《虔诚的胜利》中出现的众多的寓意形象中,"神意"的寓意形象尤为值得重视,它出现在《虔诚的胜利》的序幕即开场部分:

> 神意宣虔诚登上统治的宝座。不虔反抗。但是,在智慧与精干的帮助下,虔诚战胜了不虔。不虔恼羞成怒,终因怒火疲惫地倒在地上。

寓意形象"虔诚"代表了君士坦丁,"不虔"代表了马克森提乌斯。序幕中,"虔诚""智慧"和"精干"作为一方,与"不虔""愤怒"和"野心"所代表的另一方争论究竟谁会获得罗马的统治权。最终,"神意"结束了这场虚妄、偏颇之辩论,预言"虔诚"的君士坦丁大帝最终将获得罗马的统治权。"神意"在序幕中扮演着至高无上的角色,成为决定世俗历史政治事件发展的关键性因素。阿旺西尼在这里使用的是中世纪宗教剧的创作形式,把中世纪宗教剧的架构作为他戏剧叙事的根基。具体来说,阿旺西尼以"神意""虔诚"和"不虔"等寓意角色作为戏剧的基本框架,用"神意"统摄整部戏剧。在神意的统治下,主人公君士坦丁作为人世间最高的统治者,他所有的政治行动均以顺从神的旨意为旨归。因为在耶稣会士看来,人在人世间经历的所有事件,都是出于神的召唤,都是为了彰显末

① 除此之外,还有神意(Providentia)、恩典(Gratia)、神爱(Amor Divinus)、神义(Justitia Divina)、神的惩罚(Nemesis Divina)、永恒(Aeternitas)、时间(Tempus)、虚空(Vanitas)、尘世之爱(Amor Mundi)及病魔(Mors und Morbus)等。

世圆满的印记,都是神统辖人世间的证明。[1] 在神意的安排下,统治者才可以做想做之事。无论是善人还是恶人,他们都不是独立自存不受控制的,他们都必须遵从神意,等待神对他的试炼:"一切发生的都受神的影响,无论是历史,还是人类生活。"[2]阿旺西尼在戏剧中设置"神意"的寓意形象意在表明,神意是人世间的主导者,人世间发生的所有事件均由神意来决定。君士坦丁因顺从神意,才获得了此世的凯旋。君士坦丁大帝的虔诚统治彰显了神对帝国历史的绝对主宰,是罗马公教理想的政治统治模式,因此才会蒙神眷顾获得最后的胜利。

除了序幕和第五幕外,《虔诚的胜利》每幕都以寓意剧结束。在寓意剧中,寓意形象在合唱中向观众解释和总结上一幕的剧情,不影响正剧剧情的发展。《虔诚的胜利》第一幕第一场以寓意剧结束。这场寓意剧的主要角色有"胜利女神""虔诚""不虔""智慧"及"精干"。在这场寓意剧中,"虔诚"和"不虔"都尝试抓住"胜利女神",二者竞相追逐她。最终,在"智慧"和"精干"的帮助下,"不虔"被枷锁锁住,"虔诚"得以继续追赶"胜利女神"。通过舞台提示我们可以得知,在这场小型的寓意剧中,"胜利女神"化身为活灵活现的小精灵。[3] 她时而挣脱"不虔"的束缚消失得无影无踪,时而横空出世用棕榈枝诱惑着"不虔",嘲笑他将无法获得统治。[4] 这场寓意剧形象地展示了"虔诚"的君士坦丁和"不虔"的马克森提乌斯均想要获得胜利的愿望,而且用形象的方式告诉观众,"胜利女神"只服从"神意",最

[1] Peter Paul Lenhard: *Religiöse Weltanschauung und Didaktik im Jesuitendrama. Interpretationen zu den Schauspielen Jakob Bidermanns.* Frankfurt a. M. 1976, S. 101 – 107.

[2] Richard Alewyn: *Das große Welttheater. Die Epoche der höfischen Feste in Dokument und Deutung.* Hamburg 1959, S. 88.

[3] Avancini, 2002,第 61 页,第 831 行。

[4] 同上,第 61 页,第 855 – 857 行。

终只会眷顾"虔诚"。^① 于是,在第四幕结尾的寓意剧中我们看到,"虔诚"召唤"智慧"和"精干"战胜了"不虔"。阿旺西尼用寓意剧的形式告诫观众:只有拥有"虔诚""智慧"及"精干"美德的统治者,才能在政治斡旋中获得最终的胜利;只有接受教权高于君权的统治,才是理想的统治模式。这种寓意剧的形式不仅起到了寓教于乐的作用,而且还发挥了耶稣会戏剧在维护和强化基督教美德、宣传罗马公教政治观念方面的作用。

寓意的修辞手法取代插曲、芭蕾舞和音乐剧等戏剧形式,成为耶稣会士最常使用的修辞手法。^② 其原因在于,寓意的修辞手法不仅能够用形象化的方式影响观众的情绪,把观众带入隆重的节日氛围中,而且能够展现剧中角色的灵魂状况,展示角色在正与邪、善与恶、基督教信仰与异教信仰之间做出的抉择,以此宣传正确的信仰。正如研究者赛德勒所述:"寓意人物、神、天使、圣人,他们不仅是形式元素,而且是超验世界必要的代表者,如果没有这些人物角色,戏剧情节就没办法展示罗马公教的世界观。"^③耶稣会士以生动的寓意形象和寓意剧为观众提供箴规:只有那些拥有正确的信仰、基督教美德以及捍卫罗马公教政治观念的统治者,才能在灵魂争夺、乃至此世的政治斡旋中,夺得最后的胜利。

2. 对比技术

耶稣会士在戏剧创作中经常运用对比技术,展现两个角色、两个教派、两种原则或两种政治观念之间的对立,尤其是耶稣会戏剧

① Avancini, 2002,第 61 页,第 835 行。

② Johannes Müller: *Das Jesuitendrama in den Ländern deutscher Zunge vom Anfang (1555) bis zum Hochbarock (1665).* 2 Bde. Augsburg 1930, hier Bd. 1, S. 45.

③ Jakob Zeidler: Über Jesuiten und Ordensleute als Theaterdichter und P. Ferdinand Rosner insbesondere. In: *Verein für Landeskunde v. II. Ö.*. Wien 1893, S. 8.

发展的第二阶段,即欧洲三十年战争以后,对比技术的运用越发广泛。这一阶段的耶稣会戏剧,主要展现的是教派之间的斗争情况,情节几乎全都被设计成罗马公教与新教对立的故事框架,人物也自然被设置成罗马公教信徒与新教信徒两种对立的人物;罗马公教信仰通常被视为正确信仰,新教徒或异教徒的信仰通常被视为误入歧途的异端邪说;罗马公教信徒通常虔诚伟大,新教徒或异教徒通常愚妄渺小。比如,耶稣会士考西努斯(Nikolaus Caussin)在《圣剧》(*Tragoediae Sacrae*)中就将罗马公教信徒和胡格诺派信徒进行了对比。除此之外,罗马公教和阿里安教派也是耶稣会士经常使用的一组对立形象。考西努斯就曾在其戏剧《赫梅尼吉尔杜斯》(*Hermenigildus*)中将罗马公教信徒赫梅尼吉尔杜斯和阿里安教信徒进行了对比。除了教派之间的对立,这一阶段的耶稣会戏剧还经常展示神圣统治与世俗统治之间的对立:顺从教权至上的统治被视为神圣和理想的统治,忤逆教权至上的统治则被视为世俗和僭主的统治;顺从教权至上的统治者将获得救赎,其政治命运终将幸福永恒,忤逆教权至上的统治者将受到惩罚,其政治命运通常是苦难和短暂的。把尘世间描绘成"神圣、永恒、幸福"与"世俗、短暂、苦难"的二元对立世界,是这一阶段耶稣会士在戏剧中采用的基本结构模式,即对比技术。

如前文所述,阿旺西尼在《虔诚的胜利》的人物设置和人物塑造上主要运用了对比技术,塑造了君士坦丁的"虔诚"和马克森提乌斯的"不虔"的对立形象。我们知道,戏剧情节的一大核心是矛盾冲突。阿旺西尼在《虔诚的胜利》中按照戏剧情节的需要,运用"对比技术"来凸显人物之间的矛盾。这种对比技术一方面通过人物形象的塑造来实现,另一方面还可以通过情节顺序的调配来实现,比如阿旺西尼基于历史素材,对戏剧场次的顺序进行了调配,以此凸显了人物之间的区别。在情节设置上,阿旺西尼在剧中将君士坦丁和马克森提乌斯的场次进行平行对比,通常,君士坦丁出

场后,马克森提乌斯接着出场。在第一幕的场次安排上,阿旺西尼
有意识地将君士坦丁与马克森提乌斯进行了对比。比如第一幕第
一、第三、第七场中的主要角色是君士坦丁大帝,第一幕第二、第
四、第六场中的主要角色是马克森提乌斯。阿旺西尼在第一幕第
一场和第二场中描绘两位统治者的梦境时,首次运用了对比技术:
君士坦丁的梦中,圣彼得和保罗相继现身;与此对应,马克森提乌
斯的梦中,魔鬼和法老的阴魂也相继显现。与君士坦丁因敬神而
蒙神垂顾不同,马克森提乌斯因逆神而被神遗弃,因此无法得享安
宁。阿旺西尼第二次运用对比技术是在第三幕的第二、第三场。
这两场刻画了马克森提乌斯父子与君士坦丁父子两种相反的形
象。在君士坦丁父子的场次中,阿旺西尼展示了君士坦丁父子作
为基督教信仰者相互协作和相互信任的父子关系,塑造了君士坦
丁父子豁达大度、临危不乱及聪明睿智的形象。相反,在马克森提
乌斯父子的场次中,阿旺西尼展示了马克森提乌斯父子相互纷争
和相互猜忌的父子关系,刻画了马克森提乌斯父子止息搅扰、阴险
狡诈、贪得无厌和易受情绪控制的形象。除了在正剧中对情节进
行调配外,阿旺西尼还在每一场的寓意剧中设置对立的寓意角色,
分别象征君士坦丁和马克森提乌斯,以此彰显二者本质上的不同。
在第二场寓意剧中,阿旺西尼使用了"鹰"和"龙"来象征两位统治
者。在第三场寓意剧中,"鹰"和"龙"的寓意形象再次出现。最终,
象征着马克森提乌斯的"龙"被象征着哈布斯堡家族统治者的"鹰"
打败,"龙"覆向大地,昭示着马克森提乌斯的失败。

　　由此可见,阿旺西尼在戏剧创作中经常运用对比技术。这种
对比技术首先运用在人物形象的塑造上。一方面,阿旺西尼会在
剧中塑造有罪的人,痛斥其罪行和恶行。通过塑造这位有罪的人,
阿旺西尼试图告诫读者,谁如果不信仰罗马公教,不认清自己的罪
孽,谁就会受到最严厉的惩罚,而这种惩罚通常是死亡;另一方面,
阿旺西尼会塑造一位正面角色,这位正面角色通常会为罗马公教

信仰殉身,他对罗马公教信仰的坚持会让他的追随者更加坚定其信仰,会让他的敌人不战而退。这种对比模式通常会以相同的结尾结束:在历经试炼和敌对之后,拥有罗马公教信仰和正统美德的君主会获得最终的胜利。为了比较两种角色的不同,阿旺西尼还会运用很多技巧,例如在剧中穿插一些巫师和天使的情节等。天使、天堂,巫师、地狱,分别指代善与恶、罗马公教和异教以及神圣与世俗,天使与巫师、天堂与地狱亦构成善与恶、神圣与世俗的两面。善与恶的对抗,也展现了敬畏上帝的皇帝与邪恶、狂妄的僭主之间的对立关系,以及世俗统治者在神圣与世俗之间的抉择。

　　阿旺西尼在另外几部帝王剧中也运用了对比技术,塑造了两种截然相反的统治者形象。例如《凯撒的元老院》中的狄奥多西(Theodosius)和尤金尼厄斯(Eugenius)以及《萨克森对话》中的查理大帝和维蒂金杜斯(Vitigindus)等。狄奥多西和查理大帝是信仰基督教、拥护教权至上的统治者,尤金尼厄斯和维蒂金杜斯是异教徒、反对教权至上的僭主。[①] 这两组都是阿旺西尼"对比技术"运用下展现的二元对立形象,承载了作家"教权至上"观念的表达,限于篇幅,本书不作列举分析。

　　综上所述,耶稣会士阿旺西尼运用对比技术,在剧中展示了两种统治者形象,即拥护罗马公教信仰、顺从教权至上以及拥有诸多美德的君主与拥有异教信仰、忤逆教权至上以及拥有诸多恶德的僭主。戏剧中的第二类统治者通常是耶稣会士现实生活中在教派斗争问题上的敌人,例如加尔文教信徒、路德教信徒和奥斯曼帝国统治者等。耶稣会士的对比技术不仅体现在人物的设置上,还体现在情节安排上。戏剧通常包含两条情节线,一条情节展示世俗的、此岸的和易逝的世界,另一条情节展示神圣的、彼岸的和永恒

① Angela Kabiersch: *Nicolaus Avancini S. J. und das Wiener Jesuitentheater 1640—1685*. Wien 1972, S. 111.

的世界。这种严格的对比结构、二元对立或二分法"不仅是外部形式,而且反映了罗马公教的世界观"。① 总之,在神圣与世俗、罗马公教信仰和异教信仰这个二元对立的思想观念中,耶稣会戏剧并非陷入二律背反之中,而是弘扬罗马公教信仰和政治统治模式,这正是耶稣会戏剧的价值取向。从耶稣会士的对比技术可以看出,耶稣会士阿旺西尼将耶稣会戏剧作为慕道手段,在戏剧中以传达修会的价值系统为创作宗旨,其戏剧能够让观众学会在罗马公教的基本价值范畴内进行思考,起到巩固罗马公教信仰、宣传罗马公教政治统治模式的作用。

3. 豪华舞台形式

　　阿旺西尼《戏剧集》第一卷前言表明,《虔诚的胜利》是为了上演而作,而非为了出版。② 那么,《虔诚的胜利》舞台效果究竟是什么样子? "神意"如何登场? 术士迪马斯如何扰乱君士坦丁大帝的军心? 寓意形象和地狱鬼魂以什么方式出场? 豪华的舞台表现形式是如何服务于其君权观念的表达的? 这些都是我们想一探究竟的问题。遗憾的是,我们无从得知当时表演的详细情况。但我们仍可以凭借阿旺西尼留存于世的几幅铜版画及其他一些关于耶稣会戏剧舞台的资料,对当时的情况做大致的了解。

　　首先来看铜版画。③ 阿旺西尼文本中有九幅铜版画,这九幅铜版画刻录了舞台装饰和表演过程,从中可以比较清楚地了解当时舞台布景、舞台设备及角色活动等情况。第一幅铜版画记录了

① J. Zeidler: Über Jesuiten und Ordensleute als Theaterdichter und P. Ferdinand Rosner insbesondere. In: *Verein für Landeskunde v. II. Ö.*, Wien 1893, S. 8.

② Nikolaus Scheid: Das lateinische Jesuitendrama im deutschen Sprachgebiet. In Günther Müller (Hrsg.). *Literaturwissenschaftliches Jahrbuch der Görres-Gesellschaft*. Berlin 1930, S. 1-96.

③ Willi Flemming: *Avaninus und Torelli*. In: *Maske und Kothurn* 10 (1964), S. 376-384, hier S. 379.

第一幕第六场马克森提乌斯和术士迪马斯在魔法树林中的场景。从中我们可以看出，皇帝头戴皇冠、身着大衣、手持权杖位居舞台中央，术士迪马斯手持魔杖位于洞穴右部。天空的左上方是飞舞着的天使，右上方是电闪雷鸣、四把利剑及六条相互缠绕的蛇。研究表明，这幅铜版画与托雷里（Giacomo Torelli）[①]1650 年在巴黎上演的《安朵梅德》（Andromede）中序幕的铜版画极为相似。画中的左右两侧均有九棵树，树林深处是一个狭窄的洞穴，空中左侧有一个天使。由此可见，阿旺西尼将大树搬上了舞台。不仅如此，阿旺西尼还使用了当时最先进的机械装置，让扮演天使的演员能够在舞台上空飞舞。再来看《虔诚的胜利》第四幕第九场的一幅铜版画。在这一布景中，我们可以看到克里司普斯从海上进攻罗马城的壮观场面：布景的中央是移动的战船，布景的一侧是塔楼。阿旺西尼为了重现战争的场景，使用了换景装置，观众们看到了移动的战船和塔楼。在布景方面，阿旺西尼借鉴了意大利的布景技术，即边幕体系（Kulisse）[②]。还有一幅铜版画记录了第四幕合唱的场景，这一场的舞台设计借鉴了托雷里《贝勒罗丰特》（Bellerofonte）第一幕第一场至第三场的手法。在《贝勒罗丰特》中，托雷里在舞台的左边使用了七座城墙布景，右侧使用了八个布景，其中七个是桅杆布景，一个是昏暗的塔楼布景。与托雷里不同，阿旺西尼在舞台的左边使用了七个城墙布景，右边最前面的布景换成了岩石。[③]

[①]　托雷里（1608—1678 年），在舞台装饰和机械效果方面在欧洲首屈一指。参见 Willi Flemming: *Avaninus und Torelli*. In: *Maske und Kothurn* 10（1964），S. 376-384，hier S. 377。关于托雷里的介绍，另见王建：《德国近代戏剧的兴起》，北京：北京大学出版社，2015 年，第 85-86 页。

[②]　关于边幕体系，详见王建：《德国近代戏剧的兴起》，北京：北京大学出版社，2015 年，第 83-85 页。

[③]　Willi Flemming: *Avancinus und Torelli*. In: *Maske und Kothurn* 10（1964），S. 376-384，hier S. 381.

在舞台设计上,阿旺西尼得到了利奥波德一世的支持。据记载,利奥波德一世是一位具有音乐天赋的统治者,他非常重视戏剧演出:

> 他广博的知识全得益于他们的教诲,他精通神学、法学、形而上学和探索性的各门知识,被誉为那个时代最博学的君王⋯⋯他在画作鉴赏方面有着极高的造诣,音乐演奏和作曲才能都很突出,尽管财力匮乏,但也能算得上是十分慷慨的艺术和科学赞助人。①

利奥波德不仅重视戏剧演出,也很重视歌剧表演。在他迎娶了意大利公主后,歌剧成为哈布斯堡宫廷艺术生活的主要组成部分。在利奥波德慷慨的资助下,维也纳的戏剧舞台可以与意大利歌剧舞台相媲美。当时的维也纳主要有两个舞台可供使用:一个是 1620 年在宫廷中建造的旧舞台,另一个是 1652 年由皇帝费迪南德三世在维也纳大学建造的、拥有现代化机械设施的新舞台。1658 年,为了配合皇帝的加冕,宫廷旧舞台需要继续改造。1659 年,舞台改造完毕。据记载,当时舞台的总设计师是欧洲著名的舞台设计师布纳契尼(G. Burnaccini)②。所以维也纳的宫廷舞台拥有了当时最先进的机械设备和瞬间换景装置系统。

在利奥波德一世的鼎力支持下,阿旺西尼开启了维也纳耶稣会戏剧的鼎盛时期,这种鼎盛景况一直持续到 1680 年。③ 在他设计的戏剧舞台上,人们可以看到丰富的舞台布景。不仅如此,阿旺

① 卫克安:《哈布斯堡王朝》,李丹莉/韩微译,北京:中信出版社,2017 年,第 232 页。

② Willi Flemming: *Avaninus und Torelli*, In: *Maske und Kothurn* 10 (1964). Weimar 1964, S. 377.

③ Heinz Kindermann: *Theatergeschichte Europas*. III. Salzburg 1967, S. 484 – 525.

西尼使用当时最先进的机械设备,让鬼影、魔鬼和天使在舞台上飞舞。另外,阿旺西尼还在幕间剧中融合了芭蕾舞蹈的表演形式。①"意大利舞台设计的不断创新,使得舞台的幻觉效果有了明显的提高。天堂、人间、地狱,无所不至,风雨雷电、日月星辰、城市宫殿、乡村田野呼之即来……一切事物都鲜活无比,活灵活现。"②阿旺西尼将耶稣会戏剧的整体艺术特征发挥到了极致:"如果说比德曼从戏剧的原初体验中进行创作,巴尔德(Jacob Balde)抓住了人的灵魂,那么这位维也纳教授——阿旺西尼从他的戏剧舞台中寻求灵感进行创作。"③德国研究者弗雷明这样评价阿旺西尼:

> 这个热衷创作、热爱舞台的人,他算不上天赋异禀,称不上伟大的作家,也不算是高深莫测的戏剧家,但是他对戏剧舞台有着超乎常人的感受力和理解力,他从戏剧素材出发,无论是《圣经》还是传奇,寓意剧还是传说,或者是他最喜欢的异教徒和基督教时代的历史事件,他都能从中挖掘舞台表演中的所有可能性,将每个场景充分地展示出来。④

阿旺西尼的戏剧舞台形式受到了耶稣会士由来已久的戏剧创作理念的影响。耶稣会士十分注重调动观众的多种感官和情绪,通过激发观众的感官和情绪,促使观众获得灵性上的成长。有关理论可回溯到耶稣会的奠基人罗耀拉的《精神操练》。在《精神操练》中,罗耀拉强调省察良心、祈祷和默想的方法,以及运用什么方

① Willi Flemming: *Avaninus und Torelli.* In: *Maske und Kothurn* 10(1964),S. 376-384, hier S. 378.
② 王建:《德国近代戏剧的兴起》,北京:北京大学出版社,2015年,第85页。
③ Willi Flemming: *Geschichte des Jesuitentheaters in den Landen deutscher Zunge.* Berlin 1923, S. 11.
④ 同上。

法进行默想和参悟能够做出正确的决策。① 罗耀拉在《精神操练》中强调,"动用所有感官"是避静(Exerzitien)的核心②:

> 用充满想象力的眼睛观看炙热的焰火,并让灵魂保持生生不息。用耳朵聆听喟然而叹、鬼哭狼嚎、大喊大叫……用嗅觉闻烟雾、硫磺……和地狱的腐臭。用味觉体味苦难、眼泪、悲伤和良心的腐蚀。用触觉感受炙火如何触摸并燃烧灵魂。③

在观看耶稣降生成人和主之诞生的过程中,人们应"闻其味、尝其味,体验神性、灵性和美德无尽的温柔和甜蜜"④。通过调动各种感官和情绪,人们能够建立对神的造物的认识。耶稣会士朗(Franziskus Lang)在其《论舞台表演》(*Dissertatio de Actione Scenica*)中进一步论述人类通过感官体验认识神的造物的观点,并将这一观点运用在戏剧理论中。在《论舞台表演》中,耶稣会士朗强调舞台艺术和观众情绪之间的联系,指出感官是开启灵性的大门:

> 舞台剧艺术对观众产生的情绪不仅有悲伤的,而且还有

① 彼得·克劳斯·哈特曼:《耶稣会简史》,谷裕译,北京:宗教文化出版社,2003 年,第 19 页。

② Hugo Rahner: Die *"Anwendung der Sinne" in der Betrachtungsmethode des hl. Ignatius von Loyola*. In: *Zeitschrift für katholische Theologie* 79 (1957), S. 434-456.

③ Die Übersetzungen der Exercitia Spiritualia werden im folgenden zitiert nach Ignatius von Loyola: *Geistliche Übungen und erläuternde Texte*. Übersetzt und erklärt von Peter Knauer. 2 Aufl. Graz 1983. Das Stellennachweis erfolgt nach der üblichen Abkürzung EB und der entsprechenden Nummer, hier: EB 66-70.

④ Ignatius von Loyola: *Geistliche Übungen und erläuternde Texte*. Übersetzt und erklärt von Peter Knauer. 2 Aufl. Graz 1983, S. 124.

任何一种能在观众身上产生的情绪，舞台上说话的人物对情绪的描述越强烈，舞台剧艺术的影响力就会越强烈，越生动，越吸引人。感官亦即灵性的大门，通过这扇门，事物的现象进入诸多情绪的房间。①

朗的《论舞台表演》出版于 1727 年，此时阿旺西尼已逝世 41年。虽然这部作品在阿旺西尼逝世后才出版，但是书中的戏剧理论早已在耶稣会戏剧的盛期广为传播，这种"感官开启灵性"的创作理念在阿旺西尼帝王剧的创作期间得到了充分的实践和应用。② 正如 1666 年阿旺西尼在其修辞学著作《修辞学要旨》(*Nucleus rhetoricus*)中提到的那样：戏剧创作应以舞台和演出为旨归，而不是以阅读为主。③ 也就是说，剧作家应该创作适合演出的戏剧，而不是案头剧或听觉剧。与新教的教学剧不同，耶稣会士注

① Franziskus Lang: *Dissertatio de Actione Scenica*, *cum figuris eandem explicantibus*, *et observationibus quibusdam de arte comica*. München 1727. Übers. und hrsg. v. Alexander Rudin. Bern 1975, S. 51: "Quae ratio non solum pro affectu tristitae, sed pro omni Actione cujuscunque generis pugnat, ut tanto fortio sequatur affectus in spectatoribus, quo fortior, vivacior, atque adeo potentior Actio emicurit in persona peorante in theatro. Sensus enim porta sunt animi, per quam dum in cubile affectuum intrant rerum species, illi excitati prodeunt ad nutum Choragi. "德语原文是："Dies gilt nicht nur für den Affekt der Trauer, sondern für jede Darstellung, welcher Art auch immer, so daß ein um so stärkerer Affekt sich bei den Zuschauern einstellt. Je starker, lebhafter und eben packender die Schauspielkunst in der auf dem Theater redened Person wirksam wird. Die Sinne sind nämlich das Tor der Seele, durch das jetzt noch die Erscheinungen der Dinge ins Gemach der Affekte eintreten. "德语翻译引自 Sandra Krump: Sinnenhafte Seelenführung. Das Theater der Jesuiten im Spanungsfeld von Rhetorik, Pädagogik und ignatianischer Spiritualität. In: *Künste und Natur II. Wolfenbütteler Barockforschung Bd. 35.* Wiesbaden 2000, S. 937-950, hier S. 940。

② Angela Kabiersch: *Nicolaus Avancini S. J. und das Wiener Jesuitentheater 1640—1685.* Wien 1972, S. 393.

③ Nicolaus Avancini: *Pietas victrix. Der Sieg der Pietas.* Tübingen 2002, S. 15.

重调动人的各种感官和情绪,在戏剧表演中使用各种手法以实现
这一目的。所有戏剧中的语言和非语言的手段,都是为了通过调
动观众的感官和情绪,对观众形成影响,向观众更好地宣传罗马公
教信仰。然而,文本是不足以实现此目的的。阿旺西尼在 1675 年
出版的戏剧前言中这样说道:"在舞台上上演的,才是栩栩如生的
和活灵活现的,人们在文本中读到的,只是骨骼和一具尸体。"[1]为
此,阿旺西尼采用当时各种多媒体技术,不断扩展各种舞台展示手
法,来调动观众的感官和情绪。现代大众传媒艺术使用各种手段
调动多种感官的做法,事实上早为耶稣会士所运用,耶稣会戏剧因
此也被称为"现代大众传媒的先驱"。[2]

综上所述,阿旺西尼戏剧结构上的寓意剧形式,寄托了作家关
于罗马公教政治理想中的"教权至上"观念;戏剧手法形式上的"二
元对立"对比技术的运用,强调了"教权至上"的君权观念对世俗君
主实行统治的重要性;豪华的舞台形式设计,凸显了剧作家唯有
"教权至上"才能缔造尘世辉煌的观念。凡此种种,都是阿旺西尼
展示哈布斯堡家族统治的辉煌,是宣扬"教权至上"观念的媒介。
耶稣会士阿旺西尼试图以此告诫统治者,唯有顺从"教权至上",才
能在此世获得如君士坦丁大帝一样的凯旋。

[1] Nicolaus Avancini: *Pietas victrix. Der Sieg der Pietas*. Tübingen 2002,S. 15.

[2] Elida Maria Szarota: *Das Jesuitendrama als Vorläufer der modernen Massenme-
dien*, in: *Daphnis* 4 (1975),S. 129-143.

第二章 格吕菲乌斯的《查理·斯图亚特》

一、格吕菲乌斯生平及背景

格吕菲乌斯 1616 年 10 月 2 日生于西里西亚格沃古夫（Glogau），来自一个宗教氛围浓厚且具有较高学养的市民家庭。其父家族中的大多数成员是学者、神职人员或出版商出身，他们共同使用拉丁语的姓氏格莱富（Greif）。[①] 其母亲出身于军官家庭。[②] 格吕菲乌斯的父亲是路德教信徒，学过神学，担任过大学讲师和家庭教师，也曾担任过牧师。[③] 在格吕菲乌斯出生两年后，欧洲三十年战争爆发，而三十年战争的主要战场就在格吕菲乌斯出生的西里西亚地区。战争期间，不同教派和不同政治势力在西里西亚争夺领土管辖权，导致西里西亚成为最受创伤的地区之一。格吕菲乌斯也是三十年战争的受害者之一，其父死于普法尔茨公爵腓特烈五世（Friedrich V，1596—

① Marian Szyrocki：*Der junge Gryphius*. Berlin 1959，S. 27.

② 同上。

③ Willi Fleming：*Andreas Gryphius. Eine Monographie*. Stuttgart 1965，S. 16；Marian Szyrocki：*Der junge Gryphius*. Berlin 1959，S. 5.

1632 年)白山战役败北后。① 不仅如此,格吕菲乌斯少年时期的求学经历也因战争而变得十分波折。他曾在多地求学,辗转于格沃古夫、德利比茨(Driebitz)、格尔利茨(Goerlitz)和弗劳施塔特(Fraustadt)等地,饱受颠沛流离之苦。② 可以说,格吕菲乌斯是在不同教派和不同政治势力相互较量的背景下成长起来的。

　　格吕菲乌斯所在的西里西亚,不仅是新教与罗马公教两种教派势力博弈的舞台,而且是新教世俗统治者和罗马公教统治者两种政治势力争夺领土主权的焦点。新教世俗统治者以霍亨索伦家族的勃兰登堡统治者为代表,大多信仰新教中的加尔文教;罗马公教统治者以哈布斯堡家族统治者为代表,大多信仰罗马公教。历史上,西里西亚公国曾是波西米亚王国的领地。1348 年至 1355 年期间,西里西亚公国属于信仰新教的皮亚斯特家族的管辖范围。1526 年,费迪南德一世成为波西米亚王,自此以后,西里西亚接受罗马公教哈布斯堡家族费迪南德一世的领导。虽然西里西亚的统治者易主为信仰罗马公教的哈布斯堡家族,但是该地区的统治者和臣民大多仍信仰新教中的路德

① 　1621 年,"冬王"腓特烈五世在白山战役失败后逃到格沃古夫避难,其扈从盗取了格沃古夫教堂内所有珍宝后,与腓特烈五世一同逃往北方。这个教堂正是格吕菲乌斯父亲工作的地方。腓特烈五世的掠夺事件对格吕菲乌斯的父亲造成了不小的影响,其父在得知此事后于次日离世。Robert Berndt: *Geschichte der Stadt Groß-Glogau während der ersten Hälfte des XVII. Jahrhunderts*. Groß-Glogau 1879, S. 70ff.

② 　格吕菲乌斯五岁时在格沃古夫读小学。1625 年,哈布斯堡家族派鲁道夫(Rudolf Graf von Oppersdorf)接管格沃古夫。鲁道夫在当地实施了一系列反宗教改革政策,例如勒令关闭所有新教学校。1628 年,格吕菲乌斯离开格沃古夫,随继父前往宗教相对宽容的德利比茨。1631 年,格吕菲乌斯离开德利比茨,跟随哥哥保罗前往格尔利茨。然而,1631 年 9 月 17 日,布赖滕费尔德战役在格尔利茨爆发。1632 年,格吕菲乌斯离开格尔利茨前往弗劳施塔特,在由继父管理的人文中学读书。1634 年,格吕菲乌斯离开弗劳施塔特,前往但泽继续求学。参见 Marian Szyrocki: *Der junge Gryphius*. Berlin 1959, S. 24-25.

教。虽说当时的西里西亚并不是一个统一的邦国,但是在领地范围内,新教世俗君主拥有属于自己的领地,并实施独立的统治。这些新教世俗统治者通过买卖或签订继承协议的方式,让勃兰登堡家族统治者获得在西里西亚更多的领地管辖权,其原因在于,勃兰登堡家族统治者信仰新教,更能代表新教世俗统治者的利益。霍亨索伦家族的法兰克支系与勃兰登堡家族统治者通过签订继承协议的方式,共同削弱哈布斯堡家族在西里西亚地区的影响力。[①] 截至 1537 年底,勃兰登堡家族统治者获得了西里西亚的多个领地,例如克罗森(Crossen)、比托姆(Beuthen)和亚格斯多夫(Jägerdorf)等。[②]

三十年战争初期,哈布斯堡家族统治者和霍亨索伦家族统治者在西里西亚的领土争夺斗争仍在上演,格吕菲乌斯亲历了勃兰登堡选帝侯乔治·威廉(Georg Wilhelm,1595—1640 年)与哈布斯堡费迪南德三世在西里西亚的领土争夺斗争。三十年战争初期,勃兰登堡的亚格斯多夫伯爵(Markgrafen von Jägerndorf)获得了对下西里西亚地区的管辖权。[③] 然而从 1620 年腓特烈五世白山战役败北起,到 1635 年新教联盟的瓦解,勃兰登堡选帝侯在西里西亚地区的影响力逐渐减弱。白山战役后,费迪南德三世在西里西亚周边建立了皇家缩减委员会,禁止任何信仰路德教和加尔文教统治者拥有领地。1630 年起,瑞典国王古斯塔夫·阿尔道夫(Gustav Adolf)开启三十年战争的全新阶段,为新教世俗统治者赢取了更多的利益。在古斯塔夫的帮助下,勃兰登堡选帝侯威廉重新夺回下西里西亚地区,即曾属于亚格斯多夫伯爵的领地,然而 1635 年布拉格合约的签订意味着威廉不得不放弃这里的部分

① Colmar Grünhagen: *Geschichte Schlesiens. Bd. II: Bis zur Vereinigung mit Preußen (1527—1740).* Gotha 1886, S. 300.

② 同上。

③ 同上,第 301 页。

地区的管辖权。1648 年威斯特法利亚合约的签订,标志着哈布斯堡家族统治者在这场与勃兰登堡选帝侯在西里西亚的领土争夺中获得了胜利。[①] 此时,威廉的继任者弗里德里希·威廉(Friedrich Wilhelm,1640—1688 年)只拥有对西里西亚下劳西茨地区的克罗森(Crossen)、触黎绍(Züllichau)以及索墨菲(Sommerfeld)的管辖权。[②] 于是,弗里德里希·威廉向哈布斯堡的费迪南德三世提出交换条件,即用与勃兰登堡宫廷距离较远的亚格斯多夫与哈布斯堡皇帝治下的格沃古夫做交换。[③] 格吕菲乌斯在得知威廉与费迪南德三世的交换建议后,立即为其创作了史诗《橄榄园》(*Olivetum*)。在这部作品中,格吕菲乌斯不仅极力赞美威廉,赋予其"克罗森和亚格斯多夫的君主"(Crosnae & Carnoviae in Silesia Dux)的头衔,而且对威廉在三十年战争中对西里西亚的保护表示了由衷的感谢。[④] 事实上,格吕菲乌斯希望通过这部作品继续获得勃兰登堡选帝侯对西里西亚的支持。[⑤]

　　1648 年,三十年战争以《威斯特伐利亚合约》的签订告终。次年,英格兰国王查理一世被以克伦威尔为代表的独立派成员送上断头台,在皇宫前被当众斩首。国王查理被弑的消息很快传遍欧洲各宫廷,倾动整个欧洲朝野,各种政论、檄文和诗歌风起云涌。格吕菲乌斯密切关注此次弑君事件,创作了两版《查理·斯图亚特》。第一版创作于 1649 年 2 月,并于次年 3 月付梓。第二版完

① Colmar Grünhagen: *Geschichte Schlesiens. Bd. II: Bis zur Vereinigung mit Preußen (1527—1740)*. Gotha 1886, S. 305.

② 同上。

③ Georg Friedrich Preuß: *Das Erbe der schlesischen Piasten und der Große Kurfürst*. In: *Zeitschrift des Vereins für die Geschichte Schlesiens*. 48. 1914, S. 19.

④ Friedrich-Wilheim Wentzlaff-Eggebert: *Lateinische und deutsche Jugenddichtungen. Ergänzungsband mit einer Bibliographie der Gryphius-Drucke*. Stuttgart 1938, S. 84.

⑤ 同上。

成于 1663 年,并于同年出版。戏剧第二版中的献词对象"一位尊敬的将军"的真实身份引来了学界的猜测。德国研究者塞尔巴赫认为,这位将军是帝国炮兵将军弗兰格尔斯(Carl Gustav Wrangels)的继任者维滕贝尔格(Arvid Wittenberg)。[1] 另一位德国研究者哈伯塞策认为,《查理·斯图亚特》的献词对象与格吕菲乌斯的长篇史诗《橄榄园》的致谢对象同属一人,而《橄榄园》的致谢对象正是勃兰登堡选帝侯弗里德里希·威廉。无论如何,有一点可以肯定的是,格吕菲乌斯试图通过这部戏剧呼吁勃兰登堡选帝侯或帝国炮兵将军带领欧洲各邦国君主出征英国,用军事干预英国内战,恢复国王的神圣权利。

格吕菲乌斯的绝对君权观念与其宗教信仰、求学经历有着紧密的联系。在论述格吕菲乌斯求学经历前,有必要说明一下格吕菲乌斯的宗教信仰。如前所述,格吕菲乌斯的父亲是路德教信徒,曾担任过牧师。正是路德教信仰和路德的政治观念让格吕菲乌斯在君权问题上与耶稣会士、加尔文教信徒有所不同,促使他走上了支持绝对君权的道路。由此便可以解释为何 1651 年在格沃古夫加尔文教堂的落成典礼上,格吕菲乌斯发表了禁止在格沃古夫建立加尔文教教堂的演讲。[2] 对格吕菲乌斯来说,加尔文教信徒的政治观念,特别是他们所倡导的诛杀暴君观念,与路德倡导的绝对君权观念相悖,是阻碍新教世俗统治者发展绝对君权、建立和平统一的绝对君主制政体的绊脚石。

在但泽求学期间(1634—1636 年),格吕菲乌斯的政治观念主要受到新教路德教神学家波特萨克(Johann Botsack)和普法尔茨

[1] Ulrich Seelbach: *Andreas Gryphius' Sonett An einen höchstberühmten Feldherrn/ bey Überreichung des Carl Stuards*. In: *Wolfenbütteler Barocknachrichten* 15 (1988),S. 11–13.

[2] Kommentar. In: Andreas Gryphius. *Dramen*. Hrsg. v. Eberhard Mannack. Frankfurt a. M. 1991,S. 857.

伯爵肖恩博纳(Georg Schönborn)的影响。可以说,这一阶段的格吕菲乌斯是沐浴着绝对主义的氛围成长起来的,这一点从其与波特萨克、肖恩博纳的交往中可见一斑。波特萨克是但泽人文中学的校长,是当时最著名的路德教学者。波特萨克在但泽致力于发展"纯正路德教",反对墨兰顿主义和耶稣会主义思想在当地的传播。① 波特萨克反对加尔文教信徒的君权观念,其政治观念影响了格吕菲乌斯日后的创作。② 肖恩博纳是一位博学多才的法学家和政治学家,曾出版政治学专著《政治七书》(*Politicorum libri VII*)。③ 1636年起,格吕菲乌斯担任肖恩博纳儿子的家庭教师,肖恩博纳还赞助格吕菲乌斯前往荷兰莱顿大学深造。在担任家庭教师期间,格吕菲乌斯不仅充分利用了肖恩博纳的图书馆资源,而且从他那里对绝对君权观念和绝对君主制政体有了初步的认识。1636年,格吕菲乌斯在《诗坛新星》(Parnassus renovatus)中大加褒奖他的精神导师:"格吕菲乌斯将他的老师视为他的参谋,并封他为神。他俯瞰奥林匹斯的困境和人间的苦难,就连众神也需要得到他的建议。"④

　　在莱顿上大学期间(1638—1644年),格吕菲乌斯翻译了荷兰戏剧家冯德尔(Joost van de Vondel)的戏剧《兄弟们》(*De Gebroeders*)。在这部戏剧中,冯德尔取材《圣经·旧约·撒母耳记》,塑

① "纯正路德派"(Gnesiolutheraner)是路德教会发展初期(1580—1600年)的产物,主要抗击墨兰顿主义,其神学家代表是马蒂亚斯·法拉西乌斯(Matthias Flacius,1520—1575年),也称为"法拉西派"(Flacianer)。路德教会发展中期是1600年至1685年,这段时间路德神学归回经院哲学,反对耶稣会主义和墨兰顿主义。参见Julius August Wagenmann: Johann Botsack. In: *Allgemeine Deutsche Biographie* (*ADB*). Band 3. Duncker & Humblot. Leipzig 1876, S. 200 f。

② Marian Szyrocki: *Der junge Gryphius*. Berlin 1959, S. 25。

③ 同上,第111页。

④ Gryphius Andreas: Parnassus renovates. In: *Lateinische Kleinepik, Epigrammatik und Kausaldichtung*. Hrsg., übers. u. komm. V. Beate Czapla und Ralf Georg Czapla. Berlin 2001, S. 9-35, hier S. 28.

造了大卫认可君主拥有神圣权利及反对诛杀暴君的形象。[1] 冯德尔在剧中主要表达了这样的君权思想：君主是由神膏立的君主，拥有神圣的权利，因此君主只对神负责，只有神可以处罚和罢黜君主。[2] 受冯德尔的启发，格吕菲乌斯在其戏剧《拜占庭皇帝列奥五世》《查理·斯图亚特》以及《格鲁吉亚女王卡塔琳娜》中，均将统治者塑造为由神拣选的统治者，[3]由神赋予王冠的统治者，[4]这些统治者由神任命且拥有神圣的权利。由此看来，虽然格吕菲乌斯在莱顿大学曾接触过自然法学说的代表人物马库斯·冯·鲍霍恩（Marcus Zuerius van Boxhorn），但是他在作品中仍然表明他认同君权神授说下的绝对君权观念。

　　1644 年，格吕菲乌斯在罗马游学期间观看了耶稣会士约瑟夫·西蒙（Joseph Simon）的耶稣会戏剧《列奥·阿尔梅尼乌斯或被惩罚的渎神者》（*Leo Armenius oder bestrafte Hochlosigkeit*）的首演。[5] 受西蒙的启发，格吕菲乌斯于 1650 年创作了他的第一部悲剧《拜占庭皇帝列奥五世》。[6] 格吕菲乌斯虽然在这部戏剧中沿用

[1]　故事梗概如下：剧中的祭司亚比亚他催促大卫，让大卫准许他对僭主扫罗及其后代进行处决。但是，大卫拒绝了祭司的提议，因为在大卫看来，扫罗虽是僭主，但也是由神膏立的君王，拥有神圣的权利。大卫是一个知晓神的主权的人，他深知处置扫罗不是他的权利，而是神的职责。他顺从、依靠并且敬仰神，臣服在神的权柄下，遵守神的律法。扫罗虽是僭主，但是他具有神圣的权利，他在行使权力时不受任何人约束，除了上帝。参见 Klaus Reichelt：*Politica dramatica. Die Trauerspiele des Andreas Gryphius*. In：*Text + Kritik* 7/8（1980），S. 34-45，hier S. 40。

[2]　Andreas Gryphius：*Gesamt Ausgabe. Bd. 6：Trauerspiele III*. Hrsg. v. H. Powell. Tübingen 1966，第一幕第 71 行，第二幕第 256 行，第三幕第 94 行，第四幕第 69 行。

[3]　Andreas Gryphius：*Dramen*. Hrsg. von Eberhard Mannack. Frankfurt a. M. 1991，第 105 页，第 286 行。

[4]　同上，第 140 页，第 447 行。

[5]　Marian Szyrocki：*Andreas Gryphius. Sein Leben und Werk*. Tübingen 1964，S. 15.

[6]　第一版的题目为《一部关于弑君的悲剧：列奥·阿尔梅尼乌斯》，1652 年版的题目为《列奥·阿尔梅尼乌斯：一部痛苦的弑君悲剧》。

了西蒙的素材，①但是在人物形象的塑造和君权观念的表达上，与这位耶稣会士完全背道而驰。在西蒙的耶稣会戏剧中，列奥五世被塑造为一名藐视教会并反对圣像运动的异教徒形象，巴尔布斯被塑造为由神派来处决列奥、代表上帝正义的战士，其在戏剧中所表达的正是耶稣会士的诛杀暴君观念。而格吕菲乌斯在戏剧中赋予了巴尔布斯等密谋者们罪恶的特质。在格吕菲乌斯看来，统治者列奥拥有神圣的权利，其权力拥有绝对性，臣民不能对其进行抵抗。由此可见，与耶稣会士西蒙不同，格吕菲乌斯在《拜占庭皇帝列奥五世》中表达了君权神授观念，反对耶稣会士所倡导的教权至上和诛杀暴君观念。

格吕菲乌斯曾有机会在加尔文大学担任教授，但是他放弃了这个机会。1646 年至 1647 年，格吕菲乌斯结束在罗马的游学后，先后游历博洛尼亚、威尼斯、斯特拉斯堡、施派尔、美因茨以及法兰克福等地。② 游学期间，格吕菲乌斯结识了诸多文人学者、政治学家、法学家以及达官贵人。这些丰富的经历和广络的人脉为他奠定了很高的声誉，让他走进了宫廷统治者的视野。勃兰登堡选帝侯弗里德里希·威廉为他提供在奥德河畔的法兰克福大学的教席，瑞典信使特罗茨基（Peter Trotzius）为他提供在瑞典乌普萨拉大学的教席。③ 但是，格吕菲乌斯谢绝了二者的邀请。其中的原因在于，这两所学校所在地区的统治者和臣民大多信奉加尔文教。1649 年，他又拒绝了普法尔茨的伊丽莎白（Elisabeth von der Pfalz，1618—1680 年）为他提供的在海德堡大学的教席，这位伊丽

① 　和耶稣会士西蒙一样，格吕菲乌斯取材于拜占庭历史学家赛德雷努斯和佐纳拉斯的原始资料。August Heisenberg: *Die byzantinischen Quellen von Gryphius' Leo Armenius*（1895）. In: *Zeitschrift für vergleichende Literaturgeschichte und Renaissance-literatur* 8（1895），S. 439-448.

② 　Marian Szyrocki: *Andreas Gryphius. Sein Leben und sein Werk*. Tübingen 1964, S. 32.

③ 　同上，第 34 页。

莎白由英国国王詹姆斯一世（James I）的女儿伊丽莎白·斯图亚特（Elisabeth Stuart，1596—1662 年）和"冬王"腓特烈五世所生，其母伊丽莎白·斯图亚特正是 1649 年在英国内战中被处死的查理一世的姐姐。据研究，格吕菲乌斯拒绝伊丽莎白的邀请主要也是出于信仰的原因：腓特烈五世和普法尔茨的伊丽莎白均是加尔文教信徒。[①] 在拒绝伊丽莎白的邀请后，格吕菲乌斯返回故乡格沃古夫担任法律顾问直至去世。

　　1649 年，以克伦威尔为首的共和党人以诛杀暴君说为理论依据，赋予审判和处决国王的合法性，将查理送上断头台。关于臣民是否有权利审判或处决国王，是以聚讼纷纭。荷兰古典学家克劳迪乌斯·萨尔马修斯（Claudius Salmasius）于当年发表了《为国王查理一世辩护》（Defensio regia，pro Carolo I），反对共和党人的弑君行径，捍卫国王的神圣权利。与萨尔马修斯相反，弥尔顿（John Milton）于 1650 年和 1654 年先后发表了《为英国人民辩护》（A Defense of the English People）和《再为英国人民辩护》（Second Defense of the English People），提出人民有权利审判和处决国王。在这一背景下，身为路德教信徒的格吕菲乌斯创作了《查理·斯图亚特》，在剧中痛斥以克伦威尔为代表的共和党人的弑君行径，赋予共和党人悲惨的结局，而将查理塑造为为国王神圣权利殉道的殉难者。研究表明，在《查理·斯图亚特》创作中，特别是第一版的创作中，格吕菲乌斯主要借鉴了保王派人士创作的《国王的圣象》（*Eἰkὼν Bαsiλikή*）的"效法基督"模式，把查理与基督进行类比。[②]《国王的圣象》始作于 1642 年查理流亡期间，在 1648 年经

① 参见 Knut Kiesant：*Andreas Gryphius und Brandenburg-Nur eine biographische Episode？* In：*Daphnis* 28(3)，S. 675-689。

② Günter Berghaus：*Die Quellen zu Andreas Gryphius Trauerspiel Carolus Stuardus. Studien zur Entstehung eines historisch-politischen Märtyrerdramas der Barockzeit*. Tübingen 1984，S. 118.

过查理的修改和补充后，由神学家、保王派的高登（John Gauden)加工并出版。[①] 事实上，当时保王派人士多采用把国王查理与基督进行类比的塑造模式，把查理塑造成为基督在尘世的代理人，以此表达国王拥有神圣的权利。因此，下文有必要对当时英国内战期间的君权神授和绝对君权观念进行梳理，并探究格吕菲乌斯绝对君权观念的来源。

二、路德的君权理论

近代早期绝对君权观念的代表者有马丁·路德。如斯金纳所言，"路德不仅必然要攻击教会的管辖权力，而且要相应地维护世俗当局"。[②] 路德的君权思想，特别是他否认教会的司法权及其对世俗权力的干预，以及教会应对世俗统治者的绝对服从，从客观上促进了绝对君权和绝对君主制的发展。换言之，路德的君权理论为新教世俗统治者发展绝对君主制的政制形态提供了理论依据。

针对路德的君权观念，不同教派的政治理论家给予不同的回应。在罗马公教方面，以耶稣会士为代表的罗马公教政治理论家反对绝对君主制原则或绝对君权观念的发展，主张教权至上和诛杀暴君说。在加尔文教方面，加尔文教信徒倡导诛杀暴君说，反对绝对君权观念。概言之，当时的政治观念主要有三种：以路德为代表的"绝对君权"、以耶稣会士为代表的"教权至上"和以加尔文教信徒为代表的"反绝对君权"观念，三种君权观念构成了近代早期关于君权探讨的主要组成部分。

① Günter Berghaus：*Die Quellen zu Andreas Gryphius Trauerspiel Carolus Stuardus. Studien zur Entstehung eines historisch-politischen Märtyrerdramas der Barockzeit.* Tübingen 1984, S. 124-132.
② 昆廷·斯金纳：《现代政治思想的基础》(下卷)，奚瑞森/亚方译，南京：译林出版社，2011年，第16页。

本节论述路德的绝对君权观念，主要从以下两个方面展开：一是关于君权的性质和起源，从路德的"君权神授说"和"两国说"出发，论述路德如何通过"君权神授说"和"两国说"来说明君主拥有绝对权力；二是关于路德的"反诛杀暴君说"，看路德如何通过"反诛杀暴君说"来对绝对君权观念进行佐证。

1. "君权神授说"和"两国说"

在论述路德的君权神授说之前，首先有必要再次对 17 世纪的君权神授说进行解析。君权神授说起源于中世纪，盛行于詹姆斯一世统治时期（1603—1625 年）。如前文所述，英格兰王詹姆斯一世针对贝拉明的"间接权力说"，于 1606 年发表了一篇宣誓条例。这篇宣誓的主要内容是：罗马教会与信徒应承认詹姆斯一世的统治具有合法性，应誓死反对一切抵抗君主的行径，以及教宗不能解除该宣誓的约束力等。詹姆斯一世借助《圣经》中有关君主与上帝关系的表述，例如"帝王藉我坐国位，君王藉我定公平"①等完善君权神授说，论述自己的权利来源于上帝而非教会或人民，以此维护世俗君主的绝对权力。历史和政治学家菲吉斯牧师将君权神授说的基本内容归纳为四点：一是君主制是一种神授体制；二是世袭权不可剥夺；三是君主只对上帝负责；四是不抵抗和消极服从是上帝的告诫。② 首先，在君权神授说支持者看来，君主制是一种直接由神授予的体制，这可以在《圣经·旧约·撒母耳记》中找到依据。③其次，君主无需教宗加冕就可以继承王位，君主继承王位不受教会、议会或其他原则干涉。再次，君主是绝对君主，拥有绝对君权，只对上帝负责，不对议会和教宗负责。最后，君权神授说者还宣

① 《圣经·旧约·箴言》第 8 章第 15 节。
② 陈西军:《〈论神圣的权力〉：笛福的君权神授与自然法政治思想——兼论与洛克〈政府论〉的异同》，载《外国文学评论》2016 年第 1 期，第 205 页。
③ 正如《圣经·旧约·撒母耳记》中的记载，上帝既立了扫罗为王，后来又废掉了他。

称,不抵抗和消极服从是上帝的告诫,这主要是针对耶稣会士和加尔文教信徒的诛杀暴君说。君权神授说者认为,君主的权力直接来源于上帝,他拥有绝对权力,臣民不得对君主进行积极抵抗,只能消极服从。

路德关于君权神授的论述主要来自他的纲领性文章《致德国民族基督教贵族的公开信》(An den christlichen Adel deutscher Nation)。路德在开篇便断言道:

> 既然世俗权力乃是神的授予,以惩处邪恶者和保护行善者,那么就应该可以随意在整个基督教世界行使其职责,使其既不受限制,也不管对象是教宗、主教、教士、修女还是任何其他人。[1]

在路德看来,世俗君主的权力是由神授予的,因此世俗君主只对神负责。世俗君主的权力拥有神圣性,他既不依附于教宗,也不受教宗管辖,更不与教宗分享权力。路德指出,在属世领域中,教宗无权干涉世俗君主的统治权力。由此看来,路德的君权神授说将教宗的权力排除在外,这一点不仅表现在属世领域上,也表现在属灵领域上。路德否定教宗在属灵领域对世俗君主的至上权力,认为世俗君主不受教宗的灵性指导。在路德看来,教宗的职责仅限于宣讲上帝的福音,仅限于在属灵事务中对一切信徒具有最高裁判权。在《致德国民族基督教贵族的公开信》中,路德反对教宗对世俗君主拥有至上权力的观念:

> 教宗对皇帝没有绝对权力,他只拥有和主教一样为国王

[1]　Martin Luther: *Werke. Kritische Ausgabe*. Weimarer 1883. Bd. 6, S. 404-469, hier S. 407.

在圣坛涂油和加冕的权力,他那极其高傲的做派也是不被允许的,例如国王亲吻教宗的双脚,或者坐在他的脚边,或者毕恭毕敬地站在他旁边。①

路德主张君权独立于教权,反对教宗拥有辖制属灵事务和属世事务的双重至上权力。在《论罗马教宗制度——答莱比锡的罗马著名人士》②中,路德反对教权高于世俗君权的论断。路德的创作背景要回溯到 1517 年 7 月路德在莱比锡与约翰·埃克(Johann Eck)的论辩。在论辩中,路德从教宗制度历史出发,提出教宗制度是一种人的制度的观点,反对教宗拥有神圣权利的观点。针对路德的论点,方济各会修士奥古斯丁·冯·阿尔维尔特(Augustin von Alveldt)于 1520 年用拉丁文写了一篇反驳路德政治观念的文章,名为《论教宗之管辖权》(Super apostolica sede)。在文章中,阿尔维尔特主张教宗是唯一拥有神圣权利的人,是上帝在人间的代理人,教宗有权力要求罗马教会信徒抵抗不遵守罗马教会教义的君主。在阿尔维尔特看来,世俗共同体必有一位有形君主,否则世俗世界便会四分五裂。世俗世界每一个共同体都在真正的元首——基督之下有一个有形的领袖,而教宗就是基督教世界的领袖。针对阿尔维尔特的论述,路德于 1520 年撰写了《论罗马教宗制度——答莱比锡的罗马著名人士》③,反对阿尔维尔特的言论。

在《论罗马教宗制度》中,路德探讨了教会的性质。路德首先从他的"两国说"(Zwei-Reiche-Lehre)出发,对基督教共同体和世

① Martin Luther: *An den christlichen Adel deutscher Nation von des christlichen Standes Besserung*. 1520. In: *Luthers Werke*. 8 Bde. Hrsg. v. Otto Clemen. 6. Aufl. Berlin 1966. Hier Bd. 1. S. 362–425. Zitat S. 390.

② Martin Luther: *Werke. Kritische Ausgabe*. Weimarer 1883. Bd. 6, S. 285–324.

③ 《论罗马教宗制度——答莱比锡的罗马著名人士》的中文译本,参见马丁·路德:《路德文集》,路德文集中文版编辑委员会编,上海三联出版社,2005 年,第 448–450 页。

俗共同体是两个不同的团体进行了论证。路德指出,基督教共同体和世俗共同体是两种不同的国度,因此基督教共同体不能与其他任何一个世俗共同体相提并论。在路德看来,依据《圣经》,"基督教会的原意是世上一切基督信徒的集会"。^① 因此,"我信圣灵,圣徒相通","这种共同体或集会包括了所有生活于信、望、爱里的人,因此基督教会的精髓、生命和本质不是有形的集会,而是一个在统一信仰里属灵的集会"。^② 换言之,在路德看来,基督教共同体完全是属灵的集会,世俗共同体是属世的集会。这个灵性世界不同于世俗共同体,它完全是灵性的、福音的世界。基督徒的灵魂得救依靠信仰,而不是靠罗马教宗或教会。为了进一步论证二者的不同,路德指出,世俗共同体是有形的,基督教共同体是无形的。路德强调说,教会是有形的、世俗的机构,它不是无形的。为此,路德引用《路加福音》第17章第20-21节的内容:"上帝的国来到,不是眼所能见的。"路德认为,上帝的国是无形的,"它不在罗马、不在这里,也不在那里,而在信仰者的心里"。^③ 因此,属灵的王国由真正的基督徒组成,它的领袖是基督,而不是教会。

路德提出"两国说"的目的在于说明:第一,教会是世俗机构,灵魂得救依靠信仰,而不是靠罗马教宗和教会。第二,由于教会是世俗机构,为了防止这种机构的腐败,就应当服从世俗君主的管辖。第三,教会应接受世俗法律制度的管理。路德反对属灵领域与属世领域的合一,主张对属灵领域与属世领域进行区分,其两国说排除了教会拥有辖制属世事务和属灵事务的双重至上权力的可能。

2. "反诛杀暴君说"

在《致德国民族基督教贵族的公开信》中,路德提出君权神授

① Martin Luther: *Werke. Kritische Ausgabe.* Weimarer 1883. Bd. 6, S. 292.

② 同上,第293页。

③ 同上,第294页。

说。如上一章所述，这种学说主张国王的权力在某种程度上来自人民或政治共同体，并且倡导人民拥有对国王进行抵抗的权利。这些理论来自信仰加尔文教的信徒和耶稣会士。加尔文教信徒布鲁图斯(S. J. Brutus)在《论反抗暴君的自由》(Vindiciae Contra Tyrannos)中提出了这样一个问题："如果国王的命令违反上帝的法律，臣民是否应该服从？对国王废止上帝的法律和教会的企图，他们是否应该积极抵抗？"[1]这句话成为诛杀暴君理论者的宣言。在《基督教原理》(Institutio Christianae Religionis)中，加尔文也提出了人民有权利对国王进行抵抗的观点：

> 我从不反对第三等级对国王们的恣意妄为加以遏制，而且我还断言，如果他们对国王们暴虐和欺侮人民的做法姑息纵容，那么他们的这种文过饰非无异于邪恶的背信弃义。因为它们以欺诈的手段出卖了人民的自由权，而他们明知依照上帝的命令，他们被任命为人民的保护人。[2]

针对加尔文教信徒的诛杀暴君说，路德于 1522 年完成了《关于世俗权力》的著作。该书共三部分：第一部分，路德论述了世俗君主绝对权力的合法性和必要性，以及世俗君主如何用他们拥有的绝对权力确保公共的安全与秩序；[3]第二部分，路德论述了世俗君主权力的界限；[4]第三部分类似一部君主镜鉴，教导世俗君主如

[1]　参见 Susanne Siegl-Mocavini：*John Barclays Argenis und ihr staatstheoretischer Kontext*. Tübingen 1999，S. 111。

[2]　Johannes Calvin：*Unterricht in der christlichen Religion (Institutio christianae religionis)*. Nach der letzten Ausgabe übersetzt und bearbeitet von Otto Weber. Neukirchen-Vluyn 1963，S. 1051f.

[3]　Martin Luther：*Werke. Kritische Ausgabe*. Weimarer 1883. Bd. 11，S. 247 - 261.

[4]　同上，S. 261-271.

何执行他的权力。书中，路德明确反对教会兼有属灵领域和属世领域的至上权力观念。他指出，这两种权力的起源与性质完全不同，不能混为一谈；世俗君主的统治无须依仗教会；教宗想要支配世俗君主的诉求违背了基督教真理。

关于君权与人民权利的关系，路德认为臣民应该服从君主，臣民没有抵抗君主的权利。在《关于世俗权力》中，路德肯定了世俗君主权力的绝对性。他引用了《罗马书》第 13 章第 1 节至第 2 节中的一段话："在上有权柄的，人人当顺服他，因为没有权柄不是出于神的。凡掌权的都是神所命的。所以抗拒掌权的就是抗拒神的命。"路德试图说明，基督徒有义务顺从由神授予的世俗权力，而反对之人将招致诅咒。针对耶稣会士和加尔文教信徒的"诛杀暴君说"，路德提出"消极抵抗说"。在他看来，对世俗君主的抵抗只局限于消极抵抗（即不服从），而不能积极抵抗（即造反）。路德认为，上帝建立了两个王国，即属灵的王国和属世的王国。属灵王国是无形的，其领袖是基督，领导真正的基督徒；世俗王国则有一个有形的世俗当局，这个世俗当局是由上帝建立的，维持属世王国统治秩序的是世俗君主，他掌管由上帝授予的权力之剑。如果世俗君主的法律和命令违背了神法，基督徒必须拒绝服从他，但是基督徒的精神地位使他们只能拒绝世俗君主，不能对世俗君主进行抵抗，因为世俗君主的权力——权力之剑是由神直接授予的，而不是由臣民或教宗授予的，因此基督徒不能用暴力对世俗君主进行抵抗。

路德提倡臣民服从世俗君主的绝对统治，反对臣民对世俗君主的积极抵抗。首先，路德指出，基督徒有两种属性，即精神属性和肉体属性。在精神方面，基督徒是自由的，他们只服务于上帝，只对上帝负责，而不对教宗或教会负责。在信仰问题上，基督徒要敢于同一切限制人们信仰上帝的行为作非暴力的斗争。当世俗君主在"精神"问题上违背上帝时，凡人均有抵抗的权利，但是这种抵

抗须是被动的和个人化的，不能是积极的和集体的。这种"抵抗暴君"的权利只局限在"精神"方面。其次，基督徒还具有"肉体"属性。在肉体或物质层面上，基督教徒和其他人一样，应当服从世俗君主的绝对统治。

综上所述，路德的"绝对君权"理论建构主要从以下几个方面展开：首先，在君权的来源和性质方面，路德回溯中世纪的君权神授理论，强调君权直接由神授予，并非来自教会或人民；其次，在关于君权和教权的关系方面，路德发展了"两国说"，强调世俗君主在属世领域的绝对权力，反驳教宗在属灵领域和属世领域拥有双重至上权力的观点；最后，在关于君权与人民权利的关系方面，路德驳斥耶稣会士和加尔文教信徒提出的"诛杀暴君说"，反对臣民对君主的积极抵抗，倡导"消极抵抗"。路德神学中的"君权神授说""两国说"和"反诛杀暴君说"，迎合了新教世俗君主在各自领地范围内发展绝对君权的要求。在领地范围内，新教世俗君主的势力不断扩大，成为领地的真正主人。

三、《查理·斯图亚特》中的君主形象

1. 格吕菲乌斯《查理·斯图亚特》情节概述

《查理·斯图亚特》全名为《被弑的国王陛下或查理·斯图亚特暨大不列颠王：一部悲剧》(*Die ermordete Majestaet. Oder Carolus Stuardus König von Groß Britannien. Tragödie*)。格吕菲乌斯共创作过两版《查理·斯图亚特》。有研究者认为，与第一版相比，第二版在艺术形式上更为成功，人物形象更为丰富饱满。① 因此，本书选择第二版作为研究对象。

戏剧共五幕。情节始于 1649 年 1 月 29 日的午正，结束于 1

———————

① Eberhard Mannack: *Andreas Gryphius*. Stuttgart 1968, S. 35.

月 30 日的申初,地点在王宫。据《圣经·新约》记载,基督被钉十字架就发生在午正至申初期间。主要人物有查理一世,保王派的英格兰军队统帅费尔法克斯、费尔法克斯夫人及伦敦主教居克逊等,弑君派的克伦威尔、彼得、斩首查理的刽子手休勒特以及审判员珀勒等。

第一幕共四场,展示了保王派与弑君派两方的行动情况。保王派费尔法克斯和夫人商讨如何营救国王,弑君派彼得、休勒特和阿克斯特尔商议如何顺利地处决国王。开篇第一场,剧作家借费尔法克斯夫人的独白向读者表明,国王查理即将被处以死刑。第二场展示了将军费尔法克斯与夫人的对话,二者针对阻止弑君的可能性、营救途径、所需准备以及是否赞成处死国王等问题展开争论。在费尔法克斯夫人看来,只有营救国王查理,才会让整个英国重获"救赎和荣耀"。[①] 但是事实上,费尔法克斯夫人营救查理只是为了追求个人荣誉。[②] 费尔法克斯不同意夫人的观点,他既不同意处决查理,也不同意营救查理。费尔法克斯认为营救国王可能会重蹈战争覆辙,会挑起新的仇恨和争端。并且,他和夫人的性命也会因此受到威胁,会遭到克伦威尔军队的追捕。[③] 因此,他建议罢黜查理。第三场展示了弑君派的领袖、神职人员彼得、弑君者休勒特以及上校阿克斯特尔之间的对话。三者为了追逐名利"将查理推向十字架"。[④] 在对话中,彼得盗用神的名义,赋予其弑君行径合法性,把弑君说成是"受神感应的行为"。[⑤] 休勒特自诩为"大祭司",扬言自己将把查理这棵大树砍倒。[⑥] 随后,三人商议确保能够公开砍掉

① Andreas Gryphius: *Dramen*. Hrsg. v. Eberhard Mannack. Frankfurt a. M. 1991, S. 443-576,第 450 页,第 33 行。
② 同上,第 453 页,第 34 行。
③ 同上,第 456 页,第 105-124 行。
④ 同上,第 461 页,第 260 行。
⑤ 同上,第 461 页,第 255 行。
⑥ 同上,第 462 页,第 268 行。

查理脑袋的方法、防止查理在断头台上抵抗应采取的措施,以及使用何种方法能让查理死得难看等问题,展示了弑君者们狂妄自大和阴险狡诈的本性。第一幕最终以"被弑的英格兰国王们的合唱"结束,"被弑的英格兰国王们"对第一幕发生的情节展开评述:所有灾难发生的原因在于臣仆把自己抬升为法官去裁决"由神涂油的君主"①,而臣仆裁决国王摧毁了"上帝的神圣权利"②,是"颠倒的正义"③,是"盲目的审判"④,是"对神律的破坏"⑤。而破坏神秩的结果就是英国将遭受来自神的惩罚,将发生"战争、地震、瘟疫以及空气腐臭"⑥等。

第二幕共五场,展示了查理与保王派之间的对话。与第一幕不同,第二幕整场没有太多的情节,人物只有缓慢的独白和对历史事件的叙述。第一场展示了爱尔兰总督斯特拉福德⑦和坎特伯雷大主教劳德⑧两者魂灵之间的对话。斯特拉福德的魂灵表示,臣民把自己抬升为法官去审判查理是盲目的行为。在斯特拉福德看来,查理的权力是由上帝授予的,因此审判和处决查理的权力只属于上帝。⑨ 劳德的魂灵为查理的"神圣的血液滴落在暴行的沙地"以及"涂膏的头颅落在刽子手的手下"⑩悲叹不已。二者的魂灵预示,弑君者们在未来将会受到神的惩

① Andreas Gryphius: *Dramen*. Hrsg. v. Eberhard Mannack. Frankfurt a. M. 1991, S. 443–576,第 464 页,第 332 行。
② 同上,第 464 页,第 323 行。
③ 同上,第 464 页,第 325 行。
④ 同上,第 464 页,第 333 行。
⑤ 同上,第 464 页,第 326 行。
⑥ 同上,第 465 页,第 323–355 行。
⑦ 托马斯·温特沃斯(Thomas Wentworth,1593—1641 年),第一代斯特拉福德伯爵,爱尔兰总督。1641 年,受所谓的长期议会逼迫,温特沃斯被处死。
⑧ 威廉·劳德(William Laud,1573—1645),坎特伯雷的大主教。1645 年,查理一世被议会逼迫,判处劳德死刑。
⑨ Gryphius, 1991, 第 468 页,第 77 行。
⑩ 同上,第 470 页,第 119–120 页。

罚,并且斯图亚特家族将在未来凯旋。① 第二场是斯图亚特女
工玛丽⑩魂灵与睡梦中查理的对话。玛丽对查理即将被杀头的
消息表示十分地震惊。她震惊的原因并非来自弑君事件本身,
因为这在英国历史上屡有发生③,而是弑君者所采用的"岛国的
方式"④,即打着正义的幌子履行了法律程序,拟定了正式的死
刑判决。玛丽对弑君者们胆大妄为和一无所知地代替上帝坐
在审判席上并宣布国王死刑的行径大加批判⑤,并预言弑君者
很快便会"血债血偿"⑥。第三场,查理第一次出场。与弑君派
和保王派主动的、行动的和抵抗的特征相反,查理以被动的、静
态的和受难的形象出场。在得知独立派的弑君计划后,查理并
没有受大难临头的形势所迫而四处奔走、斡旋自保。相反,同
基督一样,他祈求神宽宥他的敌人,并且早已做好了受难的准
备。⑦ 查理向伦敦主教居克逊表明,自己甘愿为世人的罪孽受
苦。⑧ 与其他人不同,查理不关注此世的利益,只关注永恒的救
赎。⑨ 第三场和第四场是查理与居克逊、查理的子女、贵族侍从
以及城市少女的对话。查理与其子女告别,并预言查理二世将
在未来登基。第二幕最终以塞壬⑩的合唱作结,塞壬预示了弑
君事件两败俱伤的结局:"唤醒已逝的风暴! 东方和西方都将
失败!"⑪

① Gryphius, 1991,第 471 页,第 141-160 行。
② 玛丽·斯图亚特(Maria Stuart,1542—1587),苏格兰女王。
③ Gryphius, 1991, 第 472 页,第 196-214 行。
④ 同上,第 472 页,第 196 行。
⑤ 同上,第 473 页,第 219-220 页。
⑥ 同上,第 474 页,第 252 行。
⑦ 同上,第 475 页,第 286-290 行。
⑧ 同上,第 474 页,第 255-270 行。
⑨ 同上,第 475-476 页,第 286-290 行。
⑩ 塞壬(Siren),希腊神话中的海妖,带来死亡。在基督教中也象征异端和尘世欲望。
⑪ Gryphius, 1991, 第 484 页,第 540 行。

第三幕共十三场。① 与第一幕相同,第三幕主要围绕保王派与弑君派两方的行动展开:一方面是保王派费尔法克斯与夫人商议拯救国王的计划,另一方面是弑君派部署捉拿国王的计划。保王派和弑君派这两大不同阵营之间的争论成为整部戏剧的高潮。其中,较为激烈的争论发生在第六、第八和第十场。第六场中,彼得和克伦威尔以人民主权为据赋予弑君以合法性。然而作家通过费尔法克斯之口揭示了该团伙不过是用虚伪来掩饰个人权力主义的本质。② 第八场中,普法尔茨宫廷总管和荷兰特使告诫欧洲各邦国君主,倘若整个欧洲都效仿英格兰弑君的先例,那么整个欧洲的社会秩序就会发生动荡。③ 第十场中,苏格兰使节批判了以克伦威尔为代表的独立派成员审判国王的行径。苏格兰使节指出,议会下达处决国王的决议只是克伦威尔个人权力操纵的结果,不仅克伦威尔"没有权利去处决苏格兰人民的首领"④,而且由独立派成员组成的残缺议会设立的最高法庭也同样无权审判国王。苏格兰特使表明:"世袭君主倘若获罪于神,那么也只有神有权惩罚他!"⑤这句话表达了全剧的核心观念,即国王的权力源自神授,国王拥有神圣的权利,因此国王只对神负责,臣民没有权利审判国王。第三幕最终以"英格兰妇女们的合唱"结束。英格兰妇女们把查理视为基督,认为大英帝国将在查理的血液中得到救赎。妇女们在"夜晚来临,可怕的夜晚来了"⑥的合唱中,预示了查理与基督

① 作家在第二版的第一幕中增加了费尔法克斯夫人营救查理的计划,于是第一版的第一幕顺延为第二版的第二幕,第一版的第二、第三幕则合并为一幕,充当第二版的第三幕。因此,第二版第三幕的篇幅就变得较长。参见 Nicola Kaminski:*Gryphius-Handbuch*. Berlin 2016, S. 221–271。

② Gryphius, 1991,第 501 页,第 385–400 行。

③ 同上,第 505 页,第 529–535 行。

④ 同上,第 511 页,第 668 行。

⑤ 同上,第 514 页,第 761 行。

⑥ 同上,第 516 页,第 809 行。

一样将经历受难前的黑夜。

第四幕共六场。与第二幕一样,查理以被动的、静态的和受难的形象出场。第一场中,查理向主教居克逊再次表明自己的观点,即自己愿同基督一样宽恕他的敌人,[①]并且为了教会、王冠和人民,自己甘愿为世人受难,勇敢赴死。[②] 第二场展示了查理临刑前的大义凛然和不畏死亡的勇敢,以及对神恒定不变和坚定不移的信念。第三场是彼得的独白,自招了其追名逐利和阴险狡诈的本质。第四场中,费尔法克斯拒绝了其夫人的营救计划。于是在第四场和第五场中,迫于无奈的费尔法克斯夫人请一位陆军将领介入营救行动,但是最后却无疾而终。第四幕结尾以寓意形象"宗教"的合唱结束。"宗教"在合唱中揭露了弑君者的本质,即弑君者们打着宗教的旗号去推翻君主和践踏王冠,不过是假借宗教的面具引发更多的仇恨和争端。[③]

第五幕共四场,剧作家展示了国王临终前的独白、审判员珀勒狂躁的独白以及国王的受难。格吕菲乌斯在第一场通过转述表明,查理拒绝了主要人物委员会的营救计划。于是,主教居克逊在查理赴难前向查理宣读公祷书中基督受难部分的经文,暗示查理与基督的同一。[④] 第二场展示了珀勒在弑君后陷入了狂乱。第三场,查理在英格兰妇女的目送下走向断头台,以己身替世人赎罪。查理对自身权利的神圣性深信不疑,他始终将基督视为自己的榜样,认为自己是基督在尘世的代理人。查理表示,自己将效法基督那样宽恕世人,而且,他殉道的决心并非出于实现个人荣誉,而是

① Gryphius,1991,第518页,第29-31行。
② 同上,第517页,第6-7行。
③ 同上,第528页,第317-319行,第323-325行。
④ 教会礼仪用书规定每日应当宣读的经文,围绕基督受难的经文本当在其受难日宣读,格吕菲乌斯设计加斯顿在查理行刑时宣读,意在把查理被无辜砍头与基督受难进行类比。

源于对国王神圣权利的坚定信念。① 戏剧终场，复仇女神预言，所有卑劣的行径将使这些欺君罔上臣子的子孙后代遭受天谴，灾祸也将降至英国的国土。② 全剧以整个世界哀悼查理的死、狂风骤雨、天昏地暗以及地狱裂开的异象告终。③ 此处与福音书中描写基督死后自然的异象同构，至此查理等同于基督。

通过作家对情节的增改，第二版的第一、第三和第五幕主要围绕保王派营救国王和弑君派捉拿国王的行动展开，展现了保王派和弑君派成员的行动者形象；第二和第四幕主要围绕查理和保王派之间的对话展开，展示了查理的受难者形象。在作家对情节的增改后，整部戏剧情节主线围绕查理效法基督受难展开，从副线中分解出保王派营救国王和弑君派捉拿国王的两条行动线索，主线与副线双线并进，一静态一动态，一逆境一顺境、一悲状一喜状，形成了"动-静-动-静-动"的对称结构，更加突出了查理效法基督受难的本质。

格吕菲乌斯创作戏剧的第二版时，弑君事件已经过去了 14 年。研究表明，格吕菲乌斯创作戏剧第二版有两个原因：其一，1658 年查理二世返回英国登基为王证实了格吕菲乌斯在第一版中所做出的预测，即弑君会遭到神的惩罚，绝对君主制会卷土重来；④其二，在查理一世被弑和查理二世恢复绝对君主制统治期间，格吕菲乌斯发现了新的关于英国内战的资料，例如在比萨乔尼《最新内战史》⑤

① Gryphius，1991，第 541 页，第 437-449 行。

② 同上，第 548 页，第 497-541 行。

③ 同上，第 548 页，第 514 行。

④ 参见 Karl-Heinz Habersertzer：*Politische Typologie und dramatisches Exemplum*. Stuttgart 1985, S. 301.

⑤ 比萨乔尼（Maiolo Bisaccioni，1582—1663 年），意大利学者、作家。其《最新内战史》（*Historia delle Guerre Civili de questi ultimi Tempi*）于 1655 年在威尼斯出版。参见 Günter Berghaus：*Die Quellen zu Andreas Gryphius Trauerspiel Carolus Stuardus. Studien zur Entstehung eines historisch-politischen Märtyrerdramas der Barockzeit*. Tübingen 1984，S. 307-309.

中读到有关费尔法克斯夫人密谋营救查理的记载,以及在策森《被侮辱而又被树起的君王》①中读到有关主要人物的营救计划。这些资料不仅证实了他先前对弑君事件的解释,而且促使他进一步深化第一版的内涵,把查理与基督进行类比。无论是什么原因促使格吕菲乌斯创作了戏剧第二版,可以确定的是,14 年后的格吕菲乌斯并没有改变自己对弑君行径的态度:无论是对国王的审判还是对国王的处决,皆是对神的僭越。

自《查理》问世以来,剧作家使用了哪些原始材料、使用何种塑造模式对人物进行塑造以及表达了何种政治观念等问题,引起了德国学界的热议。虽然格吕菲乌斯在第二版的创作中参考并使用了当时诸多新发现的资料,但是剧作家是否参考了新的文献并非关键所在,因为剧作家创作戏剧的目的既不是收集历史资料,也不是忠实、客观地记叙历史事件,问题的关键在于,剧作家在第一版的基础上是如何整合新发现的资料形成第二版,并且这些新的资料是如何服务于其君权观念表达的。在这个意义上,本书认同薛讷的观点,即剧作家有意把《圣经》的类比整合进查理殉道命运的整个过程,以此突出查理"效法基督"的属性。在第二版中,剧作家的这种意图表现得更为明显,查理成为"舞台上效法基督的象征性人物"②,成为"神圣权利"的化身。事实上,格吕菲乌斯把查理的殉道与基督的受难进行类比,正是要表达他对查理拥有源自神授的绝对君权的坚定信念。格吕菲乌斯用查理

① 策森(Philipp von Zesen,1619—1689 年),巴洛克时期德语作家。《被侮辱而又被树起的君王》(*Die verschmaehete / doch wieder erhoehete Majestaet*)于 1661 年在阿姆斯特丹出版。格吕菲乌斯在创作《查理·斯图亚特》的第二版时 13 次征引策森的传记。参见 Günter Berghaus: *Die Quellen zu Andreas Gryphius Trauerspiel Carolus Stuardus*. Tübingen 1984,S. 270-288。

② Albrecht Schöne: *Die ermordete Majestaet. Oder Carolus Stuardus König von Groß Britannien*. In: Gerhard Kaiser (Hrsg.), *Die Dramen des Andreas Gryphius. Eine Sammlung von Einzelinterpretationen*. Stuttgart 1968,S. 166。

效法基督的故事,在查理的神性原型中寻找国王拥有绝对权力的合法性来源。

2. "效法基督"模式

德国学界研究表明,第一版《查理·斯图亚特》沿用了《圣经》中基督受难的母题,将查理的殉道与基督的受难进行类比,整部戏剧展示了查理"效法基督"(imitatio christi)受难的过程。[1] 在第二版中,格吕菲乌斯更加突出地把查理的殉道与基督的受难进行类比,基督受难的模式规定了整部戏剧的结构。作家将查理塑造成不止是一名单纯的殉道者,随着剧情的深入展开,查理的形象逐渐趋于基督的形象,直至在剧终等同于基督。

如上所述,格吕菲乌斯在悲剧创作中特别是在第一版中借用了《国王的圣象》(*Εἰκὼν Βασιλική*)"效法基督"的塑造模式。《国王的圣象》全书共二十八章。1649 年至 1650 年间,该部作品被译成多种语言,出现多个版本,包括荷兰语、法语(七个版本)、德语(两个版本)及丹麦语版本等。在查理被处死后的一周内,《国王的圣象》的第一版于伦敦问世,截至 1649 年末共加印了 35 次。1649年,拉丁语版本于英国出版。第一个德译本名为《国王的圣象或对国王查理的痛苦和在监狱抗辩的塑造》(*Εἰκὼν Βασιλική oder Abbildung des Königes Carl in seinen Drangsahlen und Gefänglicher Verwahrung*),于同年出版。

研究表明,《国王的圣象》的作者不止查理一人。但是大部分

[1] Albrecht Schöne: Postfigurale Gestaltung. Andreas Gryphius. In: A. Sch.: *Säkularisation als sprachbildende Kraft*, Göttingen 1968; 再版于 Gerhard Kaiser (Hrsg.): *Die Dramen des Andreas Gryphius*. Stuttgart 1968, S. 117-169; Herbert Jaumann: Andreas Gryphius. Carolus Stuardus. In: *Dramen vom Barock bis zur Aufklärung*. Stuttgart 2000, S. 67-92; Günter Berghaus: *Andreas Gryphius Carolus Stuardus-Formkunstwerk oder politisches Lehrstück*. In: *Daphnis* 13 (1984), S. 229-274.

学者认为,查理一世本人是《国王的圣象》的主要作者之一。[①] 该作品不仅是查理的自传,也是查理为自己写作的辩护词。整部作品展现了查理为基督教殉难的受难者形象,展示了内战期间查理为国家所做的正确决策与行动,以此唤起读者的同情,并为查理在内战期间赢得更多的支持。如上所述,《国王的圣象》始作于1642年,即查理流亡期间。也就是说,在国王被处死前,该书的大部分就已经创作完成。在出版前的作品中,国王被囚和生命受到威胁的状况暗喻了基督的受难。1649年出版的作品中又增加了"王冠象征"的手法,即把国王的受难与基督的受难进行类比。全书刻画了查理效法基督受难的受难者形象,与独立派魔鬼般的形象形成了鲜明的对比。

该书卷头是一幅寓意式的铜版画,这幅画是格吕菲乌斯戏剧中"效法基督"塑造模式的来源。铜版画的左侧,有悬崖和一棵挂着天平的棕榈;画的右侧,是查理和他的"三重王冠"。只见查理身着王袍,双膝跪地,在他面前的地板上摆着第一顶王冠,王冠上刻着"虚空"(Vanitas)。查理的右手握着第二顶王冠,王冠上刻着"高贵"(Gratia)。查理的目光穿过窗户眺望向天空中用星星点缀的第三顶王冠,王冠上刻着"荣耀"(Gloria)。[②] 第一顶王冠是"闪耀并沉重的金色王冠",是属于"世俗统治者的尘世之冠",寓意尘世权力是虚空、易逝和短暂的。第二顶王冠是"带刺并轻浮的荆棘之冠",是属于"殉道者的荆棘之冠",象征着殉道者的苦难,寓意殉道者的受难是高贵的。第三顶王冠是"神圣并永恒之冠",是属于"永恒的荣誉之冠",这顶王冠是来自上帝的恩宠,是基督的礼物,

① Günter Berghaus: *Die Quellen zu Andreas Gryphius Trauerspiel Carolus Stuardus. Studien zur Entstehung eines historisch-politischen Märtyrerdramas der Barockzeit*. Tübingen 1984, S. 119.

② Albrecht Schöne: *Säkularisation als sprachbildende Kraft. Studien zur Dichtung deutscher Pfarrersöhne*. Göttingen 1968, S. 48ff.

其寓意为荣耀。

格吕菲乌斯在创作中使用了"三重王冠"的塑造模式来刻画查理的一生。剧中,查理认为,"世俗统治者的尘世之冠"并不重要,他愿意效法基督受难,戴上"殉道者的荆棘之冠",以获得"永恒的荣誉之冠"。第五幕中,查理失去世俗统治者的尘世之冠后,戴上了"殉道者的荆棘之冠",并期待着"永恒的荣誉之冠"。当他在断头台上准备赴死之时,作家通过一位观刑侍女的言词体现出查理最后通过殉道获得了"永恒的荣誉之冠":"这是最后的王冠!荣华归于它!世上的荣耀归于它!王座的权力归于它!"①接下来,国王查理在诀别辞中进一步表达了他向往获得"永恒的荣誉之冠"的坚定信念:"尘世啊,请收回那属于你的一切!我所赢得的,将是永恒的王冠。"②由此可见,格吕菲乌斯在创作中也使用了"三重王冠"的塑造模式,以此将查理与基督进行类比。正如格吕菲乌斯在注释中提到的那样,他共五次援引《国王的圣象》:

> 作为记录国王查理生死的作家,我要表达一些重要的想法。两院议员在其请愿、通告和声明中,屡次向国王预许,日后将把他树立为伟大光荣的国王。他们遵守了诺言,把(之前为他准备好的)尘世之沉重的荆棘之冠,化成永垂不朽的荣誉之冠。③

综上可知,格吕菲乌斯在戏剧创作中借鉴了《国王的圣象》的"效法基督"和"三重王冠"的塑造模式,以此把查理类比为基督。那么,格吕菲乌斯是如何塑造查理效法基督的形象的呢?

① Gryphius,1991,第 544 页,第 419 行。

② 同上,第 545 页,第 447 行。

③ Albrecht Schöne: *Emblematik und Drama im Zeitalter des Barocks*. München 1993,S. 128,135.

3.《查理·斯图亚特》中的君主形象

在第一版《查理·斯图亚特》中，费尔法克斯与弑君派站在同一阵营，支持弑君，而克伦威尔是温和的保守派，反对弑君。在第二版中，作家对克伦威尔和费尔法克斯的角色进行了互换，克伦威尔成为了弑君派的一员，而费尔法克斯则成为了温和的保守派，在营救国王和参与弑君行动之间徘徊不定。在作家对克伦威尔和费尔法克斯的角色进行了互换后，克伦威尔成为了持有诛杀暴君观念的统治者，其捍卫诛杀暴君观念和反对绝对君权观念的政治诉求昭然若揭。与克伦威尔不同，查理是拥有神授君权的君主，拥有绝对君权。因此，剧作家对绝对君权和诛杀暴君观念的态度即格吕菲乌斯的君权观念，就完全体现在作家对两位统治者形象的塑造中。

3.1 格吕菲乌斯塑造的查理

格吕菲乌斯在整部戏剧中呈现了查理甘愿"效法基督"受难的过程。查理第一次出场，就表明自己的心愿是效法基督受难。当玛丽·斯图亚特的魂灵结束了与查理的对话后，查理从梦中惊醒，由此登场。作家在查理第一次出场时便引入了基督的形象，使之与查理进行对照：

> 我们厌倦了人生，我们凝视那个王，他自己走向十字架为他的子民所恨，为他的人群所嘲笑，不为那些向他求安慰的国度所承认，却为像我们一样的朋友所出卖，为像我们一样的敌人所控告，因他人的罪而受屈辱，直至受尽折磨而死。①

查理表明自己一直视耶稣为自己的榜样，甘愿效法基督受难来获得与此世的和解以及神对世人的宽恕。在查理看来，他应追

① Gryphius, 1991, 第 474 页, 第 259 行。

随基督的样式,受尽羞辱、被钉十字架。因此,即使面对独立派的不恭,查理也愿同基督一样展现出巨大的忍耐①;即使在接受行刑时被铁链子绑在断头台上,他也愿如基督一样被人捆绑②;即使他被弑君者诋毁为"渎神之人和僭主"③,他也愿如基督一样"忍受罪人这样的顶撞"④。除此之外,作家在查理第一次出场时对查理的穿着进行了细致描写:只见查理身着"朱红色袍子"⑤,等待自己的受难。作者试图通过"朱红色袍子"这处细节暗示基督受难前被士兵们穿上朱红色袍子的场景⑥,由此把查理的殉道与基督的受难进行类比。

作家不仅在查理第一次出场时就暗示查理与基督的同一,而且在剧中多处以查理的殉道暗指耶稣的受难。在第四幕第四场,在多人劝说查理进行军事行动阻止弑君者的行动时,查理表明自己甘愿为世人受难的决心。查理此处的回答与福音书记载同构:"收刀入鞘吧,因为凡动刀的,必死在刀下。"⑦查理表明,虽然独立派审判国王并处死国王是对神的犯罪,但是为了"受压迫的教会、断裂的王冠和被诱骗的人民",为了"所有人的救赎""国家的繁荣"与"和平",他心甘情愿奉献自己"无辜的血",宁愿用自己的血"免去神的愤怒"。⑧ 在第五幕第一场描写群氓如何虐待查理时,格吕

① Gryphius, 1991,第 524 页,第 197-199 行。见《圣经·新约·希伯来书》第 12 章第 2 节:他因那摆在前面的喜乐、就轻看羞辱、忍受了十字架的苦难。

② 同上,第 463 页,第 295 行。见《圣经·新约·约翰福音》第 18 章第 12 节:那队兵和千夫长并犹太人的差役,就拿住基督,把他捆绑了。

③ 同上,第 492 页,第 176 行。

④ 同上,第 531 页,第 55-60 行。见《圣经·新约·希伯来书》第 12 章第 3 节:那忍受罪人这样顶撞的、你们要思想、免得疲倦灰心。

⑤ 同上,第 475 页,第 277 行。

⑥ 见《圣经·新约·马太福音》第 27 章第 28 节:他们给他脱了衣服,穿上一件朱红色袍子。

⑦ Gryphius, 1991, 第 522 页,第 149 行。见《圣经·新约·马太福音》第 26 章第 52 节:基督对他说,收刀入鞘吧,凡动刀的,必死在刀下。

⑧ 同上,第 520-521 页,第 6-170 行。

菲乌斯再次把查理与基督受难时群氓、士兵对他的侮辱进行类比，展现了查理作为基督的模仿者所应具备的君王气度。作家在刻画查理忍耐的、被动的及受难的形象时，和福音书中对基督受难过程的描写是出奇的一致：

> 我感到惊愕，粗野的男孩将唾沫吐到了他的脸上。愤怒地向他吼叫。他沉默，并不在意，为了荣誉，他要像那个王一样；他在尘世得到的只有戏弄、十字架和唾沫。①

查理深知，唯有效法基督受难，才能结束世人的罪孽。第五幕第一场，选帝侯内廷总监和英格兰伯爵设计营救查理。查理恳求不要阻止他的殉道，因为殉道是他效法基督的夙愿，他愿意竭尽全力，与基督合一。查理表示自己甘愿去殉道，"准备以血见证自己的信仰"。② 在拒绝了二者的营救计划后，查理亲自剥除了被授予尊荣的标记，在英格兰妇女的目送下走向钉死基督的"十字架"，以己身替世人赎罪。③ 格吕菲乌斯在这里有意引入十字架的意象，使人联想到基督的受难与被钉十字架的场景。最终，虽然查理牺牲了，但是和基督一样，他赢得了"永恒的荣誉之冠"，获得了拥有"荣华""尘寰之尊荣"和"王座之权力"的"最后的王冠"。④

除了主人公查理暗指基督，第二版的其他次要角色也与《圣经》中的人物对应。

① Gryphius，1991，第 531 页，第 55-60 行。参见《圣经·新约·马太福音》第 27 章第 27-31 节以及马可福音、路加福音相应章节；又吐唾沫在他脸上、拿苇子打他的头。戏弄完了，就给他脱了袍子、仍穿上他自己的衣服、带他出去、要钉十字架。
② 同上，第 531 页，第 50 行。
③ 同上，第 543 页，第 390 行。
④ 同上，第 544 页，第 419 行。

首先,费尔法克斯对应《圣经》中的彼拉多①。在第二版第三幕的第五场中,作家把费尔法克斯和克伦威尔的角色属性进行了互换,费尔法克斯从强硬的弑君派变成了温和的保守派,徘徊在营救国王和参与弑君行动之间。② 一方面,他要履行对其夫人的义务,实现夫人营救国王的愿望;另一方面,他要为整个英格兰的大局着想,因为他不想造成更多的流血事件。③ 最终,因无力抵挡独立派的压力,费尔法克斯把查理推上了十字架。由此可以看出,在第二版中,格吕菲乌斯将"费尔法克斯——查理与彼拉多——基督"平行对照,费尔法克斯成为悔恨式的角色,与《圣经》中犹豫不决的罗马总督彼拉多十分相似,其夫人也自然暗指《圣经》中彼拉多的夫人。④

其次,休勒特和彼得暗指《圣经》中的大祭司。格吕菲乌斯在第一幕第四场引入了大祭司的形象,意在说明查理之于彼得就如同基督之于大祭司一样,暗示了查理与基督身份的同一。

最后,国王的审判员珀勒影射了《圣经》中的犹大。在第二版中,格吕菲乌斯加入了珀勒这个新的角色。德国研究者鲍威尔指出,珀勒是国会成员约翰·维恩(John Venn),在弑君的第二年自杀。⑤ 另外一份研究指出,珀勒很可能是议会成员托马斯·霍伊

① 根据新约所述,彼拉多曾多次审问耶稣,原本不认为耶稣犯了什么罪,却在仇视耶稣的犹太宗教领袖的压力下,判处耶稣钉死在十字架上。

② 参见 Kommentar. In: Andreas Gryphius. *Dramen*. Hrsg. v. Eberhard Mannack. Frankfurt a. M. 1991,S. 1107。

③ 关于费尔法克斯是否真正愿意加入营救国王的计划,并不十分确定。据比萨乔尼在《最新内战史》中的记载,费尔法克斯曾拒绝营救国王的计划。可以确定的是,费尔法克斯反对处决国王。参见 Kommentar. In: Andreas Gryphius. *Dramen*. Hrsg. v. Eberhard Mannack. Frankfurt a. M. 1991,S. 1107。

④ 见《圣经·新约·马太福音》第 27 章第 19 节:正坐堂的时候,他的夫人打发人来说,这义人的事,你一点不可管。因为我今天在梦中,为他受了许多的苦。

⑤ Andreas Gryphius: *Carolus Stuardus B* (1663). In: *Gesamtausgabe der deutschsprachigen Werke*. Hrsg. v. Hugh Powell. Bd. 4. Tübingen 1964,S. 53-159,hier S. 150.

尔（Thomas Hoyle），因为霍伊尔（Hoyle）的谐音是珀勒
（Poleh）。① 格尔认为，珀勒是审讯查理的特别法庭的副总检察长
约翰·库克(John Cook)。② 哈珀塞策指出，珀勒指代《圣经》中大
卫王的谋士亚希多弗，③因为当时在英格兰学者中普遍流行将国
王查理与大卫王进行类比。④ 薛讷认为，珀勒指代《圣经》中的犹
大。⑤ 在第二版新增的注释中，格吕菲乌斯反讽地揭示了珀勒的
角色所指："这人是谁，对很多人来说并不陌生。我姑且不提他的
名字。他已经惩罚了自己，受到了自己的裁决。"⑥本书认同薛讷
的观点，即珀勒影射《圣经》中因出卖基督、意识到自己将受永罚而
自缢的犹大。

　　综上所述，为了突出查理"效法基督"的形象，格吕菲乌斯在第二
版中增加了费尔法克斯与其夫人拟定营救查理的计划⑦、"主要人物委
员会"向查理转达营救计划并遭到查理的拒绝⑧、主教居克逊向查理宣
读公祷书中基督受难部分的经文⑨，以及珀勒在弑君后陷入狂乱⑩的

① 参见 Robert J. Alexander：*A Possible Historical Source for the Figure for Poleh in Andreas Gryphius' Carolus Stuardus*. In：*Daphins* 3（1974），S. 203-207。

② 参见 Janifer Gerl Stackhouse：*The Mysterious Regicide in Gryphius' Stuart Drama. Who is Poleh?* In：MLN 89（1974），S. 797-811。

③ 亚希多弗（Achitophel），大卫的谋士，后与大卫的儿子押沙龙串通谋反，发动叛乱，最后自缢。亚希多弗是犹大的前身。

④ 参见 Karl-Heinz Habersertzer：*Politische Typologie und dramatisches Exemplum*. Stuttgart 1985，S. 38-40。

⑤ Albrecht Schöne：*Die ermordete Majestaet. Oder Carolus Stuardus König von Groß Britannien*. In：Gerhard Kaiser（Hrsg.）：*Die Dramen des Andreas Gryphius. Eine Sammlung von Einzelinterpretationen*. Stuttgart 1968，S. 148.

⑥ John Robert Alexander：*A Possible Historical Source for the Figure of Poleh in Andreas Gryphius' Carolus Stuardus*. In：*Daphnis. Zeitschrift für Mittlere Deutsche Literatur* 3（1974）S. 203-207.

⑦ Gryphius，1991，第454-460页，第38-233行。

⑧ 同上，第531-532页，第45-96行。

⑨ 同上，第533页，第103-118行。

⑩ 同上，第535-538页，第157-260行。

情节等。这些情节均影射了《圣经》中基督的受难。经过对第一版的情节进行针对性地增加和进一步的加工，第二版的戏剧更加突出地把现实发生的事件与基督受难进行对位的解释，更加突出了查理"效法基督"的受难形象。事实上，格吕菲乌斯把查理的殉道与基督的受难进行类比，正要表达他对查理拥有源自神授的绝对君权的坚定信念。对格吕菲乌斯来说，查理效法基督的寓意是其戏剧创作的根源，国王的神性原型是其解释君权具有神圣性和绝对性的关捩。

　　除了将查理塑造成基督的效法者，格吕菲乌斯还把查理塑造为拥有诸多美德的君主，赞美了查理多方面的德性品质。然而在戏剧中，并非所有人都把查理视为英雄。在独立派成员口中，查理是"嗜血成性的人"①、"世袭僭主"以及"世袭叛徒"②等。独立派控诉查理的僭政似乎并不能说明问题。但是，保王派的费尔法克斯夫人在第一幕第一场中也指出查理曾犯下的非善之举："国王通过战争，让虚弱的国家濒临灭绝"；"他的战争破坏了不列颠的宁静，他不配掌管帝国的剑和权杖"。③ 这表明，查理的僭政并非莫须有。

　　然而，结合剧中格吕菲乌斯对查理言行的塑造来看，格吕菲乌斯并没有把查理塑造成僭主，而是把查理塑造为拥有美德的君主，赞美了查理多方面的美德。在格吕菲乌斯笔下，虽然查理拥有至高无上的神圣权利，但是他并没有妄自尊大、不可一世。相反，查理是"坚韧"（constantia）和"豁达大度"（magnanimitas）美德的化身。查理的"坚韧"和"豁达大度"树立了他作为统治者的威望，弱化了查理的僭主形象。

　　作家首先塑造了查理坚韧的君主形象。查理的坚韧表现

① 　Gryphius，1991，第 487 页，第 22 行。

② 　同上，第 488，第 66 行。

③ 　同上，第 467–469 页，第 47 行，第 135 行。

为他在哀求面前的恒定不变、在危难面前的坚贞不屈以及对君权神授观念的笃定不移等。出于对君权神圣性的坚定信念,查理把死亡当作一场盛宴,以死来证明"尘世皆为虚幻"这一明见:

> 坚韧的查理将坚定不渝,如果他的身躯倒下了,尊荣将沦为虚幻,尘世将变为空洞的华丽,处于时间之中的苦难,叫做死亡,即将在舞台上发生,我们所拥有的将会与我们永在。①

在死亡面前,查理誓死捍卫神授君权②;面对敌人的不义之举,查理坚贞不屈③;面对独立派的不恭,查理展现出巨大的忍耐④。由此可见,查理拥有在逆境中坚毅地捍卫信仰、坚持真理,以及恪守美德的勇气。

作家然后塑造了查理豁达大度的君主形象,集中表现为面对死亡时的勇敢无畏及面对抵抗者的豁达大度。第一幕第一场中,费尔法克斯与其夫人的对话从侧面告诉我们,查理在死亡面前无所畏惧。在对话中,费尔法克斯夫人请费尔法克斯阻止独立派处决国王,好让国王在监狱中度过余生。但是费尔法克斯拒绝了夫人的建议,他认为查理会以苟活为羞:

> 这对一位殿下的情感来说是多么困难啊!斯图亚特难道愿意接受您的请求?绝对不会!一个不落入尘世的灵魂,绝不会为任何人效劳,在空中缥缈的灵魂,会嘲笑最猛烈的死

① Gryphius, 1991,第519页,第44-49行。
② 同上,第541页,第317-320行。
③ 同上,第531页,第54行。
④ 同上,第524页,第197-198行。

亡,他绝不会因束缚而感到畏惧。斧头为他的尊荣加冕,枷锁绝不会让他蒙羞。①

费尔法克斯认为,夫人为查理寻求的仁慈并不会改善他的状况,只会加深他的苦难。如果让查理在监狱中苟且偷生,查理只会用"短暂的死亡结束长久的折磨,用死亡亲吻他的结局"②。在费尔法克斯看来,在死亡面前,查理拥有"无所畏惧的胆量"③和"所向无敌的勇气"④。第四幕开场,查理展现了面对死亡的勇敢无畏和大义凛然的英勇气概:

> 尘世让我们恶心,天堂在召唤我们。谁如果能够与此世分离,藐视苍白的死亡,藐视时间的束缚,谁就应该豁达大度地逾越尘世的正义。臣民用谋杀君王的权利编织正义的网,用君王的轰然倒下赢得无休无止的苦难。⑤

在第五幕主要人物委员会劝查理接受营救计划时,他斩钉截铁地决定用自己的血偿还世人的罪,勇敢赴死。为了见证国王的神圣权利,查理坚毅并无畏地选择为国王的神圣权利殉道。作家表明,作为统治者,查理具有更高的、臣民所不能企及的君王品质,即豁达大度的美德品质。

格吕菲乌斯对查理的殉道行为进行了赞美。在戏剧终场,格吕菲乌斯让查理获得"永恒的皇冠",象征着查理在彼岸获得了永生。在格吕菲乌斯心中,查理是一位为了成就神的正义、捍卫君权

① Gryphius, 1991,第 457 页,第 145-154 行。
② 同上,第 457 页,第 151-512 行。
③ 同上,第 507 页,第 579 行。
④ 同上,第 531 页,第 44 行。
⑤ 同上,第 518 页,第 11-16 行。

神授观念而不惜抛弃自己生命的英雄,他的殉道行为被格吕菲乌斯视为捍卫神义和坚持绝对君权观念而牺牲的英雄壮举。格吕菲乌斯试图借助查理这个人物树立美德典范,恢复尘世的秩序与和平。为维护神的正义、绝对君权观念以及公共利益而牺牲的查理,象征着绝对君主国即将逝去的美德与和平。通过查理这个人物,剧作家不仅寄托了其恢复绝对君主国和平与正义的理想,更表达了以美德树立政治典范的诉求。

在关于君权的起源和性质问题上,格吕菲乌斯在戏剧中表达了与耶稣会士阿旺西尼截然不同的君权观念。格吕菲乌斯认同路德的君权神授说;在关于君权与人民权利关系的问题上,格吕菲乌斯反对耶稣会士和加尔文教信徒所倡导的诛杀暴君说。下面来看一下格吕菲乌斯在戏剧中是如何表达这一君权观念的。

关于君权的起源和性质,格吕菲乌斯认为,君权来源于上帝,君主拥有神圣的权利。关于君主权利源自神授的表述反复出现在剧中:"神赐予并控制王冠"[1]、"他委任君主统治他的国家"[2]、"国王受膏于上帝"以及"君王的血是神圣的"[3]等。查理的权利是神圣不可侵犯的:"君主由神任命,因此君主只为神负责"[4]。倘若查理犯罪,也只有"神、世袭法官"[5]才能对他进行审判。作家在剧中反复表明这样的观念:"只有神可以委任和审判君王"[6];"谁都不能与王冠攀谈,谁都不能破坏权杖,谁都不能破坏遗产,这一切都是神赋予我们的恩赐"[7]。

[1] Gryphius, 1991,第 480 页,第 415 行。

[2] 同上,第 464 页,第 321 行。

[3] 同上,第 470 页,第 119 行。

[4] 同上,第 464 页,第 325 行;第 473 页,第 219 行;第 514 页,第 760 行;第 542 页,第 359 行。

[5] 同上,第 466 页,第 5 行。

[6] 同上,第 511 页,第 473 页,第 220 行;第 480 页,第 415 行。

[7] 同上,第 545 页,第 442-445 行。

关于臣民是否有权利抵抗君主这个问题,格吕菲乌斯在第三幕第十场进行了集中探讨。作家展示了克伦威尔和荷兰使节就"残缺议会"①审判国王和判决国王死刑是否具有合法性这一问题进行了讨论。所谓"残缺议会",指 1648 年查理一世被俘后,以克伦威尔为首的新模范军于 1648 年 12 月 6 日率军队封锁议会、甄别议员,仅留下部分支持弑君者组建下议院,史称"残缺议会"。事实上,克伦威尔与 1640 年选举出来的大议会之间存在着矛盾。长老会议员试图用新的宪法来约束查理,不建议处决查理。然而,在克伦威尔看来,查理无论如何不会放弃绝对君权统治,因此克伦威尔提出必须将查理斩首,但是,克伦威尔的决策遭到了长老会议员的反对。于是,克伦威尔于 1648 年强行将长老会驱逐出下议院,由此产生了除长老派以外独立派成员组成的"残缺议会"。剧中,格吕菲乌斯借苏格兰使节之口对"残缺议会"设立最高法庭审判国王的程序进行质疑:

　　克伦威尔:我们就这么做! 然后,我们就能看到上帝和正义。

　　使节:哦,正义? 颠倒的正义! 谁曾说过这就是正义?

　　克伦威尔:整个不列颠都要与查理决裂,势要取其首级。

　　使节:整个不列颠? 只有两三个人会因国王的死感到愉悦吧!

　　克伦威尔:难道不是议院自己任命了法官吗?

　　使节:议院? 议院在哪里? 在哪个监狱中?②

克伦威尔旋即说道,这是议院 150 位成员一致同意的结果。

① Gryphius,1991,第 505 页,第 502 行。

② 同上,第 512 页,第 692-697 行。

然而苏格兰使节立即反驳道,三分之二的议员在两三天后销声匿迹,即因反对弑君被克伦威尔驱逐出议院。苏格兰使节的话表明,议会下达处决国王的决议只是克伦威尔个人权力操纵的结果,不仅克伦威尔没有权力去处决苏格兰人民的首领,而且由独立派成员组成的"残缺议会"设立的最高法庭也同样不具有权力审判国王。在双方争辩得不可开交之时,苏格兰使节再次表明君权神圣不可侵犯:"世袭君主倘若获罪于神,那么也只有神才有权惩罚他!"①这句话表达的正是作家认为君主拥有神圣不可侵犯的权利、臣民没有权利审判或处决国王的观念。通过交错修辞法(Katechismus),作家旨在表明,君主不仅只对神负责,而且也只能获罪于神。② 如果臣仆把自己抬升为法官,去裁决由神涂油的君主,那么弑君法官的权力不仅僭越了君主,也僭越了神赋予法官的职位。这体现的不是正义,而是"盲目的正义"和"颠倒的正义"。作家指出,以克伦威尔为首的独立派审判国王并处决国王,这是他们披着宗教的外衣对神的僭妄之举:"在面具的伪装下,他将渎神和虔诚混为一谈,把毒药当成治愈手段,将剑与橄榄枝相提并论,将暴力统治称为正义。"③以克伦威尔为代表的独立派对国王进行审判并处决国王,是打着宗教的幌子对神秩的僭越,是渎神的行径。在第四幕结尾的合唱中,作家通过展示宗教抱怨它自己一直扮演着伪善、叛乱和不合法的角色,揭露出独立派成员对它滥用的本质:

> 那些不将他们的妄梦公之于众,
>
> 而利用我的服饰来粉饰它的人,将引起仇恨和争端。

① Gryphius,1991,第 514 页,第 761 行。

② Albrecht Schöne: *Die ermordete Majestaet. Oder Carolus Stuardus König von Groß Britannien.* In: Gerhard Kaiser (Hrsg.): *Die Dramen des Andreas Gryphius. Eine Sammlung von Einzelinterpretationen.* Stuttgart 1968, S. 141.

③ Gryphius,1991, 第 448 页,第 44-47 页。

[……]谁要推翻君主，

谁将皇冠踩在脚下，谁就是在假借我的面具行事。①

在第二版第一幕第四场，格吕菲乌斯引入了大祭司的形象。如上所述，休勒特自诩为"大祭司"，扬言将把查理这棵大树砍倒。② 大祭司在教会内被用来指代基督教的主教，其中也包括罗马主教，即教宗。格吕菲乌斯在这里引入大祭司的形象事实上是想表明，即使休勒特自诩为大祭司，也无法赋予其审判和处决国王以合法性。因为在格吕菲乌斯看来，主教，也就是教宗，也没有审判和处决国王的权利。格吕菲乌斯在这里反对耶稣会士的诛杀暴君说。在他看来，无论是人民还是教宗，都没有权利审判和处决国王。

弑君的结果表明，弑君不仅是一场非正义和卑劣的谋杀，而且是"一项有害的计划"。事实证明，以克伦威尔为首的独立派的弑君行径所带来的后果，不过是驱策风暴、止息搅扰。他是"祖国根基的动摇者"和"最恶毒的破坏者"，他"为公众带来的，只有惊恐与破坏"。③ 克伦威尔通过犯罪获得个人权力的行径，不仅僭越了神秩，也违背了大众的利益，是名副其实的僭主。在第三幕荷兰使节和普法尔茨选帝侯宫廷总管的对话中，荷兰使节抨击了克伦威尔的过失和暴虐之举：

我看到整座桥下被船只挤满，并挤满了远处的港口。大英帝国成为恐惧的尸场：被仓库盖满。整个城市：在火焰中燃烧。少女们：披着蓑衣；男人们：倒在沙堆中。拥挤的大海：掠夺一空。江山社稷：无不泯绝。教会：陷入恐慌。庄稼：洗劫

① Gryphius, 1991，第 528 页，第 317–324 行。
② 同上，第 462 页，第 268 行。
③ 同上，第 447 页，第 23–33 页。

一空。①

　　面对违背政治共同体利益的僭主,格吕菲乌斯在剧中表达了路德的消极抵抗观念。剧中,查理的坚贞不屈是消极抵抗的一种表现形式。格吕菲乌斯借查理被动的、静态的和受难的形象表达他对消极抵抗权的理解。在剧中,查理自始至终都没有对弑君派采取任何行动,但是这并不意味着查理认同独立派的弑君行径。在第五幕第三场主教居克逊和上校托姆林森的对话中,作家通过二者的对话表明,查理为自己曾经谋杀斯特拉福的行为感到忏悔:"我们坚持认为,是斯特拉福的死亡[……]神要用这鲜血来解放我们。"②查理将独立派对他的抵抗视为神的愤怒和对他曾经处决斯特拉福的惩罚。如今,他甘愿通过自己的受罚,来成就神的正义、结束世人的罪孽:

　　　　最高的即正义的!为正义而审判吧。不要通过正义的幌子,酿造非正义的悲剧。斯特拉福因我们承受了本不属于他的苦难:因此他的死亡就是对我们的惩罚。我们必须凭借这条警句,通过他的凋陨,获得无罪,赢得正义,血债血偿。一命抵一命。③

　　综上所述,在《查理·斯图亚特》中,格吕菲乌斯彻头彻尾地塑造了查理效法基督受难、坚毅并勇敢地为国王的神圣权利作见证的殉道者形象。查理在剧中多次向主教居克逊和保王派成员请求,不要阻止他成为基督"真正的门徒"④,他甚至要求主教居克逊

① Gryphius,1991,第506页,第537-542行。

② 同上,第519-520页,第60-74行。

③ 同上,第541页,第315-323行。

④ 同上,第482页,第475行。

为自己这个目标祈求上帝，帮他完成殉道的意愿。查理之所以甘愿殉道，乃是将自己的殉道看作是，为了最终的得胜，用殉道的方式向世人做了一个与基督合一的见证。由这样的见证，查理真正地与基督合一，从而成为基督在尘世的代理人，也就拥有了神圣的权利。借助这个人物，格吕菲乌斯表达了他的绝对君权观念。

3.2　格吕菲乌斯塑造的克伦威尔

在《查理·斯图亚特》中，格吕菲乌斯不仅塑造了查理坚毅并勇敢地为君权殉道的殉道者形象，而且还塑造了另外一个人物——克伦威尔。与查理相反，克伦威尔被塑造成德性鄙陋的僭主[①]。克伦威尔作为僭主，不仅体现在通过非法的途径获得政权，并且在德性方面，他还是高傲、追逐名利以及拥有政治机智的政治算计家。

克伦威尔的名字第一次出现在《查理·斯图亚特》中，是在第二版新增的墓志铭中，也就是说，在第一版中并没有克伦威尔的墓志铭。在第二版中，格吕菲乌斯除了增加墓志铭，还增加了《关于〈查理〉的简要注释》和献词。[②] 墓志铭、注释和献词属于"副文本"，在文本分析过程中扮演着不可或缺的角色。"副文本"与作者的创作宗旨保持一致，能够帮助读者回归作品的历史语境。[③] 因此，对这段墓志铭的阐释就变得尤为重要，因为从这段墓志铭可以看出剧作家对克伦威尔这个历史人物的基本态度。对于克伦威尔弑君是否合法，作家在墓志铭中的观点清晰明了。

① 从托马斯对僭主的定义来看，僭主分为两种：一种是通过非法手段获得政权统治的，被称为 tyrannus absque titulo；另一种是通过合法手段获得统治权力但获得统治之后变成暴君，被称为 tyrannus quoad exercitium。关于僭主的定义，参见 Haroo Brack, in: *Staatslexikon*. Hrsg. v. der Görres-Gesellschaft, 6. Aufl. Freiburg; Basel; Wien 1957—1963, hier Bd. VII, 1962, S. 1102。

② 参见 Nicola Kaminski: *Gryphius-Handbuch*. Berlin 2016, S. 221-271。

③ 参见 Oliver Bach: *Zwischen Heilgeschichte säkularer Jurisprudenz*. Berlin 2014, S. 534。

首先,格吕菲乌斯在墓志铭中将克伦威尔定义为"僭主":"请驻足,旅行者,如果你能够承受,站在僭主的墓碑面前。"①格吕菲乌斯为何将克伦威尔与僭主径直等同起来呢? 事实上,格吕菲乌斯从根本上否定了克伦威尔通过弑君获取政权的合法性。在格吕菲乌斯看来,如果说查理是由神涂油的君主,那么克伦威尔则是对神僭妄和对神犯罪的僭主。如果说查理的政权具有合法性,那么克伦威尔则是通过非法手段获得政权的僭主:"他在闻所未闻的狂怒中登上了斯图亚特的宝座,将国王的尊荣踏入尘土"②;"他是通过犯罪封爵的英格兰人"③。在他的命令下,"合法的继承者不幸地流亡"④。从"克伦威尔的墓志铭"中可以看出,格吕菲乌斯强烈反对克伦威尔统治的合法性。在格吕菲乌斯看来,克伦威尔是通过非法手段篡夺王位的统治者,是名副其实的僭主。

其次,在格吕菲乌斯笔下,克伦威尔不仅以僭主的方式获得政权,而且他本人也表现为典型的僭主,是德识卑污的统治者,是高傲、追逐名利和拥有政治理智的政治算计家。格吕菲乌斯在墓志铭中指明克伦威尔实施暴政和最终毁灭的原因,即克伦威尔作为统治者居高自傲、不可一世和睥睨天下的特征:

> 请不要因这粗野的面孔而感到惊慌。高傲热衷粗野。高傲的律法、权杖、皇冠和他的稳定,臣服于剑鞘。高傲的废墟拒绝适度。这就是他,或他曾经的模样。⑤

剧作家除了将克伦威尔塑造为高傲的统治者外,还将以克伦

① Gryphius,1991,第447页,第1-3行。
② 同上,第448页,第52行。
③ 同上,第447页,第19行。
④ 同上,第448页,第55行。
⑤ 同上,第447页,第10-15行。

威尔为首的独立派成员塑造为深谙权术的政治算计家。与查理是"一个没有阴谋诡计的人"①不同,克伦威尔是拥有"权术的代表"②。换言之,克伦威尔拥有马基雅维利式的政治理智。③但是在格吕菲乌斯看来,以克伦威尔为首的独立派的政治理智是一种错误的政治理智(falsa ratio status)。④ 17世纪政治学家迪特里希·赖因金克(Dietrich Reinking)对政治理智进行了区分——错误的或非正义的政治理智(falsa et injusta ratio status)和正义的政治理智(justa ratio status)。错误的和非正义的政治理智表现为统治者易受感官欲望影响,通过欺骗、诡计、以政治共同体利益为代价或宗教为借口来夺取个人权力。正义的政治理智受神法、信仰和正义的约束,能够为公众带来福祉。⑤作家在第一幕的合唱中表明,以克伦威尔为首的独立派"对君主的抵抗违背了神法和自然法"。⑥不仅如此,他们的弑君行径违背了政治共同体的利益,"阻碍了邦国的救赎,摧毁了王族的法律、邦国法和教会法,导致人民沦为牺牲品"。⑦格吕菲乌斯在这里表达了他对马基雅维利倡导的政治理智即国家理性的看法。在对待政治理智的态度上,格吕菲乌斯主要受肖恩博纳、利普修斯以及博艾克勒的影响。三者共同认为,君主的政治理智绝不能以损害信仰和美德为代价。⑧肖恩博纳在《政治七书》中表明,拥有政治理智的君主应"看透事物的本质,并选取适当的手段,这无论对于宫廷人员还是

① Gryphius, 1991,第540页,第291行。

② 同上,第447页,第33行。

③ Dirk Niefanger: *Geschichtsdrama der Frühen Neuzeit 1495—1773*. S. 121.

④ Klaus Reichelt: *Politica dramatica. Die Trauerspiele des Andreas Gryphius*. In: *Text + Kritik* 7/8 (1980), S. 41.

⑤ 同上,第45页。

⑥ Gryphius, 1991, 第464页,第333-340行。

⑦ 同上,第456页,第135行;第469页,第90行;第488页,第70行;第492页,第167行;第512页,第722行;第543页,第386行。

⑧ Willi Flemming: *Andreas Gryphius. Eine Monographie*. Stuttgart 1965.

普通市民都是毕生追求的一种品质"。① 但是，肖恩博纳也对政
治理智提出了道德上的要求，即君主的政治理智必须以道德标准
与判断为基础。这种观点与利普修斯在《政治六论》(*Politicorum
sive Civilis Doctrinae Libri Sex*)中的观点如出一辙。利普修斯
表明，政治理智是一种手段，是趋利避害的选择，是君主在不影响
道德标准的情况下根据不同状况做出的选择和行为方式。② 格吕
菲乌斯在莱顿大学的老师博艾克勒也反对无视道德标准的政治
理智。③ 在博艾克勒看来，国家理性是"统治者的面具，宫廷中的
演员，道德的戏弄，良心的阻碍，非正义的秘法，宗教的折磨"④。
受肖恩博纳、利普修斯和博艾克勒的影响，格吕菲乌斯反对不受
信仰和道德约束的政治理智。纵观他的所有悲剧作品，几乎每部
作品都有马基雅维利式的人物出现，例如《拜占庭皇帝利奥五世》
中的尼坎德、《格鲁吉亚女王卡塔琳娜》中的塞内尔坎、《查理·斯
图亚特》中的胡果·皮特和克伦威尔，以及《帕皮尼亚努斯》中的
莱图斯，这些人物在戏剧终场都被赋予了悲惨的结局。由此看
来，格吕菲乌斯对政治理智的看法是，君主在政治上采用政治理
智手段的前提是君主要保证德性上的完美。如果君主的政治理
智不受宗教信仰和道德伦理的约束，那么他就只能成为马基雅维

① Georg Schönborner: *Politicorum libri septem*. 7. Aufl. Amsterdam 1650, S.
 160: "Post Clementiam, Prudentia Principi injungitur: quae non aliud est, quam
 notitia rerum eventuumque & judicium in iis rectum: ut videlicet intelligere & de-
 ligere norit res, quae publice privatimque fugiendae, aut appetendae, atque ea,
 quae sibi, quaeque aliis conducunt, dispicere possit. Arist 4. Eht. 5 nec non pra-
 terita recordetur, futura provideat, praesentia ordinet." 转引自 Oliver Bach:
 Zwischen Heilgeschichte säkularer Jurisprudenz. Berlin 2014, S. 450。

② Justus Lipsius: *Politicorum Sive Civilis Doctrinae libri Sex*. Leiden 1589,
 Cap. VII, S. 20. 转引自 Oliver Bach: *Zwischen Heilgeschichte säkularer Juris-
 prudenz*. Berlin 2014, S. 478。

③ Michael Stolleis: Veit Ludwig von Seckendorff. In: *Staatsdenker im 17. Und
 18. Jahrhundert*. Hrsg. v. M. Stolleis, Frankfurt 1977, S. 157.

④ Eberhard Mannack: *Andreas Gryphius*. Stuttgart 1986, S. 21.

利主义中的一员。

　　作家除了将以克伦威尔为代表的独立派成员塑造成为高傲和拥有政治机智的僭主以外,还塑造了独立派成员追逐名利、无法用理智控制个人权力欲的形象。作家在第三幕第五场费尔法克斯和克伦威尔的对话中借费尔法克斯之口指出,以克伦威尔为首的独立派成员不过是成就个己私欲、以诛杀暴君的名义谋取私利的个人权力主义者。费尔法克斯表示,查理的被弑并不是出于人民的意愿,而是出于克伦威尔对查理的嫉妒和他对个人权力的欲望:"谁诋毁君王,谁就是想自立为王。"①不仅如此,独立派成员不仅觊觎君主至高无上的权力,而且试图统治着一群和他们平等甚至比他们优秀的人。他们仇视那些显赫的人物和有识之士,视他们为自己统治的威胁。② 他们不仅"捆绑国王",而且"也将贵族卷入锁链和束缚中"。③ 在第三幕第九场中,格吕菲乌斯通过伯爵之口表明独立派处决国王背后真正的动机:

　　　　人们驱赶主教,然后就是贵族。在斯特拉福脖颈上诉说着血腥的审判,以及受尽屈辱的劳德在谋杀的广场上发生的一切;他们多么高兴失去了自由,亲吻斧头。如今国王也逝世了!我们的福祉随他一道消逝。想想这出戏的结果吧,我们也会在这件事之后被谋杀或被驱逐,取代国王的将是一堆僭主。④

　　以克伦威尔为代表的独立派成员是追逐名利的代表,是易受欲望控制、没有理性的人:"错误的嫉妒在每一个人心中被点燃"⑤;

① 　Gryphius, 1991, 第 505 页,第 500 行。
② 　同上,第 496-497 页,第 263-284 行。
③ 　同上,第 233-234 行。
④ 　同上,第 509 页,第 639-649 行。
⑤ 　同上, 第 468 页,第 61 行。

"他们心中燃烧着复仇的焰火,无非是狂妄的情绪和盲目的亵渎"①。格吕菲乌斯表明,独立派成员只是一些为了自己的私人利益喜爱专断权威和感官快乐的人:"他们以为自己拥有正义,带来了福祉;而事实上,他们只是用贞洁的鲜血滋养暴躁的愤怒。"②费尔法克斯、普法尔茨选帝侯的宫廷总管以及来自苏格兰的使节纷纷斥责独立派是"暴民""乌合之众""群氓""野蛮的动物",是"给国家带来灾难的异教徒"云云。③ 第三幕第七场,费尔法克斯在独白中对独立派的神职人员彼得进行了批判:

> 走吧,无赖中的无赖,用飞溅的鲜血满足你的欲望! 让王国毁灭,你所追求的不过是让岛国沦为荒芜! 伪装虔诚的黄口小儿。我带着恐惧为你焦虑、凝视着你、观察着你:看你如何将恶毒包裹在宗教的外衣下,如何在神圣的伴装下鼓吹你的恶毒,如何在粉饰中愤怒地狂奔。他为阿尔比翁岛上了新的一课:他无耻地亵渎了他的职位。④

在《查理·斯图亚特》的终场,我们看到那些胸中燃烧着嫉妒与贪婪之火、只为私欲而损害公共利益的党魁首领,被这位痛恨弑君、追求绝对君权的作家赋予悲惨的结局,承受来自上帝的惩罚。当读者看到剧作家毫不留情地鞭笞和谴责着那些给英格兰带来争斗、混乱和仇杀的独立派成员时,也就不难理解他是何等对绝对君主辖制下的社会充满向往和赞颂。

格吕菲乌斯在《查理·斯图亚特》中塑造了克伦威尔负面的君主形象。借助这个人物,格吕菲乌斯首先展示了近代早期风靡一时的

① Gryphius, 1991,第 468 页,第 21-22 行。
② 同上,第 468 页,第 76-80 行。
③ 同上,第 468-469 页,第 63-117 行。
④ 同上,第 501 页,第 382-390 行。

诛杀暴君说,直指所有妄图以诛杀暴君为据获得个人权力、造成国家没有主权以及违背神秩的弑君者。他们躲在诛杀暴君说的背后,实际上是不尊重绝对君权、实现个人权力主义、导致战争和无政府状态的始作俑者。并且,与查理不同,克伦威尔既不拥有源自神授的神圣权利,也没有一国之君应具备的德性。他是摧毁神秩、不顾政治共同体利益、高傲自大、追名逐利以及深谙权术的政治算计家。这一切导致了他在历史中的政治命运:终将虚无、短暂和易逝。

综上所述,格吕菲乌斯在塑造查理和克伦威尔的过程中,不仅有意淡化了查理的负面形象,而且将更多的笔墨付诸对克伦威尔等独立派成员的批判和谴责中。在戏剧终场,弑君者们受到了来自神的复仇和惩罚,而查理获得了彼岸的救赎。对于站在不同政治立场上的两个历史人物,格吕菲乌斯做出了如此差异巨大的处理。由此可以看出,在格吕菲乌斯笔下,此次弑君事件不止是克伦威尔与查理个人的较量,更是绝对君权与人民主权、君权神授与诛杀暴君,以及永恒与短暂的对决。最终的结局不仅是查理二世绝对君主制政体的凯旋,同时也是绝对君权观念对诛杀暴君观念的胜利。就两位统治者形象的塑造而言,格吕菲乌斯显然寄托了他对查理所代表的君权神授下绝对君权和绝对君主制的支持,以及对克伦威尔代表的共和制和抵抗权的批判。

3.3　小结

如上所述,格吕菲乌斯的《查理·斯图亚特》是写给勃兰登堡选帝侯的一部作品。史料表明,格吕菲乌斯与勃兰登堡选帝侯继承人威廉并非偶然地建立了联系。1638 年 6 月 26 日,格吕菲乌斯同许多西里西亚人一样,与肖恩博纳的儿子一起前往莱顿大学深造。[①] 此时,勃兰登堡选帝侯的继承人威廉已经在莱顿大学完成学业(1634—

① 参见 Heinz Schneppen: *Niederländische Universitäten und deutsches Geistesleben. Von der Gründung der Universität Leiden bis ins spät 18. Jahrhundert.* Münster 1960。

1638 年),在格吕菲乌斯抵达莱顿的两个月前,威廉离开莱顿并返回柏林。虽然格吕菲乌斯错过了与威廉结识的机会,但是日后他经由"冬王"腓特烈五世的女儿普法尔茨的伊丽莎白的介绍,与威廉结识。据记载,在伊丽莎白西里西亚驻地克罗森的宫殿中,格吕菲乌斯得到了伊丽莎白的举荐,与勃兰登堡选帝侯威廉第一次见面。[①]

　　据研究,《查理·斯图亚特》完成后不久,很快就"传入君主和宫廷人员的手中"。[②] 从《查理·斯图亚特》第一版献词中的一首十四行诗《致最负盛名的统帅:进献给查理一世》[③]就可以看出,第一版手稿在 1650 年初就被寄往柏林宫廷,[④]并被呈递于一位政坛地位显赫的名人,而这位名人就是勃兰登堡选帝侯威廉:

> 英雄拥有勇气;英雄可以战胜计谋,
>
> 最出色的理智,旧家族的荣耀,
>
> 让福祉与德性紧密相连,
>
> 在战火和血海中获得胜利;
>
> 看吧,在他的血水中,王位被推翻,
>
> 英国最高首脑,王国崩塌,
>
> 刽子手的斧子落在了国王的脖颈上,
>
> 国王的灵魂、安宁、道德、法律随之消逝,
>
> 已逝的陛下,死于谋杀者粗鲁者的手中,

① Willi Flemming: *Andreas Gryphius und die Bühne*. Halle 1921, S. 64.

② Andreas Gryphius: *Gesamtausgabe der deutschsprachigen Werke*. Hrsg. v. Marian Szyrocki und Hugh Powell, Bd. 2, Trauerspiel I, Tübingen 1954, S. 97.

③ Ulrich Seelbach: *Andreas Gryphius' Sonett An einen höchstberühmten Feldherrn / bey Überreichung des Carl Stuards*. In: *Wolfenbütteler Barocknachrichten* 15 (1988), S. 11-13.

④ 马堡手稿的十四行诗中注明的日期是 1650 年 3 月 11 日。关于手稿,参见 Hans Henrik Krummacher: *Zur Kritik der neuen Gryphius-Ausgabe*. In: *zfdph*. 84. 1965, S. 191。

血染这纯白的国土，震惊了整个世界，

他们试图分裂大英王国，

那些无辜者，变成魂灵嘲讽这事件，

追求正义，热爱正义的武器，

为这事件复仇。大批的刀剑来自分裂！①

　　这首诗表达了格吕菲乌斯鲜明的政治诉求：格吕菲乌斯呼吁勃兰登堡选帝侯带领欧洲各邦国君主出征英国，用军事干预英国内战，重新恢复国王的神圣权利。作为坚定的路德教信徒，格吕菲乌斯特别强调君主职位的神性来源。对他来说，君主是神委派的尘世代表，君主拥有神圣不可侵犯的权利，臣民没有权利抵抗君主。面对加尔文教信徒对绝对君权的质疑，格吕菲乌斯在剧中祭出君权神授的大旗，坚决维护君主的神圣权利。事实上，格吕菲乌斯主张君权神授的最终目的，是借助君权神授说抵御诛杀暴君说在德国的蔓延。在格吕菲乌斯看来，君权神授说不仅是攻击耶稣会士和加尔文教的诛杀暴君说的有效旗帜，而且对于维护君主的绝对权力、邦国自身安全和建立绝对君主制的强权政制具有重要的意义。

　　然而，《查理·斯图亚特》仅仅是一部政治宣言吗？如何理解格吕菲乌斯作品的戏剧形式和政治观念的关系？下文将进入戏剧形式分析，通过分析戏剧形式，进一步考察《查理·斯图亚特》的戏剧形式及其与政治观念表达上之间的联系。

四、《查理·斯图亚特》中的殉道剧形式

　　在《查理·斯图亚特》中，格吕菲乌斯运用了殉道剧的塑造模式，

① Andreas Gryphius: *Gesamtausgabe der deutschsprachigen Werke.* Hrsg. v. Marian Szyrocki und Hugh Powell. Bd. 2, Trauerspiel I. Tübingen 1954, S. 118.

将查理塑造成坚韧地捍卫国王的神圣权利,并且为了国王的神圣权利勇敢赴死的殉道者形象。①殉道剧是中世纪宗教剧的一种,展示基督教殉道者生存、受难和死亡的过程。② "殉道者"(Märtyrer)源自希腊语的"mártys",意为见证者。殉道者通常以蒙受痛苦和死亡的方式,为信仰、真理、信念或观念等作见证。③ 研究者魏格尔指出,"殉道者自觉地将'受难'转化成死亡的形式,以此赋予死亡更高的意义"。④ 殉道者的共同点在于,他们至死笃定地为信仰、真理及观念等作见证。在《查理·斯图亚特》中,查理就被塑造为在逆境中效法基督受难、坚韧并勇敢地为君权神授观念作见证的殉道者。

17 世纪剧作家十分偏爱殉道剧形式。耶稣会剧作家比德曼曾以罗马演员菲乐蒙的殉道事件作为素材,创作了耶稣会戏剧《殉道者菲乐蒙》(*Philemon Martyr*);荷兰剧作家冯德尔在殉道剧《女仆们》(*De maeghden*)中描绘了万名基督教女仆为抵抗阿提拉对基督教城市科隆的攻击而战斗并殉道的过程;耶稣会士考西努斯在殉道剧《费莉西塔斯》(*Felicitas*)中展示了一位高贵、美丽的罗马妇女和她的七个儿子一起为基督教殉道,最终获得了奥勒留的"殉道者皇冠"⑤的过程。1634 年至 1644 年左右,格吕菲乌斯翻译了耶稣会士考西努斯的殉道剧《费莉西塔斯》,由此对殉道剧有了初步的认识。⑥

① Elida Maria Szarota: *Künstler Grübler und Rebellen. Studien zum europäischen Märtyrerdrama des 17. Jahrhunderts.* Bern/München 1967, S. 190 – 215, hier S. 190f.

② 同上,第 190 页。

③ 参见 Dietmar Götsch: Märtyrerdrama. In: *Microsoft Encarta Enzyklopädie Professional 2005.* Hrsg. v. Microsoft Corporation. Redmond 2004。

④ Sigrid Weigel: *Märtyrer-Porträts. Von Opfertod, Blutzeugen und heiligen Kriegern.* München 2007, S. 14.

⑤ Andreas Gryphius: *Trauerspiele.* Hrsg. v. Hermann Palm. Bibliothek des Literarischen Vereins in Stuttgart. Publikation 162. 1882, S. 641.

⑥ *Beständige Mutter/Oder Die Heilige Felicitas.* Auß dem Lateinischen Nicolai Causini. Abdruck: Andreas Gryphius: *Gesamt Ausgabe.* Bd. 3. Hrsg. v. H. Powell. Tübingen 1966, S. 1–70.

受耶稣会士和荷兰剧作家冯德尔的影响,格吕菲乌斯十分偏爱殉道者素材以及殉道剧的创作模式,其《格鲁吉亚女王卡塔琳娜》《帕皮尼亚努斯》以及《查理·斯图亚特》均以殉道剧的模式创作而成,也都无一例外地将主人公塑造成殉道者:在《格鲁吉亚女王卡塔琳娜》中,格吕菲乌斯塑造了卡塔琳娜"用无以言表的坚韧"①为信仰和祖国牺牲的殉道者形象;在《帕皮尼亚努斯》中,格吕菲乌斯塑造了法学家帕皮尼亚努斯为了"正义"而亡的殉道者形象;在《查理·斯图亚特》中,查理被塑造为"一位高贵的受难者,一位悲剧英雄以及一位无辜的殉道者"②。

1. 殉道剧中的对立结构

如上文所言,格吕菲乌斯在《查理·斯图亚特》中把查理塑造为殉道者,把克伦威尔塑造为与殉道者对立的僭主形象。这种把殉道者和僭主相对立的塑造模式源自殉道剧中的二元对立结构模式(Kontraststruktur)。③ 在殉道剧中,剧作家通常会展示"上帝之城"和"世俗之城"两种二元对立、截然相反的统治秩序。上帝之城是由上帝创造的尘世(mundus a Deo creatus),与之截然对立的是混乱的、充满罪恶的尘世(mundus malus)。④ 上帝之城代表了神圣、永恒和正义的秩序,世俗之城代表了世俗、短暂和不义的秩序。⑤ 殉道者和僭主的形象承载了两种不同的行为理念,同时也是上帝之城和世俗之城两种秩序的代表;殉道者通常是捍卫正义的代表,僭主通常是摧毁正义的典型;殉道者通常会获得救赎,僭

① Gryphius,1991,第 105 页。
② Andreas Gryphius: *Trauerspiele*. Hrsg. v. Hermann Palm. Bibliothek des Literarischen Vereins in Stuttgart. Publikation 162. 1882,S. 345.
③ Dirk Niefanger: *Barock Lehrbuch Germanistik*. Stuttgart 2006,S. 156.
④ 同上。
⑤ 同上。

主通常会遭到惩罚。① 《查理·斯图亚特》中的查理、《格鲁吉亚女王卡塔琳娜》中的卡塔琳娜以及《帕皮尼亚努斯》中的帕皮尼亚努斯被格吕菲乌斯塑造成殉道者,而《查理·斯图亚特》中的克伦威尔、《格鲁吉亚女王卡塔琳娜》中的阿巴斯以及《帕皮尼亚努斯》中的巴西亚努斯则被格吕菲乌斯塑造成僭主。

在《查理·斯图亚特》中,查理是捍卫君权神授观念的殉道者,是正义的典范,克伦威尔是倡导诛杀暴君的僭主,是不义的样板;查理被刻画成拥有坚韧和豁达大度美德的统治者,克伦威尔被赋予高傲自大、追逐名利以及马基雅维利式政治理智的特质;在戏剧终场,查理实现了绝对君权的永恒,而克伦威尔受到了来自神的惩罚。由此看来,正义、君权神授、美德、永恒以及神圣等相关表述通常作为一组概念在戏剧中呈现,而不义、诛杀暴君、恶德、短暂以及渎神等相关表述作为对立概念出现在戏剧中,剧作家自始至终让读者处于正义与不义、君权神授与诛杀暴君、美德和恶德,以及永恒与短暂的矛盾抉择之中。通过一系列对立元素,格吕菲乌斯将查理和克伦威尔这两个人物进行比照,形成了鲜明的二元对立结构——正义与不义、君权神授与诛杀暴君、美德与恶德,以及永恒与短暂等,从而清晰地揭示了戏剧的主旨,并让读者明确地意识到,只有拥有神圣权利和美德的统治者是正义的,会获得最终的永恒,而摧毁神秩、诛杀暴君以及拥有恶德的统治者是不义的,最终只会获得短暂易逝的命运。

综上所述,剧作家在殉道剧中通常会展示正确的信仰和错误的信仰、真理和邪说以及美德和恶德等两种不同信仰、不同价值观念以及不同德性品质之间的对立。主人公通常被塑造成无辜的基督教君主,虽然他在身体上遭受磨难,但在精神上坚定不移

① 参见 Nikola Kaminski: *Der Liebe Eisen = harte Noth: Cardenio und Celinde im Kontext von Gryphius' Märtyrerdramen.* Berlin 1992, S. 17-30。

地追求基督教信仰以及基督教倡导的美德。这里需要特别指出的是,虽然格吕菲乌斯借鉴了耶稣会士的殉道剧模式,但是与耶稣会士的殉道剧有两点不同:其一,格吕菲乌斯笔下的人物与耶稣会士戏剧人物的殉道观截然不同,格吕菲乌斯笔下的殉道者查理为君权神授观念殉道,卡塔琳娜为路德教信仰和国家殉道,而耶稣会士殉道剧中的殉道者通常为罗马公教信仰和罗马公教的政治统治模式殉道。其二,从人物特征上来看,格吕菲乌斯笔下殉道者的美德集中表现在坚韧。坚韧是 16 世纪新斯多葛主义哲学中的一个核心概念,经常出现在格吕菲乌斯的戏剧作品以及其他巴洛克剧作家的作品中。在格吕菲乌斯看来,主人公能够对抗转瞬即逝和变化多端的尘世的前提是拥有新斯多葛主义哲学所倡导的坚韧的美德。与格吕菲乌斯不同,耶稣会士反对新斯多葛主义哲学所倡导的德目,例如耶稣会士比德曼就在其《爱慕虚荣的人》中对拥有新斯多葛主义特征的主人公进行了强烈的批判。①

格吕菲乌斯在其多部作品中将统治者塑造为拥有坚韧美德的统治者形象。在《格鲁吉亚女王卡塔琳娜》致读者信中,格吕菲乌斯表明了自己的创作意图:"如今,我尊敬的卡塔琳娜出现在我们祖国的舞台上,她用她的身体和苦难,为你们展示了这个时代闻所未闻的和无以言表的坚韧的范例。"②那么,格吕菲乌斯为何要在其多部作品中将统治者塑造为拥有坚韧美德的化身呢?

2.“坚韧”与巴洛克悲剧理论

如上文所述,格吕菲乌斯在剧中塑造了查理坚韧或坚贞不屈

① Max Wehrli: *Bidermanns Cenodoxus*. In: *Das deutsche Drama*. Hrsg. v. Benno von Wiese. Düsseldorf 1958, S. 13ff.
② Gryphius, 1991,第 105 页。

的殉道者形象。那么,坚韧的概念从何而来呢? 坚韧,德语是 Beständigkeit,拉丁语是 constantia,是古罗马时期塞涅卡伦理学中的一个重要概念。16 世纪以来,人文主义者利普修斯在《论坚韧》(De constantia)中对塞涅卡对话集《论坚韧》中的坚韧概念进行探讨,将"坚韧"发展为新斯多葛主义哲学的一个重要概念。坚韧的概念由此得以复活,在德国巴洛克戏剧中扮演着重要的角色。在《论坚韧》中,利普修斯高度赞扬了"坚韧",即不为外部环境的变化而变化的美德。利普修斯劝诫人们应具有坚韧的美德,用坚韧的美德对抗变幻莫测的时运:"为什么你在上帝导演的世界舞台上如此不坚韧……"① "坚韧"是人文主义晚期人文主义者倡导的一种道德准则,以海茵修斯(Daniel Heinsius)、斯卡里格(Julius Scarliger)以及格劳秀斯(Hugo Grotius)等为代表的人文主义者均将"坚韧"视为他们世界观的基础。

那么格吕菲乌斯从何处知晓利普修斯? 首先要提到一个人,那就是伯内格尔(Matthias Bernegger)。1613 年至 1640 年,伯内格尔在斯特拉斯堡大学担任历史学教授。伯内格尔是利普修斯的追随者,终生致力于传播利普修斯的政治思想。在授课期间,伯内格尔把利普修斯的著作作为主要的授课教材。② 1617 年,伯内格尔出版了著作《利普修斯的政治学》(*Justi Lipsii Politicorum libri ad disputandum propositi*),宣传利普修斯的政治思想。1641 年,伯内格尔逝世,他的继子弗林斯海姆(J. Freinsheim)在其父的基础上出版了《马蒂亚斯·伯内格尔的其他范例》(*Exinstituto Matthiae Berneggeri*),指出伯内格尔对利普修斯著作的增改情况。伯内格尔的学生斯凯特(J. Skytte)继承其导师衣钵,也

① Justus Lipsius: *Von der Beständigkeit* [*De constantia*]. *Faksimiledruck der deutschen Übersetzung des Andreas Viritius*. Hrsg. v. L. Forster. Stuttgart 1965, das Nachwort.

② Carl Bünger: *Matthias Bernegger*. Strassburg 1893, S. 24.

十分重视传播利普修斯的政治学说,将利普修斯的学说视为政治学说中的经典。博艾克勒是斯凯特的学生,他也多次出版关于利普修斯政治学说的学术论著。

在莱顿求学期间,格吕菲乌斯师从历史学和政治学家约翰·亨利希·博艾克勒(Johann Heinrich Boeckler)。格吕菲乌斯通过博艾克勒了解了利普修斯,并且十分认同利普修斯的政治和哲学思想。格吕菲乌斯悲剧中的殉道者,查理、卡塔琳娜及皇家法学家帕皮尼亚努斯等都是按照利普修斯的新斯多葛主义思想塑造而成的坚韧典范。这些角色面对困境都能够坚韧地为信仰、真理或某种信念殉道。因为在格吕菲乌斯看来,作为一位英雄,读者可以在他的身上看到处变不惊的特质,这种处变不惊、坚忍不拔以及恒定不变的美德可以帮助读者抵抗各种有害的情绪。①如果读者身遇诸多苦难,坚韧的品质能够帮助读者逾越苦难。正如德国巴洛克诗人哈尔斯多尔夫(Phillipp Harsdörffer)指出的那样:

> 作家在悲剧中展现的主人公,应该是具备所有美德的典型,应为他的朋友和敌人的不忠感到悲伤;他在所有事件中表现的宽宏大量……②

德国巴洛克文人遵循人文主义者的思想,十分推崇坚韧的美德,在作品中常常将主人公塑造成拥有坚韧美德的典范。巴洛克诗学家奥皮茨在其译著《特洛伊妇女》(*Trojanerinnen*)的前言中强调了坚韧的重要性:"悲剧应该向观众展示斯多葛式的坚韧:在不断地面对如此多的苦难和机运时,我们应当学会接受我们遇到

① 参见 Peter Ruhr: *Lipsius und Gryphius. Ein Vergleich*. Berlin 1967, S. 28。

② G. Ph. Harsdörffer: *Poetischen Trichter zweyter Theil*. Nürnberg/ In Verlegung Wolffgang Endters. MDC XL CIII Nachdruck Darmstadt 1969, S. 84.

的,减少自己的恐惧,学会更好地忍耐。"①奥皮茨在《特洛伊妇女》的前言中不仅提到了坚韧概念,并且探讨了巴洛克悲剧诗学,这份前言成为巴洛克悲剧诗学的纲领性文献。在前言中,奥皮茨指出了悲剧在管理情绪方面的功能以及悲剧追求影响力的目的:

> 一部悲剧……像一面镜子照鉴所有的行为。戏剧中展示的事物我们可以借鉴到生活当中去;其中包括那些我们可以预见的,或者无法预料的偶然事件,我们以后再次遇到这种情况,可以维持这种坚持和持久,以至于以后不会继续造成危害,即那些人们无法应对的危害。通过观察戏剧中所展示的生活中的艰难和不如意,我们可以获得一种持久和稳定的情感,这种情感是生活中不存在的:通过观察和思考大人物、整个城市和国家的覆灭,我们赋予他们应有的同情……同时,通过不断地观看这些灾难和磨难,我们应该学习,不管是别人遇到时,还是在我们即将遭遇时,不应该害怕,而是适应和忍受这些灾难和磨难。②

这一段文字表明了巴洛克悲剧创作的本质所在:巴洛克悲剧反映尘世的错误行为以及尘世的变幻莫测。尘世的变幻莫测会让读者对尘世产生不坚定、不确定的情绪,从而导致读者的不幸之感。在奥皮茨看来,悲剧应该向读者展示尘世的变幻莫测,向人们传达尘世间"一切皆是虚幻的"(Vanitas)思想,在此基础上,悲剧应展示"坚韧"的典范,这种典范能够为读者展示人们如何用"坚

① Martin Opitz: *An den Leser*. Vorrede: Trojanerinnen. In: Ders.: *Gesammelte Werke. Kritische Ausgabe*. Bd. 1-4. Hrsg. Von George Schulz-Behrend. Stuttgart 1968—1990. Hier Bd. 2: Die Werke von 1621 bis 1626. Teil 2. 1979, S. 430.
② 同上。

韧"的美德来对抗尘世的虚幻。奥皮茨的这段文字被视为巴洛克悲剧诗学的核心理论,提出了斯多葛式的解决方案。

奥皮茨的悲剧诗学来源于人文主义时期的斯卡里格(Julius Caesar Scaliger),而斯卡里格的悲剧诗学从塞涅卡(Lucius Annaeus Seneca)的悲剧诗学源出而来。"可怕"(atrocitas)、"苦难"(gravitas)和"王公将相"(maiestas)是塞涅卡悲剧诗学中的几个关键词。在悲剧创作中,塞涅卡一方面会展示主人公身处苦难的状况,另一方面也会将主人公塑造成拥有坚韧、坚定不移以及拥有极高忍耐力美德的英雄。这种对比的塑造模式被称为"斯多葛式的对立模式"(stoische Kontrapost):"剧作家用尽可能夸张的方式展示主人公所经历的伤痛、苦难或行刑的痛苦,以便更好地凸显主人公逾越所有苦难的伟大。"①由此可见,悲剧中展示"可怕"和"苦难"的场景是用来凸显主人公拥有斯多葛美德"坚韧"的途径,目的在于向读者展示主人公如何用"坚韧"来克服"可怕"和"苦难",教导读者如何不受有害情绪的掌控和影响,和戏剧主人公一样成为战胜"可怕"和"苦难"的英雄。这种"斯多葛式的对立模式"是巴洛克悲剧中最常见的一种塑造模式,赋予巴洛克悲剧一种慰藉(consolatio)的功能。②

格吕菲乌斯遵循奥皮茨的悲剧理论进行创作。格吕菲乌斯在第一部戏剧《拜占庭皇帝利奥五世》的前言中,指出了悲剧的影响目的:

> 我们的祖国已完全掩埋在废墟之中,化作了展示虚幻的

① M. Fuhrman: *Die Funktion grausiger und ekelhafter Motive in der lateinischen Dichtung*. München 1968, S. 29.

② Hans-Jürgen Schings: Consolatio tragoediae. Zur Theorie des barocken Trauerspiels. In: *Deutsche Dramentheorien*. I. Hrsg. v. Reinhold Grimm. Frankfurt a. M. 1871. Wiesbaden 1980, S. 1-44, hier S. 20.

舞台。我谨以本剧并连同以后的作品,向你[读者]展示人事
的短暂……古人曾经用同样的方式创作,将戏剧视为净化人
类诸多有失教养和有害情绪的有效工具。①

 这段致读者的前言简明扼要地概括了格吕菲乌斯对悲剧目的
和功能的理解:其一,格吕菲乌斯将戏剧视为展示尘世虚幻的舞
台。"虚幻"是17世纪巴洛克戏剧中常见的母题,用来形容尘世间
所有事物的无常、变幻莫测以及转瞬即逝的特征。格吕菲乌斯在
多部悲剧中均描绘了尘世虚空的特征,例如在第一部悲剧《拜占庭
皇帝利奥五世》的前言中向读者表明该剧为读者展示的是"人事的
转瞬即逝"②。在该剧的第二幕中也有一句非常著名的关于尘世
虚空的描述:"世事皆变幻,唯有伴虚空;时空中徘徊,唯有尽非
实。"③在《格鲁吉亚女王卡塔琳娜》的序幕中,时间的寓意形象抱
怨"充满苦难的世界是如此的无常"④。在《查理·斯图亚特》中,
查理感叹时运的变幻莫测和转瞬即逝:"哦,所有事物,你是变幻莫
测的。"⑤其二,剧作家在戏剧中展示尘世的虚幻,是为了让读者的
情绪得到净化。为此,格吕菲乌斯提出了解决方案:戏剧中的主人
公只有拥有新斯多葛主义的美德——坚韧,才能克服尘世的虚幻。
在格吕菲乌斯看来,只有在虚幻的尘世间拥有如殉道者般坚韧的
美德,才能摆脱无常,征服易逝,获得永恒。在这方面,查理、卡塔
琳娜、帕皮尼安都是读者在德性上的效仿对象。
 由此可以解释为何格吕菲乌斯在处理查理被行刑这段素材时
没有使用报信人手法,而是将查理被砍头的恐怖场景直接搬上舞

① Gryphius,1991,第140页。
② 同上。
③ 同上,第160页,第67-68行。
④ 同上,第107页,第15行。
⑤ 同上,第477页,第345行。

台,向观众展示了残忍的处刑过程。对于为何这样直接展示如此残酷的场景,格吕菲乌斯在注释中这样解释道:

> 我认为,如果观众或读者只通过想象而不是亲眼看到这位身首分离的君主如何被自己的鲜血染红身体,人们就无法从这部血腥的悲剧中获得震撼的感受,所有的粉饰太平和假仁假义的行径将到此为止,将化作烟雾消失殆尽。①

在格吕菲乌斯看来,如果读者身遇诸多苦难,则可以通过阅读戏剧"开以达观",处之以"坚韧"。② 这显然受到了新斯多葛主义的影响,让戏剧成为弊端补偿的一种方式。

格吕菲乌斯生存的时期,是帝国从中世纪的神权政制向近现代世俗国家政制的转型时期。作为路德教信徒,格吕菲乌斯既受到基督教的影响,也受到文艺复兴人文主义的熏陶,这种影响在他作品的君主形象塑造中得到了充分的体现。在《查理·斯图亚特》中,格吕菲乌斯草拟了一幅基督教信仰下的绝对君主制国家的蓝图,表达他对绝对君权的期冀。在君权问题上,格吕菲乌斯接受君权神授理论,反对诛杀暴君说,提倡消极服从和不抵抗理论。在格吕菲乌斯看来,每一位君主,无论是哈布斯堡家族的统治者还是西里西亚的新教世俗君主,都是不可触碰的受膏之躯,都拥有神圣的权利。在君主德性方面,与耶稣会士不同,格吕菲乌斯提倡人文主义者利普修斯新斯多葛主义哲学中的坚韧的美德,而不是虔诚。在格吕菲乌斯看来,君主应用坚韧的美德来对待僭主的暴政以及尘世的虚幻。另外,格吕菲乌斯反对不受基督教信仰和伦理道德原则约束的政治理智。格吕菲乌斯的君权观念反映了他对在基督

① Gryphius, 1991,第 543 页。
② 谷裕(译):《罗恩施坦的巴洛克戏剧与古典》,载于《古典学研究》,2019 年第 4 辑,第 80 页。

教信仰框架下依靠美德实行统治的一种期冀。

格吕菲乌斯的戏剧成就在17世纪德国巴洛克戏剧中是首屈一指的。罗恩施坦在1653年创作的悲剧《易卜拉欣》中这样评价格吕菲乌斯:"正如人们所知晓的,他业已完成的和正在创作的作品,令世人敬仰。"①不仅如此,罗恩施坦还曾在献给格吕菲乌斯的悼词中这样评价他:

> 伟大的艺术比珍宝还要弥足珍贵,
> 因为她能够为祖国效劳,给予别人启迪,
> 能够为正义辩护,为法律遮风避雨,
> 能够体悟人民的疾苦;
> 格吕菲乌斯先生在他的职位上向我们证明,
> 他的名字将永世长存。②

1659年,格吕菲乌斯将其创作的最后一部悲剧《帕皮尼亚努斯》付梓。此时,雅剧的另一位代表剧作家罗恩施坦返回西里西亚的布雷斯劳,开启了雅剧的另一个辉煌时代。如果说活跃于17世纪上半叶的格吕菲乌斯的戏剧仍有古典意义的超验维度和道德叙述,那么随着欧洲各个国家逐渐向近现代世俗国家政制过渡,活跃于17世纪中后叶的罗恩施坦对君主形象的塑造和君权问题的讨论则呈现出另一番面貌。

① "daß Er die/ wie man weis / theils schon verfärtigte / theils noch unter händen wachsende Schrifften der begihrigen Welt nicht länger wolle Mißgönnen." Vorrede zu Ibrahim. Daniel Casper von Lohenstein: *Sämtliche Werke. Historisch-kritische Ausgabe.* Ibrahim (Bassa). Cleopatra (Erst-und Zweitfassung). Abt. 2: Dramen. Bd. 1. Teilbd. 1 u. 2. Text u. Kommentar. Hrsg. v. Lothar Mundt. Berlin 2008, S. 6.

② 参见 Bernhard Asmuth: *Daniel Casper von Lohenstein.* Stuttgart 1971, S. 28 ff。

第三章 罗恩施坦的《克里奥帕特拉》

一、罗恩施坦生平及背景

　　1635 年 1 月 25 日，罗恩施坦出生于西里西亚布热格
(Brieg)公国的涅姆恰城(Nimptsch)的一个市民家庭。[①] 父亲约
翰·卡斯帕(Johann Caspar)是皇家关税税务官，也是涅姆恰城的
议员。1634 年，涅姆恰城遭受克罗地亚人的攻击，罗恩施坦的父
亲带领当地军队守护了皇家宝藏，并领导市民重建市政厅，涅姆恰
城得以恢复往日的生机。[②] 其父因此获得哈布斯堡皇帝费迪南德
二世赠予的金色圣链，并于 1670 年获封，可继承贵族姓氏"冯·罗
恩施坦"。[③] 自文艺复兴以来，市民等级在宫廷政治、经济和法律
等事务上扮演着越来越重要的角色。这些人虽出身市民等级，但
是在法学上颇有建树，在宫廷政治领域发挥着影响力。哈布斯堡

① 布热格，德语 Brieg，波兰语拼写 Brzeg；涅姆恰，Nimpsch，波兰语拼写 Niemcza。在
　布雷斯劳成为西里西亚首府前，涅姆恰是那里的主要城市。
② 参见 E. Rauch：*Geschichte der Stadt Nimptsch*. Nimptsch 1935, S. 67。
③ Conrad Müller：*Beiträge zum Leben und Dichten Daniel Casper von Lohenstein*. Bres-
　lau 1882, S. 3.

统治者曾多次为这些曾为帝国作出贡献的市民等级授予贵族封号,在市政厅为他们举行授剑仪式。① 高额薪金和贵族封号等优渥的待遇也让父亲约翰下定决心,培养儿子罗恩施坦成为一名公务人员。罗恩施坦正是在这样的氛围中成长起来的。

在父亲的支持下,罗恩施坦 1643 年至 1651 年在布雷斯劳的马大拉人文中学(Magdalenaeum)接受教育。马大拉人文中学的前身是教会学校,建于 1267 年。受文艺复兴运动的影响,马大拉中学十分重视人文主义的古典教育。为了将学生培养成日后在宫廷参与政务的公务人员,学校为学生们设置了拉丁语、历史、法律以及修辞学等课程。不仅如此,学校每年还会定期举办戏剧表演活动,让学生在戏剧表演中了解并实践课堂中习得的知识,这些知识包括历史、法律和政治等,以便让学生为日后处理宫廷政治事务做好准备。在马大拉人文中学读书期间,罗恩施坦创作了他的第一部戏剧《易卜拉欣·帕夏》(Ibrahim Bassa)②。马大拉人文中学结业后,罗恩施坦于 1651 年前往莱比锡和图宾根大学学习法律。大学期间,罗恩施坦师从当时著名的法学家本笃·卡普佐沃(Benedikt Carpzov)和沃夫冈·阿达姆·劳特巴赫(Wolfgang Adam Lauterbach)。③ 他的毕业论文《关于意志的法学论辩》④是

① Rudolf Stein: *Der Rat und die Ratsgeschlechter des alten Breslau.* Würzburg 1963, S. 27.

② 《易卜拉欣·帕夏》原名为《易卜拉欣》。1689 年,出版商在第二次出版《易卜拉欣》时将其更名为《易卜拉欣·帕夏》,以便与罗恩施坦的第二部土耳其剧《易卜拉欣·苏尔丹》(Ibrahim Sultan)进行区分。参见 Conrad Müller: *Beiträge zum Leben und Dichten Daniel Casper von Lohenstein.* Breslau 1882, S. 23-26。

③ Hans von Müller: Bibliographie der Schriften Daniel Caspers von Lohenstein. 1652—1748. In: *Werden und Wirken. Festschrift zum 70. Geburtstag von Karl W. Hiersemann.* Leipzig 1924, S. 226f.

④ 《关于意志的法学论辩》(Disputatio juridica de voluntate),以下简称《论辩》。参见 Hans von Müller: Bibliographie der Schriften Daniel Caspers von Lohenstein. 1652—1748. In: *Werden und Wirken. Festschrift zum 70. Geburtstag von Karl W. Hersemann.* Leipzig 1924, S. 226f。

一部优秀的法学作品,其导师劳特巴赫充分肯定了这部论文的学术价值。在莱比锡和图宾根大学的法学经历为罗恩施坦日后成为一位法律顾问奠定了良好的基础。1655 年,罗恩施坦开始了游学生涯。他先后游历了荷兰和瑞士,但因瘟疫的爆发止于格拉茨。1657 年,罗恩施坦返回故乡布雷斯劳,担任法律顾问直至离世。

1657 年,罗恩施坦开启了他的政治生涯。作为一名政客,他平步青云,33 岁便被奥莱悉尼察公爵伊丽莎白(Elisabeth Marie von Oels)任命为下西里西亚省威腾堡－奥莱悉尼察(Württemberg-Oels)的宫廷参谋。不仅如此,下西里西亚省的利格尼茨－布热格公爵克里斯蒂安(Herzog Christian von Liegnitz-Brieg)也曾邀请罗恩施坦担任他的枢密顾问。需要指出的是,罗恩施坦生存时期的下西里西亚布热格公国主要受信仰新教的皮亚斯特家族的克里斯蒂安领导。[①] 罗恩施坦拒绝了伊丽莎白和克里斯蒂安的任命,返回故乡布雷斯劳担任法律顾问。罗恩施坦为何放弃了二者的邀请,反而选择在布雷斯劳当一名法律顾问呢? 这里需要对法律顾问这一身份做出解释。法律顾问最初是由市书记发展而来,主要协助城市参议院处理政治与法律事务。17 世纪以来,法律顾问逐渐扮演市书记的角色,他们不仅在参议院中拥有表决权,而且在内阁拥有席位。[②] 他们主要负责协调参议院和市民之间的谈判,代表参议院处理市民法律纠纷,特别是行会纠纷等一系列法律问题。同时,法律顾问也

① 1639 年至 1653 年,克里斯蒂安与其兄弟乔治三世(Georg III)和路德维希四世(Ludwig IV)共同领导布热格。1653 年至 1664 年,克里斯蒂安成为沃武夫和奥瓦瓦公爵。1664 年起,克里斯蒂安独立领导利格尼茨、布热格、沃武夫和奥瓦瓦。

② H. J. von Witzendorff-Rhediger: Die Breslauer Stadtschreiber 1272—1741. In: *Jahrbuch der schlesischen Friedrichs-Wilhelm-Universität zu Breslau*. Bd. 5. Berlin 1960, S. 10.

拥有外交谈判的权力。①由此看来,法律顾问在新教世俗邦国的政治事务上扮演着十分重要的角色。

　　1675年,罗恩施坦作为布雷斯劳的法律顾问被派往哈布斯堡宫廷外交谈判。② 之所以被派往哈布斯堡宫廷进行谈判,是因为哈布斯堡宫廷认为布雷斯劳与瑞典暗中勾结,二者联合起来共同削弱哈布斯堡家族在布雷斯劳以及整个下西里西亚地区的影响力。哈布斯堡宫廷以此为由在布雷斯劳增设卫戍部队。布雷斯劳议员认为卫戍部队一方面可能导致布雷斯劳的地位逐渐低于西里西亚的纳米斯洛市和希罗达市,③另一方面会让布雷斯劳失去保卫权(jus praesidii)。④ 保卫权指布雷斯劳市拥有独立的警卫和守备军队,不受帝国卫戍部队的管辖。近百年以来,布雷斯劳一直拥有独立的保卫权。罗恩施坦因此被派往维也纳,代表布雷斯劳市向哈布斯堡皇帝以示忠心。⑤ 通过当时罗恩施坦写给布雷斯劳议员的一封信,可以窥见当时布雷斯劳政治状况之紧急:

　　　　参议院在合适的时机将他送往哈布斯堡宫廷,罗恩施坦出现得正是时候。这些来自哈布斯堡家族的人不是为了维护布雷斯劳市的利益而来,而是为了扩大哈布斯堡家族在西里西亚的影响力而来的。不仅如此,他们派来了卫戍部队,通过

① H. Wendt: *Der Breslauer Syndikus. A. Assig（1618—1676）und seine Quellen-sammlungen.* In: *Zeitschrift des Vereins für Geschichte und Altertum Schlesien.* Bd. 36. H. 1. Breslau 1901, S. 140 ff.

② Conrad Müller: Beiträge zum Leben und Dichten Daniel Casper von Lohenstein. Breslau 1882, S. 5.

③ 纳米斯洛,德语拼写 Namslau,波兰语拼写 Namysłów;希罗达市,德语拼写 Schro-da,波兰语拼写 Środa。

④ Ilona Banet: Daniel Casper von Lohenstein. Neues Quellenmaterial zu seiner Tätigkeit als Syndikus. In: *Germanica Wratislaviensia* 55. Breslau 1984, S. 202.

⑤ K. Grünhagen: *Breslau und die Landesfürsten.* In: *Zeitschrift für Geschichte und Altertum Schlesiens.* Bd. 36. H. 2. Breslau 1901, S. 225.

在市政府和市民中间驻扎军队来控制整个城市。①

　　罗恩施坦此次的外交谈判决定了布雷斯劳的政治命运。一方面,他要代表布雷斯劳市传达其对哈布斯堡皇帝和帝国的忠诚,为布雷斯劳争取独立的保卫权。另一方面,他还要向布雷斯劳议员汇报哈布斯堡的宫廷动态。② 罗恩施坦十分清楚地意识到,布雷斯劳受哈布斯堡家族统治者的管辖,因此他必须妥善处理布雷斯劳的政治危机,才能为布雷斯劳保留其独立的保卫权。此次外交谈判的结果是,罗恩施坦因其出色的说服能力和斡旋能力获得了哈布斯堡统治者利奥波德一世的赏识,被利奥波德一世任命为哈布斯堡宫廷的皇家顾问。由此可见,罗恩施坦虽跻身于新教世俗君主和罗马公教哈布斯堡皇帝两种政治势力之间,但是凭借其高超的政治理智完美地化解了二者之间的矛盾,妥善地处理了世俗统治者与哈布斯堡家族统治者之间的紧张关系。布雷斯劳上一任法律顾问莫格肯多夫(P. v. Mogkendorf)这样评价罗恩施坦:

　　　　对罗恩施坦我想做出一点点评价,以便一切能够平稳地进行,人们可以与他共事,并将事务托付于他⋯⋯顾问团为法律顾问这个职位寻找下一位继承者一点都不难;我很高兴,我们能够信任这位正直的人。③

① Conrad Müller: *Beiträge zum Leben und Dichten Daniel Caspers von Lohenstein*. Breslau 1882, S. 53.

② E. M. Szarota: Lohenstein und die Habsburger. In: *Colloquia Germanica* Vol. 1. Tübingen 1967, S. 263-309, hier S. 267ff.

③ Peter von Mogkhendorf: Bresl. Syndici Briefe an Christian Hofmann von Hoffmannswaldau. Kays. Rath wie des Raths u. Kriegs Commissario der Stadt Breslau in der Kapuciner u. Bernhardiner Sache, von 24. Sep. 1669—11 Apr. 1670. 转引自 Ilona Banet: *Vom Trauerspieldichter zum Romanautor. Lohensteins literarische Wende in den politischen Verhältnisse in Schlesien während des letzten Drittels des 17. Jahrhunderts*. In: *Daphnis*, Bd. 12 (1983): Ausgabe 1 (Mar 1983), S. 169-186, hier 180。

　　罗恩施坦不仅十分重视政务工作,并且十分重视文学创作。他大部分的戏剧是在担任世俗官职时期(1657—1683年)创作完成的。据研究,罗恩施坦即使在政务十分繁忙的情况下也不忘进行文学创作,常常辛勤耕耘至深夜,这一度让他身体抱恙。[①] 在文学创作方面,罗恩施坦也遭遇了身处世俗邦君与帝国皇帝之间的艰难处境,他不仅要为新教世俗君主创作,而且要为哈布斯堡皇帝创作。具体来说,在马大拉人文中学读书期间,罗恩施坦创作了他的第一部戏剧《易卜拉欣·帕夏》,该剧是罗恩施坦进呈给新教邦君克里斯蒂安的儿子乔治·威廉(Georg Wilhelm I.,1660—1673年)的作品。1661年,罗恩施坦完成了《克里奥帕特拉》的第一版,将其献给布雷斯劳城的议员。1665年,罗恩施坦创作了《阿格里皮娜》(Agrippina),并将该剧进呈给克里斯蒂安公爵的夫人露易丝。同年,罗恩施坦将《埃琵喀丽斯》(Epicharis)敬献给下西里西亚省的希维德尼察-贾沃(Schweidnitz-Jauer)君主。除了戏剧,罗恩施坦还曾于1672年为公爵克里斯蒂安的儿子乔治翻译了格拉西安(Baltasar Gracian)的君主镜鉴《政治智者罗马公教信徒费迪南德》(Staatskluger Catholischer Ferdinand)[②]。不仅如此,罗恩施坦也曾为利奥波德一世创作,例如罗恩施坦于1673年完成的戏剧《易卜拉欣·苏尔丹》(Ibrahim Sultan)就是罗恩施坦为利奥波德一世与费莉西塔斯(Claudia Felicitas)大婚而作的作品,又如1680年创作的《索福尼斯伯》(Sophonisbe)于1669年在利奥波德一世与特蕾莎婚宴

① 　Conrad Müller: *Beiträge zum Leben und Dichten Daniel Caspers von Lohenstein*. Breslau 1882, S. 24.

② 　Baltasar Gracian: El politico D. Fernando el Catolico. Publicado por D. Vincencio Juan de Lastanosa. Con Licencia en Huesca: Por Juan Nogues 1646. Faksimiledruck besorgt durch die Institucion "Fernando el Catolico". Mit einem Vorwort von Francisco Yndurain. Zaragoza 1953. 以下简称《政治智者罗马公教信徒费迪南德》。

时上演。不仅如此,罗恩施坦在生命的最后阶段为利奥波德一世创作了长篇小说《阿尔米尼乌斯》①。由此看来,他同时为世俗邦君与帝国皇帝写作。罗恩施坦似乎在迎合自己的处境,以此博得当权者的好感。有德国研究者表明,罗恩施坦的政治立场晦暗不明,并且其政治立场似乎为环境所左右,能够根据需要做出适当的调整,以达到其政治目的。② 也有研究指出,罗恩施坦在作品中反映的政治观念,与他跻身于世俗邦君和哈布斯堡皇帝肱股之间的夹缝处境息息相关。在新教世俗君主和罗马公教宗帝之间,罗恩施坦试图谋求一种中道(Mittelmaß),力求达到一种中庸的状态,因此其君权思想也具有某种折中主义的特征。③ 有一点可以肯定的是,罗恩施坦作为政治人的身份是毋庸置疑的。他不仅熟知各类政治理论,并且对政治事件的认识有着深厚的经验。作为布雷斯劳的法律顾问和外交官,罗恩施坦周旋于当时各种政治势力和派别之间,对政治人物和事件有着直接的观察,从而能够深入地认识他那个时代的政治世界。"罗恩施坦的外交生涯为其政治著述和文学创作提供了大量的案例。"④这些政治实践影响了他对政治世界的理解,从而影响了

① Daniel Caspers von Lohenstein Großmuethiger Ferdherr Arminius oder Hermann,Als Ein tapfferer Beschirmer der deutschen Freyheit/Nebst seiner Druchlauchtigen Thusnelda In einer sinnreichen Staats = Liebes = und Helden = Geschichte Dem Vaterlande zu Liebe Dem Deutschen Adel aber zu Ehren und ruehmlichen Nachfolge In Zwey Theilen vorgestellet/Und mit anhehmlichen Kupffern gezieret. Leipzig/Verlegt von Johann Friedrich Bleditschen Buchhaendlern/und gedruckt durch Christoph Fleischern/Im Jahre 1689. 另见 Daniel Casper von Lohenstein:*Grossmüthiger Feldherr Arminius*. Hrsg. und mit einer Einführung versehen von Elida Maria Szarota. Hildesheim und New York 1973。

② Bernhard Asmuth:*Daniel Casper von Lohenstein*. Stuttgart 1971,S. 12.

③ Gerhard Spellerberg:*Verhängnis und Geschichte. Untersuchungen zu den Trauerspielen und dem "Arminius"-Roman Daniel Caspers von Lohenstein*. Berlin 1968,S. 189ff.

④ Bernhard Asmuth:*Daniel Casper von Lohenstein*. Stuttgart 1971,S. 34.

他的政治观念。作为布雷斯劳的法律顾问,罗恩施坦感受到西里西亚在三十年战争后仍受罗马公教影响的政治现实。面对新教世俗君主和帝国皇帝之间的冲突,罗恩施坦用其政治理智妥善地化解了二者的矛盾。德国研究者穆勒这样评价罗恩施坦:"他在那次外交任务中开诚布公并且毫无保留,他是拥有政治理智的典范。为了说服皇帝,他不会拒绝任何可行的手段……他在与人打交道方面是一位大师。"①由此看来,罗恩施坦不仅有着丰富的政治经验,并且这些经验促使他本人成长为拥有政治理智的代表。如果说格吕菲乌斯"在本质上不是一个政治人",那么罗恩施坦"是对政治现实有着深刻洞见和丰富经验的政治人"。② 在多部关于罗恩施坦生平介绍的作品中,罗恩施坦被定义为政治人。③ 西里西亚著名历史学家弗里德里希·卢凯(Friedrich Lucae)也在其撰写的西里西亚编年史中这样评价罗恩施坦:

> 博学多才的罗恩施坦,年复一年地担任波西米亚各朝国王以及西里西亚公爵的最高摄政员,无论是作为文书处的一员,还是在处理军队、法律、政治及邦国普通事务上,无论是在宫廷还是在议员家族中……他都作出了有益的贡献。④

① Conrad Müller: *Beiträge zum Leben und Dichten Daniel Caspers von Lohenstein*. Breslau 1882, S. 60.

② Heinrich Hildebrandt: *Die Staatsauffassung der schlesischen Barockdramatiker im Rahmen ihrer Zeit*. Rostock 1939, S. 103, 137.

③ *Allgemeine Deutsche Biographie*. Bd. 19. 1884. S. 120ff; *Schlesische Lebensbilder*. Bd. 3. 1928, S. 126ff.

④ Friedrich Lucae: *Schlesiens curieuse Denckwürdigkeiten*. Frankfurt a. M. 1689, S. 616-620.

由此可见,罗恩施坦不仅是一名剧作家、法学家,而且是一个"完美的政治人"①。罗恩施坦本人也曾在作品中表示,相比于文学创作,他更重视政务工作。文学创作对他来说"只是副业"②,因为在他看来,他没有创作过任何有价值的作品,并且在文学作品中,他只能得到短暂的停留与慰藉。③ 政治人的身份决定了罗恩施坦的创作主题和创作风格,正如他在《花》(*Blumen*)的前言中所言,"我所从事的工作决定了我的作品反映的是政治的严肃性和尖锐性"。④

综上所述,罗恩施坦在戏剧中对政治事件的洞见不是来自想象,而是来自他的经验。在探讨与君权相关的政治问题时,他搬用古代世界的史实作为依据,结合自身的经验,在作品中表达自己的君权观念。他不仅能洞见那个时代关于政治事务最根本的问题,而且能够在戏剧中应和新教世俗邦君和帝国皇帝不同的政治议题,按照不同情势给出不同的实践方案和行动参照。身处复杂的政治环境使得他对君权问题的思考具有显著的、有效的和实践的品格。丰富的政治实践经历也为罗恩施坦创作提供了充实的素材,这些戏剧作品都是他长期经验和实践的思想结晶。

二、利普修斯、法哈多和格拉西安的君权理论

17 世纪是中世纪教权至上观念逐渐式微和绝对君权观念逐渐加强的时期。自 16 世纪文艺复兴以来,以马基雅维利(Niccolò

① Bernhard Asmuth: *Daniel Casper von Lohenstein*. Stuttgart 1971, S. 13.

② Daniel Casper von Lohenstein: *Lyrica*: *Die Sammlung "Blumen"* (*1680*) *und "Erleuchteter Hoffmann"* (*1685*) *nebst einem Anhang*: *Gelegenheitsgedichte in separater Überlieferung*. (Hrsg. v.) Gerhard Spellerberg. Tübingen 1992, S. 7-16, hier S. 10.

③ 同上。

④ 同上,第 11 页。

Machiavelli）为代表的人文主义者对中世纪占主导地位的神权政治观念进行批判，抛弃奥古斯丁和托马斯主张的教权高于君权的政治观念，提倡独立于教权的绝对君权观念，形成了较为成熟的"政治理智"，即"国家理性"学说。在《君主论》中，马基雅维利强调政治权力本身就是目的，君主的所有政治行为都围绕权力的保存和国家的存续，即政治理智展开。自《君主论》出版以来，政治理智逐渐成为衡量君主政治行为正当性的首要标准，以近现代世俗国家利益为主导的德性伦理正在与中世纪基督教正统道德规范决裂，并有逐渐取代基督教正统道德规范的趋势。

17世纪有关君权问题的讨论离不开马基雅维利的"政治理智"学说。如菲尔豪斯所言，绝对主义国家"是主权君主在国家内部对军队的管理，在国家外部进行权力扩张的过程……同时也被视为君主对政治理智的贯彻"。① 然而，马基雅维利式的政治理智"削弱了道德的建构力，使人们在精神上变得铁石心肠"。② 这种铁石心肠表现为，君主在实现政治或国家利益最大化的过程中，哪怕违背正统基督教信仰或伦理道德原则也在所不惜。马基雅维利的"政治理智"揭示了君主权力保存、国家存续与宗教信仰、伦理道德原则的冲突。君主的政治行为究竟应符合世俗理性原则，即政治理智的要求，还是符合基督教正统信仰和伦理道德原则的要求，成为近代早期智识者们探讨的主要问题之一。

马基雅维利的政治理智学说对整个欧洲智识界产生了不小的影响。来自不同等级和不同教派的智识者对马基雅维利的"政治理智"观念给予了不同的评价。本章主要论述三位学者对马基雅维利"政治理智"观念的接受，因为这三位学者的政治观念与罗恩

① Rudolf Vierhaus: Absolutismus, In: Ernst Hinrichs（Hrsg.）: *Absolutismus*. Frankfurt a. M. 1986，S. 35–62，hier S. 36.

② Friedrich Meinecke: *Die Idee der Staatsräson in der neueren Geschichte*. München/Berlin 1924，S. 612.

施坦有着密切的联系,其一是人文主义者利普修斯,其二是西班牙外交家法哈多,其三是耶稣会士格拉西安。这三位学者在对马基雅维利的政治理智学说进行探讨的同时,渗入了自己的政治观念,对罗恩施坦的戏剧创作产生了重要的影响。

1. 利普修斯的"混合政治理智说"

尤斯图斯·利普修斯(Justus Lipsius,1547—1606 年)1547年生于西班牙所属尼德兰的奥纲赖泽(Overijse)。他自幼接受人文主义的古典教育,1559 年在科隆的耶稣会学校读书,1563 年在鲁汶大学学习法律。利普修斯的政治生涯始于 1567 年,这一年他担任枢机主教格兰韦拉(Antoine Perrenot de Granvelle)的秘书,跟随枢机主教前往罗马。1572 年,他在信仰路德教的耶拿大学任修辞学和历史学教授。1576 年,利普修斯返回鲁汶,在鲁汶大学任教。1578 年起,利普修斯在莱顿大学任历史学教授。但是,利普修斯最终离开了莱顿大学,原因在于当时的莱顿大学是一座加尔文教大学。1590 年,利普修斯前往美因茨,从此皈依罗马公教。[①] 纵观利普修斯的一生,可以看见一个游走于各教派势力之间的学者形象。尽管其早年和中年曾在路德教和加尔文教大学任教,但是他在晚年皈依了罗马公教。

利普修斯栖身于近代早期政治现实主义逐渐步入历史舞台的时刻。如上章所言,利普修斯在《论坚韧》中复兴了塞涅卡的斯多葛主义传统,发展了"坚韧"的概念,倡导君主要做美德的典范。在其另一部著作《政治六论》中,利普修斯主要探讨了马基雅维利的"政治理智"概念,明确了"政治理智"在君主政治行动中的地位和作用。由此看来,利普修斯凭借一己之力恢复了两种传统,一个是

① 参见 Gerhard Oestereich:*Justus Lipsius als Universalgelehrter zwischen Renaissance und Barock*. Leiden 1975,S. 177ff。

塔西佗主义的传统,另一个是斯多葛主义的传统。一方面,他把君权观念建立在政治生活的复杂性基础之上,主张君主因地制宜、审时度势地使用政治智谋。另一方面,他对斯多葛伦理哲学非常重视,表现为他倡导君主要依靠美德治理国家。利普修斯也因此被人们称为传统的保护者,改革中的使徒。①

《政治六论》出版于1589年,被视为现代政治思想的开山之作。在第一卷中,利普修斯探讨了统治者应具备何种美德。首先,利普修斯将政治定义为公民生活(vita civilis)。② 在利普修斯看来,决定政治的第一个要素即君主是否具有美德。利普修斯指出,美德由虔诚(pietas)和正直(probitas)两部分组成。③ 之后,利普修斯指出了决定政治生活的第二个关键性因素,即"政治理智",也作"审慎"(prudentia)。"政治理智"由经验(usus)和记忆(memoria)两部分组成。利普修斯指出,统治者需要同时运用"美德"和"政治理智"施行统治。由此看来,利普修斯一方面试图在纷繁复杂的政治事务中找到信仰和道德基础,这一点让他与马基雅维利判然有别;另一方面,利普修斯与马基雅维利一样发展了一种近现代世俗国家的君权观念,即"政治理智"观念,指出"政治理智"在君主政治行动中的重要性。在第二卷中,利普修斯对统治者的统治形式进行了探讨。利普修斯指出,统治者施行统治的目的在于实

① H. Hescher: *Justus Lipsius*, *Ein Vertreter des christli. Humanismus in der kathol. Erneurerungsbewegung des 16. Jahrhunderts*, Jb. f. d. Bistum Mainz 1951—1954, Bd. 6(1954), S. 196-231.

② Politicorum sive Civilis Doctrinae Libri Sex. Leiden 1589. 转引自 Karl Heinz Mulagk: *Phänomene des politischen Menschen im 17. Jahrhundert. Propädeutische Studien zum Werk Lohensteins unter besonderer Berücksichtigung Diego Saavedra Fajardos und Baltasar Gracián*. Berlin 1973, S. 84。

③ 参见 Karl Heinz Mulagk: *Phänomene des politischen Menschen im 17. Jahrhundert. Propädeutische Studien zum Werk Lohensteins unter besonderer Berücksichtigung Diego Saavedra Fajardos und Baltasar Gracián*. Berlin 1973, S. 84。

现社会公益(bonum publicum)。① 利普修斯在这里再次强调美德对统治者进行治理的重要性,并且列举了统治者应具备的三种美德:正义(iustitia)、怜悯(clementia)和谦逊(modestia)。

在第三卷至第五卷中,利普修斯探讨了统治者应具备的第四种美德,即"政治理智"。利普修斯将"政治理智"划分为"公民政治理智"(prudentia togata)和"军事政治理智"(prudentia militaris),又将"公民政治理智"划分为"关于神的政治理智"(prudentia circa res divinas)和"关于人的政治理智"(prudentia circa res Humanas)。② "关于神的政治理智"指统治者在处理宗教问题时应采取宽容的政策,而不是用暴力来解决问题。"关于人的政治理智"指统治者关注公民和国家的利益,而不是只顾自身的利益。利普修斯指出,为了维护政权的稳定,统治者应具备"关于人的政治理智",即以公民的利益(Benevolentia populi)为出发点实行统治。③ 随后,利普修斯阐述了何为"军事政治理智"。与马基雅维利一样,利普修斯提倡统治者在战争中动用本地军队,反对使用雇佣军,因为在他看来,使用雇佣军是僭主所为。不仅如此,利普修斯还指出,军队将领应具有丰富的经验(peritia),经验是一位将领应具备的美德之一。除此之外,利普修斯指出,军队将领应在战场上运用一定的政治计谋,这是其"军事政治理智"的表现。在利普修斯看来,在战场上使用一定的政治计谋不仅是一种需要,而且是一种荣耀,政治计谋是"政治理智"的一部分,武力和计谋是战场上成功的诀窍。④

① 参见 Karl Heinz Mulagk: *Phänomene des politischen Menschen im 17. Jahrhundert. Propädeutische Studien zum Werk Lohensteins unter besonderer Berücksichtigung Diego Saavedra Fajardos und Baltasar Gracián.* Berlin 1973, S. 84。
② 同上,第 85 页。
③ 同上。
④ 同上,第 86 页。

　　《政治六论》第四卷的第十三章和第十四章中,利普修斯在"政治理智"的基础上提出了"混合的政治理智"(prudentia mixta)概念。在利普修斯看来,出于现实政治状况的考虑,作为拥有"政治理智"的统治者,应该应对政治之需,使用必要的政治计谋。因此,利普修斯主要探讨"欺骗"(fraus)是否可以算入"政治理智"的一部分。利普修斯将"欺骗"分为"轻度欺骗"(fraus levis)、"中度欺骗"(fraus media)及"重度欺骗"(fraus magna)。① "不信任"(Diffidentia)和"伪装"(Dissimulatio)属于"轻度欺骗"。② 在利普修斯看来,"轻度欺骗"没有过分地背离伦理道德原则,因此它是被允许的。利普修斯表明,"不信任"在宫廷政治领域中很常见,哪怕是在私人领域,朋友之间也存在"不信任"的情况。"不信任"的另一种表现形式就是"伪装",即隐藏和掩饰自己的真实意图,具体表现为保持沉默或隐藏情绪。利普修斯指出,"不信任"和"伪装"是一种"政治理智",它们没有违背伦理道德原则,因此是统治者应具备的治国之术。由此看来,利普修斯允许一定程度的欺骗,提倡在政治斡旋中使用"不信任"和"伪装"的政治技艺。随后,利普修斯对"中度欺骗"(fraus media)进行探讨。利普修斯指出,与"轻度欺骗"不同,"中度欺骗"违背伦理道德原则,是一种恶行,因此在统治者的政治斡旋中它是不被允许的。属于"中度欺骗"的有"联盟"(Conciliatio)和"诓骗"(Deceptio)。③ 最后,利普修斯探讨了"重度欺骗","背信弃义"(Perfidia)和"不公"(Iustitia)属于"重度欺骗"。④ 他认为,"重度欺骗"不仅违背伦理道德原则,而且违反法律规定,

① 参见 Karl Heinz Mulagk: *Phänomene des politischen Menschen im 17. Jahrhundert. Propädeutische Studien zum Werk Lohensteins unter besonderer Berücksichtigung Diego Saavedra Fajardos und Baltasar Gracián.* Berlin 1973, S. 86。

② 同上。

③ 同上。

④ 同上。

因此"背信弃义"和"不公"是恶行,是不被允许的。

综上所述,利普修斯认同统治者在政治斡旋中使用一定的政治计谋,但是这种政治计谋的使用要以不损害伦理道德原则和法律规定为前提。一定程度上的"不信任"和"伪装"是被允许的,"联盟""欺骗""背信弃义"以及"不公"是不被允许的。利普修斯表明,色诺芬(Xenophon,前 440—前 355 年)在《居鲁士的教育》(*Cyropadia*)中塑造的拥有诸多美德的君主已经不合时宜了。[①] 对于近代早期的统治者来说,"政治理智"是其从事政治实践的重要指导原则。但是,利普修斯不认为"政治理智"是统治者从事政治实践的核心指导原则。虽然利普修斯是塔西佗的仰慕者,比如他呼应了近代早期塔西佗主义复兴的大势,推崇塔西佗式的君权观念,但是对于君主只顾及政治利益而不顾美德与尊严的做法,利普修斯并不赞同。在《政治六论》的前言中,利普修斯明确地反对塔西佗主义者马基雅维利在道德上的冷漠。[②] 在利普修斯看来,虽然君主应借助一些权术或政治计谋施行统治,但是君主仍要做美德上的典范。与"虔诚"和"正直"的美德相比,"政治理智"只能屈居次位。由此看来,利普修斯并不算是一个严格意义上的塔西佗主义者。实际上,利普修斯是塔西佗和塞涅卡的结合体。在塔西佗主义的政治传统上,利普修斯结合塞涅卡的道德哲学,建构了一套君主的政治行为理论。一方面,利普修斯坚持古罗马斯多葛伦理道德原则,提倡君主在政治实践中不能只顾政治利益,而是要将伦理道德原则作为衡量统治者政治行为正当与否的首要标准。由此看来,在道德层面上,利普修斯是严正的。在这一点上,利普修斯的

① 参见 Karl Heinz Mulagk: *Phänomene des politischen Menschen im 17. Jahrhundert. Propädeutische Studien zum Werk Lohensteins unter besonderer Berücksichtigung Diego Saavedra Fajardos und Baltasar Gracián.* Berlin 1973, S. 87.

② 参见 Jan Waszink(Hrsg.):*Justus Lipsius: Politica. Six books of politics or political instruction.* Assen 2004, S. 13.

君权学说存在着一种斯多葛式的在应然层面上的许诺,他不是纯粹的塔西佗主义者,更不是马基雅维利的同路人。另一方面,利普修斯吸收塔西佗的政治理论,赞扬塔西佗所倡导的以权力的攫取为核心的政治思想。在利普修斯看来,君主若想在政治舞台上胜出,就必须学会将塔西佗的政治实践理论和斯多葛的道德律令结合起来。君主一方面必须具备正义、怜悯及谦逊等美德,另一方面必须拥有"政治理智",必须学会在政治实践中审时度势,能够根据具体情况明智地、审慎地做出判断。利普修斯的一句广为流传的箴言是:"不知欺骗者,不知统治之道。"①如上所述,利普修斯并不排斥马基雅维利的政治理智。他赞赏马基雅维利的创造力和敏锐,视马基雅维利为继柏拉图和亚里士多德以来最伟大的政治学家。但遗憾的是,对利普修斯来说,这个佛罗伦萨人缺少美德和尊严。② 因此,利普修斯在马基雅维利的政治实践理论之上增加了道德的限制,为马基雅维利的君权理论与伦理道德原则搭起了一座桥梁。

2. 法哈多和格拉西安的"政治理智说"

西班牙外交家法哈多和西班牙耶稣会士格拉西安的"政治理

① 路易十一将这句箴言献给他的儿子查理八世,让查理八世将这句箴言作为自己唯一信奉的政治信条。参见 Karl Heinz Mulagk: *Phänomene des politischen Menschen im 17. Jahrhundert. Propädeutische Studien zum Werk Lohensteins unter besonderer Berücksichtigung Diego Saavedra Fajardos und Baltasar Gracián.* Berlin 1973, S. 87。

② Politicorum sive Civilis Doctrinae Libri Sex, Vorrede: De consilio et forma nostri operis: "Nisi quod unius tamen Machiacelli ingenium non contemno, acre, subtile, igneum: et qui utinam Principem suum recte ducisset ad templum illud Cirtutis et Honoris!"HZ144 (1931), Ges. Abh. Hrsg. v. F. Hartung, III, Leipzig 1943. 转引自 Karl Heinz Mulagk: *Phänomene des politischen Menschen im 17. Jahrhundert. Propädeutische Studien zum Werk Lohensteins unter besonderer Berücksichtigung Diego Saavedra Fajardos und Baltasar Gracián.* Berlin 1973, S. 87。

智说"对罗恩施坦的创作及君权观念产生了重要影响。二者的"政治理智说"主要涉及以下几个重要概念:"理智"(Vernunft)、"情绪"(Affekt)、"虚假"(Simulatio)以及"伪装"(Dissimulatio)。情绪,拉丁语 affcctus,希腊语 πάθos,德语 Affekt,指各种外在影响引起的身体和精神的状态。17 世纪以降,德语中出现了很多表达情绪的词,如激情、情绪活动、情绪倾向、倾向、心灵倾向、情绪冲动以及冲动等。① 如何用理智控制并伪装情绪,如何用理智识别虚假的情绪,是两位西班牙学者在相关著作中探讨的核心问题。两位学者共同指出,"情绪"具有伪善的特征。② "伪善的情绪"能够掩饰或模仿其他情绪,让理性迷失,让情绪变得危险。"伪善的情绪"具有两种表现形式,一是"虚假",二是"伪装"。"伪装"是对真实情感和本质意图的掩饰和沉默;"虚假"是有意识地歪曲真相,其表现形式是撒谎、欺骗和阿谀奉承。③ 在政治实践中,统治者是否可以"伪装"情绪或流露"虚假"情绪,不仅是西班牙学者探讨的核心问题,也是罗恩施坦在戏剧中探讨的主要问题。

迭戈·德·萨维德拉·法哈多(Diego de Saavedra Fajardo,1584—1648 年),西班牙学者、皇家外交家、秘书和作家。1617 年至 1623 年期间,法哈多担任西班牙驻罗马公使馆秘书,同时担任那不勒斯国王秘书。1621 年,他曾参与教宗乌尔班八世(Urban VIII)的选举。1623 年,他被那不勒斯国王任命为驻罗马代理人。

① 参见 Harald Fricke: *Reallexikon der deutschen Literaturwissenschaft: Neubearbeitung des Reallexikons der deutschen Literaturgeschichte.* Bd. 1, Berlin 1997, S. 23。

② 参见 Reinhart Meyer-Kalkus: *Wollust und Grausamkeit. Affektlehren und Affektdarstellung in Lohensteins Dramatik am Beispiel von Agrippina.* Göttingen 1986, S. 64。

③ K. A. Blüher: *Seneca in Spanien. Untersuchungen zur Geschichte der Seneca-Rezeption in Spanien vom 13. Jahrhundert bis 17. Jahrhundert.* München 1969, S. 381.

1636 年,法哈多参与了在雷根斯堡举行的帝国皇帝大选。

1640 年,法哈多出版了《政治会徽书:政治-基督徒君主的理想》(*Empresas Políticas. Idea de un príncipe político cristiano*)①,在书中探讨如何教育君主。《政治会徽书》是一部徽志书。徽志(Emblematik)是 16 世纪人文主义学者经常使用的一种体裁,在 17 世纪为巴洛克文人学者所推崇,得到了很广泛的应用。徽志由标题(inscriptio)、图画(pictura)和解题(subscriptio)组成,标题是对徽志主要内容的概括,图画用形象化的方式展示了一个场景,在题解中,作家用名言警句的形式对图画中的内容进行阐释,用精练的语言表达深邃的哲理,对读者起到警示的作用。② 徽志对意义的建构方式与寓意比较相似,能够建立起图像和文字之间的联系。除此之外,徽志中的图画所带来的视觉效果不仅能够加深读者的记忆,而且能够用更生动和更形象的方式传达作者的创作思想和创作理念。因此,徽志成为人文主义者十分偏爱的创作形式。

《政治会徽书》分为八章,每一章由多个小节组成,每个小节用一个徽志探讨一个政治问题。第一章的第一至六节探讨如何教育君主,第七至三十七节探讨君主的政治行为,第三十八至四十八节探讨君主如何与臣民以及外国人相处,并且重点讨论了政治斡旋中的"伪装"。第四十九至五十八节探讨君主如何同大臣打交道,第五十九至七十二节教导君主如何治理国家,第七十三至九十五节论述君主如何处理国内外的危机等。从《政治会徽书》的主要内容可以看出,这部作品涉及了当时几乎所有重要的政治问题,例如君主的政治行为方式和情绪的"伪装"等。

在《政治会徽书》的第二十八节中,法哈多探讨了"政治理智"。在法哈多看来,"政治理智"是君主所有美德的准则,是君主驾驶航船

① 以下简称《政治会徽书》。
② Albrecht Schöne: *Emblematik und Drama im Zeitalter des Barock.* 3. Aufl. München 1993, S. 56.

的方向盘。法哈多在这里将国家比作一艘航船,政治理智是国家这艘航船的锚。① 在法哈多看来,国家犹如大海中的航船,能否穿越惊涛骇浪,全靠明智、审慎和政治理智的舵手。事实上,法哈多用大海上的风浪来比喻政治危难,而统治者的政治理智就是国家这艘大船穿越风暴、渡过危难并成功靠岸的锚。在第四十节中,法哈多探讨了"政治理智"与"情绪"的关系。法哈多指出,妥善处理情绪的第一条法则就是运用"政治理智"识别、控制、调节以及引导情绪,让情绪达到一种平衡:"君主最需要的美德是政治理智,用政治理智控制情绪,用理智的态度去对待它们,让自己不受任何情绪例如愿望、等待、和解以及憎恶等影响。"②此外,法哈多对情绪的类型进行划分。情绪分有正面和负面两种不同的属性,愿望、等待与和解属于正面的情绪,憎恶属于负面的情绪。法哈多指出,君主应该运用"政治理智"识别情绪的属性,然后运用"政治理智"去引导、克制并驾驭这些情绪,从而不受任何情绪的影响,因为任何一种处于不平衡和不中庸状态的情绪,都有可能带来负面影响。在法哈多看来,统治者应对情绪具备很强的控制能力,"能够准确地衡量出每一种情绪对自己的影响"。③其原因在于,即使是正面的情绪,如果统治者没有用政治理智妥善地让它达到一种稳定和平衡的状态,也有可能造成负面的影响,反之亦如是。随后,法哈多表明他赞成君主"伪装"情绪。法哈多指出,君主不仅应该准确地衡量出每一种情绪对自己的影响,并且应该在政治斡旋中拥有"伪装"情绪的能力。在法哈多看来,"伪装"是君主拥有"政治理智"的表现:"伪装"能够帮助人们识别情绪,帮助统治者治理国家。④ 对于法哈多来说,"伪装"是君主审时度势的工具:

① Karl Heinz Mulagk: *Phänomene des politischen Menschen im 17. Jahrhundert. Propädeutische Studien zum Werk Lohensteins unter besonderer Berücksichtigung Diego Saavedra Fajardos und Baltasar Graciáns.* Berlin 1973, S. 130.

② 同上,第133页。

③ 同上,第139页。

④ 同上,第136页。

　　平民习惯于用自己的利益衡量一切,但是君主应该把公共福祉放在第一位。当一个普通人伪装他的喜恶时,人们会认为他不是正人君子或他没有一颗坦诚的心。但是,君主需要这样的政治理智……①

　　为了公共福祉和国家利益,即使背负个人道德上的罪名,君主也应该在政治斗争中"伪装"自己的情绪。因为在法哈多看来,"伪装"情绪是作为技艺的治国之术,它不关乎道德戒律,而关乎国家利益:"君主作为国家统治者的身份高于他的普通人身份。面对自己的喜恶时,他应以理智为准绳、用理智衡量一切……"②因此,君主隐藏他的情绪、意图和所有的内心活动,是为了能够让他更好地判断并主导臣民的意见,避免让自己沦为宫廷诡计和阿谀奉承的牺牲品。但是,法哈多反对情绪的"虚假"。法哈多在书中列举尼禄的例子,以此说明情绪的"虚假"在政治实践中只能带来危害的后果。法哈多指出,尼禄"善于把仇恨套上阿谀奉承的外衣"是导致他失败的主要原因。"在任何时候和任何情况下,人们都应该小心并谨慎对待情绪的虚假",因为"这种情绪的虚假能够煽动并导致人的邪恶"。③ 由此可见,法哈多反对"虚假"的情绪,与"伪装"不同,"虚假"情绪违背伦理道德原则,是一种恶行。

　　法哈多在罗马公教哈布斯堡家族领地范围内有着重要的影响。罗恩施坦在其《论辩》中不仅赞美了法哈多,而且多次援引法哈多的作品。除此之外,罗恩施坦还在戏剧创作中多次引用法哈多的著作,例如在《易卜拉欣·苏尔丹》第五幕第 95 至第 190 行诗中,在探讨君主如何在暴乱中自处时,罗恩施坦的表述与法哈多

① Diego Saavedra Fajardo: *Ein Abriss Eines Chrislich = Politischen Printzens*: *In CI. Sinn-Bildern und mercklichen Symbolischen Sprüchen*. Münch 1647, S. 59.

② 同上。

③ 同上。

《政治会徽书》第 72 节中的内容十分相似。又如在《阿格里皮娜》第二幕第 303 行,罗恩施坦引用了法哈多《政治会徽书》第 50 节的内容,第五幕第 670 行引用了《政治会徽书》第 48 节的内容。在《埃琵喀丽斯》第二幕结尾的合唱中,罗恩施坦采用了与法哈多相同的表述:"政治理智是君主航行的方向盘,是国家的锚。"①除此之外,还有第一幕的第 346 行、第 597 行,第三幕的第 255 行等。罗恩施坦在《克里奥帕特拉》的第四幕第 390 行也引用了法哈多《政治会徽书》的第 79 节:"为了最狡猾的毒蛇,鹦鹉总将巢挂在最为脆弱的枝杈上。"②据统计,罗恩施坦在《克里奥帕特拉》中共引用法哈多 14 次。③

再来看西班牙耶稣会士、作家和学者巴尔塔萨尔·格拉西安(Baltasar Gracián,1601—1658 年)。1647 年,格拉西安出版了他最著名的著作《智慧书》(*Handorakel der Weltklugheit*)。在《智慧书》中,格拉西安探讨了情绪的"伪装"和"虚假"。同法哈多一样,格拉西安将"伪装"情绪视为理想君主应具备的治国技艺,认为它是衡量君主是否具备"政治理智"的标志。他倡导统治者应"伪装"情绪:

　　　　情绪是精神的大门。最实用的知识存在于掩饰之中。亮出自己牌的人可能会输掉。不要让别人关注并战胜你的审慎和小心。当你的对手像山猫一样窥视你的思想时,你要像乌

① Klugheit ist Anker des Staates und Kompass der fuerstlichen Navigation. 参见 Daniel Casper von Lohenstein: *Sämtliche Werke. Historisch-kritische Ausgabe. Agrippina. Epicharis.* Abt. 2: Dramen. Bd. 1. Teilbd. 1 u. 2. Text u. Kommentar. Hrsg. v. Lothar Mundt. Berlin 2008,S. 354。

② Daniel Casper von Lohenstein: *Sämtliche Werke. Historisch-kritische Ausgabe. Ibrahim* (Bassa). Cleopatra (Erst-und Zweitfassung). Abt. 2: Dramen. Bd. 1. Teilbd. 1 u. 2. Text u. Kommentar. Hrsg. v. Lothar Mundt. Berlin 2008,S. 533.

③ Karl Heinz Mulagk: *Phänomene des politischen Menschen im 17. Jahrhundert. Propädeutische Studien zum Werk Lohensteins unter besonderer Berücksichtigung Diego Saavedra Fajardos und Baltasar Graciáns*, Berlin, 1973, S. 135.

贼喷墨一样掩饰它,不要让任何人发现你的意图,不要让别人预见到它。①

　　格拉西安为"伪装"的情绪进行了现实主义的考量,赞成君主在一定程度上掩饰自己的情绪以及真实意图。他认为,"伪装"不仅是"政治理智"的一部分,而且是一种统治方式。不仅统治者需要在政治斡旋中"伪装"情绪,所有的政治参与者都需要因地制宜运用计谋对情绪进行"伪装"。在格拉西安看来,权术式的"伪装"在近代早期的政治语境下不是恶行,而是君主应具备的治国技艺。在传统德性政治逐渐退出历史舞台的时刻,君主应学会在不损害道德伦理规范的情况下使用一定的政治计谋,这种政治计谋是深思熟虑的技艺,是审时度势的经世之道。"伪装"是统治者在面对政治现实环境时应采取的权宜之计,对君主的统治至关重要。但是,同法哈多一样,格拉西安也反对情绪的"虚假"。格拉西安认为,一切权术都需要加以掩盖,意图可以隐瞒,但是不能"虚假"。格拉西安指出,狡诈是造成这个时代道德败坏的主要原因,"狡诈者的武器无非是玩弄种种心计"。因此,格拉西安在书中提倡,"别让政治理智变成狡猾":②

① Baltasar Gracián: *Oraculo manual y arte de prudenzia*. Huesca 1648. 德语版参见 Baltasar Gracián: *Handorakel und Kunst der Weltklugheit*. Aus dessen Werken gezogen von D. Vincencio Juan de Lastanosa und aus dem span. Orig. treu und sorgfältig übers. von Arthur Schopenhauer. Mit einem Nachw. hrsg. von Arthur Hübscher. Stuttgart 1953, No. 49, S. 21。中文译本参考巴尔塔沙·葛拉西安:《智慧书:永恒的处世经典》,辜正坤译,海南:海南出版社,1998年,第49章,第49页。除此之外,第3,5,7,19,26,63章等章节也论述了隐瞒的重要性。

② Baltasar Gracián: *Oraculo manual y arte de prudenzia*. Huesca 1648. 德语版参见 Baltasar Gracián: *Handorakel und Kunst der Weltklugheit*. Aus dessen Werken gezogen von D. Vincencio Juan de Lastanosa und aus dem span. Orig. treu und sorgfältig übers. von Arthur Schopenhauer. Mit einem Nachw. hrsg. von Arthur Hübscher. Stuttgart 1953, No. 49, S. 21。

装腔作势乃流布极广之通病。它不仅累及他人,自己也不堪重负。装腔作势者本人也长期饱受惴惴不安之苦……装腔作势致使伟大的天才也黯然失色……在世人眼中,装腔作势者与其所模仿之天才根本不可同日而语。①

格拉西安对虚伪进行了道德指控。在格拉西安看来,一旦统治者诳时惑众、弄虚作假、装腔作势,他就有可能失去臣民对他的支持,失去其统治地位,沦为虚伪的牺牲品。针对他人的装腔作势,格拉西安提倡"用政治理智洞悉虚假的情绪"。② 由此看来,与法哈多一样,格拉西安提倡统治者用"政治理智"识破"虚假"的情绪。二者均认为,统治者不仅应能够运用"政治理智"识别、控制和引导情绪,对情绪进行"伪装",而且应能够运用"政治理智"识别别人"虚假"的情绪。只有具备以上几点,君主才可以称得上是拥有"政治理智"的统治者,而这种"政治理智"没有违背道德伦理观念,在近代早期的政治环境下是统治者应具备的治国之术。

利普修斯、法哈多和格拉西安的"政治理智说"对罗恩施坦产生了重要影响。罗恩施坦戏剧中的所有主角几乎都拥有"政治理智"。他们在政治行动中以"政治理智"为指导原则,能够妥善地处理个人情绪和政治利益之间的矛盾,并能够将政治利益至上作为自己的行动准则:《索福尼斯伯》中的索福尼斯伯为了登上权力的宝座,选择与马西尼萨进行政治联姻;马西尼萨在爱人与国家之间

① Baltasar Gracián: *Oraculo manual y arte de prudenzia*. Huesca 1648. 德语版参见 Baltasar Gracián: *Handorakel und Kunst der Weltklugheit*. Aus dessen Werken gezogen von D. Vincencio Juan de Lastanosa und aus dem span. Orig. treu und sorgfältig übers. von Arthur Schopenhauer. Mit einem Nachw. hrsg. von Arthur Hübscher. Stuttgart 1953, No. 123, S. 60。

② G. Schröder: Gracián und die spanische Moralistik. In: *Neues Handbuch der Literaturwissenschaft*. Ed. K. v. See, Bd. 10, Teil 2: Renaissance und Barock, Ed. A. Buck, Frankfurt a. M 1972, S. 263.

需要做出抉择时,毅然决然地选择出卖他的爱人,转向权力的宝座;《阿格里皮娜》中的阿格里皮娜为了获得政治权力,不怕违背道德与儿子乱伦;就连《埃琵喀丽斯》中在道德上毫无污点的埃琵喀丽斯也是某种"政治理智"的化身,为了实现更好的政治统治形式,她愿意放弃自己的生命实现国家利益的最大化。

三、《克里奥帕特拉》中的君主形象

1.罗恩施坦《克里奥帕特拉》情节概述

罗恩施坦的《克里奥帕特拉》被视为"17世纪德语悲剧的巅峰之作"。[①] 该剧历时20年完成,截至1753年共再版过5次。第一版出版于1661年,第二版于1680年出版。在第一版的基础上,罗恩施坦对情节进行了扩充和加工,并在注释中增添了新的原始文献。两个版本在情节结构和对古罗马历史事件的解释上基本保持一致。本书选取情节和史料更为丰富的第二版作为研究对象。

《克里奥帕特拉》情节的历史背景大致如下:公元前44年,罗马帝国奠基者凯撒遭到布鲁图斯领导的元老院成员的暗杀而身亡。公元前43年,安东尼、雷必达与屋大维组成后三头同盟,共同争夺凯撒的政治遗产和在东罗马帝国的军事政权。公元前42年,安东尼在腓立比之战中打败共和派首领布鲁图斯和朗基努斯后,前往埃及,要治埃及托勒密王朝女王克里奥帕特拉的罪,因为克里奥帕特拉曾暗中协助过布鲁图斯。在塔尔苏斯面见克里奥帕特拉时,安东尼对她一见钟情,早已忘记要治她的罪,与克里奥帕特拉夜夜笙歌。公元前33年,后三头同盟分裂,屋大维向安东尼发起进攻。安东尼摒弃自身在陆上的优势,选择在海上与

① Conrad Müller: *Beiträge zum Leben und Dichten Daniel Caspers von Lohenstein*. Breslau 1882, S. 18.

屋大维决战。两军在亚克兴对峙。然而战争开始不久,克里奥帕特拉带领的军队便落荒而逃,安东尼随即追赶而去。而安东尼的战斗部队被屋大维的舰队杀得溃不成军。回到埃及后,安东尼十分懊恼,试图重整旗鼓,然而此时屋大维乘胜追击,兵临埃及城下。由于安东尼的舰队实力与屋大维的舰队实力相差过于悬殊,安东尼的军队将领纷纷投降。安东尼看到大势已去,伏剑自刎。克里奥帕特拉得知自己死期将近,躲进了墓穴,但为屋大维所智擒。屋大维将克里奥帕特拉视为凯旋的战利品,打算带她回罗马游街示众。克里奥帕特拉不肯就范,用剧毒小蛇自蜇而死。

　　《克里奥帕特拉》共五幕。罗恩施坦将戏剧情节发展的时间限定在安东尼亚克兴海战(公元前 31 年)失败后和安东尼、克里奥帕特拉身亡期间(公元前 30 年),即克里奥帕特拉和安东尼被围在城中的最后 24 小时,情节主要围绕安东尼、克里奥帕特拉和屋大维的爱欲和政治纠缠的三角关系展开。戏剧的主要人物有克里奥帕特拉、安东尼、屋大维、安东尼的儿子安提勒斯以及克里奥帕特拉的密臣阿西比乌斯等。以下介绍正剧梗概。

　　第一幕共五场。罗恩施坦通过安东尼的独白告诉读者,安东尼和克里奥帕特拉处于海战失利后不得不返回亚历山大城的困境之中,屋大维向他们各自提供了一个两难的抉择。罗恩施坦巧妙地利用了这一事件推动情节的发展:为了巩固在东罗马帝国的政权,屋大维建议安东尼放弃克里奥帕特拉,返回罗马。安东尼陷入了两难的境地:选择返回罗马还是与屋大维决一死战,选择政治利益还是私人情感,安东尼左右为难,摇摆不定。经过激烈的思想斗争,最终,情感战胜了理智,安东尼选择了克里奥帕特拉,放弃与屋大维同盟。由此看来,安东尼分不清与克里奥帕特拉的结盟是出自政治利益的考量还是出自私人情感的需求。罗恩施坦在第一幕中主要展示了安东尼在"政治理智"和个人爱欲之间摇摆不定的形象。第一幕以幸运女神、朱庇特和普鲁托等罗马神话人物的合唱

结束。在合唱中，命运女神表示诸神都听令于她，宣告自己在尘世间的统治性地位。

　　第二幕共七场。在第二幕中，罗恩施坦着力对克里奥帕特拉的形象进行塑造，以此与第一幕安东尼的形象形成了鲜明的对比。与安东尼不同，在私人情感和政治利益面前，克里奥帕特拉坚定地选择政治利益而非私人情感，追求国家利益的最大化。为了整个埃及和托勒密王朝，克里奥帕特拉决定牺牲自己的爱人，坚决要求铲除安东尼。密臣阿西比乌斯表明，克里奥帕特拉拥有统治者应具备的"政治理智"，她的决策对一位统治者来说是必要和正当的："如果这符合权杖的利益，人们可以破坏律法和正义，损害血缘和联系。"[1]罗恩施坦向读者传递了克里奥帕特拉作出政治决策的理由，展示了她为获得政治利益最大化不顾私人情感、拥有政治理智的统治者形象。第二幕以帕里斯、帕拉斯及朱诺等罗马神话人物的合唱作结，朱诺在合唱中表明了安东尼失败的原因："理智的人不会认为淫荡的妇女比权杖更有价值。"[2]

　　第三幕共七场。在第三幕中，屋大维的优势继续扩大，安东尼的失败无可挽回，因为他丢了最后的防线亚历山大自由港。此时，安东尼产生了自杀的念头。当他得知克里奥帕特拉的死，事实上是假死后，他决定自杀。罗恩施坦在这里使用了独特和杰出的夸张技巧，安排安东尼和克里奥帕特拉相见，并让垂死的安东尼得知克里奥帕特拉并没有死的真相，让戏剧冲突达到顶峰。与克里奥帕特拉不同，安东尼在临死前仍然深陷个人爱欲而无法自拔。罗恩施坦此时使用了隐喻的手法，再现了安东尼易受情绪左右的特

① Daniel Casper von Lohenstein: *Sämtliche Werke. Historisch-kritische Ausgabe.* Ibrahim (Bassa). Cleopatra (Erst-und Zweitfassung). Abt. 2: Dramen. Bd. 1. Teilbd. 1 u. 2. Text u. Kommentar. Hrsg. v. Lothar Mundt. Berlin 2008，第 426 页，第 236 行。

② Lohenstein, 2008，第 456 页，第 759 行。

质:"她的乳房对我来说是死亡之吻,安东尼在爱欲中驶向死亡的港湾。"①在死亡到来的一瞬间,"政治理智"才在安东尼的脑海中一闪而过。为了他和克里奥帕特拉的孩子安提勒斯,安东尼建议克里奥帕特拉假装臣服于屋大维,再图来日。② 但是,安东尼的死已不可挽回。第三幕以命运三女神的合唱结束,拉刻西斯在合唱中表明安东尼失败的原因所在:

> 我在尼罗河畔为安东尼
> 用金线编织了朱衣和王冠,
> 用丝线从一位淫荡女人的胸口
> 为他编织了色令智昏的情欲。
> 是啊,就像桑蚕作茧自缚一样,
> 这金线银线也终将成为他的裹尸布。③

第四幕和第五幕展示了屋大维和克里奥帕特拉两位统治者不仅具备"政治理智",而且善用"虚假"和"伪装"等政治计谋。在第四幕中,屋大维第一次登场。为了赢得克里奥帕特拉在埃及的宝藏,并让克里奥帕特拉成为自己的战利品以凯旋罗马,屋大维虚情假意,装模作样地爱上了克里奥帕特拉。屋大维向克里奥帕特拉谎称,他不会让她受到任何伤害,因为他早已爱上了克里奥帕特拉,并十分关切她的福祉。相比"国家、权杖、自由和生命",屋大维表示自己更看重克里奥帕特拉。④ 而事实上,这种"虚假"的情感只是屋大维谋求政治利益最大化的手段。同屋大维一样,克里奥帕特拉也拥有"政治理智",她不仅"伪装"了情感,千方百计地哄骗

① Lohenstein, 2008,第 450 页,第 687 行。
② 同上,第 453 页,第 729 行。
③ 同上,第 458 页,第 785-780 行。
④ 同上,第 441 页,第 510-514 行。

和迷惑屋大维,而且识破了屋大维"虚假"的情绪,没有落入屋大维的圈套。当屋大维邀请她亲临罗马时,克里奥帕特拉"伪装"自己接受了屋大维的邀请,然后请求屋大维让她按照埃及的仪式将安东尼埋葬,而事实上克里奥帕特拉想借机自杀,让屋大维无法获得埃及的宝藏。第四幕以埃及男女园丁的合唱结束,他们在合唱中对在政治斡旋中使用诡计的行为予以了抨击。

　　第五幕共四场,罗恩施坦在这一幕展示了克里奥帕特拉的自杀、克里奥帕特拉侍女的自杀、安东尼的下葬以及屋大维拯救克里奥帕特拉失败的场景。在第一场和第二场中,克里奥帕特拉与其两名侍女自杀。罗恩施坦赋予三者的死以一种英雄主义的色彩。为了保持原始素材的完整性,罗恩施坦在第五幕中设置了许多看似毫不相关的情节,例如在第三场中,安东尼被豪华地下葬;[1]在第四场中,屋大维试图拯救克里奥帕特拉,但是他最终失败了。第五幕以台伯河、尼罗河、多瑙河以及莱茵河的合唱结束。多瑙河和莱茵河在合唱中表明,罗马帝国的权力将会转移到哈布斯堡家族统治者利奥波德一世手中。

　　综上所述,罗恩施坦在《克里奥帕特拉》中塑造了这段非常著名的、在文学作品中经常出现的古罗马历史事件。通过对这段历史事件进行重新塑造,罗恩施坦为读者呈现了三个范例式的统治者形象,拥有"政治理智"的克里奥帕特拉和屋大维,以及不具有"政治理智"的安东尼。克里奥帕特拉、屋大维以及参与二者决策的政治军事谋臣均是拥有"政治理智"的典范,而且这种"政治理智"在某些情况下几乎逾越了道德伦理的界限。而安东尼却不同,他执着于个人爱欲,易受情绪左右,无法满足政治利益最大化的要求。他在伦理方面的顾虑,尤其在克制情感方面的弱点,阻碍了他理智地施行统治,并最终导致了他的失败。通过对比三个统治者

[1]　Lohenstein,2008,第417-418页,第13-29行。

形象,读者可以知晓政治理智对于统治者的重要性。通过展示不同的政治行为方式并演绎各种政治行为背后的君权观念,罗恩施坦的《克里奥帕特拉》为君主的政治行为指导和情感教育提供了镜鉴。

2. "政治理智"概念解析

罗恩施坦将同时代人关于"政治理智"的讨论融入戏剧作品的创作中,以利普修斯对塔西佗的接受为基础,参照西班牙外交家法哈多和耶稣会士格拉西安的"政治理智"观念,在戏剧中塑造不同的君主形象,以此探讨统治者的治国之术。

受利普修斯、法哈多及格拉西安观念的影响,罗恩施坦对"政治理智"的理解具有两层含义。首先,罗恩施坦认为,统治者可以"伪装"自己的情绪。在其长篇小说《阿尔米尼乌斯》中,罗恩施坦对"伪装"进行了探讨。罗恩施坦认为,君主可以运用"政治理智""伪装"情绪。在小说中,阿斯布拉斯特声称:"保持沉默,是统治者最重要的工具。"①在罗恩施坦看来,一个拥有"政治理智"的统治者,必须能够隐藏自己真实的政治意图。他对自己情绪进行了"伪装"从而"欺骗"了别人,目的是保全臣民的安全和幸福。这种欺骗被罗恩施坦定义为"正派的欺骗"。② 与马基雅维利式的欺骗不同,"正派的欺骗"是为了实现臣民的安全和福祉,因此这种"正派的欺骗"是被允许的。然而,"正派的欺骗"也是有界限的,属于"正派的欺骗"的有"沉默"和"隐藏",即保持沉默或隐藏自己的情绪,而"虚假"不属于"正派的欺骗"。在《阿尔米尼乌斯》中,罗恩施坦探讨君主是否可以"伪装"和"虚假":

① 参见 Daniel Casper von Lohenstein: *Grossmüthiger Feldherr Arminius*. Hrsg. und mit einer Einführung versehen von Elida Maria Szarota. Hildesheim und New York 1973, S. 1963b。

② 同上, S. 1309a。

　　一位拥有政治理智的君主不应为他说出的有利于他的话而承担责任;但是他不应该说或承诺不真实的事。他可以保持沉默,但是他不能欺骗别人。他可以通过深思熟虑,为真相增添一些色彩。但是,他不能向别人展示假象。①

　　罗恩施坦表明,君主可以"伪装"情绪,但是不能对自己的情绪"弄虚作假"。作为一位国家最高的统治者,为了保全统治,维护人民的利益,他在必要时必须使用"正派的欺骗"。在罗恩施坦看来,如果一位统治者不在政治斡旋中使用一定的计谋,那么"他既不明智,也不会获得幸运"。② 在罗恩施坦的悲剧《索福尼斯伯》的献词中,罗恩施坦也强调了"伪装"情绪的重要性:

　　　　教学剧用一种愉悦的方式向我们展示了
　　　　人们如何在尘世理性地表演,
　　　　这部戏剧所展示的,超乎你们的想象,
　　　　你们能够通过这部最好的戏剧,通晓诸多技艺,
　　　　你们能够获得智慧,能够成为掌握政治理智的智者,
　　　　于是你们将嘲讽那些欺骗人的把戏。
　　　　谁如果隐瞒自己的政治理智,谁就不是愚蠢的人,
　　　　谁就能够从愚蠢中领会真谛,谁就会成为尘世之王。③

　　罗恩施坦强调"伪装"情绪的重要性,但是,他反对情绪的

① 参见 Daniel Casper von Lohenstein: *Grossmüthiger Feldherr Arminius*. Hrsg. und mit einer Einführung versehen von Elida Maria Szarota. Hildesheim und New York 1973,S. 871a。

② 同上,S. 1065a。

③ Daniel Casper von Lohenstein: *Sämtliche Werke. Historisch-kritische Ausgabe*. Ibrahim Sultan-Sophonisbe. Abt. 2: Dramen. Bd. 1. Teilbd. 1 u. 2. Text u. Kommentar. Hrsg. v. Lothar Mundt. Berlin 2008,S. 101ff.

"虚假"。针对"虚假"的情绪，罗恩施坦认为，君主应运用"政治理智"识破"虚假"的情绪，"用理智洞悉情绪的伪善"。① 事实上，传统意义上的毫无德性污点的统治者在近代早期已经成为不可能。罗恩施坦在作品中多次表明，这种理想不符合他所处时代的政治现实："对美德的过分强调会让美德变为恶德。"②罗恩施坦于利格尼茨－布热格公爵乔治·威廉 12 岁生日时，翻译了格拉西安的作品《政治智者罗马公教信徒费迪南德》，并将该作进献给他。这部作品刻画了罗恩施坦心中理想君主的形象：

> 一位拥有政治理智的君主，他眼观四处，耳听八方，八面玲珑，高瞻远瞩……法国的亨利四世拥有政治理智，他未雨绸缪；他洞悉一切秘密，体会一切心思，然后因时制宜、见机而作。③

在罗恩施坦看来，"政治理智"的功能在于，它不仅能够提供知己之技，还能够提供知人之技。由此可见，罗恩施坦深受利普修斯和西班牙"政治理智"观念的影响，提倡统治者在宫廷中"伪装"情绪，因为"伪装"情绪不违背伦理道德规范，是统治者应具备的治国之术。但是，同利普修斯和西班牙学者一样，罗恩施坦反对情绪的"虚假"，反对宫廷中无视道德标准的政治诡计。在长篇小说《阿尔米尼乌斯》中，罗恩施坦表明了他对无视伦理道德原则的"政治理智"的痛恨："哦，被诅咒的政治理智！……如果我是一个正直的人，而不是一位君主，也不是一位君主的奴仆，那该有多好！"④对罗恩施坦来说，"政

① Daniel Casper von Lohenstein: *Grossmüthiger Feldherr Arminius*. Hrsg. und mit einer Einführung versehen von Elida Maria Szarota. Hildesheim und New York 1973，S. 1963b.
② 同上，S. 723b。
③ Daniel Casper v. Lohenstein: *Lorentz Gratián Staats = Kluger Catholischer Ferdinand*. Breslau 1975，S. 75.
④ Lohenstein，1973，S. 1064b.

治理智"不是纯粹的技术,而是在基督教道德信仰体系下对"美德的捍卫"。① 针对政治权术与道德伦理的冲突,罗恩施坦在其悲剧《索福尼斯伯》的献词中表达了他坚持在道德伦理规范约束下使用权术的基本观念:"这个范例教导我们,宫廷也会遭到命运的摆布。但是这不会毁掉幸福,不会带来黑暗,美德不会因此有污点。政治诡计不会代替正直的灵魂,美德和政治理智可以和谐共存。"②

"政治理智"是罗恩施坦戏剧创作的主题。罗恩施坦不仅在戏剧中刻画具有"政治理智"的统治者形象,而且明确区分工具化的"政治理智"和仍受伦理道德原则约束的"政治理智"。③ 在罗恩施坦看来,忠诚和信仰是"人类最崇高的宝藏,生命体的依靠,万民的纽带,君主的荣誉之冠,正义的姐妹,灵魂深处神性的体现"。④ 然而,罗恩施坦并不忽视政治现实。在某些情况下,政治计谋可以成为政治人政治斡旋的手段。罗恩施坦认为,拥有"政治理智"的统治者不仅能够服膺道德伦理的要求,而且能够妥善处理道德律令和权术之间的紧张关系。其长篇小说《阿尔米尼乌斯》中的赫尔曼公爵就被塑造为拥有"政治理智"的代表。他从不考虑自己的私人欲求,他毕生统治的目标是实现所有人的救赎。他处事节制有度,能够实现正义的判决。他拥有"政治智谋",能够妥善地利用政治计谋,却不会逾越道德伦理规范的界限。在现实世界缺乏忠诚和正义时,赫尔曼不仅能够为二者保留一片天地,而且能够实现政治

① Lohenstein,1973,S. 1222b.

② Daniel Casper von Lohenstein: *Sämtliche Werke. Historisch-kritische Ausgabe*. Ibrahim Sultan-Sophonisbe. Abt. 2: Dramen. Bd. 1. Teilbd. 1 u. 2. Text u. Kommentar. Hrsg. v. Lothar Mundt. Berlin 2008,S. 187.

③ Wilhelm Vosskamp: *Untersuchungen zur Zeit-und Geschichtsauffassung bei Gryphius und Lohenstein*. Bonn 1967,S. 204.

④ Daniel Casper von Lohenstein: *Grossmüthiger Feldherr Arminius*. Hrsg. und mit einer Einführung versehen von Elida Maria Szarota. Hildesheim und New York 1973,S. 869.

利益的最大化。① 由此看来,罗恩施坦的君权思想拥有某种折中主义的特征,即在塔西佗主义和斯多葛主义之间寻求一种中道,提倡君主拥有不违背伦理道德原则的"政治理智",并实现政治利益最大化的美德统治。

3.《克里奥帕特拉》中的君主形象

3.1 历史上的安东尼、克里奥帕特拉和屋大维

马库斯·安东尼(Marcus Antonius),生于公元前 83 年,卒于公元前 30 年,是古罗马著名政治家和军事家。前 33 年,后三头同盟分裂,安东尼在与屋大维的罗马内战中战败,与埃及女王克里奥帕特拉一同自杀身亡。

安东尼最为世人所知的是他在军事方面展示出过人的勇敢进取精神和不凡的军事天赋。公元前 57 年,安东尼远征叙利亚,他骁勇善战,击溃兵力超过他部队很多倍的敌军。不久后,托勒密十二世恳求安东尼协助他光复埃及王国,安东尼勇敢率兵前往。公元前 48 年的法萨卢战役中,当凯撒需要援救时,安东尼不顾敌军拦截,带兵增援凯撒,对凯撒的获胜起到了至关重要的作用。② 据普鲁塔克记载,"他一旦遭逢逆境,就会凸显他的武德到达最高的水准……他本来一直过着奢侈豪华的生活,现在却能够毫无困难喝着浑浊的污水,拿椰果和菜根当成果腹的食物"。③ 同年在腓立比战争中,他诱敌出战,率兵战胜共和派联军。④ 总而言之,历史上的安东尼是一位勇敢坚韧、能征善战的军事家。

① Dieter Kafitz: *Lohenstein Arminius. Disputatorisches Verfahren und Lehrgehalt in einem Roman zwischen Barock und Aufklärung*. Stuttgart 1970, S. 120.

② 阿庇安:《罗马史》,谢德风译,北京:商务印书馆,1985 年,第 151 页。

③ 普鲁塔克:《希腊罗马名人传》(第三册),席代岳译,吉林:吉林出版集团有限责任公司,2009 年,第 1650 页。

④ 同上,第 1653 页。

然而,历史上的安东尼也是德性腐化、沉迷爱欲的统治者。在战场上,他坚韧不屈,英勇无畏,但是在和平的环境中,他纵情享乐,恣意妄为。据普鲁塔克记载,安东尼的一位损友古里欧是一位嗜好寻欢作乐的年轻人,"带着他整日过着醇酒美人的生活"。① 公元前48 年,凯撒攻打庞培,命令安东尼管理军政事务。然而,安东尼不理政务,夜夜笙歌,与人偷欢。② 法萨卢战役后,安东尼整日酗酒寻欢,与士兵一起为非作歹。腓立比战役后,安东尼陷入对克里奥帕特拉疯狂的痴迷中,沉浸于对埃及女王的爱欲,纵情享乐长达 10 年之久。据普鲁塔克记载,克里奥帕特拉"无时无刻不在他的身旁服侍,白天夜晚都不离开他的视线。她陪着他呼卢喝雉、饮酒作乐、垂钓狩猎"。③ 骁勇善战的安东尼在遇到克里奥帕特拉后完全丧失了理智。公元前 35 年,安东尼计划进攻帕提亚,但因与克里奥帕特拉和妻子福尔维亚的爱与纠缠而终止行动,错失政治良机。④

再来看克里奥帕特拉。克里奥帕特拉七世(Cleopatra VII)生于公元前 69 年,卒于公元前 30 年,史上简称克里奥帕特拉,是埃及最后一任拥有实际影响力的法老,统治时间为公元前 51 年至前 30 年。

历史上的克里奥帕特拉不但才貌出众,更机智过人。据普鲁塔克记载,与克里奥帕特拉相处"如沐春风,俏丽的仪容配合动人的谈吐,流露于言语和行为之间一种特有的气质,的确是能够倾倒众生"⑤。普鲁塔克又称,克里奥帕特拉"并没有沉鱼落雁的容貌,更谈不上倾国倾城的体态,但是她有一种无可抗拒的魅力"⑥。由此可见,克里奥帕特拉不是凭借她的美貌,而是凭借她的政治智谋,游刃

① 普鲁塔克:《希腊罗马名人传》(第三册),席代岳译,吉林:吉林出版集团有限责任公司,2009 年,第 1638 页。
② 同上,第 1642 页。
③ 同上,第 1659 页。
④ 同上,第 1678 页。
⑤ 同上,第 1658 页。
⑥ 同上。

有余地斡旋于各种政治力量之中,成功降服了罗马的两位统治者——凯撒和安东尼。普鲁塔克这样评价克里奥帕特拉:"柏拉图提到的阿谀奉承的本领有四种方式,克里奥帕特拉却可以变幻出一千种花样。无论安东尼的心情是一本正经还是轻松自如,她随时可以创造新的欢乐或者施展新的魅力,来迎合他的愿望或欲念。"①由此可见,历史上的克里奥帕特拉聪慧过人,是审时度势的政治家。

　　盖维斯·屋大维·奥古斯都(Gaius Octavius Augustus),生于公元前 63 年,卒于公元 14 年,是罗马元首制的缔造者。公元前 43年,凯撒被刺后,屋大维登上政治舞台,与安东尼、雷必达结成"后三头同盟"。公元前 36 年,他剥夺了雷必达的军权,后在亚克兴海战打败安东尼,消灭了古埃及的托勒密王朝。公元前 30 年,屋大维被确认为"终身保民官",公元前 29 年获得"大元帅"(Imperator,又译"皇帝")称号,公元前 28 年被元老院赐封为"奥古斯都"。

　　与安东尼一样,历史上的屋大维具有勇敢坚韧的品质。他曾担任骑兵队长,凯撒曾带他参加与庞培的战争,后又将其送到阿波罗尼亚接受军事训练。② 屋大维虽不如安东尼那么擅长军事,但是也是出色的军事将领。在穆提那,他的旗手受重伤,他自己举旗鼓舞士气。③ 在腓立比,他虽然身患重病,却也依然指挥作战。④ 在与庞培的海战中,他以身犯险,在战争中毫不退缩。⑤ 在美都隆,他亲自执盾冲锋陷阵,展示了作为将领的英勇和坚毅。⑥

① 柏拉图的《高吉阿斯》将这方面的技巧区分为四种:诡辩、修辞、美食和装束,更高级的四种技能是立法、正义、医药和体操。普鲁塔克:《希腊罗马名人传》(第三册),席代岳译,吉林:吉林出版集团有限责任公司,2009 年,第 1659 页。

② 阿庇安:《罗马史》,谢德风译,北京:商务印书馆,1985 年,第 239 页。

③ 同上,第 51 页;苏维托尼乌斯:《罗马十二帝王传》,张竹明等译,北京:商务印书馆,2000 年,第 60 页。

④ 阿庇安:《罗马史》,谢德风译,北京:商务印书馆,1985 年,第 398 页。

⑤ 苏维托尼乌斯:《罗马十二帝王传》,张竹明等译,北京:商务印书馆,2000 年,第 51 页。

⑥ 阿庇安:《罗马史》,谢德风译,北京:商务印书馆,1985 年,第 341 页。

　　与安东尼不同,屋大维既具有勇敢坚韧的品质,又严于律己,拥有节制的美德。[①] 他虽好色,但在他看来,私人情感或婚姻均应服从于政治利益的考量,在政治利益面前,私人感情并不重要。公元前43年,为与安东尼建立联盟,他迎娶安东尼的继女克劳迪娅。3年后,为拉拢庞培,他又迎娶庞培的舅母斯克利波尼亚。由此可见,历史上的屋大维不肖安东尼贪恋美色,比安东尼更具有政治抱负和政治智谋。

　　罗恩施坦在《克里奥帕特拉》第二版中使用的原始材料主要来自卡西乌斯·狄奥(Cassius Dio)的《罗马史》和普鲁塔克的《希腊罗马名人传》。除此之外,他还参考了其他文献,例如弗罗鲁斯(Lucius Annaeus Florus)的《罗马史纲要》、苏维托尼乌斯(Gaius Suetonius Tranquillus)的《罗马十二帝王传》、约瑟夫斯(Flavius Josephus)以及塔西佗的著作等。那么,罗恩施坦笔下的安东尼、克里奥帕特拉和屋大维究竟呈现出什么样的面貌呢? 在17世纪德国新教邦国向近现代世俗国家政制迈进的背景下,他们又被赋予什么新的内涵呢?

3.2　罗恩施坦塑造的安东尼

　　罗恩施坦基本沿袭了普鲁塔克对安东尼这个人物的解读,在戏剧中塑造了安东尼兼具英雄古风般的勇敢和坚忍不拔的形象。面对奥古斯都的攻势,安东尼虽然已与凯撒交手六百回合,但是他"捍卫了自己的英雄气概"[②],"不惧危险率军迎战屋大维"[③]。罗恩施坦凭借剧中多位人物交口赞誉安东尼是拥有英雄刚毅美德的化身。凭借自身的英雄气概,他打造了一支骁勇善战的队伍,培植了众多忠心耿耿的将佐。无论是敌是友,都众口一词,称安东尼是

① 苏维托尼乌斯:《罗马十二帝王传》,张竹明等译,北京:商务印书馆,2000年,第107-110页。

② Lohenstein, 2008,第419页,第72-79行。

③ 同上,第424页,第201行。

"赫拉克勒斯"①、"天下无敌的英雄"②和"罗马的海格力斯"③等。
第一幕第二场中，安东尼面对屋大维强大的攻势，誓言自己将顽强
不屈，直面命运的挑战：

> 我安东尼也是如此。不幸常常令
> 已拔出的利刃入鞘，
> 当美德以坚毅的眼神注望着它：
> 当它被压迫时，它能屈能伸而且坚韧无比。④

　　罗恩施坦塑造了安东尼拥有勇敢坚韧美德的统治者形象，也
塑造了安东尼追求荣誉的战士形象。"荣誉"对罗马世界的政治人
来说具有重要地位。剧中，安东尼视荣誉重于泰山，作为军人的光
荣是他毕生的追求。在第一幕第一场商议场景中，安东尼与陆军
统帅坎奈迪斯、尤利乌斯·凯撒和克里奥帕特拉的儿子凯撒里昂、
安东尼和克里奥帕特拉的儿子安提勒斯、海军统帅凯利乌斯、克里
奥帕特拉的密臣阿西比乌斯以及海军统帅凯利乌斯核计是否应该
接受屋大维的条件。如果安东尼接受屋大维的条件，牺牲克里奥
帕特拉，那么，安东尼将获得帝国三分之一的领土和权力。接受屋
大维的条件还是对屋大维发起进攻，安东尼在两难抉择之间举棋
不定。危难之际，统帅们各自提出了相应的作战方略，并探讨了危
局之中的统治者应该具备的德性品质。陆军统帅坎奈迪斯认为，
骁勇善战是君主的首要美德，他建议安东尼与屋大维决一死战。
与坎奈迪斯相比，凯撒里昂则显得比较审慎，他认为在行动之前必
须深思熟虑，三思而后行。安提勒斯与他的父亲安东尼一样，视英

① 　Lohenstein, 2008, 第 419 页, 第 66 行。
② 　同上, 第 424 页, 第 205 行。
③ 　同上, 第 608 页, 第 110 行。
④ 　同上，第 444 页，第 567-570 行。

雄气概为尊荣,以胆小为耻辱。阿西比乌斯则建议安东尼应保持
沉着,劝他不要铤而走险。凯利乌斯反对盲目地追求个人荣誉,建
议安东尼应以"政治理智"和政治利益至上为行动准则。然而,安
东尼不听凯撒里昂和凯利乌斯的劝诫,置帝国政治利益和政治大
局于不顾,为了捍卫所谓的个人荣誉,执意与屋大维决一死战:

> 凯利乌斯立即装备战舰,
> 坎尼迪乌斯即刻武装军队。我们不想沉睡得更久,
> 不愿重演法洛斯一战的溃景:
> 不,我们将铤而走险,通过胜利来获得安宁,
> 或者坦然战死,
> 用我的鲜血染红荣誉的旗帜。①

　　为了追求所谓的荣誉,安东尼不顾政治利益,弃己之长,置己
方陆上优势于不顾,选择与屋大维在海上决一死战。虽然海上作
战对他极为不利,只因奥古斯都提出海上决战,安东尼就觉得自
己应该勇敢地迎战,因为对安东尼来说,拒绝对方的挑战有损个
人荣誉。由此可见,在决定战役走向的关键时刻,安东尼仍执着
于所谓的个人荣誉,弃政治利益于不顾。罗恩施坦在第一幕第五
场借陆军统帅坎尼迪乌斯之口,对安东尼的荣誉追逐进行了
讽刺:

> 安东尼:你们难道一点也不珍视婚姻/荣誉、忠诚与誓
> 言吗?
> 朱利乌斯:只有打破了这些,才会得到一半的统治。
> 安东尼:这污点难道不会玷污我们的荣誉吗?

① Lohenstein, 2008,第437页,第428-432行。

坎尼迪乌斯：若你为了女人与纺锤交出了王座与国家，则你的名誉更会被玷污。①

由此可见，在罗恩施坦笔下，安东尼是勇于追求荣誉的战士，这种追求个人荣誉的行为事实上也是一种虚誉的体现。除此之外，罗恩施坦还塑造了安东尼不具有"政治理智"的统治者形象。安东尼不具有"政治理智"，首先表现为他无法有效地控制自己的情绪，无法让情绪达到一种平衡和中庸的状态。剧中，安东尼虽为战场上叱咤风云、所向无敌的英雄，但是，他更是多情的酒神"巴库斯"。② 在罗恩施坦的笔下，酒神的情绪冲动在安东尼的身上表露无遗。如剧中人物众口一词所说，"荒淫无度的安东尼"正是"被翁法勒诱惑的赫拉克勒斯"。③ 在埃及，安东尼将个人成败和帝国事业置之度外，他被克里奥帕特拉完全征服，沉湎于克里奥帕特拉的温柔乡中无法自拔。在克里奥帕特拉面前，他可以将江山社稷抛诸脑后，无视自己的政治责任与帝国担当。在情欲面前，帝国和名声对他来说都不重要。对安东尼来说，克里奥帕特拉是他的"爱神"、他的"全部"，"任何女人都比不上她的影子"，他"永远不能和她分离"。④ 为了他的"宝贝"，他不惜断送他的帝国事业，投入埃及艳后"宛若雪花石膏般的酥胸"，狂吻"由红宝石覆盖的双唇"，抚摸"雪白的肢体"，沉迷于她"灿若繁星的双眼"。⑤ 若要他背山盟弃海誓地放弃克里奥帕特拉，对他来说简直是"一件撕心裂肺的耻辱之事"。⑥ 哪怕在亚克兴海战中克里奥帕特拉"阻碍了安东尼军

① Lohenstein, 2008, 第 466 页, 第 903-905 行。
② 同上, 第 509, 第 505 页, 第 469-476 行。
③ 同上, 第 463 页, 第 509 页, 第 524 行。
④ 同上, 第 463 页, 第 860-936 行。
⑤ 同上, 第 464 页, 第 864-866 行。
⑥ 同上, 第 465 页, 第 878 行。

队对敌方的突围","让骑兵与舰船弃安东尼而去",甚至知晓克里
奥帕特拉"为屋大维送上了权杖、宝座和王冠",安东尼仍"佯装不
知",心甘情愿地为克里奥帕特拉而抛下主力部队,随她而去。①
在克里奥帕特拉面前的安东尼仿佛着了魔一样,完全丧失了理智。
其实,安东尼早已识破屋大维的阴谋:"屋大维牵着我和她的鼻子
走,他想要我的死亡和她的王国。"②即便如此,安东尼仍然选择放
弃帝国事业,投向克里奥帕特拉的怀抱:

> 奥古斯都想要从这个国家得到的,
> 以及我应该背信弃义地离开克里奥帕特拉,
> 是一件不可能完成的耻辱的事。③

　　尽管安东尼早已识破屋大维的骗局,但是他仍无法控制自己
的情绪情感,从而将政治利益抛诸脑后。由此看来,罗恩施坦在剧
中塑造了安东尼屈服于个人情绪,无法用"政治理智"控制情绪的
统治者形象。相比于政治利益,他坦言自己更珍视"荣誉、婚姻、忠
诚和誓言"④。但是,不顾帝国事业的安东尼终将在争权斗争中失
败。正像克里奥帕特拉描述的那样,对安东尼来说,"王位与王冠
只为取悦女人"。⑤ 情绪支配下的安东尼忽略了基本的事实:作为
帝国的执政者,帝国事业高于私人情感。
　　据普鲁塔克记载,安东尼在亚克兴海战后曾派使者前往亚细
亚觐见屋大维,表明自己愿意在埃及做个平民。然而,屋大维拒绝
了安东尼提出的要求。于是,安东尼再度向屋大维发起挑战,要与

① 　Lohenstein, 2008,第 476 页,第 1027-1035 行。
② 　同上,第 478 页,第 1048 行。
③ 　同上,第 465 页,第 876-878 行。
④ 　同上,第 466 页,第 902 行。
⑤ 　同上,第 595 页,第 436 行。

屋大维进行一对一的搏斗。然而,在次日到来的午夜时分,发生了
奇异的事件:

> 据说那天的午夜时分,全城正处于寂静和阴郁的气氛
> 之中,期待明天可能发生的事情。这时突然听到各种乐器
> 的旋律和配合的歌声,一大群人像是酒神的信徒在喊叫跳
> 舞。喧哗的行列从城中经过一直朝着距离敌人最近的城门
> 走去;到了那里,叫嚣的声音达到最高潮,接着突然停息变
> 得万籁无声。①

普鲁塔克指出,这次件事表示"安东尼向来模仿和效法的酒
神","已经弃他而去"。② 罗恩施坦在第三幕第五场还原了酒神巴
库斯的离去:

> 在前方,一头驴驮着醉酒的西勒努斯,
> 其后跟着酒神,头戴葡萄藤冠,
> 他的酒神杖和车架都缠绕着常春藤,
> 四只山猫拉着他穿过这不幸之城,
> 向城门驶去,驶向屋大维扎营之处。③

至此,安东尼作为政治家应有的政治谋略和行为方式在他的
脑中一闪而过。此时,安东尼终于明白,"现在是最紧要的关
头"④。他终于意识到,听命于个人情绪,弃帝国事业于不顾,最终
酿成了自己的政治悲剧。

① 普鲁塔克:《希腊罗马名人传》,第 1696 页。
② 同上。
③ Lohenstein, 2008, 第 546 页,第 447-456 行。
④ 同上,第 548 页,第 506 行。

　　综上所述,罗恩施坦在《克里奥帕特拉》中塑造了安东尼勇敢坚韧、珍视荣誉的统治者形象。虽然他拥有勇敢、坚韧以及珍视荣誉的美德,但是在政治危局的背景下,这些美德并没有为他带来政治利益的最大化。对罗恩施坦来说,在充满虚假和欺骗的宫廷权争过程中,"政治理智"才是统治者应具备的治国之术。在克制情绪和灵活运用情感方面,安东尼是一个彻头彻尾的失败者。他沉迷爱欲,无法用理智控制情绪。同时,他更不能运用"政治理智"伪装情绪并识破别人的伪装。在罗恩施坦笔下,安东尼并非理想君主的代表。对于如何处理政治利益与私人情感之间的关系,安东尼的行为方式提供了一个反面的案例:谁若无法为自己的情感套上簪头,谁就无能做一名合格的君主。①

3.3　罗恩施坦塑造的克里奥帕特拉

　　罗恩施坦在剧中塑造了克里奥帕特拉拥有"政治理智"的君主形象。克里奥帕特拉的"政治理智",表现为她能够有效地控制情绪。克里奥帕特拉第一次出场是在第一幕的第二场,与第一幕安东尼的形象形成了鲜明的对照。与安东尼"沉醉于克里奥帕特拉胸中的胆汁和毒液",在"蛇巢中吸吮毒汁"而无法自拔相反,克里奥帕特拉深知,"屋大维试图毁灭安东尼,想要将安东尼从他的皇宫中赶出来"。② 被屋大维释放的战俘西尔索斯建议克里奥帕特拉投靠屋大维,"让她成为凯撒脚下的小脚蹬",就不会发生"母狼变成小羊"③的悲剧,就可以保住她的权力。在西尔索斯的劝说下,克里奥帕特拉"鼓起勇气","将埃及的命运交到屋大维的手中"④。至于安东尼,克里奥帕特拉决定"让他的光熄灭"⑤。为了

① 　Lohenstein,2008,第 570 页,第 84 行。
② 　同上,第 482 页,第 5 行。
③ 　同上,第 483 页,第 31-32 行。
④ 　同上,第 487 页,第 113-114 行。
⑤ 　同上,第 487 页,第 116 行。

拯救王朝，她决定牺牲自己的爱人：

> 西尔索斯，拿好这枚戒指，并告诉奥古斯都：
> 我用这枚戒指向他送去埃及的福星，
> 我将这个王国和我自己交到他的手上；
> 直至欧利西斯赐予我们白日和阳光，
> 奥古斯都之光才会熄灭。①

剧作家为读者展示了克里奥帕特拉为保全托勒密王朝统治而坚决铲除安东尼、投靠屋大维的决心。第二幕第二场展示了克里奥帕特拉与尤利乌斯·凯撒的儿子凯撒里昂、克里奥帕特拉的密臣阿西比乌斯和克里奥帕特拉的使女希达商议的场景，四者商议如何对安东尼瞒天过海，以达到克里奥帕特拉的政治目的。阿西比乌斯称："在事关权杖之时，人会违背法律，大义灭亲。"②阿西比乌斯建议克里奥帕特拉，为了保全托勒密王国，哪怕违背法律，失去亲人也在所不惜。克里奥帕特拉向阿西比乌斯表明自己铲除安东尼的决心："他不得不死。"此刻的克里奥帕特拉俨然成为"政治理智"的典范，她不听命于"爱欲"，不会像安东尼那样将帝国事业和个人成败置之度外，她是拥有政治理智的统治者：

> 月桂树总是为理智的女人装扮，
> 让男人的智识走向灭亡！
> 看吧：在爱欲的锚上矗立着什么，
> 诽谤之风会将它吹向阴暗的尘土中。
> 烟雾飘向哪里，灯光要飘向哪里？

① Lohenstein, 2008，第487页，第112-116行。
② 同上，第494页，第236行。

理性的太阳驱赶走虚空的云雾。

安东尼将皇位和皇冠交给了他宠爱的女人。

但是我们将驶向哪里？时运因此而消散？

一位理智的舵手必应见风使舵，驶向远方。①

就在安东尼还"屈服于爱情，沉湎于美色"之时，克里奥帕特拉已蜕变为"理智的舵手"，因为在安东尼这匹"拥有摇摆不定心绪的马"身上，她看到的只是"头脑中空洞的幻想"②。克里奥帕特拉深知，唯有屋大维才能让她"得到帮助和救赎"。因此，她决定"驶向屋大维皇帝恩宠的港湾"，因为"埃及的救赎掌握在屋大维的手中"③。由此看来，克里奥帕特拉可谓审时度势的代表。第三幕第一场，克里奥帕特拉毅然决然地与安东尼"分道扬镳"，投向屋大维的怀抱，因为"机运早已昭示了安东尼最后的结局"，"屋大维将在伟大的安东尼的陨落之上建立他的宝座"④。于是，克里奥帕特拉建造假的墓穴，并藏入其中，然后让查尔密姆"向安东尼假传死讯"，看"安东尼如何解决自己"⑤。由此可见，与安东尼不同，在个人爱欲和国家利益面前，克里奥帕特拉放弃个人爱欲，追求国家利益最大化。罗恩施坦用一段二者对彼此称呼的描写，来塑造安东尼和克里奥帕特拉二者截然相反的统治者形象，安东尼被塑造为易受情绪左右的统治者，而克里奥帕特拉被塑造为拥有"政治理智"的统治者。这段读来颇具讽刺意味：

① Lohenstein，2008，第 504 页，第 429 行。

② 同上，第 504 页，第 446 行。

③ 同上，第 505 页，第 460-462 行。

④ 同上，第 532 页，第 35-40 行。

⑤ 同上，第 524 页，第 61-73 行。

安东尼。我的宝贝！克里奥帕特拉。我的王！
安东尼。我的光！克里奥帕特拉。我的首脑！①

由此看来，克里奥帕特拉完全按"政治理智"的指导思想行动。
与安东尼相比，克里奥帕特拉并不具备统治者的宏才伟略、正直豪
爽。相反，她胆小、擅长使用阴谋伎俩、巧舌如簧。但是，她能够利
用一切的可能性来保存王国以及自身的统治；她听从谋士的意见，
在清醒意识到道德过失的情况下，抛开私人利益和情感，在危难和
不得已的情况下做了一个统治者应该做的：她牺牲了安东尼。与
安东尼的无能平衡理性与情绪相比，克里奥帕特拉权衡利弊、放弃
私人情感、意志坚强、克制忍让、冷峻无情，展现了一位统治者应有
的品格。

其次，克里奥帕特拉的"政治理智"，不仅表现为她能够有效地
控制个人情绪，而且表现为她能灵活地运用情感，在政治斡旋中做
到审时度势、相机而行。具体而言，克里奥帕特拉善于调动情绪来
实现自己的政治目的。为了维护统治，她能够利用不同的情绪迷
惑自己的对手获得主动权，进而扩大统治范围。对克里奥帕特拉
来说，"通过甜美的爱情魅力使皇帝臣服，这并非难事"。② 在第二
幕中，她对安东尼运用了"伪装"的技艺，她对安东尼说道：

我们应该伪装：
好像我们已经剪碎了生命的网：
然后爱欲和受难将会把他卷入风暴中；
然后他虚脱的帆杆就会在
死亡的海洋里无助地漂流。③

① Lohenstein，2008，第 558 页，第 684-685 行。
② 同上，第 504 页，第 447-478 行。
③ 同上，第 505 页，第 472 行。

为了拯救自己的王朝,克里奥帕特拉伪装自己仍对安东尼充满爱意,而事实上她早已放弃了自己的爱人。克里奥帕特拉不仅对安东尼伪装了自己的情感,并且也对屋大维伪装了自己的情感。在第四幕第五场,克里奥帕特拉为了实现她的政治目的,伪装自己爱上了屋大维:

> 我要烧着了! 我要着了! 奥古斯都! 因为穿透陛下的身躯
> 我的凯撒重新出现了,我的凯撒。
> 那随他一起已经成为灰烬的烈焰
> 又得到了新的腾空的动力。①

在识破屋大维对她虚假的爱之后,克里奥帕特拉伪装自己的恐惧,假装接受屋大维的计划,但事实上她在为自己的死做准备。她粉碎了奥古斯都的计划,用自杀让他的骗局落空。由此可见,克里奥帕特拉对情绪具备很强的控制能力,善用"伪装"情绪来实现自己的政治意图。在第二幕第一场,西尔索斯曾描绘过克里奥帕特拉在阅读奥古斯都信件前后情绪的巨大反差,可以看出克里奥帕特拉是控制情绪的大师:

> 她在颤抖! 她脸色苍白;她呆望,像一块凝固的石头,
> 她叹息,她沉默,她四肢颤抖,
> 她急促呼吸,她的心在跳动,现在她的脸色又恢复如常;
> 她现在笑着,吐着舌头;(哦这毒蛇!)②

① Lohenstein, 2008,第 597 页,第 532-529 行。
② 同上,第 486 页,第 100-104 行。

　　由此可见,克里奥帕特拉不仅可以因地制宜地对情绪进行"伪装",而且还能够识别"虚假"的情绪。在以往的文学作品中,克里奥帕特拉多被塑造为受情绪主导、历史的玩物以及历史的失败者的形象。在罗恩施坦的《克里奥帕特拉中》,她被赋予了近代早期理想统治者应具备的德性:"政治理智"。她不仅能够克制情绪,而且能够激发并利用情绪,以实现其政治目的。克里奥帕特拉被罗恩施坦塑造成为政治利益至上的统治者,同时也是善用情绪伪装术的政客。对罗恩施坦来说,在现实政治世界中,统治者的残忍或失信是不涉道德的,因为在罗恩施坦看来,统治者如果拘泥于道德伦理的框架,服膺于道德伦理规范要求,他必定会丧失手中的权力,无法保证国家的安全与存续。因此,罗恩施坦倡导统治者拥有"政治理智",并将克里奥帕特拉塑造成拥有"政治理智"的统治者。通过对比安东尼和克里奥帕特拉这两个截然相反的统治者形象,君主可以学习何为好和何为坏的政治行为模式,进而指导自己的政治行动。

3.4　罗恩施坦塑造的屋大维

　　与克里奥帕特拉相同,屋大维也以拥有"政治理智"的统治者形象出现在戏剧中。然而,第一版和第二版中屋大维的形象有很大的不同。在第一版中,屋大维被罗恩施坦塑造为马基雅维利式的政治现实主义者,是玩弄权术、善用诡计的政客。在第二版中,罗恩施坦减少了屋大维诡计多端特质的笔墨。在第一版的第四幕中,屋大维绞尽脑汁设计各种诡计要将克里奥帕特拉捕获。[①]在第二版中,屋大维不再是玩弄心术和诡计多端的统治者。他反对参谋将克里奥帕特拉作为战利品送回罗马的建议,因为他曾向克里奥帕特拉保证过让她免受处罚。当他不得不违背自己的诺言后,他抱怨道:"该死的政治理智,它摧毁了忠诚和联盟。"[②]由此可

① 　Lohenstein,2008,第 576 页,第 211-216 行,第 580 页,第 261-268 行。

② 　同上,第 578 页,第 238 行。

见,第二版中的屋大维不再是一个一心实现个人荣誉和野心的政客,而是被塑造为一个试图在道德上没有污点的统治者。

在《克里奥帕特拉》终场的合唱中,罗恩施坦将利奥波德一世与屋大维进行了类比。合唱中出现了四个寓象,台伯河、尼罗河、多瑙河以及莱茵河。四者分别代表了历史中的四大帝国:罗马、埃及、奥地利以及德国。四大帝国的合唱传达了帝国转移观念,即历史将有四个帝国,也就是罗马、埃及、奥地利和德国,它们将依次到来,最终罗马帝国的统治权将从罗马人手中转到德国人的手中。

首先登场的是台伯河:"虽然我的浪潮没有缠绕千条支流,我的沙子没有携带金沙,我的泡沫不含珍珠……但是罗马告诉我:我是海洋的首领,是河流的国王。"[①]台伯河表明,罗马帝国拥有统治世界帝国的权力和荣耀。第二个出场的是尼罗河。在现实层面上,屋大维打败了安东尼和克里奥帕特拉,征服了埃及。在合唱中,尼罗河表示"伟大的尼罗河将拜倒在台伯河脚下"[②],即埃及将臣服于罗马的统治。随后,多瑙河和莱茵河同时出场。罗恩施坦让多瑙河和莱茵河代表德国神圣罗马帝国。多瑙河和莱茵河表示,哈布斯堡家族统治者将成为世界大帝国的统治者,罗马人也将臣服于哈布斯堡皇帝的统治下:"英雄的谱系从奥地利发源,不仅罗马和台伯河要为它献祭,还有利奥波德也要让屋大维为他献祭。"[③]罗恩施坦在这里直接点名利奥波德一世,将利奥波德一世类比为屋大维。罗恩施坦用整部戏剧的最后四行赞美诗,表达了他对利奥波德一世统治的赞美:

> 我们已经看到胜利的刀剑,
> 雄鹰将战胜月亮,闪耀在尼罗河和博斯普鲁斯海峡。

① Lohenstein, 2008,第 644 页,第 761-770 行。
② 同上,第 646 页,第 820 行。
③ 同上,第 647 页,第 836-838 行。

来吧,缪斯女神们,欣赏他们的美德,

为他加冕的头颅饰以棕榈叶和月桂的花环。①

　　罗恩施坦在剧中将利奥波德一世类比为屋大维。除《克里奥帕特拉》以外,他的长篇小说《阿尔米尼乌斯》中的赫尔曼也是利奥波德一世的化身。德国学界一致认为,长篇小说《阿尔米尼乌斯》是对利奥波德一世的歌功颂德。② 德国部分研究者认为,罗恩施坦"是哈布斯堡家族的尊崇者"③,他的戏剧具有"御用性",表达了"对哈布斯堡家族的崇敬",是"为哈布斯堡家族而作"④。但是,罗恩施坦在《克里奥帕特拉》中并没有把哈布斯堡家族统治者浪漫化或神化。他在戏剧中将屋大维塑造为拥有"混合的政治理智"的统治者形象,即屋大维对克里奥帕特拉使用了政治的虚假术。在第四幕第六场中,为了获得埃及的宝藏,并将克里奥帕特拉作为战利品带回罗马,屋大维弄虚作假,欺骗克里奥帕特拉说自己爱上了她:"你不会受到任何伤害。我们之间爱的标记,早已由西尔索斯向你表达。"⑤屋大维向克里奥帕特拉表示自己的爱意,"你,这个时代的维纳斯,这个世界的太阳,我那陷入爱河的灵魂将你视为宠儿,我也听从于你",⑥但是屋大维旋即向克里奥帕特拉提出,希望她能够和他一同凯旋罗马。⑦ 事实上,屋大维只是把克里奥帕特

① Lohenstein,2008,第648页,第847-850行。

② Volker Meid: *Die deutsche Literatur im Zeitalter des Barock: vom Späthumanismus zur Frühaufklärung*. München 2009, S. 441.

③ Otto Woodtli: *Die Staatsräson im Roman des deutschen Barocks*. *Wege zur Dichtung*. Frauenfeld 1943, S. 138.

④ Erik Lunding: Das schlesische Kunstdrama. Kopenhagen 1940, S. 136; Oaul Hankamer: *Deutsche Gegenreformation und deutsches Barock: Die deutsche Literatur im Zeitalter des 17. Jahrhunderts*. Stuttgart 1947, S. 437.

⑤ Lohenstein,2008,第475页,第510-512行。

⑥ 同上,第477页,第583-585行。

⑦ 同上,第479页,第613-617行,

拉视为他光荣凯旋的战利品。屋大维对克里奥帕特拉虚假的情绪在道德评判上极具暧昧性。因此也有研究表明,罗恩施坦对以哈布斯堡家族统治者为代表的政治现实主义者持有批判态度。

罗恩施坦塑造戏剧角色的目的在于向读者传授现实生活中的政治实践智慧。政治上深思熟虑后采取行动的人物,如屋大维和克里奥帕特拉,不同于阿旺西尼的耶稣会戏剧和格吕菲乌斯的殉道剧中的主人公,他们并不是正统基督教信仰框架下的榜样式人物。政治优先会带来不可避免的伦理后果:没有一项基于宗教的有德性的行动会否定世俗生活的要求;同理,也没有一种理想化的、不关涉政治现实的做法会消除伦理行为和政治必要行为之间的矛盾。罗恩施坦剧中的主人公均清醒地意识到,他们在某些特定局势中将陷入与伦理道德规范的冲突,而且很可能要触犯这些规范。罗恩施坦在戏剧中表明自己的君权观念,统治者可以"伪装"自己的政治意图,但不能制造"虚假"的信息。但是,"伪装"和"虚假"情绪之间的界限并不是特别清晰。罗恩施坦试图在去道德化的塔西佗主义和去理性化的斯多葛主义之间实现一种中道的状态。但是,其戏剧人物,尤其是屋大维的政治行动在道德评判上的某种暧昧性是不容忽视的。

3.5 小结

综上所述,罗恩施坦本人好读史书,同时也担任过法律顾问和外交官,有长期观察政治上权力游戏的经验。因此,他探讨政治现象时,以实用为目标,以现实的态度,客观地探讨政治家实际上怎么行动。与格吕菲乌斯不同,罗恩施坦在戏剧中"用现实主义的表现方法描绘人类的缺陷"[①]。在罗恩施坦看来,悲剧创作的目的不是为读者提供一种"慰藉",悲剧的内容不涉及宗教和良心问题,悲剧关乎"历史、政治和伦理",是"展示世俗政治世界的教材"。[②] 与

① Lohenstein, 2008,第438页。

② Hans Jürgen Schings: *Constantia und Prudentia. Zum Funktionswandel des barocken Trauerspiels.* In: *Daphnis* 12 (1983), S. 403-439, hier S. 423.

格吕菲乌斯剧中所塑造的角色相比,罗恩施坦笔下的角色更接近世俗生活。如果说格吕菲乌斯是古典理想主义的代表,那么罗恩施坦的宫廷剧则"与现实的政治世界建立了联系"①,针对"那些模仿神一样生活的人"②,罗恩施坦把他们的目光从理想拉回到现实,从应然的层面拉回到实然的层面,从彼岸拉回到了此岸。

四、《克里奥帕特拉》中的历史剧形式

罗恩施坦的戏剧与格吕菲乌斯的戏剧在结构上基本一致,都是由五幕组成,时间上不超过 24 小时,每幕后以合唱作结等等。但是,二者之间也有很大的不同。在人物设置上,格吕菲乌斯的戏剧中通常按照此世与彼岸、短暂与永恒、正义与不义以及神圣与世俗相对立组合的逻辑塑造人物形象,形成二元对立结构模式。③与格吕菲乌斯不同,罗恩施坦戏剧中的人物不是此世与彼岸、短暂与永恒、正义与不义之间的较量,其戏剧人物的性质更趋于灰色地带,人们无法对人物进行非黑即白、非此即彼或非圣即俗的二元划分。其戏剧人物的行动均以实现此世的政治利益与此世的政治价值为指导原则,而不是以彼岸的救赎或永恒的价值为指引。另外,在场景设置上,格吕菲乌斯不仅不重视场次的划分,而且也不重视场景的转换。在《拜占庭皇帝列奥五世》的注释中,格吕菲乌斯明确表示,塞内加悲剧中对场次进行划分不仅是一种过时的做法,而且是取悦读者的一种手段。④ 在他所有的悲剧中,只有《格鲁吉亚

① Erik Lunding: *Das schlesische Kunstdrama*. Kopenhagen 1940, S. 109.

② 同上,第 160 页。

③ Erika Geisenhof: *Die Darstellung der Leidenschaften in den Trauerspielen des Andreas Gryphius*. Heidelberg 1958, S. 74-86.

④ Andreas Gryphius: *Trauerspiele*. Hrsg. v. Hermann Palm. Bibliothek des Literarischen Vereins in Stuttgart. Publikation 162. Stuttgart 1882, S. 129.

女王卡塔琳娜》在每一幕都更换了一个新的地点。除了《格鲁吉亚女王卡塔琳娜》外，格吕菲乌斯在其他三部悲剧只设置了一到两个固定的地点，例如《拜占庭皇帝列奥五世》的故事发生在君士坦丁堡和国王的城堡里，《查理·斯图亚特》的故事发生在国王的宫殿中，《帕皮尼安》的剧情发生在国王的城堡和帕皮尼安的卧室内。总而言之，格吕菲乌斯不重视场景的转换，因为在格吕菲乌斯看来，戏剧主人公在什么时间、什么地点发生了什么具体的事件并不重要，重要的是戏剧人物的行为所传达的超越时空的普遍性意义和永恒性价值。与格吕菲乌斯不同，罗恩施坦的戏剧在情节上更为丰富，并且更加具有动态性。不仅如此，罗恩施坦在地点和场景设置上更为复杂。《克里奥帕特拉》的情节在秘密客厅、御花园、审判厅以及卧室等地之间频频更换，商议场景和信使场景反复转换。由此看来，与格吕菲乌斯相比，罗恩施坦更关注具体的历史政治事件和行动者的政治行动。这与罗恩施坦对戏剧、对世俗历史以及对尘世的理解是密不可分的。

尘世，即人间，是个大舞台（Welttheater）①，这是16世纪和17世纪时期人们对人间或尘世最普遍的认识。巴洛克诗学家比尔肯（Sigmund von Birken）曾说："人间是个大舞台，在舞台上总会上演出一部悲喜剧……"②在阿旺西尼看来，戏剧是展示人间虚幻的舞台，是读者在救赎史框架下从虚幻的尘世通向永恒的彼岸、获得

① 拉丁语为theatrum mundi。参见 R. Alewyn-K. Sälzle: *Das große Welttheater. Die Epoche der höfischen Feste in Dokument und Deutung*. Hamburg 1959，S. 48。

② Sigmund v. Birken: Vor-Ansprache zum Edlen Leser. In: Anton Ulrich: *Die Durchläuchtige Syrerinn Aremena*. Teil 1. Nürnberg 1669. Vgl. Wilhelm Voßkamp: *Zeit-und Geschichtsauffassung im 17. Jahrhundert bei Gryphius und Lohenstein*. Bonn 1967，S. 131ff. und Peter Rusterholz: *THEATRUM VITAE HUMANAE. Funktion und Bedeutungswandel eines poetischen Bildes. Studien zu den Dichtungen von Andreas Gryphius，Christian Hofmann von Hoffmannswaldau und Daniel Casper von Lohenstein*. Berlin 1970.

信仰和救赎的媒介。格吕菲乌斯也认为戏剧是展示人间虚幻的舞台,其戏剧创作的目的不仅在于让读者思考个体在人间的政治行动如何实现正义,而且意在让读者思考如何获得宗教与道德上的善。与阿旺西尼和格吕菲乌斯不同,罗恩施坦认为,戏剧是展示人在尘世间如何"理性"地"游戏"的舞台,其戏剧旨在为读者提供尘世行动者政治行为的具体示范,让读者对世俗历史空间中的具体的政治行为进行反思。在戏剧《索福尼斯伯》的献词诗中,罗恩施坦提出了他对尘世与戏剧关系的理解:

> 对所有人来说,人都是时间的游戏。
> 命运与他游戏,他与所有事物游戏。
> ……
> 在一部戏剧中,有人登场,有人谢幕。①

罗恩施坦认为,一方面,戏剧主人公被动地卷入了"时间的游戏"中,在"时间的游戏"中沉沦,受世俗历史的摆控;另一方面,戏剧主人公能够主动地在"时间的游戏"中抓住命运赋予他的机会,从而不受世俗历史的摆控,成为世俗历史的主宰者。如何主宰世俗历史,摆脱受世俗历史操纵的命运,罗恩施坦指出,"理智的游戏"②是行动者在尘世游戏的关键。罗恩施坦在戏剧舞台上所呈现的,正是世俗历史的决定性与行动者理性游戏的必要性之间的紧张关系。

1. 历史的机运

"机运"的概念反复出现在罗恩施坦的戏剧中。罗恩施坦将机

① Daniel Casper von Lohenstein: *Sämtliche Werke*. *Historisch-kritische Ausgabe*. Ibrahim Sultan-Sophonisbe. Abt. 2: Dramen. Bd. 1. Teilbd. 1 u. 2. Text u. Kommentar. Hrsg. v. Lothar Mundt. Berlin 2008, S. 101ff.

② 同上。

运作为决定世俗历史的权威性角色。机运的概念源自古罗马斯多葛主义哲学,指将历史进程视为一个由命运决定的整体。在大多数情况下,机运代表了时间中不可预见的秩序关联。在罗恩施坦的戏剧中,机运展示了充满张力的、普遍的历史准则。[1] 在《克里奥帕特拉》中,罗恩施坦多次使用巨轮借喻机运的变幻莫测以及机运对世俗历史的决定性作用,例如"谁若是相信这盲目机运的无常车轮"[2]和"机运的巨轮要将我们埋葬"[3]等。罗恩施坦使用巨轮的意象,用来比喻世事沉浮皆受机运的摆布。巨轮的隐喻表明了机运的两方面特征:其一,机运对尘世历史具有统治性和主导性地位;其二,机运是变化无常和机缘巧合的。机运拥有多个转轮,人类可以通过选择合适的机运的转轮来实现他们的目标。罗恩施坦在这里肯定了人在机运面前具有一定的能动性。罗恩施坦在剧中还用河流的隐喻来形容机运:"机运、时间和尼罗河能将一切扭转。"[4]罗恩施坦通过河流的隐喻也表达了机运的两方面的特征:一方面,机运决定世俗历史;另一方面,机运具有变幻莫测的特征,人可以顺应机运从而改变命运。

在《克里奥帕特拉》中,罗恩施坦强调了机运变化无常的特征。在第三幕"帕尔斯的合唱"中,三位命运女神克洛托、拉克西斯和阿特洛波斯将安东尼和克里奥帕特拉的没落解释为机运的结果:

> 三个人一起唱:青年的炙热,长者的沉稳,
> 爱欲的烟雾,美德的代价,
> 紫袍和一件涤白的衣裳,

[1] Wilhelm Vosskamp: *Untersuchungen zur Zeit-und Geschichtsauffassung im 17. Jh. bei Gryphius und Lohenstein*. Bonn 1967, S. 171ff.

[2] Lohenstein, 2008,第 604 页,第 1 行。

[3] 同上,第 635 页,第 587 行。

[4] 同上,第 436 页,第 399 行。

权杖和一把尘封的剑鞘，

没有赋予你们新的正义，没有给予我们秩序的约束，

我们从出生、血液和灭亡中体味命运任无常。

克洛托：克里奥帕特拉贪慕的黄金，

按尘世的变迁不会属于她很久。

安东尼的银器终将化作一堆铅土，

在世事莫测中摔成两半。

我们看到的这一切，易如反掌，不可阻挡，

美丽的丝绸会变成麻绳、猩红和稻草。①

机运为历史空间的行动者提供了双向选择：一方面，机运可能是有益于行动者的；另一方面，机运对行动者可能是毁灭性的。不论机运是有益还是有害的，机运就在那里，不受行动者的掌控。罗恩施坦在这里虽然承认机运对世俗历史的绝对性和主导性，以及机运变幻莫测的特征。但是，罗恩施坦并没有否认行动者的能动性："泛滥的洪水会带来灾难性的毁灭后果，没有人能够抵抗机运的洪流；但是人们却可以预测天气，在天气好的时候修筑堤坝分洪泄流，以避免洪水的泛滥。"②由此看来，罗恩施坦笔下的主人公虽然屈服于机运或无法改变历史的进程，但却可以接受命运的挑战，在命运允许的范围内保全自身。安东尼、克里奥帕特拉和屋大维，他们虽然无法改变由机运决定的世俗历史的进程，却可以审时度势，即运用政治理智应对机运带来的不测。

① Daniel Casper von Lohenstein: *Sämtliche Werke. Historisch-kritische Ausgabe*. Ibrahim (Bassa). Cleopatra (Erst-und Zweitfassung). Abt. 2: Dramen. Bd. 1. Teilbd. 1 u. 2. Text u. Kommentar. Hrsg. v. Lothar Mundt. Berlin 2008, 第 563 页, 第 773-784 行。

② Daniel Casper von Lohenstein: *Grossmüthiger Feldherr Arminius*. Hrsg. und mit einer Einführung versehen von Elida Maria Szarota. Hildesheim und New York 1973, S. 1945b.

从安东尼的形象可以看出,机运对他的悲剧命运不起主导作用,起主导作用的是安东尼自身的德性。这位"久经沙场的名将","手握无数人生杀大权"的安东尼,他的毁灭是由泛滥的个人情绪造成的,缺乏政治理智酿成了他命运的悲剧。罗恩施坦用安东尼死亡的结局表明,主宰主人公命运的不仅仅是机运,而且还有主人公的德性,即主人公是否具备政治理智。沉湎爱欲、放弃理智、无法在理智与情绪之间作出明智的抉择,导致了安东尼灾难性的命运。罗恩施坦借安东尼的步兵统帅坎奈迪斯之口表达了他对于机运与政治理智之间关系的思考:

> 全是安东尼的错,他万万不该色令智昏……在世俗世界矛盾双方相互争斗的紧要关头,他身系全局中心任务,怎么可以让儿女私情牵制了他的统帅担当……这是他无可挽回的损失,也是一个无法洗刷的耻辱。①

然而,罗恩施坦也指出,"正确"的政治行动绝不意味着政治上的成功。克里奥帕特拉就是最好的例子。虽然她同屋大维一样拥有政治理智,但是她没有获得最后的成功,原因何在? 在罗恩施坦看来,"正确"的政治行动由历史形势主导,由超越历史的因素——机运——来决定。克里奥帕特拉毁于由机运决定的历史。剧中,克里奥帕特拉一直受机运的影响,处于对机运的恐惧之中:"不幸像锁链一样缠绕束缚着我们,机运甚至用它那黑色的利爪,将我们的希望之光扑灭。"②第一幕第二场中,安东尼劝克里奥帕特拉要有勇气,并安慰她只要拥有虔诚就不会在战争中落败。但是克里奥帕特拉却恐于机运的威胁:

① Lohenstein, 2008,第433页,第345行。
② 同上,第445页,第572行。

安东尼:虔诚是一道能划破云层的闪电。

克里奥帕特拉:唉! 机运不会在虔诚面前臣服。①

由此看来,虽然克里奥帕特拉拥有政治理智,但是在由机运决定的历史面前,克里奥帕特拉依然只能成为一个失败者。与克里奥帕特拉相反,屋大维却迎合了历史的进程,成为历史空间中最后的获胜者。论骁勇善战,屋大维比不上安东尼。他在亚克兴海战中的胜利,似乎源自安东尼的临阵脱逃;论政治理智,克里奥帕特拉不输屋大维。然而,屋大维取得了最后的胜利,这不完全是凭靠他的勇敢和政治理智,而是靠他的机运。屋大维最终胜利了,符合历史的进程;克里奥帕特拉最终失败了,这是机运的安排。由此看来,屋大维不过是与由机运决定的历史进程合拍。罗恩施坦将克里奥帕特拉和屋大维设置为两个互补的角色,二者之间存在着本质上的区别:如果说克里奥帕特拉是在历史的危局下行动的角色,即在紧急情况下她必须行动,那么屋大维的行动则迎合了历史的进程,从而成为由机运决定的历史的宠儿。

克里奥帕特拉因无法顺应时势而成为失败者,屋大维因其顺应时势和迎合历史进程,成为了在尘世间政治斗争中最后的胜利者。虽然克里奥帕特拉与屋大维一样,具备政治理智的治国之术,但是这样的技艺并不能主导她的政治命运。相反,屋大维却赢得了最后的胜利,只因他的命运早已写进机运决定的历史之中。由此可以得出,在罗恩施坦看来,政治上正确的行为方式并不是主宰统治者胜利与否的决定性因素,机运才是关键性因素。罗恩施坦虽然高度赞扬行动者的政治理智,但是在罗恩施坦看来,行动者的政治理智仍受超验形象的主宰,行动者并不扮演决定世俗历史的主导性角色。在罗恩施坦看来,行动者政治行为的正确与否、最终的成功与否,受

① Lohenstein, 2008,第 443 页,第 549-550 行。

行动者所处的具体历史处境来决定,此可谓时势造英雄。

2. 情绪的展示

　　情绪概念是理解巴洛克戏剧的重要概念。学者盖森霍夫在
《情绪的描写》中指出,巴洛克作家将"情绪作为创作素材,用语言
对其进行加工,为观众展示人类生活中的各种情绪"。① 盖森霍夫
回溯斯卡里格的戏剧理论进而指出,巴洛克剧作家的创作任务不
是向读者展示人物与人物、人物与环境的各种关系所组成的事件、
矛盾冲突的发展过程,而是向读者揭示矛盾冲突背后的根源,展示
各种情绪之间的矛盾冲突与较量。② 在盖森霍夫看来,罗恩施坦
贯彻斯卡里格的悲剧理论,在戏剧中通过外部情节的塑造,揭示人
物内在的情绪动机(Affektmotivationen):"罗恩施坦通过在剧中
列举各种各样的情绪,建立了每个角色的外在行动和内在灵魂活
动之间的联系;罗恩施坦为我们揭示了剧中每个人物的外在行动,
都源自他内在的情绪冲动。"③由此看来,在罗恩施坦的悲剧中,悲
剧情节只是展示"德行与恶的范例"(exempla virtutis aut vitii)的
媒介,是揭示人物角色内部情绪冲动的载体。

　　盖森霍夫指出,在关于戏剧情节与人物情绪之间的关系的问
题上,斯卡里格与亚里士多德有着很大的差异:"在亚里士多德看
来,情节乃悲剧的基础,情绪为解释悲剧情节服务;与亚里士多德
不同,斯卡里格认为,情绪不是解释悲剧情节的媒介,悲剧情节为
展示情绪服务。"④由此看来,斯卡里格认为,悲剧情节在作品中最
主要的作用是为展示人物的情绪服务。剧作家只有把悲剧的内在

① Erike Geisenhof: *Die Darstellung der Leidenschaften in den Trauerspielen des Andreas Gryphius*. Heidelberg 1958, S. 114.
② 同上。
③ 同上,第124页。
④ 同上,第269页。

本质形式——情绪作为主要的塑造对象,才能在读者的心中召唤出对恶的恐惧以及对善的勇气。

　　为了更好地理解巴洛克悲剧理论,必须回溯人文主义者海茵修斯(Daniel Heinsius,1580—1655 年)的悲剧理论以及海茵修斯对亚里士多德净化理论的接受。海茵修斯在《论悲剧》(*De tragoediae constitutione liber*)中将亚里士多德的“净化”(Katharsis)翻译成“情绪的和解”(expiatio affectuum)。[1] 海茵修斯认为,亚里士多德提出的“净化”,不是指将有害的情绪宣泄干净,而是对情绪进行引导和疏通,让情绪达到一种中庸的状态。在海茵修斯看来,读者应通过阅读悲剧引起的“恐惧”或“同情”,让情绪达到“中和”的状态。通过阅读或观看戏剧,读者和观众不应将有害的情绪完全宣泄掉或清除干净,而是应学会控制情绪,让情绪达到一种平衡和中庸的状态。[2] 海茵修斯把读者阅读戏剧时看到的一些恐怖场景与外科医生在做手术时看到的可怕伤口进行类比,他试图说明,读者应该像外科医生一样,看到伤口不应该感到害怕,而是应该妥善地处理恐惧的情绪,让情绪达到一种中庸的状态。海茵修斯指出,剧作家在悲剧中展示各类情绪,例如恐惧、愤怒、悲哀以及快乐等,是为了让读者认识并了解各种情绪,知晓各种情绪对自己的影响,并能够让负面的情绪得到有效的疏通。戏剧由此成为读者管理“情绪”的学校。由此可见,巴洛克的悲剧理论是在海茵修斯对亚里士多德“净化理论”阐释的基础上发展而来的:

[1]　Hans-Jürgen Schings: Consolatio tragoediae. Zur Theorie des barocken Trauerspiels. In: *Deutsche Dramentheorien*. I. Hrsg. von Reinhold Grimm. Frankfurt a. M. 1871. Wiesbaden 1980, S. 1-44, hier S. 21.

[2]　E. Geisenhof: *Die Darstellung der Leidenschaften in den Trauerspielen des Andreas Gryphius*. Heidelberg 1958, S. 52.

那些在戏剧中观看过很多次苦难的人,他再看到苦难就不会感到害怕……戏剧就是展示人们各种情绪的场所。①

　　罗恩施坦用夸张和华丽的辞藻反映人物的各种情绪,让悲剧成为展示人物情绪的场所。读者通过阅读悲剧,能够认清各种情绪在政治斡旋中的作用,以此更好地控制和利用各种情绪,以获得政治上的成功。如果说格吕菲乌斯在作品中提倡读者用"坚韧"的美德来应对各种情绪的风暴,赋予悲剧以"慰藉"的功能,那么罗恩施坦则在悲剧中倡导读者拥有"政治理智"来控制、引导和利用各种情绪,其戏剧更多展示的是"实践性的政治行为和政治行动"②,传授的是一种实践智慧,这种实践智慧就是"政治理智"。

　　在悲剧《克里奥帕特拉》中,罗恩施坦展示了安东尼、克里奥帕特拉和屋大维三位统治者的诸多情绪。虽然"情绪"一词并未直接出现在戏剧中,但是关于情绪的描述,例如爱、沽名钓誉、愤怒、恐惧以及嫉妒等情绪描述,大量地出现在戏剧中。悲剧中的各类情绪,比如安东尼的"沉迷爱欲"、克里奥帕特拉对安东尼的"诱惑"、克里奥帕特拉的"不贞"、安东尼对屋大维的"愤怒"等情绪,才是主人公,而不是安东尼、克里奥帕特拉或屋大维。"爱""不贞""诱惑""愤怒"以及"理智"等情绪在悲剧中相互较量,抢夺统治者灵魂中的主导权。剧中,罗恩施坦没有让某个人物成为某一类情绪的化身,比如克里奥帕特拉只是"不贞"的代表,或安东尼只是"沉迷爱

① D. Heinsius: *De tragoediae constitutione liber*. Lugduni Batavorum 1661, S. 23. 拉丁文原文为:"Ita qui miserias frequenter spectat, recte miseratur, et quemadmodum oportet, qui frequenter ea quae horrorem mouent, intuetur; minus tandem horret, et vt decet. Talia autem in theatro exhibentur, quod affectuum humanorum quaedam quasi est palaestra." 转引自 E. Geisenhof: *Die Darstellung der Leidenschaften in den Trauerspielen des Andreas Gryphius*. Heidelberg 1958, S. 52。

② H. J. Schings: *Constantia und Prudentia. Zum Funktionswandel des barocken Trauerspiels*. In: *Daphnis* 12 (1983), S. 403-439, hier S. 432.

欲"的象征。事实上,安东尼和克里奥帕特拉都拥有"沽名钓誉"
"虚荣""愤怒""野心""恐惧"以及"理智"等情绪。安东尼、克里奥
帕特拉和屋大维只是展示各种有害情绪的载体,是诸多情绪角色
相互争夺灵魂宝座的舞台。而各种情绪在安东尼、克里奥帕特拉
和屋大维身上相互较量的结果,决定了三位统治者的政治命运。
罗恩施坦试图说明,"沉迷爱欲"和"沽名钓誉"摆脱了"政治理智"
的簪头,最后登上了安东尼的灵魂宝座,这正是导致安东尼悲剧命
运的根源。相反,在克里奥帕特拉和屋大维的身上,"政治理智"战
胜了"爱欲",由此让克里奥帕特拉和屋大维在政治斡旋中获得了
最后的胜利。罗恩施坦通过展示各类情绪之间的较量,用形象化
的方式告诫读者,统治者唯有拥有政治理智,用政治理智控制、引
导和利用各种情绪,才能获得此世政治斡旋的最后胜利。

　　由此可见,罗恩施坦在悲剧中展示各种情欲和恐怖场景的目
的,不是提供某种"慰藉",而是为了向读者传授"政治智谋"。通过
向读者展示戏剧主人公如何用"政治理智"来控制各种有害情绪的
典范,以及无法运用"政治理智"控制有害情绪的负面例子,罗恩施
坦旨在教导读者如何不受有害情绪的摆控和影响,和戏剧主人公
一样拥有政治理智的实践智慧。

结　语

　　阿旺西尼、格吕菲乌斯和罗恩施坦三位巴洛克剧作家生存和活跃的 17 世纪，是欧洲政治转型的关键时期。在这段转型时期内，中世纪的神权政制逐渐趋向终结，近现代世俗国家政制逐渐步入历史舞台。诞生于这一时期的君权观念自然带有转型时期的特征，呈现出纷繁复杂的图景。在这一背景下，本书以阿旺西尼、格吕菲乌斯和罗恩施坦在 17 世纪中叶创作的探讨君权问题的戏剧为例，运用语文学和文学解释学方法，通过对《虔诚的胜利》《查理·斯图亚特》《克里奥帕特拉》三部戏剧的分析，呈现了 17 世纪德国巴洛克戏剧君主形象、戏剧形式和君权观念之间的深度关联，勾勒出了 17 世纪德国巴洛克戏剧的图景。

　　一、阿旺西尼的《虔诚的胜利》表达和弘扬了"教权至上"的君权观念。在神圣罗马帝国面对奥斯曼帝国入侵、与法兰西王国争夺欧洲霸权以及与新教世俗君主争夺领土主权的背景下，耶稣会士阿旺西尼在戏剧中表达了中世纪罗马公教传统的政治观念，即教宗在属灵领域和属世领域均拥有至上权力。本书指出，阿旺西尼的君权观念主要受到近代早期耶稣会士的"温和的教权至上"观念的影响。身为耶稣会士的阿旺西尼肩负着双重使命，他既要抵御奥斯曼帝国异教文化对罗马公教文化的侵蚀，又要防止新教路

德宗君权神授观念中的绝对君权观念在欧洲的蔓延。为此，阿旺西尼以戏剧为载体，通过在戏剧中塑造理想的君主形象，以此表达和弘扬耶稣会士的君权观念和政治理想。在戏剧中，阿旺西尼选取历史上第一位基督教君主——君士坦丁作为塑造对象，将君士坦丁塑造成"虔诚"的君主。君士坦丁的"虔诚"表现为，他不仅接受只有教宗的加冕才能成为合法君主的做法，即认同教权与君权的统一，而且还承认教权高于君权即"教权至上"。在阿旺西尼看来，君主唯有顺从"教权至上"，接受教宗在基督教国家的精神领袖地位，让整个基督教国家联合起来臣服于一个牧羊人即教宗的领导，才能抵御奥斯曼帝国异教文化的入侵，而在这方面，哈布斯堡家族的利奥波德一世恰恰是基督教君主的典范；同时，面对法兰西王国和新教世俗邦国绝对君主制的不断发展，阿旺西尼在戏剧中弘扬了教宗在属灵领域拥有至上权力的观念，试图以此夺回由新教世俗诸侯占领的属灵领地，恢复中世纪教宗精神领袖领导下的基督教共同体统治模式。为了实现弘扬"教权至上"观念的目的，阿旺西尼主要采用了中世纪寓意剧的形式，用形象化的方式强化了中世纪罗马公教理想的政治统治模式。另外，阿旺西尼还运用了寓意剧中的对比技术，把马克森提乌斯塑造成了与"虔诚"的君士坦丁截然相反的"不虔"的僭主形象。在"虔诚"与"不虔"、"罗马公教信仰"与"异教信仰"、"顺从教权至上"与"悖逆教权至上"，以及"神圣"与"世俗"的二元对立结构中，阿旺西尼强化了耶稣会士的"教权至上"的君权观念。最后，阿旺西尼还采用了当时各种多媒体技术，将耶稣会戏剧发展成一种整体艺术。本书指出，无论是阿旺西尼塑造的"虔诚"的君主形象，还是他采用的基于多媒体技术和对比技术的寓意剧形式，都与他表达和弘扬耶稣会士"教权至上"的君权观念是密不可分的。

　　二、格吕菲乌斯的《查理·斯图亚特》表达和弘扬了"绝对君权"，即"君权至上"的君权观念。在英格兰内战爆发、绝对君主制

统治陷入危机的背景下，格吕菲乌斯在戏剧中倡导"绝对君权"，这是因为他主要受到了路德的君权神授说和反诛杀暴君说的影响。在格吕菲乌斯看来，加尔文教信徒的诛杀暴君说是对新教世俗诸侯建立绝对君主制政体的最大威胁。为此，格吕菲乌斯在戏剧中通过对君主的形象进行塑造，表达和弘扬了君权神授观念中的"绝对君权"观念，以抵御加尔文教信徒诛杀暴君观念在帝国境内进一步的蔓延。在戏剧中，格吕菲乌斯主要借鉴了保王派采用的"效法基督"的塑造模式，在查理的神性原型中阐释君权拥有神圣性和绝对性的君权观念。不仅如此，格吕菲乌斯还采用了殉道剧的塑造形式，将查理塑造成"坚韧"地效法基督受难的殉道者形象，展示了查理在逆境中坚韧并勇敢地捍卫君权神授观念中的"绝对君权"的殉道者形象。为了更好地凸显戏剧表达和弘扬的"绝对君权"观念，格吕菲乌斯还采用了殉道剧的对立结构形式，为读者展示了殉道者与僭主对立的形象。通过一系列的对立元素，格吕菲乌斯将查理和克伦威尔这两个人物进行比照，形成了鲜明的二元对立结构——"正义"与"不义"、"君权神授"与"诛杀暴君"以及"永恒"与"短暂"等等，从而揭示了戏剧的主旨：拥有神授君权的统治者及其统治是正义的，会得以永恒；反对君权神授、支持诛杀暴君的统治者及其统治是不义的，只会获得短暂和易逝的命运。本书在此基础上进一步提出剧作家弘扬美德统治的观点，并且剧作家倡导的"坚韧"美德与其倡导的绝对君权观念也是密不可分的。本书指出，格吕菲乌斯在戏剧中将查理塑造成拥有"坚韧"美德的典范旨在让读者效法查理拥有"坚韧"的美德，以便在现实生活中面对僭主的暴行时能够处之以"坚韧"，开之以"达观"，而不是积极的抵抗，亦即是与表达和弘扬"君权至上"以及反对诛杀暴君观念密切相关的。

三、罗恩施坦的《克里奥帕特拉》表达和弘扬了"政治理智"，即"政治至上"的君权观念。在西欧各国逐渐完成从中世纪神权政

制向近现代世俗国家政制过渡的背景下,罗恩施坦为帝国皇帝和新教世俗君主创作戏剧,展示各种强国之术以及导致国家衰亡的错误政治行为模式,以提倡"政治理智"的治国之术。罗恩施坦的君权观念主要受到了利普修斯、法哈多和格拉西安的影响,提倡君主应拥有"政治理智"的治国技艺。在近现代世俗国家政制逐渐步入历史舞台的时刻,罗恩施坦认为君主的首要责任是对国家的责任,以"政治理智"观念为指导、以实现政治或国家利益的最大化为目标的政治行为方式是君主应具备的理想的政治行为模式。《克里奥帕特拉》中的埃及女王克里奥帕特拉就是拥有"政治理智"的君主,从她的身上可以看出罗恩施坦对"政治理智"的呼唤。但是罗恩施坦反对不计伦理道德原则约束的"政治至上",他的君权思想拥有某种折中主义的特征,即在塔西佗主义和斯多葛主义之间寻求一种中道,提倡君主拥有不违背伦理道德原则的政治理智并实现政治利益最大化的美德统治。在这位同时服务于新教世俗诸侯和罗马公教帝国皇帝的作家身上,我们看到了其君权思想的折中主义特征和些许矛盾色彩:一方面,他为帝国皇帝利奥波德一世写作,赞美哈布斯堡皇帝的统治;另一方面,他将屋大维塑造成深谙政治权术和不计道德伦理规范的政客,又将屋大维类比为利奥波德一世。由此看来,罗恩施坦本身就是拥有"政治理智"的典范。为了帮助新教世俗君主赢得更多的政治利益,他游刃有余地游走于新教世俗君主与罗马公教皇帝之间,权衡利弊、审时度势、相机行事。他既能够赢得哈布斯堡皇帝的认可,又能够为新教世俗君主争取更多政治利益,因此,他本身就是拥有"政治理智"、以实现政治利益最大化为行动准则的典范。在戏剧形式上,罗恩施坦主要采用历史剧的塑造方式,关注历史空间中具体的政治行动。在罗恩施坦看来,历史空间中具体的政治行动对统治者治理国家具有直接和有效的意义。因此,通过在戏剧中展示不同的政治行为模式,演绎各种政治行为背后的情绪观念和君权观念,罗恩施坦为

君主的政治行为和如何处理情绪提供镜鉴,实现其戏剧教导君主学会拥有"政治理智"的创作意图。需要特别指出的是,虽然罗恩施坦高度讴歌"政治理智",但他又同时认为,君主的政治行动仍受超验形象的主宰,"机运"而不是"政治理智"决定了君主的政治命运。由此可见,罗恩施坦虽然倡导"政治至上",充分肯定政治独立自存的价值和意义,但是其戏剧仍有超验维度的考量,其君权观念仍有古典意义的道德叙述,与现代政治哲学中政治至上主义者是有所不同的。

　　阿旺西尼、格吕菲乌斯和罗恩施坦这三位剧作家先后活跃于17世纪上半叶至17世纪中下叶,他们的君权观念体现了从中世纪神权政制中的"教权至上"向近代早期君权神授中的"君权至上"再到近现代世俗国家政制中的"政治至上"的嬗变。除上述论断之外,在对阿旺西尼、格吕菲乌斯和罗恩施坦三位剧作家戏剧的君权观念的分析和梳理过程中,本书进一步发现,在欧洲各国政治形态的转捩点上,君主政治行为正当性的标准逐渐从罗马公教信仰、伦理道德原则向世俗的理性化原则过渡。处于时代夹缝中的三位剧作家作出了不同的选择,他们对君主政治行为正当性的标准的思考所得出的结论也呈现出一种变化的趋势。耶稣会士阿旺西尼提倡由罗马公教信仰统摄的、与伦理道德原则相结合的价值秩序。具体来说,罗马公教信仰"虔诚"统摄下的仁慈、节制、勇敢和政治理智等基督教传统美德是衡量君主政治行为正当性的标准。耶稣会士阿旺西尼并不反对由罗马公教信仰"虔诚"统摄下的"政治理智",反对不顾罗马公教信仰和伦理道德原则约束的"政治理智"。格吕菲乌斯提倡路德教信仰与伦理道德原则相结合的价值秩序。具体来说,格吕菲乌斯倡导君主的政治行为不仅应符合路德教的道德规范,而且应符合伦理道德原则,例如新斯多葛主义哲学所倡导的"坚韧"的美德等。格吕菲乌斯坚决反对不顾路德教道德规范和伦理道德原则的"政治理智"。与前两位剧作家不同,罗恩施坦

将政治生活建立在罗马公教信仰和伦理道德原则之上。罗恩施坦明确区分"政治正当"与"罗马公教信仰和伦理道德原则",并把"政治正当"提到优先于"罗马公教信仰"和"伦理道德原则"的地位或独立的地位。换言之,在罗恩施坦看来,君主政治行为的正当性以世俗的理性化原则为首要标准,世俗的理性化原则即是"政治理智"。事实上,三位剧作家在戏剧中对君主政治行为正当性问题的讨论,主要围绕马基雅维利的"政治理智",即"国家理性"展开。近代早期来自不同教派和不同等级的智识者对马基雅维利"国家理性"观念的接受是一个广泛且重要的课题。限于篇幅和能力,此处权且搁笔,留待以后进一步探讨。

参考文献

西文文献

A. 辞典、工具书

Allgemeine Deutsche Biographie. Hrsg. durch die historische Commission bei der Königlichen Akademie der Wissenschaften. 55 Bände und Registerband. Berlin 1891—1912. Neudruck der ersten Auflage Berlin 1967—1971.

Deutsche Biographische Enzyklopädie. Hrsg. v. Walther Killy und Rudolf Vierhaus. 10 Bde. Bd. 11 – 13: Register und Supplement. München 1995—2003.

Bibliographisches Handbuch der Barockliteratur. 100 Personalbibliographien deutscher Autoren des 17. Jahrhunderts. Hrsg. v. Gerhard Dünnhaupt. 3 Bde. Stuttgart 1980.

Deutsches Literatur-Lexikon. Biographisch-Bibliographisches Handbuch. Begründet v. Wilhelm Kosch. Dritte, völlig neu bearbeitete Auflage. Hrsg. v. Bruno Berger und Heinz Rupp. Bisher 27 Bde. und 6 Erg. Bde. Bern / München 1968ff.

Emblemata. *Handbuch zur Sinnbildkunst des 16. u. 17. Jahrhunderts. Hrsg.*

v. Arthur Henkel u. Albrecht Schöne. Stuttgart / Weimar 1996.

Handbuch der literarischen Rhetorik: *Eine Grundlegung der Literaturwissenschaft*. Hrsg. v. Heinrich Lausberg. Stuttgart 2008.

Lexikon für Theologie und Kirche. Hrsg. von Walter Kasper mit Konrad Baumgartner, Horst Bürkle, Klaus Ganzer, Wilhelm Korff, Peter Walter. 10 Bde. Freiburg 1993—2001.

Reallexikon der deutschen Literaturwissenschaft. Begründet v. Paul Merker und Wolfgang Stammler. Zweite Auflage neu bearb. und unter redaktioneller Mitarbeit v. Klaus Kanzog sowie Mitwirkung zahlreicher Fachgelehrter. Hrsg. v. Werner Kohlschmidt und Wolfgang Mohr. 5 Bde. Berlin 1958—1988.

Handbuch des deutschen Dramas. Hrsg. v. Walter Hinck. Düsseldorf 1980.

Staatslexikon. Hrsg. v. der Görres-Gesellschaft. 6. Aufl.. Freiburg 1957—1963.

B. 基础文献

Avancini, Nicolaus: *Pietas victrix*. *Der Sieg der Pietas*. Hrsg. v. Lothar Mundt und Ulrich Seelbach. Tübingen 2002.

Bellarmin, Robert: *Disputationes de controversiis Christianae fidei adversus hujus temporis haereticos*. Ingolstadt 1586—1593.

Ders.: *Tractatus de potestate summi Pontificis in rebus temporalibus*. 1610.

Ders.: *Streitschriften über die Kampfpunkte des christlichen Glaubens*. Übersetzt von Viktor Philipp Gumposch, ersch. in 12 Bänden zw. 1842 u. 1853 in Augsburg.

Benjamin, Walter: *Gesammelte Schriften*. Hrsg. v. Rolf Tiedemann u. Hermann Schweppenhäuser. Frankfurt a. M. 1977.

Birken, Sigmund v.: Vor-Ansprache zum Edlen Leser. In: Anton Ulrich: *Die Durchläuchtige Syrerinn Aremena*. Teil 1. Nürnberg 1669.

Calvin, Johannes: *Unterricht in der christlichen Religion* (*Institutio christianae religionis*). Nach der letzten Ausgabe übersetzt und bearbeitet von

Otto Weber. Neukirchen-Vluyn 1963.

Fajardo, Diego Saavedra: Ein Abriss Eines Christlich = Politischen Printzens: In CI. *Sinn-Bildern und mercklichen Symbolischen Sprüchen*. Münch 1647.

Gracian, Baltasar: *El politico D. Fernando el Catolico*. Publicado por D. Vincencio Juan de Lastanosa. Con Licencia en Huesca: Por Juan Nogues 1646. Faksimiledruck besorgt durch die Institucion " Fernando el Catolico". Zaragoza 1953.

Ders.: *Handorakel und Kunst der Weltklugheit*. Aus dessen Werken gezogen von D. Vincencio Juan de Lastanosa und aus dem span. Orig. treu und sorgfältig übers. von Arthur Schopenhauer. Mit einem Nachw. hrsg. von Arthur Hübscher. Stuttgart 1953.

Gryphius, Andreas: *Dramen*. Hrsg. v. Eberhard Mannack. Frankfurt a. M. 1991.

Ders.: *Gesamtausgabe der deutschsprachigen Werke*. Hrsg. v. Marian Szyrocki und Hugh Powell, Bd. 2, Trauerspiel I, Tübingen 1954.

Ders.: *Lateinische Kleinepik, Epigrammatik und Kausaldichtung*. Hrsg., übers. u. komm. V. Beate Czapla und Ralf Georg Czapla. Berlin 2001.

Harsdörffer, Georg Philipp: *Poetischer Trichter. II. Teil 11. Stunde*. Nürnberg 1648.

Heinsius, Daniel: *De tragoediae constitutione liber*. Lugduni Batavorum 1661.

Lang, Franziskus: *Dissertatio de Actione Scenica, cum figuris eandem explicantibus, et observationibus quibusdam de arte comica*. München 1727. Übers. u. hrsg. v. Alexander Rudin. Bern 1975.

Lipsius, Justus: *Politicorum Sive Civilis Doctrinae libri Sex*. Leiden 1589.

Ders.: *Von der Beständigkeit*. Faksimiledruck der deutschen Übersetzung des Andreas Viritius. Hrsg. v. L. Forster. Stuttgart 1965.

Lohenstein, Daniel Casper von: *Sämtliche Werke. Historisch-kritische Ausgabe. Agrippina. Epicharis. Abt. 2: Dramen. Bd. 1. Teilbd. 1 u. 2. Text u. Kommentar*. Hrsg. v. Lothar Mundt. Berlin 2008.

Ders.: *Sämtliche Werke. Historisch-kritische Ausgabe. Ibrahim (Bassa). Cleopatra (Erst-und Zweitfassung). Abt. 2: Dramen. Bd. 1. Teilbd. 1 u. 2. Text u. Kommentar*. Hrsg. v. Lothar Mundt. Berlin 2008.

Ders.: *Großmüthiger Ferdherr Arminius oder Hermann*, Als Ein tapfferer Beschirmer der deutschen Freyheit/Nebst seiner Druchlauchtigen Thusnelda In einer sinnreichen Staats = Liebes = und Helden = Geschichte Dem Vaterlande zu Liebe Dem Deutschen Adel aber zu Ehren und rühmlichen Nachfolge In Zwey Theilen vorgestellet/Und mit anhehmlichen Kupffern gezieret. Leipzig/Verlegt von Johann Friedrich Bleditschen Buchhaendlern/und gedruckt durch Christoph Fleischern/Im Jahre 1689.

Ders.: *Grossmüthiger Feldherr Arminius*. Hrsg. und mit einer Einführung versehen von Elida Maria Szarota. Hildesheim und New York 1973.

Ders.: *Gratians Staats = kluger Catholischer Ferdinand*. Jena 1676.

Ders.: *Türkische Trauerspiele*. Hrsg. von Klaus Günther Just. Hiersemann. Stuttgart 1953.

Ders.: *Römische Trauerspiele*. Hrsg. von Klaus Günther Just. Hiersemann. Stuttgart 1955.

Ders.: *Afrikanische Trauerspiele*. Hrsg. von Klaus Günther Just. Hiersemann. Stuttgart 1957.

Ders.: *Lohensteins Agrippina*. Bearbeitet von Hubert Fichte. Vorwort von Bernhard Asmuth. Köln 1978.

Loyola, Ignatius von: *Geistliche Übungen und erläuternde Texte*. Übersetzt und erklärt von Peter Knauer. 2 Aufl. Graz 1983.

Luther, Martin: *Werke. Kritische Ausgabe*. 58 Bde. Weimarer 1883.

Ders.: *Luthers Werke*. 8 Bde. Hrsg. v. Otto Clemen. 6. Aufl. Berlin 1966.

Machiavelli, Niccolò di Bernardo dei: *Der Fürst*. Italienisch – Deutsch. Übersetzt, eingeleitet und mit Anmerkungen versehen von Enno Rudolph, unter Mitarbeit von Marzia Ponso. Hamburg 2019.

Mariana, Juan de: *De rege et regis institutione*. Toledo 1599. Neudruck: Scientia Verlag, Aalen 1969.

Molina, Luis de: *De iustitia et iure*. 6 Bde. Cuenca 1593—1609.

Opitz, Martin: *Buch von der deutschen Poeterey*（*1624*）. Stuttgart 1991.

Ders.: *Gesammelte Werke. Kritische Ausgabe.* Bd. 1 - 4. Hrsg. v. George Schulz-Behrend. Stuttgart 1968—1990.

Schönborner, Georg: *Politicorum libri septem.* 7. Aufl. Amsterdam 1650.

Suárez, Francisco: *De legibus ac deo legislatore. Über die Gesetze und Gott den Gesetzgeber. Liber tertius : De lege positiva humana. Drittes Buch : Über das menschliche positive Gesetz.* Hrsg., eingel. und ins Dt. übers. von Oliver Bach. 2 Teilbände. Stuttgart 2014.

C. 研究文献

Alt, Peter-André: *Begriffsbilder. Studien zur literarischen Allegorie zwischen Opitz und Schiller.* Berlin 1995.

Ders.: *Der Tod der Königin. Frauenopfer und politische Souveränität im Trauerspiel des 17. Jahrhunderts.* Berlin 2008.

Alewyn, Richard: *Das grosse Welttheater. Die Epoche der höfischen Feste in Dokument und Deutung.* Hamburg 1959.

Arend, Stefanie: *Rastlose Weltgestaltung. Senecaische Kulturkritik in den Tragödien Gryphius.* Berlin 2003.

Asmuth, Bernhard: *Daniel Casper von Lohenstein.* Stuttgart 1971.

Ders.: *Lohenstein und Tacitus. Eine quellenkritische Interpretation der Nero-Tragödien und des ⟩Arminius⟨-Romans.* Stuttgart 1971.

Bach, Oliver: *Zwischen Heilsgeschichte und säkularer Jurisprudenz. Politische Theologie in den Trauerspielen des Andreas Gryphius.* Berlin 2014.

Balthasar, Hans Urs von: *Theodramatik. Erster Band. Prolegomena.* Einsiedeln 1973.

Barner, Wilfried: *Barockrhethorik. Untersuchungen zu ihren geschichtlichen Grundlagen.* Tübingen 2002.

Bauer, Barbara: *Jesuitische "ars rhetorica" im Zeitalter der Glaubenskämpfe.* Frankfurt a. M. 1986.

Baur, Rolf: *Didaktik der Barockpoetik. Die deutschsprachigen Poetiken von Opitz bis Gottsched als Lehrbücher der 〈Poeterey〉.* Heidelberg 1982.

Bautz, Friedrich Wilhelm: Robert Bellarmin. In: *Biographisch-Bibliographisches Kirchenlexikon.* Band 1. Hamm 1975. 2.. Unveränderte Auflage Hamm 1990.

Benthien, Claudia: *Die Kunst der Aufrichtigkeit.* Tübingen 2006.

Benjamin, Walter: *Ursprung des deutschen Trauerspiels.* Berlin 1928.

Berghaus, Günter: *Die Quellen zu Andreas Gryphius Trauerspiel Carolus Stuardus. Studien zur Entstehung eines historisch-politischen Märtyrerdramas der Barockzeit.* Tübingen 1984.

Berns, Jörg Jochen: *Zeremoniell als höfische Ästhetik in Spätmittelalter und Früher Neuzeit.* Tübingen 1995.

Berndt, Robert: *Geschichte der Stadt Groß-Glogau während der ersten Hälfte des XVII.* Jahrhunderts. Groß-Glogau 1879.

Blüher, K. A.: *Seneca in Spanien. Untersuchungen zur Geschichte der Seneca-Rezeption in Spanien vom 13. Jahrhundert bis 17. Jahrhundert.* München 1969.

Braungart, Georg: *Hofberedsamkeit. Studien zur Praxis höfisch-politischer Rede im deutschen Territorialabsolutismus.* Tübingen 1988.

Brauneck, Manfred: *Die Welt als Bühne. Geschichte des europäischen Theaters.* Bd. 2. Stuttgart 1996.

Bremer, Kai: *Literatur der Frühen Neuzeit.* Paderborn 2008.

Boehmer, Heinrich: *Die Jesuiten.* Auf Grund der Vorarbeiten von H. Lebe neu hrsg. von K. D. Schmidt. Stuttgart 1957.

Borinski, Karl: *Die Poetik der Renaissance und die Anfänge der literarischen Kritik in Deutschland.* Berlin 1886.

Borinski, Karl: *Balthasar Gracian und die Hofliteratur in Deutschland.* Tübingen 1894.

Ders.: *Ein Brandenburgischer Regentenspiegel und das Fürstenideal vor dem großen Kriege.* In: *Studien zur vergleichenden Literaturgeschichte,* V, (1905).

Böckmann, Paul, Formgeschichte der deutschen Dichtung. Bd. 1. Von der
 Sinnsprache zur Ausdruc kssprache. Hamburg 1949.

Bünger, Carl: Matthias Bernegger. Strassburg 1893.

Carlyle, R. W.: A History of Medieval Political Theory in the West. London
 1927.

Coreth, Anna: Pietas Austriaca. Ursprung und Entwicklung barocker
 Frömmigkeit in Österreich. München 1959.

Curtius, Enrst Robert: Europäische Literatur und lateinisches Mittelalter. Bern
 u. München 1969.

Dietrich-Bader, Florentina: Wangdlungen der dramatischen Bauform vom
 16. Jahrhundert bis zur Frühaufklärung. Untersuchungen zur Lehrhaft-
 igkeit des Theaters. Göppingen 1972.

Dietrich Thomas: Die Theologie der Kirche bei Robert Bellarmine (1542—
 1621). Paderborn 1999, S. 62-70.

Duhr, Bernhard: Geschichte der Jesuiten in den Ländern deutscher Zunge. 4
 Bde. Freiburg/Br. 1907—28.

Dyck, Joachim: Ticht-Kunst. Deutsche Barockpoetik und rhetorische Tradi-
 tion. Mit einer Bibliographie zur Forschung 1966—1986. Tübingen
 1991.

Eggers, Werner: Wirklichkeit und Wahrheit im Trauerspiel des Andreas
 Gryphius. Heidelberg 1967.

Elias, Norbert: Die höfische Gesellschaft. Untersuchungen zur Soziologie des
 Königtums und der höfischen Aristokratie. Neuwied 1969.

Ders.: Über den Prozeß der Zivilisation. Bd. 2. Stuttgart 1992.

Wilhelm Schmidt-Biggemann: Die politische Philosophie der Jesuiten. Bellarmine
 und Suarez als Beispiel. In: Fidora, Alexander (Hrsg.): Politischer Aristo-
 telismus und Religion in Mittelalter und Früher Neuzeit. Berlin: Akademie
 Verlag GmbH 2007. S. 163-178.

Flemming, Willi: Geschichte des Jesuitentheaters in den Landen deutscher
 Zunge. Berlin 1923.

Ders.: Andreas Gryphius und die Bühne. Halle 1921.

Ders.: *Das Ordensdrama*. Leipzig 1930.

Ders.: *Das schlesische Kunstdrama*. Leipzig 1930.

Ders.:*Andreas Gryphius. Eine Monographie*. Stuttgart 1965.

Ders.: *Daniel Casper von Lohenstein. Cleopatra*. (*Nachwort*). Stuttgart 1965. S. 177-184.

Fricke, Gerhard: *Die Bildlichkeit in der Dichtung des Andreas Gryphius*. Berlin 1933.

Fuhrman, M.: *Die Funktion grausiger und ekelhafter Motive in der lateinischen Dichtung*. München 1968.

Garber, Klaus:*Kulturgeschichte Schlesiens in der Frühen Neuzeit*. Tübingen 2005.

Geisenhof, Erika. *Die Darstellung der Leidenschaften in den Trauerspielen des Andreas Gryphius*. Heidelberg 1957.

George, David E. R.:*Deutsche Tragödientheorien vom Mittelalter bis zu Lessing*. Texte und Kommentare. München 1972.

Gier, Helmut: *Jakob Bidermann und sein "Cenodoxus". Der bedeutendste Dramatiker aus dem Jesuitenorden und sein erfolgreichstes Stück*. Regensburg 2005.

Grimm, Reinhold:*Deutsche Dramentheorien. Beiträge zu einer literarischen Poetik des Dramas in Deutschland*. Bd. 1. Frankfurt. a. M. 1971.

Grünhagen, Colmar: *Geschichte Schlesiens. Bd. II: Bis zur Vereinigung mit Preußen (1527—1740)*. Gotha 1886.

Habersertzer, Karl-Heinz: *Politische Typologie und dramatisches Exemplum*. Stuttgart 1985.

Hankamer, Paul: *Deutsche Gegenreformation und deutscher Barock. Die deutsche Literatur im Zeitraum des 17. Jahrhunderts*. Stuttgart 1964.

Haas, Carl Max: *Das Theater der Jesuiten in Ingolstadt*. Amstetten 1958.

Hankamer, Oaul: *Deutsche Gegenreformation und deutsches Barock: Die deutsche Literatur im Zeitalter des 17. Jahrhunderts*. Stuttgart 1947.

Happ, Alfred:*Die Dramentheorie der Jesuiten*. München 1922.

Harring, Willi: *Andreas Gryphius und das Drama der Jesuiten*. Halle

1907.

Harst, Joachim: *Heilstheater. Figur des barocken Trauerspiels zwischen Gryphius und Kleist.* München 2012.

Heckmann, Herbert: *Elemente des barocken Trauerspiels am Beispiel des Papinian von Andreas Gryphius.* München 1959.

Hermann-Otto, Elisabeth: *Konstantin der Große.* Darmstadt 2007.

Hildebrandt, H.: *Die Staatsauffassung der schlesischen Barockdramatiker im Rahmen ihrer Zeit.* Rostock 1939.

Hildebrandt-Günther, Renate: *Antike Rhetorik und deutsche literarische Theorie im 17. Jahrhundert.*

Isler, H.: Carolus Stuardus. Von Wesen der barocken Dramaturgie. Basel 1966.

Juretzka, Jörg J.: *Zur Dramatik Daniel Caspers von Lohenstein. Cleopatra 1611 und 1680.* Meisenheim a. Glan 1976.

Just, Klaus Günther: *Die Trauerspiele Lohensteins. Versuch einer Interpretation.* Berlin 1961.

Jöns, Dietrich Walter: *Das Sinnen-bild. Studien zur allegorischen Bildlichkeit bei Andreas Gryphius.* Stuttgart 1966(1914).

Juretzka, Joerg C.: *Zur Dramatik Daniel Caspers von Lohenstein.* Meisenheim a. Glan 1976.

Kabiersch, Angela: *Nicolaus Avancini S. J. und das Wiener Jesuitentheater 1640–1685.* Wien 1972.

Kafitz, Dieter: *Lohensteins Arminius. Disputatorisches Verfahren und Lehrgehalt in einem Roman zwischen Barock und Aufklärung.* Stuttgart 1970.

Kaiser, Gerhard (Hrsg.): *Die Dramen des Andreas Gryphius. Eine Sammlung von Einzelinterpretationen.* Stuttgart 1968.

Kaminski, Nicola: *Gryphius-Handbuch.* Berlin 2016.

Kantorowicz, Ernst H.: *Die zwei Körper des Königs. Eine Studie zur politischen Theologie des Mittelalters.* München 1990.

Kappler, Helmut: *Der barocke Geschichtsbegriff bei Andreas Gryphius.*

Frankfurt 1936.

Keller, Andreas: *Frühe Neuzeit. Das rhetorische Zeitalter.* Berlin 2008.

Kern, Fritz: *Gottesgnadentum und Widerstandsrecht im frühen Mittelalter. Zur Entwicklungsgeschichte der Monarchie.* Marburg 1966.

Kaufmann, Jürg: *Die Greuelszene im deutschen Barockdrama.* Zürich 1968.

Kindermann, Heinz: *Theatergeschichte Europas. Bd. 2. Das Theater der Renaissance. Salzburg 1969; Bd. 3: Das Theater der Barockzeit.* Salzburg 1967.

Kirchner, Gottfried: *Fortuna in Dichtung und Emblematik des Barock: Tradition und Bedeutungswandel eines Motivs.* Stuttgart 1970.

Kurz, Josef: *Zur Geschichte der Mariensäule am Hof und der Andachten vor derselben.* Wien 1904.

Langemeyer, Peter: *Dramentheorie. Texte vom Barock zur Gegenwart.* Stuttgart 2011.

Lenhard, Peter Paul: *Religiöse Weltanschauung und Didaktik im Jesuitendrama. Interpretationen zu den Schauspielen Jakob Bidermanns.* Frankfurt a. M. / Bern 1976.

Lewy, G.: *Constitutionalism and Statecraft during the Golden Age of Spain. A study of the Political Philosophy of Juan de Mariana,* S. J. Genève 1960.

Lunding, Erik: *Das schlesische Kunstdrama. Eine Darstellung und Deutung.* Kopenhagen 1940.

Dies.: *Andreas Gryphius.* Stuttgart 1998.

Mannack, Eberhard: *Andreas Gryphius.* Stuttgart 1968.

Markwardt, Bruno: *Geschichte der deutschen Poetik. Bd. 1: Barock und Frühaufklärung.* Berlin 1964.

Martino, Alberto: *Daniel Casper von Lohenstein. Geschichte seiner Rezeption. Bd. 1 1661—1800.* Tübingen 1978.

Meier, Albert (Hrsg.): *Die Literatur des 17. Jahrhunderts.* München 1999.

Ders.: *Geschichte der deutschen Literatur 5: Die deutsche Literatur im Zeit-*

alter des Barock. Vom Späthumanismus zur Frühaufklärung 1570—1740. München 2009.

Meinecke, Friedrich: *Die Idee der Staatsräson in der neueren Geschichte.* München/Berlin 1924.

Mulagk, Karl-Heinz: *Phänomene des politischen Menschen im 17. Jahrhundert. Studien zum Werk Lohensteins unter besonderer Berücksichtigung Diego Saavedra Fajardos und Baltasar Graciáns.* Berlin 1973.

Müller, Conrad: *Beiträge zum Leben und Dichten Daniel Caspers von Lohenstein.* Breslau 1882.

Müller, Günther: *Die deutsche Dichtung von der Renaissance bis zum Ausgang des Barock.* Darmstadt 1957.

Müller, Johannes: *Das Jesuitendrama in den Ländern deutscher Zunge vom Anfang (1555) bis zum Hochbarock (1665).* 2 Bde. Augsburg 1930.

Müller, Rainer A.: *Der Fürstenhof in der Frühen Neuzeit.* Berlin 2004.

Niefanger, Dirk: *Geschichtsdrama der Frühen Neuzeit 1495—1773.* Tübingen 2005.

Ders.: *Barock Lehrbuch Germanistik.* Stuttgart 2006.

Oestereich, Gerhard: *Justus Lipsius als Universalgelehrter zwischen Renaissance und Barock.* Leiden 1975.

Ders.: *Antiker Geist und moderner Staat bei Justus Lipsius: (1547—1606); der Neustoizismus als politische Bewegung.* Göttingen 1989.

Paul Böckmann: *Von der Sinnbildsprache zur Ausdruckssprache. Der Wandel der literarischen Formensprache vom Mittelalter zur Neuzeit.* Hamburg 1949.

Pasternack, Gerhard: *Spiel und Bedeutung: Untersuchungen zu den Trauerspielen Daniel Caspers von Lohenstein.* Lübeck 1971.

Preuß, Georg Friedrich: *Das Erbe der schlesischen Piasten und der Große Kurfürst.* In: *Zeitschrift des Vereins für die Geschichte Schlesiens.* 48. 1914.

Rauch, E.: *Geschichte der Stadt Nimptsch.* Nimptsch 1935.

Reichelt, Klaus: *Politica dramatica. Die Trauerspiele des Andreas Gryphi-*

us. In: *Text* + *Kritik* 7/8 (1980), S. 34-45.

Ders.:*Barockdrama und Absolutismus*. *Studien zum deutschen Drama 1650—1700*. Frankfurt a. M. 1981.

Reinhart, Meyer-Kalkus: *Wollust und Grausamkeit*. *Affektenlehre und Affektdarstellung in Lohensteins Dramatik am Beispiel von "Agrippina"*. Göttingen 1986.

Rothe, Arnold: *Der Doppeltitel*. *Zu Form und Geschichte einer literarischen Konvention*. Mainz 1970.

Ruhr, Peter: *Lipsius und Gryphius*. *Ein Vergleich*. Berlin 1967.

Rusterholz, Peter: *THEATRUM VITAE HUMANAE*. *Funktion und Bedeutungswandel eines poetischen Bildes*. *Studien zu den Dichtungen von Andreas Gryphius, Christian Hofmann von Hoffmannswaldau und Daniel Casper von Lohenstein*. Berlin 1970.

Rädle, Fidel (Hrsg.):*Lateinische Ordensdramen des 16. Jahrhunderts*. Mit dt. Übers. hrsg. von F. Rädle. Berlin 1979.

Rühle, Günther: *Die Träume und Geistererscheinungen in den Trauerspielen des Andreas Gryphius und ihre Bedeutung für das Problem der Freiheit*. Frankfurt a. M. 1952.

Sabine, H. Georg:*A History of Political Theory*. New York 1950.

Scheid, Nikolaus:*P. Nikolaus Avancini S. J., ein Österreichischer Dichter des 17. Jahrhunderts*. Feldkirch 1899.

Schings, Hans-Jürgen: *Die patristische und die stoische Tradition bei Andreas Gryphius*. Köln 1966.

Schneppen, Heinz: *Niederländische Universitäten und deutsches Geistesleben*. *Von der Gründung der Universität Leiden bis ins spät 18. Jahrhundert*. Münster 1960.

Schöne, Albrecht: *Säkularisation als sprachbildende Kraft*. Göttingen 1958.

Ders.:*Das Zeitalter des Barock*. München 1963.

Ders.:*Emblematik und Drama im Zeitalter des Barock*. München 1993.

Schwind, Peter:*Schwulst-Stil*. *Historische Grundlagen von Produktion und Rezep-*

tion manieristischer Sprachformen in Deutschland 1624—1738. Bonn 1977.

Scholz Rüdiger: *Dialektik, Parteilichkeit und Tragik des historisch-politis-chen Dramas 》Carolus Stuardus《 von Andreas Gryphius.* In: *Sprach-kunst* 29 (1998), S. 207-239.

Sinemus, Volker: *Poetik und Rhetorik im frühmodernen deutschen Staat. Sozialge-schichtliche Bedingung des Normenwandels im 17. Jahrhundert.* Göttingen 1978.

Siegl-Mocavini, Susanne: *John Barclays Argenis und ihr staatstheoretischer Kontext.* Tübingen 1999.

Stachel, Paul: *Seneca und das deutsche Renaissancedrama. Studien zur Literatur und Stilgeschichte des 16. und 17. Jahrhunderts.* Berlin 1907. Nachdruck New York 1967.

Stein, Rudolf: *Der Rat und die Ratsgeschlechter des alten Breslau.* Würzburg 1963.

Stolleis, Michael: Veit Ludwig von Seckendorff. In: *Staatsdenker im 17. Und 18. Jahrhundert.* Hrsg. v. M. Stolleis. Frankfurt 1977.

Stricker, Günter: *Das politische Denken der Monarchomachen. Ein Beitrag zur Geschichte der politischen Idee im 16. Jahrhundert.* Heidelberg 1967.

Szarota, Elida Maria: *Künstler, Grübler und Rebellen. Studien zum europäischen Märtyrerdrama des 17. Jahrhunderts.* Bern / München 1967.

Dies.: *Geschichte, Politik und Gesellschaft im Drama des 17. Jahrhunderts.* Bern 1976.

Dies.: *Das Jesuitendrama im deutschen Sprachgebiet. Eine Periochen-Edi-tion. I. Bd: Vita humana und Transzendenz.* Teil 1. München 1979.

Dies.: *Das oberdeutsche Jesuitendrama. Eine Periochen-Edition. Texte und Kommentar.* 4 Tle. in 2 Bdn. München 1979—1980.

Szurawitzki, Michael: *Contra den rex iustus/ rex iniquus?* Würzburg 2005.

Szyrocki, Marian: *Andreas Gryphius. Sein Leben und Werk.* Tübingen 1964.

Ders.: *Die deutsche Literatur des Barock. Eine Einführung.* Stuttgart 1976.

Ders.: *Poetik des Barock*. Stuttgart 1977.

Ders.: *Die deutsche Literatur des Barock*. Stuttgart 1997.

Till, Dietmar: *Transformationen der Rhetorik. Untersuchungen zum Wandel der Rhetoriktheorie im 17. und 18. Jahrhundert*. Tübingen 2004.

Trunz, Erich: *Weltbild und Dichtung im deutschen Barock. Sechs Studien*. München 1992.

Verhofstadt, Edward: *Daniel Casper von Lohenstein. Untergehende Wertwelt und ästhetischer Illusionismus. Fragestellung und dialektische Interpretationen*. Brugge 1964.

Vosskamp, Wilhelm: *Untersuchungen zur Zeit-und Geschichtsauffassung im 17. Jh. bei Gryphius und Lohenstein*. Bonn 1967.

Wels, Volkhard: *Der Begriff der Dichtung in der Frühen Neuzeit*. Berlin 2009.

Wehrli, Max: *Humanismus und Barock*. Hrsg. von Fritz Wagner und Wolfgang Maaz. Hildesheim 1993.

Weigel, Sigrid: *Märtyrer-Porträts. Von Opfertod, Blutzeugen und heiligen Kriegern*. München 2007.

Wenzlaff-Eggbert, Friedrich Wilhelm: *Dichtung und Sprache des jungen Andreas Gryphius*. Berlin 1966.

Wichert, Adalbert: *Literatur, Rhetorik und Jurisprudenz im 17. Jahrhundert. Daniel Casper von Lohenstein und sein Werk. Eine exemplarische Studie*. Tübingen 1991.

Wimmer, Ruprecht: *Jesuitentheater. Didaktik und Fest*. Frankfurt a. M. 1982.

Wolters, Peter: *Die szenische Form der Trauerspiele des Andreas Gryphius*. Frankfurt a. M. 1958.

Wolf, Erik: *Große Rechtsdenker der deutschen Geistesgeschichte*. Tübingen 1963.

Woodtli, Otto: *Die Staatsräson im Roman des deutschen Barocks. Wege zur Dichtung*. Frauenfeld 1943.

Wucherpfennig, Wolf: *Klugheit und Weltordnung. Das Problem politischen*

Handelns in Lohensteins Arminius. Freiburg 1973.

D. 本书引用所涉具体文献

Alexander, John Robert: *A Possible Historical Source for the Figure of Poleh in Andreas Gryphius' Carolus Stuardus.* In: *Daphnis. Zeitschrift für Mittlere Deutsche Literatur* 3 (1974) S. 203–207.

Baier, Lothar: *Persona und Exemplum. Formeln der Erkenntnis bei Gryphius und Lohenstein.* In: *Text + Kritik* 7/8 (1980), S. 58–67.

Becher, Hubert: *Die geistige Entwicklungsgeschichte des Jesuitendramas.* In: *Deutsche Vierteljahrsschrift für Literaturwissenschaft und Geistesgeschichte* 19 (1941), S. 269–310.

Conrads, Norbert: *Schlesien und die Türkengefahr.* In: *Schlesien in der Frühmoderne. Zur politischen und geistigen Kultur eines Habsburgischen Landes.* Hrsg. v. Joachim Bahlcke. Köln u. a. 2009, S. 108–119.

Erwin, Rotermund: *Der Affekt als literarischer Gegenstand. Zur Theorie und Darstellung der Passiones im 17. Jahrhundert.* In: H. R. Jauß (Hrsg.): *Die nicht mehr schönen Künste. Grenzphänomene des Ästhetischen.* München 1968, S. 239–269.

Berghaus, Günter: *Andreas Gryphius Carolus Stuardus – Formkunstwerk oder politisches Lehrstück.* In: *Daphnis* 13(1984), S. 229–274.

Flemming, Willi: Nicolaus Avancinus. In: *Neue Deutsche Biographie* 1 (Berlin 1953). S. 464–465.

Ders.: Avaninus und Torelli. In: *Maske und Kothurn* 10 (1964), S. 376–384.

Götsch, Dietmar: Märtyrerdrama. In: *Microsoft Encarta Enzyklopädie Professional 2005.* Hrsg. v. Microsoft Corporation. Redmond 2004.

Grünhagen, K.: *Breslau und die Landesfürsten.* In: *Zeitschrift für Geschichte und Altertum Schlesiens.* Bd. 36. H. 2. Breslau 1901, S. 225.

Heisenberg, August: *Die byzantinischen Quellen von Gryphius' Leo Armenius (1895).* In: *Zeitschrift für vergleichende Literaturgeschichte und*

Renaissance-literatur 8 (1895), S. 439-448.

Herbers, Klaus: Juan de Mariana. In: *Biographisch-Bibliographisches Kirchenlexikon*. Band 5. Herzberg 1993, S. 826-827.

Hescher, H.: *Justus Lipsius, Ein Vertreter des christli. Humanismus in der kathol. Erneuerungsbewegung des 16. Jahrhunderts*, Jb. f. d. Bistum Mainz 1951—54, Bd. 6(1954), S. 196-231.

Michael, Walter: Die Darstellung der Affekte auf der Jesuitenbühne. In: *Theaterwesen und dramatische Literatur. Beiträge zur Geschichte des Theaters*. Hrsg. v. Günter Holthus. Tübingen 1987, S. 233-251.

Münkler, Herfried: Staatsraison und politische Klugheitslehre. In: Fetscher/ Münkler (Hrsg.): *Pipers Handbuch der politischen Ideen*. Bd. 3. München 1985, S. 23-72.

Rahner, Hugo: *Die "Anwendung der Sinne" in der Betrachtungsmethode des hl. Ignatius von Loyola*. In: *Zeitschrift für katholische Theologie* 79 (1957), S. 434-456.

Nieschmidt, Hans-Werner: *Emblematische Szenengestaltung in den Märtyrerdramen des Andreas Gryphius*. In: *Modern Language Notes* 86 (1971), S. 321-344.

Reinhardstötter, K. v.: *Zur Geschichte des Jesuitendramas in München*. In: *Jahrbuch für Münchener Geschichte*. 3. 1889, S. 78-101.

Rädle, Fidel: Das Jesuitendrama in der Pflicht der Gegenreformation. In: Jean-Marie Valentin (Hrsg.): *Gegenreformation und Literatur. Beiträge zur interdisziplinären Erforschung der katholischen Reformbewegung*. Amsterdam 1979, S. 167-199.

Ders.: Gottes ernstgemeintes Spiel. Überlegungen zum welttheatralischen Charakter des Jesuitendramas. In: *Theatrum Mundi*. Hrsg. v. Franz Link und Günter Niggl. Berlin 1981, S. 135-160.

Ders.: *Theater als Predigt. Formen religiöser Unterweisung in lateinischen Dramen der Reformation und Gegenreformation*. In: *Rottenburger Jahrbuch für Kirchengeschichte* 16(1997), S. 41-60.

Schings, Hans-Jürgen: Consolatio tragoediae. Zur Theorie des barocken

Trauerspiels. In: *Deutsche Dramentheorien*. Hrsg. v. Reinhold Grimm. Bd. 1. Frankfurt 1971, S. 1-44.

Ders.: Gryphius, Lohenstein und das Trauerspiel des 17. Jahrhunderts. In: *Handbuch des deutschen Dramas*. Hrsg. v. Walter Hinck. Düsseldorf 1980, S. 48-60.

Ders.: *Constantia und Prudentia. Zum Funktionswandel des barocken Trauerspiels*. In: *Daphnis* 12 (1983), S. 403-439.

Scheid, Nikolaus: *Das lateinische Jesuitendrama im deutschen Sprachgebiet. Ein literaturgeschichtlicher Abriß*. In: *Literaturwissenschaftliches Jahrbuch der Görresgesellschaft* 5 (1930), S. 1-96.

Schmelzeisen, Gustav Klemens: *Staatsrechtliches in den Trauerspielen des Andreas Gryphius*. In: *Archiv für Kulturgeschichte* 53 (1971), S. 93-126.

Seelbach, Ulrich: *Andreas Gryphius' Sonett An einen höchstberühmten Feldherrn/ bey Überreichung des Carl Stuards*. In: *Wolfenbüttler Barocknachrichten* 15 (1988), S. 11-13.

Sieveke, Franz Günter: Nicolaus von Avancini. In: *Literaturlexikon. Autoren und Werke deutscher Sprache*. Hrsg. v. Walther Killy. Bd. 1. Gütersloh 1988, S. 260-261.

Spellerberg, Gerhard: *Barockdrama und Politik*. In: *Daphnis* 12 (1983), S. 127-168.

Ders.: Das schlesische Barockdrama und das Breslauer Schultheater. In: *Die Welt des Daniel Casper von Lohenstein*. S. 58-68.

Sprengel, Peter: *Der Spieler-Zuschauer im Jesuitentheater. Beobachtungen an frühen oberdeutschen Ordensprovinz*. In: *Daphnis* 16 (1987), S. 158-177.

Studien zum Werk Daniel Caspers von Lohensteins-Anläßlich der 300. Wiederkehr des Todesjahres. hrsg. v. Gerald Gillespie und Gerhard Spellerberg. Amsterdam 1983 (= Daphnis 12 (1983) Heft 2/3).

Sturmberger, Hans: *Der habsburgische Pronceps in Compendio und sein Fürstenbild*. In: *Historica. Studien zum geschichtlichen Denken und*

Forschen. Hrsg. v. Hugo Hantsch-Eric Vögelin-Franco Valsecchi. Freiburg, Basel, Wien 1965, S. 91-116.

Szarota, Elida Maria: *Versuch einer neuen Periodisierung des Jesuitendramas. Das Jesuitendrama der oberdeutschen Ordensprovinz.* In: *Daphnis* 3 (1974). S. 158-177.

Thurnher, Eugen: Nikolaus Avancinus. Die Vollendung des Jesuitentheaters in Wien. In: *Stifte und Klöster. Entwicklung und Bedeutung im Kulturleben Südtirols.* Hrsg. v. Südtiroler Kulturinstitut. Bozen 1962, S. 250-269.

Valentin, Jean-Marie: Das Jesuitendrama und die literarische Tradition. In: Bircher, Martin (Hrsg.): *Deutsche Barockliteratur und europäische Kultur.* Herzog August Bibliothek Wolfenbüttel. 28. - 31. August 1976. Hamburg 1977, S. 116-140.

Ders.: *Gegenreformation und Literatur. Das Jesuitendrama im Dienst der religiösen und moralischen Erziehung.* In: *Histor.* Jahrb. 100 (1980), S. 240-256.

Ders.: Jesuiten-Literatur als gegenreformatorische Propaganda. In: Harald Steinhagen (Hrsg.): *Zwischen Gegenreformation und Frühaufklärung. Späthumanismus, Barock. 1572—1740.* Reinbek 1985, S. 172-205.

Vierhaus, Rudolf: Absolutismus, In: Ernst Hinrichs (Hrsg.): *Absolutismus.* Frankfurt a. M. 1986, S. 35-62.

Vosskamp, Wilhelm: Daniel Casper v. Lohensteins Cleopatra. Historisches Verhängnis und politisches Spiel. In: *Geschichte als Schauspiel. Deutsche Geschichtsdramen. Interpretationen.* Hrsg. v. Walter Hinck. Frankfurt/M. 1981. S. 67-81.

Werner, Welzig: *Constantia und barocke Beständigkeit.* In: *Deutsche Vierteljahrsschrift für Literaturwissenschaft und Geistesgeschichte* 1961. Vol. 35 (3), S. 416-432.

Wendt, H.: *Der Breslauer Syndikus. A. Assig (1618—1676) und seine Quellensammlungen.* In: *Zeitschrift des Vereins für Geschichte und Altertum Schlesien.* Bd. 36. H. 1. Breslau 1901, S. 140 ff.

Wiedemann, Conrad: Barocksprache, Systemdenken, Staatsmentalität. In: *Dokumente des internationalen Arbeitskreises für deutsche Barockliteratur*. Bd. 1. Wolfenbüttel 1973, S. 21-51.

Wimmer, Ruprecht: *Neuere Forschungen zum Jesuitentheater des deutschen Sprachbereiches. Ein Bericht (1945—1982). Daphnis* 12 (1983), S. 585-692.

Ders.: Die Bühne als Kanzel. Das Jesuitentheater des 16. Jahrhunderts. In: Hildegard Kuester (Hrsg.): *Das1. Jahrhundert. Europäische Renaissance*, Regensburg 1995, S. 149-166.

Zeidler, Jakob: Über Jesuiten und Ordensleute als Theaterdichter und P. Ferdinand Rosner insbesondere. In: *Verein für Landeskunde* v. II. Ö.. Wien 1893, S. 45-78.

中文文献

安书祉:《德国文学史》第 1 卷,南京:译林出版社,2006 年。

爱德华·吉本:《罗马帝国衰亡史》(下册),黄宜思、黄雨石译,北京:商务印书馆,1997 年。

艾因哈德、圣高尔修道院僧侣:《查理大帝传》,戚国淦译,北京:商务印书馆,1979 年。

埃蒙·达菲:《圣徒与罪人》,龙秀清译,北京:商务印书馆,2018 年。

巴尔塔沙·格拉西安:《智慧书》,张广森译,北京:中央编译出版社,2016 年。

彼得·哈特曼:《耶稣会简史》,谷裕译,北京:宗教文化出版社,2003 年。

布伦达·拉尔夫·刘易斯:《君主制的历史》,方力维译,北京:生活·读书·新知三联书店,2016 年。

马克斯·布劳巴赫等:《德国史》(全两册),张载扬等译,北京:商务印书馆,1999 年。

彼得·威尔逊:《神圣罗马帝国》,殷宏译,北京:北京大学出版社,2013 年。

毕尔麦尔等:《中世纪教会史》,雷立柏译,北京:宗教文化出版社,2010 年。

毕尔麦尔等:《近代教会史》,雷立柏译,北京:宗教文化出版社,2011 年。

埃里克·沃格林：《政治观念史稿（卷 2）：中世纪至阿奎那》，上海：华东师范大学出版社，2009 年。

埃里克·沃格林：《政治观念史稿（卷 3）：中世纪晚期》，上海：华东师范大学出版社，2009 年。

埃里克·沃格林：《政治观念史稿（卷 4）：文艺复兴与宗教改革》，上海：华东师范大学出版社，2016 年。

埃里克·沃格林：《政治观念史稿（卷 5）：宗教与现代性的兴起》，上海：华东师范大学出版社，2009 年。

恩斯特·康托洛维茨：《国王的两个身体》，徐震宇译，上海：华东师范大学出版社，2018 年。

弗里德里希·迈内克：《马基雅维利主义》，时殷弘译，北京：商务印书馆，2008 年。

谷裕：《隐匿的神学》，上海：华东师范大学出版社，2008 年。

胡思都·L.冈萨雷斯：《基督教思想史》（第二卷），陈泽民等译，南京：译林出版社，2008 年。

胡思都·L.冈萨雷斯：《基督教思想史》（第三卷），陈泽民等译，南京：译林出版社，2010 年。

J. H. 伯恩斯：《剑桥中世纪政治思想史》（全两册），程志敏等译，北京：生活·读书·新知三联书店，2009 年。

昆廷·斯金纳：《现代政治思想的基础》，希瑞森译，南京：译林出版社，2011 年。

勒内·笛卡尔：《论灵魂的情绪》，贾江鸿译，北京：商务印书馆，2013 年。

利奥·施特劳斯：《政治哲学史》（全两册），李天然译，石家庄：河北人民出版社，1993 年。

理查德·塔克：《哲学与治术》，韩潮译，南京：译林出版社，2013 年。

罗杰·奥尔森：《基督教神学思想史》，吴瑞诚译，上海：上海人民出版社，2014 年。

马丁·路德：《论政府》，吴玲玲编译，贵州：贵州人民出版社，2004 年。

马丁·路德：《路德文集》，路德文集中文版编辑委员会编，上海：上海三联出版社，2005 年。

C. H. 麦基文：《宪政古今》，翟小波译，贵州：贵州人民出版社，2004 年。

尼科洛·马基雅维利:《君主论》,潘汉典译,北京:商务印书馆,1985 年。

彭小瑜:《教会法研究》,北京:商务印书馆,2011 年。

佩里·安德森:《绝对主义国家的系谱》,刘北成译,上海:上海人民出版社,
　　2016 年。

普鲁塔克:《希腊罗马名人传》(第三册),席代岳译,吉林:吉林出版集团有限
　　责任公司,2009 年。

普劳图斯、泰伦提乌斯、塞涅卡:《古罗马戏剧选》,杨宪益、王焕生、罗念生译,
　　北京:人民文学出版社,1991 年。

钱金飞:《德国近代早期政治与社会转型研究》,北京:人民出版社,2017 年。

乔治·萨拜因:《政治学说史》(全两册),邓正来译,上海:上海人民出版社,
　　2008 年。

西塞罗:《西塞罗文集(政治学卷)》,王焕生译,北京:中央编译出版社,
　　2010 年。

撒母耳·卢瑟福:《法律与君王——论君王与人民之正当权力》,李勇译,上
　　海:复旦大学出版社,2013 年。

塔西佗:《阿古利可拉传日耳曼尼亚志》,马雍/傅正元译,北京:商务印书馆,
　　1997 年。

托马斯·阿奎那:《阿奎那政治著作选》,马清槐译,北京:商务印书馆,
　　1963 年。

托马斯·埃特曼:《利维坦的诞生——中世纪及现代早期欧洲的国家与政权
　　建设》,上海:上海世纪出版集团,2010 年。

托马斯·马丁·林赛:《宗教改革史》(上下册),孔祥民等译,北京:商务印书
　　馆,2016 年。

施治生、郭方:《古代民主与共和制度》,北京:中国社会科学出版社,1998 年。

王建:《德国近代戏剧的兴起》,北京:北京大学出版社,2015 年。

夏伯嘉:《天主教世界的复兴运动》,余芳珍译,上海:上海人民出版社,
　　2015 年。

徐龙飞:《法哲之路》,北京:商务印书馆,2019 年。

许润章、翟志勇:《国家理性与现代国家》,北京:清华大学出版社,2012 年。

亚里士多德:《诗学》,陈中梅译,北京:商务印书馆,1996 年。

亚里士多德:《尼各马可伦理学》,廖申白译,北京:商务印书馆,2003 年。

杨周翰:《欧洲文学史》(全两册),北京:人民文学出版社,2015 年。

伊拉斯谟:《论基督教君主的教育》,李康译,北京:商务印书馆,2017 年。

优西比乌:《教会史》,梅尔英译注,何光沪、瞿旭彤译,北京:生活·读书·新
 知三联书店,2009 年。

尤西比乌斯:《君士坦丁传》,林中泽译,北京:商务印书馆,2015 年。

佘碧平:《中世纪文艺复兴时期哲学》,北京:人民出版社,2011 年。

瓦尔特·本雅明:《德意志悲苦剧的起源》,李双志、苏伟译,北京:北京师范大
 学出版社,2013 年。

沃尔特·厄尔曼:《中世纪政治思想史》,夏洞奇译,南京:译林出版社,
 2011 年。

吴经熊:《法律哲学研究》,北京:清华大学出版社,2005 年。

沃纳姆:《新编剑桥世界近代史(第 2、3 卷)——反宗教改革和价格革命》,中
 国社会科学院世界历史研究所组译,北京:中国社会科学出版社,
 1999 年。

卫克安:《哈布斯堡王朝》,李丹莉、韩薇译,北京:中信出版社,2017 年。

詹姆斯·布莱斯:《神圣罗马帝国》,孙秉莹等译,北京:商务印书馆,2017 年。

周枏:《罗马法原论》,北京:商务印书馆,2014 年。

附　录

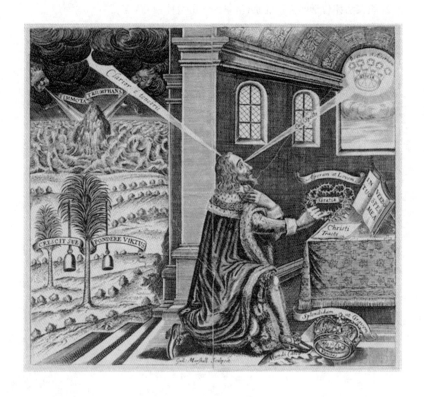

Though clogg'd with weights of miseries　　尽管苦苦挣扎

Palm-like Depress'd, i higher rise.　　棕榈般的压抑,我更高的崛起。

And as th'unmoved Rock out-brave's　　如同坚忍不拔的岩石

The boist'rous windes and rageing waves:　　喧嚣的风和浪荡的波浪

So triumph I. And shine more bright　　所以我得胜了。

In sad Affliction's Darksom night.　　在悲伤的黑夜里闪耀着更加明

　　亮的光芒。

That splendid, but yet toilsom Crown　　那辉煌却又洁白的皇冠

Regardlessly I trample down　　我无情地践踏

With joie I take this Crown of thorn,　　我带着这荆棘的冠冕

Though sharp, yet easie to be born.　　虽然尖锐,但容易获得新生

That heav'nlie Crown, already mine,　　那神圣的王冠,已经是我的,

I view with eies of Faith divine　　我用神圣的信仰来看待。

I slight vain things; and do embrace　　我轻视虚荣的东西,

Glorie, the just reward of Grace　　拥抱荣耀,恩宠的回报。①

① 《王者肖像》铜版画。

图书在版编目(CIP)数据

17 世纪德国巴洛克戏剧研究/王珏著.--上海：
华东师范大学出版社,2024

ISBN 978-7-5760-4789-9

Ⅰ.①1⋯　Ⅱ.①王⋯　Ⅲ.①巴罗克艺术—戏剧艺术
—研究—德国—17 世纪　Ⅳ.①J805.516

中国国家版本馆 CIP 数据核字(2024)第 055145 号

华东师范大学出版社六点分社

企划人　倪为国

本书著作权、版式和装帧设计受世界版权公约和中华人民共和国著作权法保护

17 世纪德国巴洛克戏剧研究

著　　者　王　珏
责任编辑　彭文曼
责任校对　古　冈
封面设计　吴元瑛
出版发行　华东师范大学出版社
社　　址　上海市中山北路 3663 号　邮编　200062
网　　址　www.ecnupress.com.cn
电　　话　021-60821666　行政传真　021-62572105
客服电话　021-62865537　门市(邮购)电话　021-62869887
地　　址　上海市中山北路 3663 号华东师范大学校内先锋路口
网　　店　http://hdsdcbs.tmall.com
印　刷　者　上海盛隆印务有限公司
开　　本　890×1240　1/32
印　　张　8.25
字　　数　190 千字
版　　次　2024 年 4 月第 1 版
印　　次　2024 年 4 月第 1 次
书　　号　ISBN 978-7-5760-4789-9
定　　价　69.80 元
出 版 人　王　焰

(如发现本版图书有印订质量问题,请寄回本社客服中心调换或电话 021-62865537 联系)